L'HISTOIRE

PAR

LE THÉATRE

PARIS. — IMPRIMERIE GÉNÉRALE DE CH. LAHURE
Rue de Fleurus, 9.

THÉODORE MURET

L'HISTOIRE

PAR

LE THÉATRE

1789-1851

PREMIÈRE SÉRIE
LA RÉVOLUTION, LE CONSULAT, L'EMPIRE

PARIS
AMYOT, ÉDITEUR, 8, RUE DE LA PAIX

1865

Droit de traduction réservé

PRÉFACE.

Peu de lignes me suffiront pour indiquer l'idée de cet ouvrage.

La plupart des livres historiques ne sont guère que l'histoire des souverains et des gouvernements : ils ne sont pas celle de la nation ; ils ne pénètrent pas assez dans son existence, dans son caractère. Il serait possible, je crois, de s'attacher bien davantage à cette étude si intéressante, sans déroger aux conditions du genre. Néanmoins, derrière les grands faits, il resterait toujours une ample moisson de faits secondaires, qui souvent aident puissamment à les expliquer. Il y a l'histoire traduite et reflétée par les manifestations de

l'esprit public, notamment par celles dont le théâtre est l'organe ou l'occasion : œuvres de circonstance, caractère et physionomie des pièces, allusions cherchées par les auteurs ou créées par les spectateurs, applaudissements, sifflets, soirées triomphales ou orageuses. Ces détails, où les successeurs de Tacite ne sauraient entrer, abondent en révélations, en signes curieux qui resteraient inconnus, si l'on ne donnait à leurs livres un complément moins sévère, que l'on pourrait appeler *le feuilleton de l'histoire.*

C'est ce feuilleton que j'ai voulu faire, à partir de 1789, époque d'où date le rôle nouveau du théâtre, sauf une œuvre à part, *le Mariage de Figaro,* que j'ai prise pour introduction.

« Le théâtre est l'expression de la Société, » a dit Étienne dans un discours académique auquel on a souvent emprunté cet aperçu. Développant son idée, il va plus loin, et il soutient que, si tous les autres monuments d'une époque venaient à disparaître, les productions dramatiques contemporaines pourraient les remplacer. La proposition est un peu paradoxale, en

ce qui concerne les temps antérieurs à la Révolution : ils ne fourniraient guère, dans leur répertoire, que des indications de mœurs et d'institutions, et quelques souvenirs isolés; mais à compter de l'ère mémorable qui fit une France nouvelle, l'histoire du pays se retrouve en effet dans celle de la scène, et s'y laisse suivre pas à pas. Il en est ainsi pendant dix ans. Vient ensuite la période qui commence au dix-huit brumaire, temps d'arrêt pour toutes les expressions de la vie politique intérieure. Néanmoins, le contingent de cette époque ne laisse pas d'avoir sa valeur et son intérêt, et plus qu'on ne serait porté à le supposer. Enfin, arrivent les institutions et les mœurs constitutionnelles, le réveil et l'activité des opinions, et l'Histoire par le Théâtre, soit sur la scène, soit dans la salle, rentre en pleine abondance d'éléments.

Ce premier volume embrasse la Révolution, le Consulat et l'Empire. Le second renfermera la Restauration; le troisième comprendra le gouvernement de 1830 et la seconde République. Par cette division du sujet, chaque volume for-

mera une partie distincte et représentera une période complète.

L'histoire théâtrale a toujours été pour moi un objet favori de recherches. Après m'en être tant occupé, j'aurais bien du malheur si je ne la possédais pas un peu. Il m'a semblé que ces longues études recevraient ici une application qui ne manquerait ni d'intérêt ni de nouveauté. Toutefois, quelles que fussent les provisions que j'avais amassées, je n'aurais pas, probablement, entrepris cet ouvrage, sans la mine féconde qui vint à s'ouvrir devant moi. Je veux parler de la vaste et rare collection de pièces de théâtre et d'ouvrages relatifs à la scène, que M. Francisque Hutin, ancien acteur de l'Ambigu et de la Gaîté, a mis trente ans à réunir. On applaudissait le comique et le naturel de son jeu, sans savoir qu'il était un de nos bibliophiles les plus infatigables, et l'un des plus érudits dans une spécialité qui lui revenait de plein droit. L'Association des Auteurs et des Compositeurs dramatiques, en acquérant cette précieuse bibliothèque, a fait une œuvre qui mérite les éloges de tous, mais

que je dois apprécier plus que personne. M. Francisque, par les excellentes dispositions qui ont été prises, continue de vivre avec cette collection à laquelle il lui serait bien difficile, d'ailleurs, de devenir étranger. Il en double l'utilité pour le travailleur, en y servant de guide avec une complaisance pour laquelle je suis heureux de lui exprimer ici mes vifs remercîments. Rien, grâce à lui, ne m'a été introuvable.

Dans mes obligations, je n'oublierai pas les intéressants registres de la Comédie-Française, qu'il m'a été permis de consulter. Je me fais un devoir de nommer ici M. l'administrateur Édouard Thierry, l'archiviste si compétent, M. Léon Guillard, et le secrétaire général, M. Verteuil, dont la courtoise obligeance est bien connue. La Comédie-Française, cette haute institution dramatique, possède, elle aussi, ses dépôts précieux pour les annales de l'art, avec les talents qui ont la noble tâche d'en interpréter les chefs-d'œuvre et d'en conserver la tradition.

Il y a des personnes qui, trop rigoristes, condamnent le théâtre d'une manière absolue, et

d'autres qui, trop accommodantes, acceptent tout de sa part. Pour être dans le vrai, il faut distinguer et choisir. Il en est du théâtre comme des relations de la société. On ne peut mieux faire que d'aller dans la bonne : on ne peut faire pis que d'aller dans la mauvaise.

Quand le théâtre corrompt le goût et blesse l'honnêteté, quand il familiarise le public, et particulièrement la jeunesse, avec le langage du monde le plus dégradé, avec des plaies morales qui ne devraient jamais paraître aux regards, quand il cherche ses moyens de recette dans des exhibitions très-voisines de certaines industries sans nom, certes il est alors nuisible et condamnable au plus haut point; il est pour l'âme ce que le poison de l'absinthe est pour le corps. Ce sont les mœurs particulières qui font les mœurs publiques, et de pareils passe-temps mènent une nation à l'avilissement et à la décadence.

Mais que l'œuvre scénique tende à cultiver l'esprit, à élever l'âme, qu'elle censure les ridicules et les travers, qu'elle flétrisse les passions sordides et basses, et exalte les nobles senti-

ments; qu'elle évoque l'histoire et ses grandes figures dans toute leur vérité, en leur prêtant le mouvement et l'action de la vie réelle, en joignant le prestige du talent de l'acteur, celui de la décoration et du costume, au mérite de la composition littéraire; dans ces conditions, le théâtre devient le premier de tous les plaisirs ; il est plus qu'un plaisir, il est un enseignement qui complète toute éducation libérale; il défie les accusations des esprits les plus scrupuleux.

L'art dramatique, s'il comprend ainsi sa mission, méritera de figurer au premier rang des institutions nationales, et d'avoir sa place dans les solennités publiques, ainsi qu'il l'avait dans l'ancienne Grèce.

On ne peut mieux montrer, je crois, combien l'on aime le théâtre, qu'en souhaitant de le voir s'honorer lui-même et contribuer à élever le niveau de l'esprit public, au lieu de contribuer à son abaissement.

A défaut de ces hautes applications, qu'au moins l'amusement ne soit pas corrupteur et malsain : c'est ce qu'on a bien le droit de demander.

Lorsque je rédigeais le feuilleton dramatique d'un des journaux de Paris, voilà comment j'ai considéré le théâtre. Dans le livre que je publie aujourd'hui, j'ai saisi, à travers le développement de mon sujet, et sans le perdre de vue, toutes les occasions de rappeler ces mêmes idées. J'ai jeté aussi çà et là quelques observations de pratique théâtrale qui avaient envie de se produire, et qui, peut-être, ne passeront pas inaperçues pour les personnes du métier.

Avec cet amour de l'art choisi, pur et élevé, on voudra bien, j'espère, reconnaître dans mon livre la conscience du travail et le caractère de sincérité des jugements. Ce sont les mérites auxquels je tiens le plus, et sur lesquels j'ose m'appuyer pour réclamer l'attention et la bienveillance des critiques dont j'ai longtemps eu l'honneur d'être le confrère.

<div style="text-align:right">Th. M.</div>

Margency, près Montmorency, septembre 1864.

PREMIÈRE PARTIE

LA RÉVOLUTION

PREMIÈRE PARTIE.

LA RÉVOLUTION.

INTRODUCTION.

Le prologue dramatique de la Révolution; *le Mariage de Figaro*. — La première représentation. — La salle prise d'assaut. — Vogue sans exemple. — L'engouement et les attaques. — L'utilité des ennemis. — L'art de *faire* ses succès. — Comment Beaumarchais devança son époque. — *Le Mariage de Figaro* dans sa portée politique et sociale.

Cinq ans avant 1789, l'histoire politique et sociale avait marqué en France son premier pas sur le théâtre. Le mardi 27 avril 1784, apparut cette œuvre bizarre, hardie, sans aucun précédent, et dans laquelle l'esprit ose tout, assuré qu'il est de se faire tout pardonner; — le factum, le pamphlet, le livre philosophique, sous la forme extérieure de la comédie; — un feu d'artifice dont les fusées ne jaillissaient pas en étincelles inoffensives, et criblaient à droite et à gauche les vieilles institutions et les vieux abus, sans épargner, malheureusement, ce qui doit rester inattaquable, la morale; — quelque

chose d'inouï et de prodigieux, une annonce, une révélation, un vrai signe des temps ; pour tout dire : *le Mariage de Figaro.*

Dans *le Barbier de Séville*, Figaro avait fait connaissance avec son terrain ; il s'était préparé la voie, il avait familiarisé le public avec son style et son allure. A la faveur de sa veste andalouse, de sa résille, de sa guitare, de toute cette livrée étrangère, il avait accoutumé le grand monde à ne voir en lui qu'une fantaisie amusante, un diseur de bons mots qui pouvait beaucoup se permettre sans tirer à conséquence. Une fois adopté, une fois consacré par son premier succès, le héros-type de Beaumarchais ne s'en tint plus à l'escarmouche, et livra sa grande bataille. Figaro, c'était le peuple qui se mettait de la partie, et à qui l'écrivain qui eut, après Voltaire et Rousseau, le plus d'influence sur son époque, prêtait sa verve mordante et sa plume acérée ; c'était le Pasquino romain élevé à sa plus haute puissance, et qui n'avait plus besoin de voiler d'ombre et d'incognito ses traits satiriques.

Étrange homme que ce Beaumarchais ! Pour ses débuts, inventant un échappement de montre et se poussant à la cour avec sa harpe, comme par un présage de la guitare de Figaro ; censeur et bouffon, éloquent et faiseur de lazzis, aventureux et calculateur, doué d'une habileté qui côtoyait l'intrigue d'assez près ; homme de lettres et homme d'affaires, greffant une opération commerciale sur une idée politique, fournissant des fusils aux insurgents américains pour secouer la domination anglaise, et jetant les premières bases de l'association des auteurs dramatiques opprimés par les comédiens ; en possession d'occuper le monde de ses

intérêts privés et d'en faire des questions publiques ; enfin, pour compléter tant de singularité et de contrastes, donnant une comédie pour préface à la plus grande révolution de l'histoire.

Il y avait, a-t-on dit, une chose aussi difficile que de faire la pièce; c'était de la faire jouer; mais — ce qui n'est pas le moins extraordinaire — Beaumarchais eut pour auxiliaires, dans cet assaut, la plupart de ceux contre lesquels la bataille était livrée. Dans l'origine, la pièce s'appelait *la Folle Journée;* ce titre non moins innocent, *le Mariage de Figaro*, n'était qu'un sous-titre. *La Folle Journée!* simple folie donc, affaire d'amusement et de rire, une bonne soirée à passer. En vain l'orage prochain frémissait déjà dans l'air : les grelots sonnaient plus haut que son murmure. La résistance de Louis XVI, qui entrevoyait bien la portée de cette satire dramatique, eut contre elle la reine elle-même et presque toute la cour. Ces grands seigneurs avaient le cerveau si frivole, la vue si bornée, qu'ils applaudirent à cœur joie les traits décochés contre eux, chacun renvoyant, comme c'est l'usage, l'application à son voisin. Louis XVI demandant à son frère le comte d'Artois ce qu'il pensait de l'ouvrage, le prince répondit par une définition plus qu'énergique, par un de ces mots qui ne s'écrivent pas, mais que les Mémoires du temps laissent deviner. Ce mot dit à l'oreille (car c'était dans l'appartement de la reine) ne manqua pas de circuler par la cour et la ville. Ce qu'il exprimait, c'est que la pièce entière, intrigue, dialogue, détails, était toute autre chose que de la morale. Le comte d'Artois n'y voyait pas d'autre tort, et ce tort-là ne déplaisait pas au beau monde d'alors, bien loin de là.

L'homme qui fut la personnification la plus complète du vice doré et brodé, de la corruption bien vernie, le maréchal de Richelieu, vivait encore à ce moment, presque nonagénaire. Probablement, Figaro ne lui parut, comme aux autres, qu'un plaisant drôle, un polisson divertissant; ou bien, se fiant sur son âge, il aura dit: « Après moi le déluge. » Pourtant, le précoce débutant de la cour de Louis XIV, le roué modèle de la Régence, vit — trait d'union vivant — l'assemblée des notables, les premières agitations qui allaient bientôt passer des esprits dans les faits; il s'en fallut d'un an seulement (il mourut le 8 août 1788) qu'il assistât à la prise de la Bastille et à cette révolution que lui et ses pareils avaient si bien préparée. Miné par ses propres éléments de dissolution, autant que par les coups de la philosophie, l'édifice vermoulu de l'ancienne monarchie allait s'effondrer sous le roi vertueux qui, par malheur, devait payer pour autrui. *Le Mariage de Figaro* était le joyeux prologue de cet immense drame qui s'apprêtait derrière la scène. Ce fut, on peut le dire, la première pièce des annales dramatiques de la Révolution, et la représentation en est d'autant plus curieuse à évoquer qu'elle eut lieu en plein ancien régime, devant cette cour si brillante, devant ce monde encore paré de toutes ses pompes, encore en possession de tous ses priviléges, et riant sur le volcan qui était près de faire explosion.

Il y avait alors deux ans que la Comédie-Française avait inauguré la belle salle bâtie au faubourg Saint-Germain, sur l'emplacement de l'ancien hôtel de Condé, par les architectes Peyre et de Wailly; mais elle n'avait pas encore vu si avide affluence inonder

ses abords, et tant de carrosses armoiriés allonger leur file pressée devant les colonnes de son péristyle. C'était l'unique affaire, le seul événement du jour. On s'était disputé les loges avec une avidité sans exemple. De jeunes seigneurs du plus haut parage prodiguèrent les démarches et les sollicitations, pour une place modeste, plus qu'ils n'auraient fait pour une charge à la cour ou pour un régiment. Une espèce d'armée de siége avait commencé à se former dès huit heures du matin devant les portes. A l'instant où elles furent ouvertes, la cohue se précipita dans l'intérieur, comme l'eau de l'Océan par une écluse que l'on lève. Ni garde, ni contrôle, ne purent contenir cette invasion désordonnée. La plupart, sans s'arrêter à prendre des billets, jetaient leur argent en passant. A peine la moitié de cette foule trouva-t-elle place. Des duchesses s'estimèrent trop heureuses d'obtenir un tabouret aux balcons, à côté des beautés suspectes qui seules en étaient l'ornement habituel. On cita de grandes dames qui, pour être plus sûres de leur place, avaient dîné au théâtre, dans des loges d'acteurs.

Malgré toutes les circonstances qui passionnaient le public, la pièce ne laissa pas d'être écoutée littérairement. Entre les applaudissements les plus bruyants, le sacrifice de certains passages fut indiqué à l'auteur; mais le succès n'en fut pas moins enthousiaste, immense et d'un caractère exceptionnel. Tout y contribua : l'esprit dont l'ouvrage étincelle; l'amorce voluptueuse de certaines situations, de certains détails; la transparence de la gaze, les hardiesses de plus d'une sorte — morales et philosophiques — qui offraient ainsi double aiguillon. Il ne faut pas oublier un mérite

d'exécution auquel on n'avait rien épargné ; Dazincourt dans le rôle principal, Molé dans Almaviva, Préville dans le personnage secondaire de Bridoison, que cet admirable comique ne dédaigna pas, ne se jugeant plus assez jeune et assez leste pour Figaro ; Mlle Contat dans Suzanne, Mlle Sainval cadette dans la comtesse; enfin, un Chérubin ravissant de grâce sous les traits charmants de Mlle Olivier. Larive, le tragédien Larive, pour ajouter cette singularité à tout le reste, avait eu la fantaisie de jouer le pastoureau Grippe-Soleil; car il tenait à être de la fête, et l'anomalie était assez frappante pour n'être pas prise au sérieux, le rôle assez petit pour ne pas rapetisser l'acteur ; au contraire, il le grandissait par le contraste. C'est ainsi qu'on vit un jour Lekain jouer un des porteurs de chaise des *Précieuses ridicules;* mais ni Lekain ni Larive n'auraient accepté probablement un troisième rôle de tragédie.

Avec les applaudissements et l'affluence, Figaro eut pour lui ce qui complétait le cortége triomphal chez les Romains, des insulteurs derrière son char de victoire. N'a pas, comme on sait, des ennemis qui veut. Beaumarchais en avait, il en avait beaucoup, et il était loin de s'en plaindre. Les ennemis font du bruit, et, avant tout, il voulait du bruit autour de sa personne et de ses ouvrages. Il avait pris pour emblème un tambour, avec ces mots : *Non sonat nisi percussus* (il ne résonne qu'autant qu'on frappe dessus). Par sa notoriété si tapageuse, on peut juger si les coups lui ont manqué. Contre *le Mariage de Figaro* et son auteur il y eut une grêle d'épigrammes, une entre autres du chevalier de Langeac ; auteur d'une traduction en vers

des *Bucoliques*, et qui chanta ici sur un mode moins doux :

>Je vis hier, du fond d'une coulisse,
> L'extravagante nouveauté
> Qui, triomphant de la police,
>Profane des François le spectacle enchanté.
>Dans ce drame effronté chaque acteur est un vice.
> Bartholo nous peint l'avarice,
> Almaviva le séducteur,
> Sa tendre moitié, l'adultère,
> Et Doublemain un plat voleur.
> Marceline est une mégère ;
> Basile, un calomniateur ;
>Fanchette l'innocente est trop apprivoisée,
>Et le page d'amour, au doux nom Chérubin,
> Est, à vrai dire, un fieffé libertin,
>Protégé par Suzon, fille plus que rusée.
>Pour l'esprit de l'ouvrage, il est chez Brid'oison.
> Mais Figaro?... Le drôle à son patron
> Si scandaleusement ressemble,
> Il est si frappant, qu'il fait peur ;
>Et pour voir à la fin tous les vices ensemble,
>Le parterre en chorus a demandé l'auteur.

Vous trouvez l'attaque vive, et vous croyez peut-être que Beaumarchais en fut blessé. Bien loin de là ; ce fut pour lui une bonne fortune. Cette épigramme avait déjà couru, mais seulement récitée ou manuscrite, quand, à la représentation du jeudi 6 avril, ce commentaire peu élogieux reçut une bien autre publicité. Tout à coup, avant le lever du rideau, une nuée de feuillets imprimés est jetée du cintre ; elle voltige, se disperse et s'abat dans toute la salle. On les attrape au vol, on les ramasse, on les lit avec un empressement curieux. C'était l'épigramme de M. de Langeac, avec quelques additions ou changements qui la ren-

daient encore plus violente. Pour Suzanne, par exemple, la dose de couleur était renforcée notablement, et pour Chérubin, il y avait un vers nouveau qui dépassait la gaillardise ordinaire; de même que la réponse du comte d'Artois, il renferme certain mot impossible à écrire. Enfin, le dernier vers était ainsi arrangé :

Des *badauds achetés* ont demandé l'auteur.

Cette version revue et augmentée fut adressée au *Journal de Paris*, et insérée dans son numéro du 14 mai (des points remplaçant le mot en question) avec une lettre d'envoi signée par qui? Par Beaumarchais lui-même. Rapportons ce curieux document d'histoire littéraire.

«Le 8 mai 1784.

« Messieurs,

« Tout en vous remerciant de l'honnêteté que vous avez mise dans l'examen du *Mariage de Figaro*, je dois vous reprocher une négligence impardonnable au journal institué pour apprendre à tout Paris chaque matin ce qui, la veille, est arrivé de piquant dans son enceinte. Si quelque accident avait frappé le plus inconnu des bourgeois nommés Citoyens, vous l'indiqueriez à l'article *Événements* ; et la foudre a tombé jeudi dernier dans la salle du Spectacle en cinq cents carreaux ou carrés de papier lancés du cintre, et contenant la plus écrasante épigramme imprimée contre la pièce et son auteur, sans que vous daigniez en faire la plus légère mention ! Tout ce qui fait époque, messieurs, n'est-il pas de votre district ? A quel temps de la monarchie rapportera-t-on un jour cette ingénieuse nouveauté, si les journaux en gardent le silence ? Il

faut donc que je vous supplée, en rendant au public le chef-d'œuvre destiné à son instruction. Ce n'est point ici le cas de nommer le valet complaisant qui l'a fait, le maître enjoué qui l'a commandé, le colporteur honoré qui nous l'a transmis. Ils trouveront leurs noms et mes remercîments dans la préface de mon ouvrage.

« Il suffit de montrer ici comment cette épigramme en est le foudroyant arrêt. »

Suit l'épigramme avec ses nouveaux enjolivements. La lettre se termine par ces mots :

« Au reste, si l'épigramme arrivant du cintre du Spectacle a été reçue à grands coups de sifflet, l'auteur n'en doit pas conserver une moins bonne opinion de son ouvrage et de sa personne. Les nouveautés, même les plus piquantes, ont de la peine à prendre, et je ne doute pas qu'enfin on ne réussisse à faire adopter cette façon ingénieuse de s'emparer de l'opinion publique et de la diriger sur les ouvrages dramatiques. »

Il se trouvait donc que l'auteur de l'attaque avait été, sans le vouloir, le compère et l'auxiliaire de Beaumarchais. Mais ce n'est pas tout. C'était, assure-t-on, Beaumarchais qui, de sa propre main, aurait ajouté du gros poivre au sel encore trop anodin dont on avait accommodé son œuvre et sa personne; ce serait lui qui aurait arrangé cette publicité nouvelle, et la protestation qui s'en était suivie contre l'odieux insulteur. Voici ce que contient, à ce sujet, la *Correspondance de Grimm et Diderot* :

« M. de Beaumarchais, fort au-dessus d'une gentil-

lesse de ce genre, n'en a point pâli ; il a même imaginé de la faire servir au triomphe de la pièce et à celui de son caractère personnel : il en a estropié quelques vers, et surtout le dernier, l'a fait imprimer, et, le jour de la quatrième représentation, on en a jeté, par son ordre, quelques centaines d'exemplaires des troisièmes loges dans le parterre ; il avait eu soin de le garnir de tous ses amis, à qui il avait annoncé que ce jour verrait éclore la cabale la plus violente contre son innocent ouvrage ; l'épigramme censée jetée par ses ennemis, a été déchirée par les spectateurs, l'auteur de l'épigramme demandé à grands cris, et condamné d'une voix unanime à Bicêtre. Cette manœuvre, assez nouvelle et bien digne, au moins par sa singularité, du frère germain de Figaro, a été exécutée quelques minutes avant le lever de la toile, et a valu à la pièce plus d'applaudissements qu'elle n'en avait encore reçu. »

Ce récit est accompagné des variantes introduites dans les vers originaux, et qui sont loin de les adoucir.

Beaumarchais n'était nullement incapable du tour qu'on lui attribue. Au reste, ce qui est parfaitement irrécusable et authentique, c'est-à-dire sa lettre au *Journal de Paris*, suffirait pour montrer que l'auteur du *Mariage de Figaro* avait devancé son époque en plus d'un point. Certes, nous possédons de bien grands maîtres en fait de *puffs* et de *réclames*, comme on dit dans la langue d'aujourd'hui ; mais Beaumarchais les avait dès lors égalés, ce qui doit leur causer une certaine confusion. Ramasser et publier soi-même, en y ajoutant encore, les attaques les plus amères dont on est l'objet, c'est le sublime de l'art. Par cet ingénieux

procédé, Beaumarchais rendait le coup plus sonore, et doublait le bruit du tambour emblématique.

Le gentil page en particulier avait un succès fou auprès du public féminin. Si les hommes étaient épris de l'actrice, les femmes s'amourachaient du personnage, et en rêvaient autant que la comtesse Almaviva. Certaines dames qui faisaient extérieurement profession de vertu, et qui se récriaient contre l'immoralité du *Mariage de Figaro*, n'étaient pas les moins affriolées par ce régal piquant. Il y en avait, de ces vertus-là, qui craignaient de se compromettre en allant voir ouvertement la scandaleuse comédie. Afin de tout concilier, des dames de cette sorte prièrent le duc de Villequier de demander pour elles à Beaumarchais la petite loge dont il disposait, et où l'on assistait au spectacle tout à fait incognito. A la requête dont le grand seigneur se chargea, l'écrivain fit cette réponse :

« Je n'ai nulle considération, monsieur le duc, pour des femmes qui se permettent de voir un spectacle qu'elles jugent malhonnête, pourvu qu'elles le voient en secret; je ne me prête point à de pareilles fantaisies. J'ai donné ma pièce au public pour l'amuser et non pour l'instruire, non pour offrir à des bégueules mitigées le plaisir d'en aller penser du bien en petite loge, à condition d'en dire du mal en société. Les plaisirs du vice et les honneurs de la vertu, telle est la pruderie du siècle. Ma pièce n'est point un ouvrage équivoque, il faut l'avouer ou le fuir.

« Je vous salue, monsieur le duc, et je garde ma loge. »

La leçon était bonne et bien appliquée.

Jusqu'à la fin de l'année 1784, *le Mariage de Figaro*

fut joué soixante-sept fois, c'est-à-dire, l'un dans l'autre, presque trois fois par semaine. Avant de quitter l'affiche, il atteignit le chiffre de quatre-vingts, ce qui était énorme à une époque où le public se renouvelait infiniment moins que de nos jours, et où vingt-cinq à trente représentations obtenues dans la nouveauté constituaient un très-beau succès. Pour récapituler quelques-uns de ceux que le Théâtre-Français compta dans le siècle dernier, citons : *Rhadamisthe*, représenté 30 fois ; — *Zaïre*, 30 ; — *Alzire*, 20 ; — *Inès de Castro*, 32 ; — *le Glorieux*, 30 ; — *le Méchant*, 24 ; — *Mérope*, 29, et encore avec un intervalle après la quinzième. *Le Légataire* eut 20 représentations. *L'École des Mères*, la meilleure pièce de la Chaussée, en eut 28 ; — *la Métromanie*, 14, et plusieurs autres ouvrages également restés en répertoire, n'allèrent pas plus loin d'abord. *Le Barbier de Séville* lui-même, joué dans l'origine en cinq actes, ne tint l'affiche que pendant treize représentations ; mais il s'est bien rattrapé depuis.

Parmi les diverses causes qui peuvent expliquer la vogue du *Mariage de Figaro*, vogue dont n'avait approché aucune des créations les plus élevées du génie, faisons une part très-large à cette habile intuition des circonstances, à ce flair si fin, par lequel Beaumarchais traduisait toutes les idées en fermentation, et prenait la tête du mouvement social de son temps. Le monde élégant des grandes ou des petites loges, le monde en paillettes et en dentelles, n'avait pas une portée d'esprit qui s'étendît jusque-là, et il goûtait surtout le genre de mérite que recherchaient les prudentes et prudes amies de M. de Villequier. Mais il y avait le public du tiers-état, le public du parterre, qui se

tait instinctivement que Figaro était son homme et lui préparait son avénement, son œuvre prochaine. De ces idées que la Révolution allait faire bientôt aboutir et triompher, il n'en est guère que *le Mariage de Figaro* ne touche et ne remue. Jamais la comédie n'avait été plus incolore, plus fade, plus insignifiante que sous la plume des autres auteurs qui occupaient la scène à cette époque, Rochon de Chabannes, Imbert, Vigée, médiocres enlumineurs de pastels maniérés, de prétentieux madrigaux, à l'usage des boudoirs à la mode; et c'est au milieu de ces pauvretés sans sel ni saveur, que Beaumarchais servait au public un régal de si haut goût; c'est au travers de ce petit ramage de belles dames minaudant et de jolis messieurs parfumés, qu'il abordait les questions les plus hardies et les plus profondes.

Regardez, en effet. Le principe fondamental de 1789 et de la société moderne, c'est l'égalité civile; et qu'est-ce que l'égalité civile, sinon la suppression des priviléges nobiliaires, des castes entre lesquelles la nation était parquée? Eh! bien, ces distinctions de race, que réprouvent la justice et la raison, ces préjugés orgueilleux par où certains hommes se croyaient formés d'un limon supérieur, ne les voyez-vous pas battus en brèche par les amères épigrammes sur les grands seigneurs qui se sont « donné la peine de naître? »

Cette ancienne magistrature, qui eut sans doute ses Lamoignon et ses Daguesseau, mais aussi qu'entachaient tant d'abus, et notamment le vice radical de la vénalité des charges; ces parlements dont les luttes contre la cour furent avant tout une affaire de prérogatives; qui enregistrèrent, honteusement dociles, la

monstrueuse légitimation des bâtards adultérins de Louis XIV, et qui firent de l'opposition aux mesures libérales de Louis XVI, à l'édit de tolérance pour les protestants, à la suppression partielle de l'exécrable torture ; cette justice enfin, retranchée dans ses formes surannées et dans ses prétentions tenaces, la caricature du grotesque juge Bridoison n'allait-elle pas tout droit son adresse ?

Et la liberté de la presse, la liberté théâtrale, l'émancipation de la pensée, sous ses formes diverses, par quels traits acérés Beaumarchais plaidait cette grande cause, dans le fameux monologue de son héros ! Que de mots devenus citations et proverbes ! Ce monologue — étrange hors-d'œuvre, sous le rapport dramatique — ne touche-t-il pas à lui seul autant de questions qu'il en fallait pour défrayer maintes séances législatives ? Que de textes tout prêts pour Mirabeau, pour Barnave, pour cette phalange d'orateurs futurs, assis peut-être dans la salle et applaudissant Figaro, leur précurseur ! L'Assemblée constituante est là, derrière l'acteur, et il semble voir, au fond du théâtre, la tribune qui apparaît.

Seulement, disons que Figaro était plus propre à démolir qu'à créer, à faire place nette qu'à construire. Les idées vraies, les traits de juste satire prodigués dans sa bouche, ont trop souvent un assaisonnement fâcheux. Un faiseur de bons mots qui ne sont pas toujours choisis, ne saurait être accepté comme le plus digne apôtre d'une grande mission sociale. Ce n'est pas avec des équivoques égrillardes et des tableaux de volupté sensuelle, que l'on inspire aux hommes les mâles vertus du citoyen. Très-probablement, Washing-

ton n'aurait pas voulu de Beaumarchais comme auxiliaire, pour fonder la glorieuse république des Etats-Unis, de même que, pour combattre le fanatisme et la superstition, il n'aurait pas cru que les plus dignes armes fussent les vulgaires impiétés du cabaret.

CHAPITRE I.

LE THÉATRE-FRANÇAIS PENDANT LA RÉVOLUTION.

Premières manifestations politiques. — *L'Ambitieux et l'Indiscrète* et M. Necker. — *Charles IX*. — Chénier. — Talma. — Dugazon. — Les deux partis politiques au Théâtre-Français. — *Charles IX* redemandé. — Orages violents à cette occasion. — Pièces de circonstance. — *Le Réveil d'Épiménide*. — *Le Tombeau de Désilles*. — *Le Despotisme renversé*. — *Le Couvent*. — *Le Mari Directeur*. — *Les victimes cloîtrées*. — Progrès de la discorde. — Le théâtre du Palais-Royal. — Son origine. — La salle de la rue de Richelieu. — La scission s'accomplit. — Ouverture de la salle Richelieu avec Talma et les autres dissidents. — Rivalité des deux théâtres. — *L'Ami des Lois* — Graves événements à l'occasion de cette pièce. — La Commune et l'appel à la Convention. — Le général Santerre. — *Paméla*. — Les Comédiens-Français arrêtés et leur théâtre fermé. — Leur condamnation imminente. — Comment ils furent sauvés. — Le régime de la Terreur au théâtre de la République. — Dugazon acteur et auteur. — *L'Émigrant*. — *Le Modéré.* — *Le Patriote du dix août*. — *Le Jugement dernier des Rois*. — L'ancien répertoire revu et corrigé. — Le neuf thermidor et la réaction. — Les diverses fractions de l'ancienne Comédie-Française. — Le théâtre Louvois fructidorisé. — Impopularité et décadence du théâtre de la République. — Triple direction de Sageret. — Réunion générale et reconstitution à la salle Richelieu.

I

La Révolution était commencée : la Bastille venait de tomber. Les opinions, les passions, les luttes de cette

époque allaient se refléter dans les théâtres, où l'on pourrait jour par jour en suivre l'empreinte. L'histoire des spectacles est aussi celle de la Révolution, histoire qui s'écrivait partout, là comme à la tribune et dans la rue. Le Théâtre-Français devait surtout y avoir une grande part, et recevoir plus que tout autre le contre-coup des événements qui renouvelaient la France et ébranlaient l'Europe.

Le jeudi 23 juillet 1789, le Théâtre-Français donna un spectacle composé de *Gaston et Bayard*, par de Belloy, et de *la Partie de Chasse de Henri IV*, de Collé, avec l'annonce que « le produit de cette représentation sera offert à MM. les Gardes-Françaises. » La conduite des sous-officiers et soldats de ce corps, le jour de la prise de la Bastille, leur faisait une popularité à laquelle le théâtre payait son tribut. Quelques jours après, une manifestation curieuse se produisait par une pièce où personne, pas plus les comédiens que le défunt auteur, n'avait soupçonné un à-propos.

Le 30 juillet, avait lieu à la Comédie-Française la reprise de *l'Ambitieux et l'Indiscrète*. — Qu'est-ce que *l'Ambitieux et l'Indiscrète?* » demanderont beaucoup de lecteurs. L'on n'est pas tenu, en effet, de connaître les œuvres complètes de Destouches, où sont enterrées douze à quinze pièces en cinq actes et en vers, très-oubliées et très-dignes de l'être; mais les ouvrages médiocres, mauvais même, d'un auteur, si nombreux qu'ils soient, ne portent pas préjudice aux bons; c'est par ceux-ci que l'on juge de son talent; or, Destouches, par bonheur pour lui, a fait *le Glorieux* et, en seconde ligne, *le Philosophe marié*.

Cette pièce de *l'Ambitieux et l'Indiscrète*, qui porte la

vieille qualification de *tragi-comédie*, sans doute parce que la scène se passe à la cour, qu'on y parle d'affaires d'État, et que, parmi les personnages, figurent un roi et son premier ministre, car l'action n'a rien de tragique, et tout le monde se porte bien au dénoûment, — cette pièce, disons-nous, avait eu très-peu de succès dans sa nouveauté, en 1717. Ce qui lui valut l'honneur d'une reprise en 1789, c'est apparemment qu'en fouillant le vieux répertoire jusqu'au fond, Molé et Mlle Contat avaient cru voir, dans le ministre et sa femme, des rôles où ils auraient l'occasion de briller. L'amour-propre des comédiens aime assez ces ouvrages qui leur doivent tout ou à peu près, et dans lesquels le public fait la part de l'acteur beaucoup plus large que celle de l'auteur.

Pourtant, malgré tout le talent de Molé et de Mlle Contat, il n'est pas certain qu'ils eussent réussi à jeter la vie dans ce long et froid ouvrage. Mais voyez quelle chance heureuse ! Précisément l'avant-veille de cette reprise, M. Necker, éloigné par les influences de cour, quelques jours avant le grand événement du 14 juillet, venait d'être rappelé par le roi, et l'opinion publique saluait son retour avec transport. Dans le probe et sage don Philippe, placé par Destouches en opposition avec l'ambitieux don Fernand, le public enthousiaste vit les traits du ministre en ce moment si populaire. Tous les éloges donnés à l'homme d'État castillan furent envoyés, avec force bravos, au célèbre économiste genevois.

> Content, de bonne humeur,
> Prévenant, gracieux, sans faste, sans hauteur,
> N'ayant d'autre intérêt que l'intérêt du maître,
> Et toujours occupé, sans jamais le paraître.

> .
> — Dites-moi, se plait-il dans son brillant emploi ?
> — Deux fois il a tenté de le remettre au roi ;
> Non qu'il soit mécontent, mais pour vivre tranquille.
> Heureusement pour nous, le prince est trop habile
> Pour laisser échapper un si bon serviteur.
> .
> Il amasse, il ménage ;
> Mais pour qui ? Le roi seul en a tout l'avantage.
> Il prétend l'enrichir et soulager l'État :
> Quant à lui-même, il vit sans pompe, sans éclat.

Tandis que l'on applaudissait ainsi M. Necker dans le ministre don Philippe, les loüanges données au monarque espagnol fournissaient d'autres allusions pour le roi qui venait de satisfaire au vœu public, pour le roi salué alors du beau titre de *Restaurateur de la liberté française.*

> Prince plein de bonté, de vertu, de courage,
> Discret, sage, prudent à la fleur de son âge,
> Captivant les esprits par ses attraits vainqueurs,
> Et formé par le ciel pour régner sur les cœurs.

Treize mois plus tard, M. Necker, débordé par les événements et les passions, résignait son portefeuille et gagnait la frontière à grand'peine. Quant à Louis XVI, il ne devait pas même être si heureux.

Peu après cet à-propos imprévu d'un ancien ouvrage, la Comédie-Française en donnait un nouveau dont le retentissement eut une bien autre durée que celle de cette résurrection passagère. La soirée du 4 novembre 1789 marqua une date mémorable, car elle renfermait en germe tous les faits qui allaient se dérouler, et qui eurent une si grande influence sur le sort du Théâtre-

Français. Très-intéressants pour son histoire, ces faits le sont aussi pour celle de l'époque.

Ce jour-là, mercredi, 4 novembre, l'affiche annonçait une première représentation impatiemment attendue, celle de *Charles IX, ou l'École des Rois*, tragédie en cinq actes. L'auteur était un jeune homme dont les premiers pas — *Edgar, ou le Page supposé*, petite comédie représentée en 1785, et *Azémire*, tragédie jouée en 1786, — n'avaient pas été heureux. Marie-Joseph de Chénier — l'habitude a effacé la particule nobiliaire que les événements et l'opinion firent mettre à l'écart — était le quatrième et dernier fils de M. de Chénier, ancien consul général de France à Constantinople. Son frère André, le troisième des quatre frères, avait deux ans de plus que Marie-Joseph, qu'on se figure ordinairement comme son aîné. Leur mère était une Grecque d'une beauté rare, dont la propre sœur fut la grand'-mère de M. Thiers, qui se trouve être ainsi le neveu à la mode de Bretagne des deux poëtes. La patrie d'Homère, où fut leur berceau, avait plutôt versé son influence sur celui d'André, tout à fait Grec par sa poésie, qui semble distiller le plus doux miel de l'Hymète. Dans Marie-Joseph, on retrouve bien moins un fils de l'Attique ou de l'Ionie qu'un Romain austère, nourri des terribles exemples laissés par les vieux républicains.

Au début de la Révolution, l'un et l'autre en avaient adopté les principes, mais dans une mesure différente et selon le caractère propre à chacun des deux. Les pures et hautes aspirations d'André n'avaient rien de violent ni d'agressif, rien qui sentît le fiel et la haine. En présence des excès qui compromirent d'une manière si déplorable cette grande et féconde rénovation

de la France, une forte réaction se fit dans cette âme sensible et compatissante. André Chénier fut loin d'abjurer son généreux amour pour la liberté, mais il se sépara énergiquement des anarchistes, et ne fit que mieux connaître ainsi son attachement à la glorieuse cause qu'ils souillaient. L'indignation arma sa douce muse du fouet vengeur de Némésis et mit à sa lyre une corde d'airain, pour stigmatiser l'apothéose des soldats révoltés de Nancy, pour *pétrir dans leur fange ces bourreaux barbouilleurs de lois*, comme il appelait, dans ses derniers vers, de sanguinaires et ignobles tyrans. Il alla jusqu'à s'associer à Malesherbes dans une sainte et périlleuse tâche, à dévouer sa plume à la défense du malheureux roi dont il devait, sept mois après, partager le sort. On sait, en effet, que la lettre signée par Louis XVI dans la nuit du 17 au 18 janvier 1793, pour demander à la Convention le droit d'appel au peuple, fut écrite par André Chénier. Un tel acte de courage vaut bien des beaux vers.

Marie-Joseph s'était jeté dans la mêlée politique avec une âpreté que son frère ne connaissait pas, et il ne sut pas, comme lui, s'arrêter en chemin. Au moment où André se faisait si noblement l'avocat du royal accusé, Marie-Joseph siégeait sur les bancs des juges et déposait dans l'urne le vote fatal. Toutefois, et malgré cette divergence profonde qui, dès lors, séparait les deux frères, on répugne à croire que Marie-Joseph ait pu sauver son frère de l'échafaud et qu'il ne l'ait pas fait. Cette cruelle accusation, qui lui fut jetée, il l'a repoussée, dans son *Épître sur la Calomnie*, avec des accents trop beaux pour qu'ils puissent être, à ce qu'il semble, l'expression du mensonge. C'était Marie-Joseph

qui avait préparé à Versailles, pour son frère, la retraite d'où une généreuse inquiétude sur le sort d'un ami fit sortir André. Une fois que celui-ci fut plongé dans les prisons, il ne paraît nullement démontré que l'intervention de son frère, en butte lui-même à la haine de Robespierre, eût été de nature à sauver le captif. La chance d'être oublié sous les verrous était le meilleur espoir de salut, et les sollicitations incessantes de M. de Chénier père, malheureux vieillard qui croyait attendrir des hommes sans pitié, ne firent peut-être que hâter l'arrêt funeste. Hélas! deux jours encore, et le neuf thermidor aurait sauvé la victime!

Lavons donc Marie-Joseph Chénier d'une accusation injuste, et revenons à l'œuvre qui allait obtenir un retentissement vainement demandé à ses premiers essais.

Charles IX, d'après la date du discours préliminaire, aurait été écrit en 1788. Fervent disciple de Voltaire, dont les tragédies laissent quelquefois trop voir l'auteur derrière le personnage, Chénier s'était attaché par-dessus tout, dans *Charles IX*, au thème philosophique. Certes, on ne saurait jamais flétrir d'un stigmate trop sanglant l'épouvantable forfait de la Saint-Barthélemy, cette horreur que rien n'égale peut-être dans aucune histoire; mais le tableau, sans être pour cela moins énergique, pourrait mieux dissimuler l'idée moderne et reproduire plus exactement le temps, les mœurs, les physionomies. Cette absence de couleur locale, défaut trop général de nos tragédies, s'aggrave ici par la préoccupation évidente du poëte. On ne saurait douter que, sous l'empire des grands événements survenus depuis qu'il avait composé sa tragédie, il ne l'ait remaniée de manière à en faire tout à fait une œuvre du

moment, et l'histoire s'en trouve comme elle peut. Le sous-titre ajouté : *l'École des Rois*, rend cette intention encore plus sensible. Néanmoins, *Charles IX* renferme quelques beautés réelles, comme le morceau des remords du roi, outre l'élément particulier de succès que lui prêtèrent les circonstances.

Avec ce puissant secours, Chénier eut pour sa pièce un autre auxiliaire, un talent dont la renommée, fondée depuis sur bien d'autres titres, allait dater de cet ouvrage.

Deux ans auparavant, le 21 octobre 1787, un jeune acteur, nommé Talma, élève de Dugazon le comique (mais M. Samson a bien été le professeur de Mlle Rachel), avait débuté à la Comédie-Française dans Seïde de *Mahomet*. Né, d'après la date qui paraît la plus positive, le 15 janvier 1763, Talma, en 1789, avait donc vingt-six ans : c'était un an de plus que Chénier. Les débuts du nouveau tragédien avaient obtenu la plus sérieuse attention des connaisseurs. Son intelligence profonde, à laquelle les leçons du professeur n'avaient pu enseigner que certains procédés techniques et matériels de l'art ; le caractère de sa tête et de sa physionomie, où l'expression la plus tragique s'alliait à la régularité des traits ; cette sensibilité, cette chaleur de l'âme, que le langage du théâtre appelle *foyer*, telle était la réunion peu commune de qualités qui avait fait concevoir du jeune Talma les plus heureuses espérances.

Ajoutons-y un mérite alors exceptionnel, celui du soin dans le costume, encore presque aussi ridicule que cent ans auparavant. La réforme dont Lekain et Mlle Clairon avaient eu l'idée était restée à peu près à

l'état de projet, ou bien ils se contentaient de peu, témoins les portraits qui nous restent d'eux dans quelques-uns de leurs principaux rôles. Les héros et les héroïnes de l'antiquité n'avaient pas cessé d'offrir les plus étranges accoutrements de fantaisie, quand le débutant de la veille, guidé par la pureté de son goût, par l'étude et l'instinct du vrai, osa donner un exemple qui bouleversait toutes les vieilles traditions. Un jour, chargé du rôle accessoire de Proculus, dans le *Brutus* de Voltaire, on le vit sortir de sa loge, pour entrer en scène, costumé d'après les monuments de l'art et avec la sévérité, l'exactitude la plus romaine. Ce fut autour de lui un étonnement général, tant cette innovation changeait les anciens us et coutumes. « Oh! qu'il est « ridicule ! Il a l'air d'une statue antique ! » Cette exclamation d'une fort aimable actrice, Mlle Contat, dit-on, était le meilleur des éloges involontairement donné au hardi novateur. Bientôt il ne fut plus possible, au moins pour les personnages antiques (car il restait encore bien à faire ailleurs), de conserver les bizarres anomalies sur lesquelles le public avait ouvert les yeux. Il fallut que le bonhomme Vanhove lui-même, la routine personnifiée, se résignât, quoique fort mécontent, à ces costumes où l'on ne pouvait pas seulement, disait-il, avoir une poche sur le côté, *pour mettre sa tabatière et la clef de sa loge.*

Malgré la faveur témoignée par le public à Talma, le jeune acteur, reçu sociétaire en 1789 seulement — deux ans après ses débuts — ne voyait pas sa position s'agrandir. Cette faveur même et son talent étaient pour lui une fort mauvaise recommandation auprès de certains personnages influents du sénat tragi-co-

mique. Ce n'était pas là un de ces nouveaux venus incapables de porter ombrage et dont un chef d'emploi puisse dire, comme le Belrose des *Comédiens* :

Il est assez mauvais pour que je le protége.

Talma restait donc renfermé dans la condition subalterne de doublure, tant pour la tragédie que pour la comédie, où il jouait, aux termes des règlements, quelques amoureux. Aucun rôle nouveau, où il pût déployer ses forces, ne lui avait été jusqu'alors confié. Ayant la juste conscience de lui-même, comment n'aurait-il pas aspiré impatiemment après l'occasion de donner carrière à cette ardeur créatrice qui bouillonnait en lui ?

Cette occasion, elle se rencontra enfin, et ce fut *Charles IX* qui vint la lui offrir.

Dans la distribution projetée des rôles, Charles IX devait être représenté par Saint-Fal. Cet acteur préféra le rôle de Henri de Navarre, comme plus agréable à remplir par la sympathie que le personnage obtiendrait des spectateurs. En cela, Saint-Fal ne fit pas preuve d'une parfaite intelligence. Pour l'effet dramatique, le caractère le plus héroïque n'est pas le plus fécond en ressources. Un personnage du genre *admiratif* et tout d'une couleur ne vaut pas un caractère capable d'un crime ; non pas un scélérat endurci, un coquin aussi tout d'une pièce dans sa perversité, mais un personnage en proie à des luttes intérieures, à des assauts violents, aux déchirements du remords, comme Charles IX, moins coupable dans l'histoire que son abominable mère. L'erreur de Saint-Fal tourna au profit de Talma. Le rôle de Charles IX lui fut donné,

échange dont l'ouvrage et l'auteur furent loin d'avoir à se plaindre.

Le succès alla jusqu'à l'enthousiasme. On acclamait avec ardeur les idées à l'ordre du jour, en même temps que le jeune tragédien dont la puissance, trop longtemps contenue en elle-même, se manifestait de manière à le placer tout à coup au premier rang. Ce fut un de ces bruyants triomphes qui font époque. *Charles IX* attira la foule, bonne aubaine pour le théâtre, en ce temps surtout, car les préoccupations et les événements politiques n'avaient pu manquer de nuire aux recettes.

Cependant, après trente-deux représentations qui n'avaient pas épuisé le succès et l'influence attractive de la pièce, on vit avec étonnement *Charles IX* disparaître de l'affiche. Comment expliquer cette interruption évidemment préjudiciable aux intérêts de la caisse ?

Les têtes échauffées se donnèrent carrière. A la disparition de l'œuvre en vogue, on assignait deux causes : l'opinion politique et les jalousies de métier. Ni l'une ni l'autre n'étaient peut-être absolument imaginaires.

Il s'en fallait que les agitations et les luttes du dehors n'eussent pas leur écho à l'intérieur de la Comédie-Française. Deux partis s'y étaient formés, aussi prononcés, chacun dans son sens, qu'à l'Assemblée constituante ou sur la place publique. Au culte paisible de l'art se mêlaient des dissentiments chaque jour plus profonds. Mais, tandis que la majorité était acquise partout ailleurs à la Révolution, le sentiment peu favorable au nouvel ordre de choses dominait au foyer et dans les coulisses. Dans le monde théâtral, les Comédiens du Roi formaient une aristocratie qui, de même

que l'aristocratie de naissance, ne pouvait voir avec plaisir tomber ses priviléges. Les pensions de la cour, les cadeaux, les faveurs, les brillantes représentations à Versailles devant le roi, la famille royale, et tout le grand monde qui les entourait, ces bénéfices, ces splendeurs, devaient laisser des regrets faciles à comprendre. Ces gentilshommes de la chambre, avec leurs belles manières, si bien transportées sur la scène par Molé, par Fleury ; avec leurs générosités magnifiques, dont plus d'une, parmi ces dames, avait pu faire l'épreuve, comment ne pas les préférer à ces bourgeois vulgaires du conseil de ville, qui ne portaient ni broderies, ni paillettes? Ajoutons, pour être juste, que les bienfaits du roi et de sa famille avaient, sans doute, laissé chez plusieurs comédiens, en dehors de la question d'intérêt, les sentiments d'une reconnaissance honorable.

Parmi ceux, en moins grand nombre, chez qui les opinions nouvelles avaient été les plus fortes, nous citerons d'abord Dugazon, dont le talent comique aurait été bien plus parfait, si sa verve exubérante ne l'avait entraîné dans des charges désavouées par le goût. Cet excès de verve, ce besoin de faire rire, débordait chez Dugazon, même hors de la scène, dans des plaisanteries et des mystifications où le bouffon et le farceur se faisaient trop sentir et compromettaient également la dignité de l'homme et la qualité d'interprète de Molière. Dans les opinions politiques qu'il adopta, Dugazon ne sut pas davantage éviter l'excès et tomba dans des écarts bien plus regrettables encore que des charges déplacées.

La femme de Dugazon, cette charmante actrice de l'Opéra-Comique, dont le nom est encore conservé en

province à l'emploi qu'elle remplissait, fut loin de montrer à cette époque des opinions semblables à celles de son mari. Un jour, en 1792 (ce fut une des dernières fois que l'infortunée Marie-Antoinette alla au spectacle), Mme Dugazon remplissait le rôle de Lisette dans *les Événements imprévus*. Dans un duo du second acte se trouvent ces deux vers :

> J'aime mon maître tendrement;
> Ah! combien j'aime ma maîtresse!

Mme Dugazon, tournant visiblement les yeux vers la reine, chanta ces paroles avec une expression qui ne laissait aucun doute sur le sens qu'elle leur donnait. Des cris : *la prison!* se firent entendre. Sans s'effrayer, l'actrice chanta une seconde fois les deux vers en les adressant à la reine d'une manière encore plus marquée. Cette fois, de vifs applaudissements éclatèrent. Marie-Antoinette sortit du spectacle extrêmement émue. Quant à la courageuse actrice, elle ne parut plus dans ce rôle, et elle dut, pendant la Terreur, s'éloigner de la scène, heureuse d'en être quitte à ce prix. Il était difficile que l'harmonie régnât dans un ménage aussi peu assorti que le sien par le caractère et les sentiments; aussi avait-elle divorcé dès le commencement de la Révolution; néanmoins, elle continua toujours de porter le nom de son mari.

La Révolution avait également rencontré un chaleureux adepte dans Talma. Élève de Dugazon, nous l'avons dit, il se trouvait naturellement lié avec lui par ces rapports antérieurs; mais mieux que l'âge mûr de son professeur, sa jeunesse fait comprendre une effervescence qui, d'ailleurs, ne précipita jamais le jeune

tragédien jusqu'au même point où Dugazon eut le malheur de se laisser entraîner. L'abus du privilége, en comprimant le plus possible, malgré le succès de ses débuts, l'essor de son talent, lui avait fait accueillir avec joie, on le conçoit, l'aurore d'un régime qui tendait à supprimer les priviléges de toute sorte. Avec ce sentiment dans l'âme, la couleur politique de *Charles IX* dut stimuler encore chez Talma l'inspiration et le zèle. A peu près du même âge tous les deux, animés des mêmes opinions, le jeune auteur et le jeune acteur furent, dès lors, étroitement unis par le succès qu'ils partageaient ensemble, et confondirent à la fois leurs sentiments politiques et leurs intérêts communs.

Mme Vestris, sœur de Dugazon, s'était rangée dans le même camp. Mariée à un danseur médiocre, frère du premier Vestris, de l'Opéra, elle était une des reines de la tragédie, et c'était elle qui jouait, dans *Charles IX*, Catherine de Médicis. Dans le parti du mouvement, comme on aurait dit une quarantaine d'années plus tard, figuraient aussi Grandménil, excellent comédien, dont le souvenir s'est particulièrement attaché à ces rôles qu'on appelle *à manteau*, tels qu'Arnolphe ou Harpagon; Grammont qui jouait sans défauts prononcés, mais sans qualités marquantes, les premiers rôles dans la tragédie et la comédie. Aux jours les plus orageux de la Révolution, il quitta le théâtre pour revêtir l'uniforme, fut improvisé général, comme les Santerre, les Ronsin et autres, dans cette milice de funeste mémoire, dite *armée révolutionnaire*, et victime des luttes à mort où s'entre-déchiraient les partis extrêmes, il périt sur l'échafaud avec son fils, qui lui servait d'aide de camp.

Comme l'Assemblée nationale, l'assemblée des comédiens avait donc son *côté droit* et son *côté gauche*. Le *côté droit* s'était bien résigné, sans doute, à encaisser les recettes fructueuses que produisait *Charles IX*, et cependant, l'opinion luttant contre l'intérêt, il avait la pièce en médiocre sympathie, d'autant qu'elle faisait une position toute nouvelle à Talma, ce soleil levant à qui s'attachait l'éclatante faveur du public. Talma avait donc tout à la fois contre lui son talent et ses opinions. *Charles IX* lui offrant la seule création, la seule occasion de briller qu'il eût dans le répertoire, il sollicitait vivement la reprise des représentations sans pouvoir l'obtenir. Si le mauvais vouloir de la majorité était peu équivoque, il est permis de croire que la juvénile ardeur de Talma, exaltée par le succès, n'apportait pas dans la question tout l'esprit de conciliation désirable. Naudet, l'un des sociétaires les moins élevés par la hiérarchie des emplois, était son plus fougueux adversaire. Telle était l'irritation mutuelle, qu'un jour, au moment de lever le rideau (on allait jouer *Tancrède*), une altercation entre eux alla jusqu'à des arguments fort étrangers à la dignité tragique. Ces querelles intestines n'étaient pas ignorées au dehors, et la suspension de *Charles IX* suscitait dans les cafés et autres lieux publics des commentaires où les influences que l'on regardait comme dominantes au théâtre, étaient traitées avec fort peu de ménagements.

Un soir, dans l'été de 1790 et peu après la fête de la Fédération, une voix s'éleva dans la salle, une voix dont le retentissement redoutable était assez connu dans une autre enceinte, car ce n'était rien moins que la voix de Mirabeau en personne. Au nom des fédérés

provençaux encore présents à Paris, Mirabeau demande que l'on joue *Charles IX*. La motion est aussitôt appuyée par des adhésions nombreuses. Sur cette réquisition, Naudet se présente et répond, au nom de la Comédie, qu'on aurait tout le désir possible de déférer au vœu exprimé; par malheur, Saint-Prix est malade, Mme Vestris est indisposée, ce qui empêche absolument de donner la pièce; mais, dans le même moment un autre orateur sort *ex abrupto* de la coulisse; c'est Talma. Il déclare que l'indisposition de Mme Vestris n'est pas assez sérieuse pour mettre obstacle à son zèle et que, pour M. Saint-Prix, il est facile de faire lire son rôle par un autre acteur.

Cette offre est accueillie par les plus vifs applaudissements. Mise de la sorte en demeure, la Comédie dut s'exécuter séance tenante; *Charles IX* fut donc représenté, Grammont remplaçant Saint-Prix. Talma chaleureusement applaudi, fut demandé après la pièce, honneur devenu aujourd'hui ridiculement banal, mais qui ne l'était pas alors. La représentation, toutefois, fut très-orageuse; plusieurs spectateurs s'étant obstinés, en dépit de l'usage consacré, à rester la tête couverte, la force armée intervint. Un personnage trop fameux depuis, Danton, se fit assez remarquer parmi les tapageurs pour être arrêté et conduit à l'hôtel de ville.

Il n'est pas besoin de dire si l'incartade de Talma (on doit avouer que sa démarche méritait bien ce nom) exaspéra contre lui les camarades qu'il avait ainsi compromis vis-à-vis du public. Des lettres publiées dans les journaux par Mirabeau, par Chénier, par Talma, vinrent ajouter un surcroît d'aigreur à ces tristes débats. Talma, en accusant la haine de ses adversaires, les

appela *les* NOIRS *de la Comédie-Française* (par cette qualification de *noirs* on désignait les membres de l'Assemblée nationale regardés comme les défenseurs des priviléges, comme les ennemis de la liberté). A cette attaque répréhensible la Comédie répondit par un acte de haute rigueur. Le comité se rassembla pour prononcer à l'égard du délinquant. Fleury ouvrit la séance par de graves paroles : « Messieurs, je vous dénonce une conspiration contre la Comédie-Française. » Dugazon entrait en ce moment. Imitant d'une manière grotesque le ton et l'accent des colporteurs de journaux et d'imprimés qui pullulaient dans les rues : « Voilà, cria-t-il, la grande conspiration découverte! c'est du curieux! c'est du nouveau! » A cette bouffonnerie, le tribunal eut peine à conserver le sérieux que réclamaient ses fonctions. Il se remit néanmoins, et d'une voix presque unanime Talma fut déclaré exclu de la Société.

La nouvelle de cette décision extrême fut bientôt répandue. La majorité du public, surtout la plus active, la plus bruyante, se déclara vivement pour Talma, et il fut aisé de prévoir qu'une tempête violente ne tarderait pas à éclater.

Le jeudi 16 septembre, l'affiche annonçait la tragédie de *Spartacus*, avec Larive dans le principal rôle, et *le Cocher supposé*. A peine eut-on levé la toile, qu'un millier de voix crient : « Talma! Talma! » Une faible minorité veut en vain s'opposer à cet appel; les cris redoublent, le tumulte s'accroît. Enfin, la Comédie fait annoncer que, le lendemain, on rendra compte des motifs pour lesquels M. Talma était éloigné de la scène.

La partie n'était que remise à vingt-quatre heures. Les deux camps opposés employèrent ce délai à grossir leurs forces. Le jour suivant, là salle, remplie d'une foule très-animée, retentissait de vociférations furieuses dès avant le lever du rideau. Les femmes en grand nombre garnissaient les loges, bien que l'orage fût prévu et annoncé, ou plutôt à cause de cette prévision même : la curiosité dominait la peur. Néanmoins, plus d'une ne pouvait retenir des cris d'effroi au milieu de ce vacarme, de ces défis qui s'entre-choquaient. Le spectacle annoncé, qui se composait du *Barbier de Séville* et de *l'École des Maris*, n'était que la moindre affaire de la soirée. Ce qu'on attendait avec une impatience si fiévreuse, c'étaient les explications promises. Le maire de Paris, l'illustre et malheureux Bailly, avait engagé les comédiens à ne pas s'obstiner dans leur décision jusqu'à ce que le pouvoir municipal fût tout à fait constitué. Allaient-ils déférer ou bien résister à cet avis officieux ?

Enfin, le rideau se lève. Fleury, qui s'était bravement chargé de la terrible commission, paraît tout habillé de noir et fait les saluts d'usage. Le bruit s'apaise pour l'entendre, et, d'une voix bien distincte, il prononce ces mots :

« Messieurs, ma société, persuadée que M. Talma a trahi ses intérêts et compromis la tranquillité publique, a décidé à l'unanimité qu'elle n'aurait plus aucun rapport avec lui, jusqu'à ce que l'autorité en eût décidé. »

Sur cette déclaration, on juge si le tumulte reprend et se déchaîne avec fureur. Les partisans de la Comédie applaudissent de toutes leurs forces ; ses adversaires

font éclater un ouragan de huées, de cris, de sifflets. Au milieu de cet affreux vacarme, et pour y ajouter encore, Dugazon s'élance des coulisses, et s'avançant vivement vers la rampe :

« Messieurs, dit-il, la Comédie va prendre contre moi la même délibération que contre M. Talma. Je dénonce toute la Comédie : il est faux que M. Talma ait trahi la société et compromis la sûreté publique ; tout son crime est de vous avoir dit qu'on pouvait jouer *Charles IX*, et voilà tout. »

Cette harangue, aussi étrange qu'imprévue, met le comble au tumulte : ce ne sont que des motions qui se heurtent et se croisent, des orateurs plus exaltés les uns que les autres, demandant la parole comme dans le dernier des clubs et la prenant tous à la fois. A travers l'effroyable charivari, le bruit d'une grosse sonnette se fait entendre. C'était un spectateur qui l'agitait à tour de bras en criant : « A l'ordre ! à l'ordre ! » et en parodiant d'une manière bouffonne le président de l'Assemblée nationale ; puis, il donne la parole à l'un des orateurs, et enfin, voyant que le tumulte ne cesse pas, il se couvre, afin de continuer la parodie. L'auteur de cette plaisanterie était Suleau, l'un des rédacteurs des *Actes des Apôtres*, cette œuvre de polémique légère où la Révolution était attaquée, hommes et principes, par l'épigramme en prose et en vers : petite guerre qui pouvait peu contre un adversaire pareil. Cependant elle ne prit les railleurs que trop au sérieux. L'un des collaborateurs de Suleau, Champcenetz, fut envoyé au supplice par le tribunal révolutionnaire ; Suleau périt avant lui, massacré dans la fatale journée du 10 août ; le fer san-

glant se chargea de répondre au bon mot et à la chanson[1].

Revenons dans la salle de la Comédie-Française, où l'on ne s'égorgeait pas tout à fait ; mais il s'en fallait peu. Après avoir bien crié, les deux partis s'entendirent jusqu'à un certain point pour demander communication de la délibération prise par les comédiens. Ce fut encore Fleury qui se chargea de cette lecture, qui fut loin de calmer les esprits. On se mit en devoir de jouer *l'Ecole des Maris* ; mais il fut impossible de retrouver Dugazon, qui avait un rôle dans la pièce et qui s'était éclipsé après sa singulière apparition. Alors les banquettes furent brisées, le théâtre escaladé, pris d'assaut. Cependant, vers onze heures, le champ de bataille fut abandonné. La foule se dirigea vers le Palais-Royal en poussant des cris affreux. La garde arriva très à propos pour empêcher que le sang ne coulât, et, de guerre lasse, les deux armées ennemies allèrent se coucher.

Le lendemain, les comédiens furent mandés à l'hôtel de ville. A la semonce que leur adressa Bailly sur l'obstination qui avait amené ces scènes violentes, ils répondirent en invoquant l'autorité des gentilshommes de la Chambre, devant lesquels ils avaient porté l'affaire. Cette juridiction de l'ancien régime luttait encore contre le nouveau, et les comédiens, placés entre l'un et l'autre pouvoir, inclinaient, comme nous l'avons dit, vers le vieux prestige du rang et des titres. Mais le Conseil de Ville, sans s'arrêter à un déclinatoire fait plutôt pour le blesser, prit une délibération

[1]. Il était le père de M. de Suleau, actuellement sénateur.

qui enjoignait aux comédiens de jouer avec Talma, et qui fut imprimée et placardée dans Paris. Pour balancer équitablement les torts réciproques, Dugazon reçut, de son côté, une réprimande, avec injonction de garder les arrêts chez lui pendant huit jours, et impression à ses frais de cent exemplaires du jugement.

Les comédiens n'étaient pas encore poussés dans leurs derniers retranchements. A la délibération du Conseil de Ville, ils en opposèrent une nouvelle de leur assemblée, et, traitant de puissance à puissance, ils la notifièrent à l'autorité municipale par une lettre que portèrent deux ambassadeurs, Belmont et Vanhove. Pourtant, le Conseil voulut que force lui restât dans cet étrange conflit. Le 24 septembre, il déclara la délibération et la lettre des comédiens contraires au respect dû à l'autorité légitime, et leur renouvela sa précédente injonction.

Cette résistance opiniâtre du sénat dramatique exaspérait de plus en plus les esprits. Le 26 septembre, la salle du Théâtre-Français retentit de cris furieux, qui réclamaient absolument, pour cette fois, l'exécution de l'arrêté municipal. Des luttes brutales s'élevèrent; la noble enceinte se changea en arène de boxeurs. Bailly, arrivant sur ces entrefaites, parvint à calmer un peu la tempête par son influence morale, encore reconnue et respectée. Le lendemain, la clôture du théâtre fut ordonnée, jusqu'à ce que les comédiens eussent obéi.

Devant cette mesure énergique, il fallut, au bout du compte, s'exécuter. Le mardi 28, *Charles IX* et Talma reparurent. La pièce et l'acteur reçurent une ova-

tion éclatante, que partagèrent Mme Vestris et Dugazon.

Au milieu de tous ces orages, le Théâtre-Français donnait des pièces de circonstance dont le ton suivait le diapason progressif de la politique.

Ainsi, le 1er janvier 1790, c'était *le Réveil d'Épiménide à Paris*, comédie en un acte, dont l'auteur, Carbon-Flins, a soin de prendre date, en tête de sa pièce, comme ayant donné au théâtre le premier ouvrage sur la Révolution. Celui-ci est ingénieux, et il ne renferme rien qui ne pût être applaudi par les honnêtes gens. Épiménide qui, depuis le commencement du monde, n'est jamais mort, mais fait de petits sommes de cent ans, s'est endormi, la dernière fois, en plein règne de Louis XIV, sous le régime absolu par excellence. Il vient de se réveiller en 1789, au milieu des changements qui sont en train de renouveler la société française. Un honorable bourgeois nommé Ariste, et le jeune gentilhomme d'Harcourt (ce rôle était joué par Talma), lui servent officieusement de cicérones. Ils lui apprennent d'abord qu'au lieu de Louis XIV, règne un prince qui veut concilier la liberté avec le pouvoir monarchique, et qui n'habite plus ce fastueux Versailles où le *grand roi* n'était entouré que de courtisans :

.
Un de ses descendants, l'idole de la France,
　Est venu vivre parmi nous ;
Après quelques moments de trouble et de licence,
　Son auguste et douce présence
Apporte le bonheur à son peuple calmé ;
Il ne s'entoure point d'une garde étrangère,
　Au sein de ses enfants que peut craindre un bon père ?
Plus on le voit de près, et plus il est aimé.

Vient ensuite l'éloge de l'Assemblée nationale :

EPIMÉNIDE.

. Près d'ici j'aperçus tout à l'heure
Des hommes qui marchaient modestement vêtus.
Les bourgeois, pour les voir sortant de leur demeure,
S'écriaient : « Les voilà, ces sages citoyens
De l'État et du roi les plus fermes soutiens ! »

ARISTE.

On doit bien cet éloge à leur vertu suprême.
Comment ne pas bénir ceux dont les nobles voix
Aux peuples opprimés ont rendu tous leurs droits?

Malgré son âge, Épiménide n'est pas un louangeur du temps passé. Il applaudit beaucoup à tous ces changements ; il est enchanté d'apprendre que la Bastille n'existe plus. Dans le jardin des Tuileries, où est le lieu de la scène, se succèdent plusieurs personnages qui continuent de mettre ce survivant de l'autre siècle au fait des nouvelles mœurs et des nouvelles institutions. C'est un journaliste qui veut tenir ses lecteurs si bien au courant de l'insurrection brabançonne, qu'il annonce les événements dès la veille. C'est une vendeuse de brochures et de feuilles du jour, qui trouve bon débit avec la politique, dont tout le monde est si occupé; c'est un joli abbé de ruelles chantant sur l'air d'*Orphée* :

> J'ai perdu mon bénéfice;
> Rien n'égale ma douleur.

C'est un censeur de l'ancien régime qui se plaint de voir son état supprimé par la liberté d'écrire; c'est un ex-avocat général, M. Fatras, qui plaide aussi pour le

sien, et crie à outrance contre les réformes judiciaires :

> Parlons d'abord de la justice,
> C'est un métier que je connais ;
> J'ai vécu quarante ans de rapports et d'épice :
> Les dossiers m'ont cent fois vu plier sous le faix,
> Et j'usai sur mon dos dix robes de palais ;
> Mais la justice criminelle
> Pour moi, dans tous les temps, eut surtout des attraits.
> C'est là, Monsieur, que j'excellais,
> Et l'on veut que j'adopte une forme nouvelle,
> Pour rendre mes nouveaux arrêts !
> Ils ne respectent rien de nos anciens décrets ;
> Ils ont aboli tout, tout, jusqu'à la torture.
> Dans la nouvelle procédure,
> Avant de les punir, on prouve les forfaits ;
> Et, jusques au moment où le crime est notoire,
> Le jugement est suspendu.
> Ah ! si l'on veut tous les en croire,
> Aucun d'eux ne sera pendu.
> ÉPIMÉNIDE.
> Mais cela me paraît fort sage.
> FATRAS.
> Voilà ce qu'ils me disent tous.
> ARISTE.
> Pourquoi donc vous mettre en courroux ?
> D'HARCOURT.
> Je suis pour la raison.
> FATRAS.
> Moi, pour l'ancien usage.
> Je ne le vois que trop, les premiers inventeurs
> De ces réformes exécrables,
> Sont ces auteurs abominables
> Des Sirven, des Calas, coupables défenseurs.
> Nous avons donc en vain poursuivi leur mémoire,
> Fait brûler leurs écrits par la main du bourreau ;
> Nos persécutions ajoutent à leur gloire.
> Nous voyons Voltaire et Rousseau

Régir l'opinion du fond de leur tombeau !
Je veux pour nous venger, faire un réquisitoire.
<center>ARISTE.</center>
Et contre qui, Monsieur?
<center>FATRAS.</center>
 Contre la nation,
Et je veux y mêler de vives apostrophes
 Contre un roi qui fut assez bon
 Pour accorder sa sanction
 A des décrets de philosophes.

Pour la fête de la Fédération, l'auteur du *Réveil d'Épiménide* fit cette addition, qui servit à en raviver le succès :

<center>D'HARCOURT.</center>

Il faut rester encor dans nos libres remparts.
 Enfin, sous la même bannière,
 Paris a vu, de toutes parts,
 Se rassembler la France entière.
Quel spectacle imposant a frappé nos regards !
Un pacte solennel, une auguste alliance,
Ne fait plus de l'État qu'une famille immense.
Ce ne sont plus ici les fêtes de l'orgueil,
Où d'un monarque vain le faste se déploie :
 Quand la cour ordonnait la joie,
 Souvent le peuple était en deuil.
Tout cet éclat vanté de la pompe royale,
D'un despote insolent la marche triomphale,
N'offre aux yeux éblouis des peuples à genoux
Que la grandeur d'un seul et l'opprobre de tous.
Ce jour plus glorieux, plus digne de mémoire,
 Est l'honneur de l'humanité.
 Les drapeaux de la liberté,
Flottant autour du trône, en rehaussent la gloire ;
 Il s'affermit par l'équité.
Oui, pour mieux commander, l'auguste diadème
 S'est abaissé devant la loi ;
Du prince et des sujets l'intérêt est le même ;
La fête d'un grand peuple est celle d'un bon roi.

De tous les oppresseurs ce jour est la défaite.
Rien ne manque à nos vœux : Paris, comme Boston,
 A, dans Bailly, dans La Fayette,
 Son Franklin et son Washington.

JOSÉPHINE.

Combien ce jour tardait à mon impatience!
 Pour empêcher qu'il n'eût quelques retards,
J'allai, pendant trois jours, avec un peuple immense,
 Porter la terre au Champ-de-Mars.
Tout le monde y courait, la prude, la coquette,
Les bourgeois, les seigneurs, les soldats, les robins;
Même des cordons bleus ont traîné la brouette,
Et j'ai vu, confondus, sans blesser l'étiquette,
 Les filles et les capucins.
 J'ai perdu, le jour de la pluie,
Mon ajustement neuf, mes gazes, mes linons;
C'est sans aucun regret que je les sacrifie :
 Une Française à la patrie
Peut bien immoler tout, tout, jusqu'à ses chiffons.

ARISTE.

 De fêtes tout Paris fourmille,
La halle, le Pont-Neuf, les Champs-Élyséens.
Combien j'aimais à voir danser les citoyens
 Sur les débris de la Bastille!
Ces prisons, ces cachots qu'habitaient les douleurs,
Ont été couronnés de verdure et de fleurs :
 Étonnés d'avoir quelques charmes,
Ils n'ont plus entendu que d'amoureux soupirs;
Ils ont fait, dans ce jour, naître plus de plaisirs
Qu'ils n'avaient, en cent ans, fait répandre de larmes.

Quelques jours après *le Réveil d'Épiménide*, le Théâtre-Français donna *l'Honnête Criminel*, drame de Fenouillot de Falbaire, imprimé depuis longtemps, mais qui n'avait pu être représenté sur un théâtre public, à cause du sujet. C'est l'histoire déguisée de ce protestant nîmois, Jean Fabre, qui faisait partie avec son père d'une

assemblée religieuse surprise par les soldats en 1756. Jeune et vigoureux, il s'était mis hors d'atteinte; mais son père ayant été pris, il obtint, à force de supplications, de se substituer à lui : envoyé aux galères, il y resta plusieurs années. L'intérêt de ce sujet est bien réel, puisque l'insuffisance de l'exécution n'a pu l'effacer entièrement dans *l'Honnête Criminel*. On jouait encore ce faible drame sur les scènes de province, après qu'il eut disparu du répertoire parisien. Le principe élémentaire et sacré de la liberté des cultes, si longtemps outragé par d'abominables persécutions, était un de ceux que la Révolution était nécessairement appelée à faire prévaloir. La douloureuse histoire de Calas, de cette déplorable victime du fanatisme, ne fut pas oubliée par les auteurs, et, de 1790 à 1791, elle n'inspira pas moins de trois pièces, celles de Laya, de Lemierre d'Argy et de Chénier.

Cette année 1790 vit le beau trait du lieutenant Desilles. On se rappelle le dévouement qui a immortalisé ce jeune officier du régiment du Roi. Dans la révolte de la garnison de Nancy, il s'épuisa en vains efforts pour ramener les soldats dans le devoir, et comme les séditieux allaient mettre le feu à un canon braqué contre la garde nationale et les troupes fidèles, il se jeta sur la pièce, l'embrassa étroitement, et fut percé de coups de baïonnettes. Il survécut assez pour recevoir la croix de Saint-Louis, cette décoration bien près d'être supprimée, et qui ne pouvait être donnée avec plus de justice. La répression de la révolte de Nancy, la condamnation des soldats les plus coupables, qui furent envoyés aux galères (ils devinrent plus tard l'objet d'une ovation triomphale), c'était une victoire de l'ordre

légal luttant encore contre l'anarchie. Les théâtres célébrèrent à l'envi l'acte héroïque du jeune lieutenant. Le Théâtre de la Nation (ce fut le nom que prit la Comédie-Française au mois de juillet de cette année), eut sa pièce sur ce sujet, *le Tombeau de Desilles*, par Desfontaines, jouée le 2 décembre 1790. Ces apothéoses décernées à Desilles et les applaudissements qui les accueillirent, purent être regardés comme un signe rassurant.

Mais bientôt après (4 janvier 1791), une production absurde et extravagante, *la Liberté conquise, ou le Despotisme renversé*, présenta un singulier contraste avec l'apothéose d'un officier, héros et victime du devoir militaire. Dans cette reproduction informe de la prise de la Bastille, les gardes-françaises mutinés avaient, à leur tour, le beau rôle. L'auteur était un sieur Harny, qui avait fait avec Favart, près de quarante ans auparavant, le vaudeville villageois de *Bastien et Bastienne*, et à qui personne ne demandait cette tardive résurrection dramatique, dans un genre si différent. Cette espèce de pantomime dialoguée, où les coups de fusil n'étaient pas épargnés, dut bien étonner les échos accoutumés à répéter les vers de Racine.

Ce fut le même *crescendo* dans le diapason des pièces qui touchaient les moines et le clergé.

La première où parut l'habit monacal fut *le Couvent*, comédie en un acte, de Laujon, jouée le 16 janvier 1790. Il s'en fallait de beaucoup que Laujon, l'ex-commensal et poëte intime de la maison de Condé, fût un révolutionnaire. On sait comment, sous la Terreur, et pressé par ses amis, il se décida bon gré mal gré à sauvegarder sa liberté, son existence peut-être, par quelques

couplets patriotiques, et comment il les signa : LAUJON *sans culotte* POUR LA VIE. Cette discrète et fine réserve satisfaisait sa conscience, et, heureusement, les terribles cerbères auxquels il jetait son léger gâteau, n'entendirent pas malice à l'équivoque. Dans sa pièce du *Couvent*, Laujon était donc resté fort inoffensif : la petite action aurait pu avoir aussi bien pour lieu de scène un pensionnat laïque, et la guimpe n'y figurait que pour y apporter une nouveauté piquante, sans aller plus loin que l'innocente plaisanterie de *Vert-Vert*.

Mais, le 25 février 1791, *le Mari Directeur, ou le Déménagement du Couvent*, comédie de Carbon-Flins, qui aurait dû s'en tenir à son *Épiménide*, ouvrit la série de ces pièces faites pour être réprouvées par tout homme qui respecte les convenances et les mœurs. Un mari qui s'affuble d'un froc pour s'amuser à entendre des confessions, et qui reçoit ainsi de sa propre femme des confidences peu agréables ; des moines et des religieuses affranchis de leurs vœux, chantant ensemble des chansons galantes, c'était là de quoi choquer même des personnes qui approuvaient pleinement d'ailleurs la suppression des couvents. Cette grande mesure n'avait pas besoin d'être complétée d'une pareille façon. Le goût seul suffisait pour condamner un ouvrage qui dégradait la scène française, et tous ceux du même genre qui se multiplièrent sur les théâtres grands et petits.

Il est à croire que des pièces comme *le Despotisme renversé* et *le Mari Directeur* étaient subies à regret par la majorité des Comédiens-Français, et contribuaient à entretenir la discorde qui déchirait leur société. Ces conflits, prolongés et envenimés encore par la plus

amère polémique de lettres, de mémoires, d'articles de journaux, rendaient désormais la vie commune impossible entre les deux fractions opposées de la Comédie-Française; c'étaient continuellement des récriminations, des provocations injurieuses, où le répertoire et les intérêts de l'art n'étaient pas moins compromis que le calme intérieur. Il est certain qu'entre camarades placés, les uns vis-à-vis des autres, dans une situation pareille, ce concours de bons vouloirs mutuels, que les représentations réclament aussi bien que les répétitions, devait laisser beaucoup à désirer. Les serrements de mains et les accolades amenés par maintes scènes tragiques ou comiques avaient parfois grand besoin de l'exigence impérieuse du théâtre, et ne pouvaient manquer de faire songer au vers de *Britannicus*:

J'embrasse mon rival, mais c'est pour l'étouffer.

Cet état de choses devait nécessairement aboutir à une scission, à un démembrement, d'autant qu'un autre théâtre était là, tout prêt à profiter de ces discordes et à donner aux dissidents l'hospitalité la plus empressée. Mais, pour dire son origine et son histoire, nous avons besoin de remonter à quelques années en arrière.

II

Pendant plus de cent ans, le Palais-Royal avait eu l'avantage de posséder un des grands spectacles, le premier de tous par la hiérarchie, l'Académie royale de Musique. Ce voisinage n'était pas sans danger, té-

moin les deux incendies qui dévorèrent l'Opéra en 1763 et en 1781. En 1763, le Palais-Royal même souffrit de graves dommages, et peu s'en fallut qu'il ne fût enveloppé tout entier dans le désastre.

Après le second incendie, on le sait, une salle fut improvisée en soixante-quinze jours, comme par enchantement, sur le boulevard Saint-Martin; et cet édifice provisoire, que l'on craignait de voir fléchir et s'écrouler sous le poids des spectateurs, ouvre encore aujourd'hui ses portes à la foule, après quatre-vingts ans passés.

Malgré l'expérience des deux incendies, le duc d'Orléans et son fils regrettaient vivement de ne plus posséder l'Opéra, comme une sorte de complément de leur palais. Les deux petits spectacles qu'il renfermait dans ses dépendances ne pouvaient former compensation. L'un, connu sous le nom de *Théâtre des Beaujolais*, à cause du jeune duc de Beaujolais, qui lui accordait son patronage, occupait une salle située à l'extrémité nord-ouest du jardin, et qui, agrandie et modifiée à diverses époques, est le théâtre du Palais-Royal actuel. L'autre était les Variétés-Amusantes, fameuses en leur temps par la vogue des *Battus paient l'Amende*, des *Boniface Pointu* et autres farces du même ordre. Primitivement, les Variétés-Amusantes avaient leur humble demeure sur le boulevard, au coin des rues de Bondy et de Lancry. Les directeurs, Gaillard et Dorfeuille, conçurent le projet de donner plus d'importance à leur entreprise et de la transférer au centre de Paris, dans un endroit adopté par la mode et par la foule. C'était dans le temps où le duc d'Orléans et son fils aîné élevaient sur trois côtés du jardin de leur palais ces arca-

des et ces boutiques, spéculation qui fit naître tant d'épigrammes et de caricatures. Le duc loua aux sieurs Gaillard et Dorfeuille un emplacement qui répondait à une partie de la cour intérieure actuelle, et ces directeurs y firent construire une salle de spectacle en bois, qui fut ouverte le 1er janvier 1785. Le spectacle d'inauguration se composa du *Palais du bon Goût*, prologue *avec ses agréments;* de *Boniface Pointu et sa Famille*, du *Danger des Liaisons* et de l'*Enrôlement supposé*. Dès lors, les Variétés-Amusantes du boulevard devinrent les Variétés-Palais-Royal, ce qui était un premier pas fait vers de plus hautes destinées.

Cependant le duc d'Orléans (Louis-Philippe-Joseph), qui avait succédé, le 18 novembre 1785, au titre de son père, ne renonçait pas à l'idée de voir l'Opéra lui revenir. C'est dans cet espoir qu'il fit commencer, en 1786, les travaux d'une vaste salle, non pas sur le même lieu que l'ancien Opéra, qui occupait à peu près le terrain de la cour des Fontaines, mais de l'autre côté, entre le palais et la rue de Richelieu. Les plans en furent dessinés et la construction en fut dirigée par l'architecte Louis, dont le nom est attaché au beau théâtre de Bordeaux.

Mais le prince dut bientôt se convaincre que son espérance était vaine, et l'on a même dit que cette déception, à laquelle il crut que Marie-Antoinette avait contribué, ne fut pas étrangère à l'hostilité qu'il montra envers cette malheureuse reine. Il fallut bien tirer parti de l'édifice en construction. Le duc d'Orléans consentit à descendre beaucoup et à tomber de l'Opéra aux Variétés-Amusantes. Par acte du 6 février 1787, le futur théâtre fut loué à Gaillard et à Dorfeuille pour

une durée de trente ans, et moyennant une somme annuelle de 24 000 livres. L'affaire était peu avantageuse, car la salle ne coûtait pas moins de 3 millions. Disons tout de suite que, lors de la proscription de la famille d'Orléans et de la vente de ses biens, Gaillard et Dorfeuille achetèrent non-seulement le théâtre, mais encore la partie du palais à laquelle il était adossé, au prix de 1 600 000 livres en assignats. Comme ils ne se trouvèrent pas en mesure de payer, ils cédèrent leur marché à un sieur Prévost, qui, lui-même, en fit rétrocession à un sieur Julien.

Ce fut le samedi 15 mai 1790 que se fit l'ouverture de la salle Richelieu. On donna un prologue d'inauguration suivi d'un divertissement et deux pièces du répertoire courant : *le Pessimiste, ou l'Homme mécontent de tout*, comédie en un acte et en vers, et *le Médecin malgré tout le monde*, comédie en trois actes et en prose. A dater de ce jour, les Variétés quittèrent tout à fait leur ancien nom pour celui de *Théâtre du Palais-Royal*. On loua généralement la coupe et les dispositions de la salle, et Paris eut un grand théâtre de plus, — un grand théâtre pour un spectacle toujours classé parmi les spectacles secondaires, bien que son genre s'agrandît de jour en jour, afin de remplir un cadre si différent de l'humble scène des boulevards [1].

Parmi les auteurs qui travaillaient principalement pour ce théâtre, nous citerons Dumaniant et Pigault-

1. On sera peut-être curieux de savoir quel était le prix des places ; le voici : premières loges, balcons et loges de théâtre (probablement les loges d'avant-scène), 4 livres 4 sous ; galeries, loges grillées, secondes et orchestre, 3 livres ; amphithéâtre, troisièmes loges et parquet, 1 livre 10 sous ; rotonde, 2 livres ; quatrièmes loges, 1 livre.

Lebrun. Ce fut aux Variétés-Palais-Royal que Dumaniant donna *Guerre ouverte, ou Ruse contre Ruse*, et *la Nuit aux Aventures*, pièces d'intrigue adroitement et vivement conduites.

Pigault-Lebrun était alors à ses débuts. Il n'avait pas encore composé les romans qui lui firent une réputation, — ou une notoriété, si l'on aime mieux, — maintenant éclipsée, évanouie, passée au rang des traditions, comme, dans un autre genre, les petits vers mauvais sujets de Dorat le mousquetaire ou les madrigaux mythologiques du galant Demoustier. Les romans de Pigault-Lebrun ! vieux flacons de vin éventé ! vieux costumes fripés et tachés d'un ancien mardi-gras ! joies clandestines de quelques écoliers d'alors, de quelques septuagénaires d'aujourd'hui, qui, seuls, se plaisent encore à se rappeler quelquefois, comme réminiscence de jeunesse, ces gaudrioles rancies ! La plupart des pièces de Pigault-Lebrun, telles que *Charles et Caroline*, *l'Amour et la Raison*, *les Rivaux d'eux-mêmes*, tendent bien plus vers le sentiment ou le marivaudage que vers ces débauches de gaieté graveleuse où il eut, pendant un temps, le triste honneur d'être chef d'école. Son *Pessimiste*, qui fit partie du spectacle d'inauguration de la nouvelle salle Richelieu, est un louable essai de comédie de caractère. Peu après cette ouverture, vinrent *les Deux Figaros* du comédien Richaud-Martelly, qui remettait en scène le barbier espagnol avec une intention satirique peu déguisée à l'égard de Beaumarchais. La pièce ne manquait pas de verve ni d'esprit, et elle était amusante par elle-même, puisqu'elle se jouait encore de notre temps, alors que cette petite guerre personnelle était tout à fait hors de cause.

La troupe du Palais-Royal, qui était recommandable surtout par le zèle et l'ensemble, avait fait, en 1789, une acquisition précieuse pour le répertoire plus relevé où tendaient ses efforts. Les directeurs s'étaient attaché un ancien sociétaire de la Comédie-Française, l'acteur-auteur Monvel. Plusieurs années auparavant, un ordre de police, attribué à des motifs peu honorables pour ses mœurs, l'avait forcé de quitter la France. De retour de cet exil, où il avait obtenu les fonctions de lecteur du roi de Suède, il retrouva tout à propos une place offerte à son talent[1].

Le cadre était tout prêt pour la seconde scène littéraire que souhaitaient vivement les auteurs, asservis à une exclusive et séculaire exploitation, et grâce au nouveau régime, rien n'empêchait plus que ce désir fût réalisé.

L'Assemblée Constituante, en établissant la liberté des théâtres, avait aboli, par une conséquence naturelle, la limitation des genres et le monopole de l'ancien répertoire. Ces pièces si étrangement appelées pièces du *domaine public*, quand elles ne pouvaient être jouées à Paris que sur une seule scène, et plus tard sur deux, venaient d'entrer réellement dans le domaine général. On avait pensé avec raison que tel ou tel théâtre n'avait aucun droit à jouir exclusivement de ces ouvrages, pas plus que le gouvernement à lui conférer ce privilége, et à disposer de ce qui ne lui appartenait pas. En même temps, l'Assemblée Constituante proclamait le principe de la propriété littéraire, jusqu'alors entièrement méconnu. Ce décret

1. Monvel, dont le vrai nom était *Boutet*, fut le père de Mlle Mars.

du 13 janvier 1791 devait servir de base à celui du 19 juillet 1793, qui étendit ce droit aux héritiers pendant dix ans. Sans doute ce n'était pas la complète assimilation du patrimoine littéraire à tout autre patrimoine, assimilation d'une équité si évidente, et cependant destinée à rencontrer encore tant d'obstacles ; mais enfin, c'était un commencement, c'était un point essentiel obtenu. En attendant que, sous ce rapport, justice entière fût faite, au moins les grandes œuvres, gloire du génie national, devenaient accessibles à tous; il ne dépendait plus de l'insouciance et de la paresse qu'elles fussent tenues sous le boisseau.

Et qu'importait que l'interprétation en pût être insuffisante? Corneille, Racine, Voltaire, Molière, ont-ils besoin d'être défendus par des règlements soi-disant protecteurs contre la faiblesse de comédiens peu habiles? c'était là une sollicitude qu'ils ne demandaient nullement. D'ailleurs la pleine liberté de jouer leurs œuvres immortelles n'ouvre-t-elle pas une arène d'où peuvent surgir de glorieux talents? Le théâtre même qui restera considéré comme une institution nationale, comme le musée dramatique de la France, ne profitera-t-il pas, pour se recruter, de ces écoles en action ouvertes autour de lui? Ne convenait-il pas de permettre à tous les esprits de se former par cette noble pratique de la belle littérature théâtrale, à toutes les âmes de s'échauffer à ce foyer vivifiant?

Rien d'aussi décisif, à cet égard, que l'effet des représentations gratis. Voyez, ces jours-là, de quelle manière sont écoutés, accueillis, acclamés les chefs-d'œuvre du grand répertoire tragique et comique; voyez comme leurs beautés touchent et remuent la

fibre populaire, comme ce langage d'élite est compris ; quelle merveilleuse intuition, quel courant électrique élève ces intelligences peu cultivées jusqu'à la sphère la plus haute ! Au sortir d'une de ces représentations, dites si l'épreuve ne suffit pas. Dites si une telle nourriture théâtrale, vers laquelle le peuple court instinctivement toutes les fois qu'elle est mise à sa portée, ne lui vaut pas mieux que ces drames absurdes et monstrueux, que ces ignobles et dégradantes parades, que ces aliments grossiers et malsains auxquels il fut réduit si longtemps, comme s'il n'était pas capable d'en goûter d'autres !

Ainsi en jugea l'Assemblée Constituante, en abolissant le monopole que nous venons de voir de nouveau supprimer, et qui, espérons-le, ne sera jamais rétabli. Toutefois, une réunion de talents du premier ordre, comme celle que possédait en 1791 la Comédie-Française, devait lui conserver une évidente supériorité dans les deux grands genres, et le théâtre du Palais-Royal n'était pas encore de force à élever autel contre autel. Heureusement pour lui, les circonstances allaient lui faire trouver, au sein de la Comédie-Française elle-même, les éléments dont il avait besoin pour tenter cette rivalité hardie.

La guerre intestine qui déchirait l'ancienne société était arrivée au dernier degré de violence. La minorité ne demandait qu'à rompre le faisceau séculaire, à porter ailleurs ses talents et à dire comme Coriolan, dans la tragédie de La Harpe : *Adieu, Rome, je pars.* Les directeurs Gaillard et Dorfeuille profitèrent habilement d'une occasion si propice. Des négociations s'ouvrirent ; des propositions avantageuses, faites aux

dissidents, eurent pour résultat le départ de Talma, de Grandménil, de Dugazon et de Mme Vestris, qui se séparèrent de la société pour entrer au Palais-Royal. Avec eux, partit aussi Mlle Lange, qui, par ses beaux yeux et ses galantes victoires, a tant défrayé la chronique du temps; mais elle revint ensuite au théâtre qu'elle avait quitté, car on l'y voit créer, en 1793, le principal rôle dans *Pamela*, dont nous parlerons plus loin. A cette liste, ajoutons une jeune tragédienne, Mlle Desgarcins, qui, dès ses débuts encore tout récents (24 mai 1788), avait révélé un talent plein d'âme et de sensibilité. Ce fut à la clôture de Pâques 1791, le 10 avril, que s'effectua cette séparation mémorable[1].

Un fait assez singulier, c'est que la dernière nouveauté jouée par le Théâtre de la Nation avant cette clôture, fut un ouvrage de Monvel, que sa position au Palais-Royal n'avait pas empêché de recourir au talent de ses camarades d'autrefois. Cet ouvrage, c'était *les Victimes cloîtrées*, représentées le 28 mars, presque à la veille de la lutte qui allait s'ouvrir entre les deux théâtres désormais rivaux. Depuis longtemps, La Harpe avait publié son drame de *Mélanie*, qui fut aussi joué en 1791, et qui était dirigé contre les vœux monastiques

1. Une autre concurrence, mais peu dangereuse, fut essayée vers le même temps contre la Comédie-Française et aussi contre le théâtre de la rue de Richelieu. Mlle Montansier avait loué au Palais-Royal la petite salle des Beaujolais et elle tenta d'y naturaliser la tragédie. Elle avait dans sa troupe Grammont, le futur général, et les deux sœurs Sainval, qui avaient quitté comme lui le théâtre du faubourg Saint-Germain; mais ces trois nouveaux transfuges ne purent soutenir le genre tragique dans un cadre si étroit. Dans cette troupe figurait Damas, tout jeune alors, et qui tint depuis au Théâtre-Français une place honorable.

et l'abus qui s'en faisait. *Mélanie* était une œuvre littéraire, et fort supérieure en cela aux *Victimes cloîtrées* ; mais Monvel frappait bien autrement fort. Dorval, le novice, parvenant à percer le mur du cachot où le prieur de son monastère l'a plongé ; Eugénie, celle qu'il aime, près d'expirer de son côté dans les oubliettes d'un couvent de femmes mitoyen, qui se trouvent toucher au cachot de Dorval ; la réunion des deux amants ainsi opérée dans cet affreux tombeau, c'était là un genre d'effet d'autant plus puissant que le public d'alors n'en avait pas l'habitude. Ces scènes violentes, ces noirs tableaux, arrangés avec une entente assez habile, produisirent une impression à laquelle ajouta un incident inattendu de la première représentation. Au moment où le père Laurent, le prieur, ordonne de saisir et d'entraîner Dorval, un spectateur placé à l'orchestre s'écria d'un ton furieux : « Exterminez ce coquin-là ! » Tous les yeux se tournèrent aussitôt vers cet homme : ses traits étaient décomposés, ses yeux égarés. Quand il se fut un peu remis : « Pardon, messieurs, » dit-il, « c'est que j'ai été moine ; j'ai été comme Dorval « traîné dans un cachot, et dans le père Laurent j'ai « cru reconnaître mon supérieur. »

Dans *le Mari Directeur*, les couvents étaient attaqués avec des armes qui ne sont jamais permises, car l'indécence ne saurait l'être en aucun cas, et la religion elle-même avait trop lieu de se plaindre. Dans *les Victimes cloîtrées*, des réserves sont faites, des distinctions sont posées en faveur du culte épuré des abus ; c'est M. de Francheville, honorable gentilhomme, maire de la ville où se passe l'action, qui est chargé par l'auteur de faire entendre ce langage. Comme le père Laurent

se récrie contre cette révolution qui est, selon lui, l'œuvre de « l'éternel ennemi des hommes; » comme il prétend que tout ce qu'il y a de respectable est brisé, détruit, anéanti, la majesté des lois, la sainteté des tribunaux, le culte même, la religion : « Rien n'est anéanti, mon père, » lui répond M. de Francheville; « tout est respecté, tout subsiste : le roi n'a rien perdu de sa puissance, puisqu'il a conservé celle de faire le bien. Des juges nouveaux s'élèvent, et leur ministère ne sera plus flétri par ce vil intérêt qui si longtemps en dégrada les fonctions. Le culte est toujours le même, et les abus dont on le dégage ne font pas la religion. Ce n'est pas sans cause que l'on doit remonter à la source des richesses immenses accumulées par les ministres de cette religion pure dont le divin auteur vécut et mourut pauvre; et peut-être rappellera-t-on à leur institution primitive ceux que nos préjugés en avaient trop écartés. Je crois qu'on peut trouver étrange l'existence de ces hommes qui promettent à Dieu d'abjurer l'humanité, de vivre et de mourir inutiles à leurs semblables, de contrarier en tout le vœu de la nature, et de renoncer à la société pour en dévorer la substance. Ceux qui vivent d'abus, je le sais, peuvent craindre de les voir détruits; mais l'esprit qui opérerait de si grands changements ne serait point un esprit de vertige; cette réforme ne serait point une œuvre de ténèbres; et l'éternel ennemi des hommes, pour parler votre langage, ne doit pas être soupçonné de leur suggérer ce qui peut les conduire au bonheur. Voilà mon sentiment; s'il vous est étranger, tant pis pour vous. »

En se jetant dans le couvent où sa fortune était l'objet d'avides convoitises, Dorval espérait y trouver

un remède à son désespoir amoureux. Le père Laurent, ce monstre d'hypocrisie, épris pour Eugénie d'une indigne passion, gouverne en maître absolu la sœur de M. de Francheville, la mère de cette jeune personne. Il lui a persuadé de la vouer bon gré mal gré à la vie religieuse, dans le monastère contigu à celui dont il est prieur. Un passage secret communique de l'un à l'autre, et la supérieure s'est prêtée à la plus infâme machination; mais ni ses efforts ni ceux du père Laurent n'ont pu triompher de la vertu d'Eugénie. Pour la punir, on l'a ensevelie dans les ténèbres des *in pace* souterrains, en annonçant sa mort, qui n'est douteuse ni pour sa famille, ni pour Dorval, ni pour personne. Un jeune moine qui a conçu pour l'amant infortuné un affectueux intérêt, lui dévoile les affreux mystères des deux couvents. Seulement, au lieu de la mort lente que subit la prisonnière, il croit qu'elle a été assassinée. Sous le coup de ces révélations, Dorval traite l'odieux supérieur selon ses mérites, et c'est alors que celui-ci le fait plonger à son tour dans un cachot où il est condamné à périr, comme Eugénie dans le sien.

Par l'indication du décor et de la mise en scène du quatrième et dernier acte, on se fera une idée de ce lugubre tableau.

« La scène est double et représente deux cachots, celui d'Eugénie du côté de la reine; il est éclairé par une lampe de terre posée sur une pierre. Tout le meuble consiste en un paillasson vieux et déchiré, une petite cruche d'huile, une cruche de grès, un pain bis, et une pierre pour servir de traversin et de siége à la prisonnière.

« Le cachot de Dorval, du côté du roi, est, au lever

du rideau, plongé dans une obscurité profonde : on y voit deux tombes en pierre noire, avec un anneau à chacune pour lever la grande pierre qui la couvre. Au fond de chaque cachot est une petite porte de fer[1].

Au lever du rideau, on voit Eugénie « pâle, mourante, la tête nue, les cheveux épars; elle est vêtue d'une robe blanche déchirée, et qui tombe en lambeaux; elle est couchée, c'est le moment de son réveil. » La scène s'ouvre par un long monologue : « Oh! que le sommeil des malheureux est pénible! Quoi! porter jusqu'au sein du repos le souvenir de ses douleurs et le sentiment de ses peines! Si la faiblesse, si l'anéantissement que j'éprouve ferment un moment ma paupière.... des songes affreux m'agitent.... un spectre gémissant se présente.... le sommeil fuit, et mes yeux s'ouvrent pour observer la mort qui s'avance! Heureux, dans son infortune, celui qui s'endort pour ne jamais se réveiller! Il était là.... près de moi.... J'ai reconnu ses traits à travers le sang dont son visage était souillé.... il me tendait les bras.... il appelait Eugénie. Cher Dorval! Eugénie n'existe plus pour toi! Ma jeunesse, mes plus douces espérances, la nature, le bonheur et l'amour, tout, tout est enseveli pour moi dans une nuit éternelle, etc. »

A la fin de ce monologue, Eugénie tombe évanouie, et alors paraît Dorval, traîné par plusieurs moines contre lesquels il se débat en vain. Le père Laurent

[1]. Autrefois, dans le langage du théâtre, cette expression : *le côté du roi*, *le côté de la reine*, c'est-à-dire le côté de la loge du roi, le côté de la loge de la reine, était employée pour indiquer la droite et la gauche; et l'on voit qu'en 1791 cette dénomination monarchique était encore usitée. Elle a été remplacée par celle de *côté cour* et de *côté jardin*.

referme sur lui la porte fatale. Eugénie revient à elle. Chacun des deux captifs exprime tour à tour les angoisses et l'horreur de la situation, Eugénie par ses plaintes douloureuses, Dorval par les transports d'une fureur impuissante. Mais en soulevant le couvercle d'une des tombes il y découvre, avec les restes d'un des malheureux qui l'ont précédé dans cet horrible séjour, une inscription en caractères de sang. Elle indique un travail commencé pour percer le mur, et interrompu par la mort, une barre de fer cachée, qui a servi d'instrument. C'est avec cette indication et ce secours que Dorval ouvre la brèche, et qu'il arrive jusqu'à une femme presque mourante, dans laquelle, éperdu, délirant, n'en pouvant croire ses yeux, il reconnaît celle qu'il a tant pleurée. Quelle sympathique explosion dans le public, tout frémissant encore d'exécration contre l'abominable supérieur, et qui avait suivi avec une anxiété fiévreuse ce travail désespéré ! Quelle joie quand M. de Francheville, les parents d'Eugénie, les gardes nationaux, avertis et guidés par le jeune frère, ami de Dorval, pénétraient dans le sombre gouffre, et délivraient les malheureuses victimes ! Fleury fit voir toutes les ressources de son talent, dans ce rôle de Dorval, si éloigné de ses habitudes, et contribua puissament au grand effet de la pièce.

III

Le succès des *Victimes cloîtrées* ne pouvait offrir au Théâtre de la Nation une compensation suffisante.

Perdre à la fois plusieurs de ses acteurs les plus distingués et voir s'élever par eux une concurrence redoutable, c'était là, pour lui, un double et sensible coup. Sans doute des talents comme Molé, Fleury, Dazincourt, Mlles Contat, Devienne, Joly, lui assuraient toujours une prééminence incontestable dans la comédie; mais Talma, Mme Vestris, Mlle Desgarcins, balançaient, dans l'autre genre, cette supériorité. Ils trouvaient dans Monvel un excellent auxiliaire, dont la rare intelligence, suppléant à la faiblesse de son organe et de ses moyens, savait supérieurement toucher la corde pathétique.

Naturellement, Chénier avait associé son talent d'auteur à cette scission dont son *Charles IX* avait été l'origine. Il avait bien droit aux honneurs de l'ouverture, et ce fut, en effet, par un ouvrage de lui que se fit l'inauguration du *Théâtre-Français de la rue de Richelieu :* tel fut le nom dont la salle du Palais-Royal fut dès lors décorée.

La première représentation de *Henri VIII*, tragédie en cinq actes, suivie de *l'Épreuve nouvelle*, tel était le spectacle affiché pour ce grand jour (27 avril 1791). Le rôle de Henri VIII était joué par Talma, celui de Cramer par Monvel; Mme Vestris représentait Anne de Boulen; la sensible et tendre Jeanne Seymour avait Mlle Desgarcins pour interprète. Cette solennité dramatique, avec les événements et les luttes si animées qui, depuis plusieurs mois, lui avaient servi de prélude, remuait les esprits au plus haut degré. C'était bien autre chose que l'ouverture d'un spectacle nouveau dans les conditions ordinaires : les deux partis allaient se retrouver en présence avec leur ardente hostilité.

Henri VIII est un ouvrage littéraire très-supérieur à *Charles IX*. Là, Chénier laissait de côté l'allusion de circonstance qui peut convenir à un vaudeville, mais qui ne doit pas envahir les hautes régions de l'art et s'introduire dans les sujets historiques. Cette fois, l'auteur ne demandait pas son succès à des éléments étrangers; il interrogeait sérieusement l'histoire, il ne cherchait qu'à intéresser et à toucher. Ce but, il l'atteignait dans plusieurs parties de sa tragédie nouvelle; mais les côtés faibles étaient attendus et guettés par une opposition très-peu indulgente, que ne désarma pas le talent des principaux interprètes; au contraire, les improbateurs auraient voulu, par-dessus tout, les envelopper dans la chute de l'ouvrage. Le succès fut donc fortement contesté; mais les représentations suivantes l'établirent.

Les malveillants, qui n'avaient obtenu qu'à moitié gain de cause contre la tragédie, se dédommagèrent sur la petite pièce. Il est vrai que le choix n'était pas heureux. *L'Épreuve nouvelle* est une de ces pièces de Marivaux que l'on pourrait comparer à des toiles d'araignée brodées en paillettes : spirituelles, si l'on veut, mais où l'esprit revêt des formes si fausses, si minaudières, si alambiquées, si quintessenciées, que l'on demanderait volontiers aux personnages d'être bêtes et de parler tout naturellement, plutôt que de vous imposer toute cette fatigue pour suivre et comprendre leurs petites finesses. La Comédie-Française affectionnait le répertoire de Marivaux, où ses beaux marquis, ses aimables marquises, ses élégantes soubrettes à dentelles se donnaient le plaisir de faire miroiter leurs jolis airs et leurs grâces raffinées; mais les comédiens du Palais-

Royal avaient besoin d'ouvrages plus francs, plus vrais, qui portassent mieux leurs acteurs. Dans Marivaux, la comparaison avec leurs adversaires du faubourg Saint-Germain ne pouvait que leur être défavorable, et c'est ce qui arriva. Dans cette représentation d'ouverture, ni Dugazon ni Grandménil ne jouaient, et les comédiens du lieu essuyèrent toutes les rigueurs de la portion malveillante du public, tellement que *l'Épreuve nouvelle* n'alla même pas jusqu'à la fin. Pour renvoyer ironiquement l'ex-théâtre des Variétés à son ancien domaine, les opposants demandèrent à grands cris *Ricco*, comédie-farce de Dumaniant, très-plaisamment jouée par Beaulieu, que les destinées nouvelles du théâtre avaient mis à la retraite.

Malgré les orages de cette première soirée, la carrière était ouverte ; les écrivains avaient enfin cette seconde scène littéraire tant désirée, et qui, — circonstance singulière ! — était issue d'un petit spectacle du boulevard, des humbles tréteaux de Janot. Surtout, le théâtre de la rue de Richelieu devait attirer à lui les auteurs tragiques. Pour ce qui concerne l'autre genre, l'expérience venait de lui montrer sa position et sa voie. Dugazon et Grandménil, qui formaient la tête de la troupe comique, indiquaient, par la nature de leur talent, le répertoire à choisir. Joignons-leur Michot, attaché depuis quelques années au théâtre du Palais-Royal, et qui se fit une juste réputation par la franchise et la rondeur de son jeu.

L'opposition qui s'était manifestée, opposition trop violente pour être purement littéraire et artistique, fut comme de l'huile jetée sur le brasier des inimitiés et des haines réciproques. Ce fut une recrudescence de

polémique portée au dernier degré d'acrimonie. Palissot, chez qui la soixantaine n'avait pas refroidi l'ardeur batailleuse, tailla et aiguisa sa plume en faveur de Chénier, son ami. Chénier lui-même publia une lettre dans laquelle il accusait ouvertement la Comédie-Française d'avoir organisé une cabale ennemie, recrutée parmi ses garçons de théâtre, ses ouvreuses de loges, les laquais et les amants de ses actrices. La Comédie-Française ne demeura pas muette sous ces imputations, et les rétorqua dans des termes non moins personnels et non moins amers.

Ce qui valait mieux que cette réciprocité d'attaques et de gros mots, c'était l'émulation produite par la concurrence. De part et d'autre on lutta de travaux et d'efforts. On vit alors à la Comédie-Française une activité qui n'était guère dans ses habitudes quand elle régnait sans partage. Elle avait fort à faire pour ne pas rester en arrière de son jeune rival. En effet, nous voyons le théâtre de la rue de Richelieu donner, dans l'espace de trois semaines, trois nouveautés en cinq actes et en vers : *l'Intrigue épistolaire*, comédie de Fabre d'Églantine, le 15 juin ; *Jean Sans-Terre*, tragédie de Ducis, le 28 du même mois, et *Calas*, drame de Chénier, le 7 juillet.

Ducis, dont le caractère plein de dignité était demeuré en dehors des tristes querelles que nous avons retracées, avait deviné dans Talma l'interprète le mieux fait pour ses créations, ou, disons mieux, pour les créations de Shakspeare, qu'il s'efforçait de naturaliser sur la scène française, en se renfermant dans les proportions dont on n'avait pas encore l'idée de s'écarter. Ces tentatives, qui seraient de la timidité pour notre épo-

que, elles étaient de l'audace pour celle de Ducis, et il convient de lui en savoir gré. *Hamlet* et *Macbeth*, joués avant Talma, devinrent entre ses mains comme son domaine de tous les temps. *Jean Sans-Terre* ne fut pas aussi heureux ; mais l'année suivante fut témoin du grand succès d'*Othello*, où Talma fit frémir spectateurs et spectatrices. Une voix cria : « C'est un Maure qui a « fait cela, ce n'est pas un Français ! » Pourtant Ducis avait notablement adouci les hardiesses de l'original. Depuis ce temps, on en a vu bien d'autres.

Quant à Fabre d'Églantine, livré bientôt tout entier aux passions de parti, dont il devait être victime, ses sympathies politiques étaient d'avance acquises au théâtre nouveau. De plus, il avait en Dugazon l'interprète-né de son peintre grotesque, le personnage à effet de *l'Intrigue épistolaire*. Dans *le Philinte de Molière*, Fabre avait trouvé une des plus fortes conceptions de haute comédie qui soient au répertoire. Il faut que le mérite en soit bien réel pour n'avoir pas disparu sous un style souvent dur et incorrect jusqu'à la barbarie. *L'Intrigue épistolaire*, écrite dans le genre comique, à peu près comme *le Philinte* dans le genre sérieux, est loin de le valoir ; mais Dugazon enleva le succès d'assaut[1].

Un détail remarquable à propos de *l'Intrigue épistolaire*, c'est que, dans cette pièce, ce fut Talma qui joua l'amoureux. Au Théâtre-Français, il avait dû, comme

1. Membre de la Convention, ce fut Fabre d'Églantine qui fut chargé, avec son collègue Romme, du travail relatif au nouveau calendrier. Il est singulier que l'auteur si dur, si rocailleux, si dépourvu d'oreille dans ses pièces, se soit montré bien meilleur poëte dans la création de ces noms de mois, si élégants, si expressifs et si riches d'harmonie. Tout en reprenant l'ancienne manière de

nouveau venu, associer aux personnages tragiques les Damis et les Valère ; mais au théâtre de la rue de Richelieu, où il occupait une position aussi éminente qu'incontestée, il ne dédaignait pas, on le voit, de mêler à ses hautes et grandes créations un rôle de comédie qui n'est pas même en première ligne. Le 11 novembre suivant, une autre comédie de Fabre, en cinq actes et en vers, qui n'eut pas le succès de *l'Intrigue épistolaire*, offrit chez Talma un semblable exemple de zèle et de variété dans son talent. Dans cette pièce, intitulée *l'Héritière, ou la Ville et les Champs*, il représentait un marquis incroyable, et ce fut avec une légèreté, une vivacité comique faites pour soutenir l'ouvrage, s'il avait pu être soutenu. Nous ne savons si le Cléry de *l'Intrigue épistolaire* et ce marquis comique, dans une pièce profondément oubliée, figurent sur les listes que l'on a dressées des créations de Talma ; mais celles-ci méritent par la singularité de n'y être pas omises. Dans la suite, on le vit jouer le personnage principal de deux comédies de Lemercier, *Pinto* et *Plaute*. Ne regrettons pas cependant que, dans la seconde moitié de sa carrière, il se soit exclusivement consacré à la tragédie, — car le Danville de *l'École des Vieillards*, qu'il créa en 1823, ne tient guère au genre familier que par l'habit, et tend vers don Diègue bien plus que vers Arnolphe ou Orgon. Acteur de comédie, Talma aurait eu des rivaux, et il n'en eut pas comme tragédien.

commencer et de compter l'année, rien n'empêchait de les conserver, au lieu des dénominations empruntées à l'antiquité païenne, et dont les quatre dernières sont même un vrai non sens : en effet, *septembre, octobre, novembre* et *décembre*, le neuvième, le dixième, le onzième et le douzième mois chez nous, signifient *septième, huitième, neuvième et dixième*.

Au théâtre de la rue de Richelieu, la tragédie trouvait une autre supériorité ajoutée à celle de l'interprétation : c'était le soin apporté à toutes les parties de la mise en scène. Talma, qui, dans une position secondaire à la Comédie-Française, avait montré hardiment l'exemple de la vérité dans le costume, devait poursuivre d'autant mieux cette réforme sur une scène où il tenait le premier rang. Le théâtre Richelieu possédait, d'ailleurs, un acteur-peintre ou un peintre-acteur nommé Boucher, dont les études spéciales étaient extrêmement utiles pour ces détails importants, au lieu que le théâtre du faubourg Saint-Germain avait encore grand'peine à sortir de la vieille ornière. Malgré les succès très-honorables de *Marius à Minturnes*, premier ouvrage d'Arnault, et de *la Mort d'Abel*, de Legouvé, la comédie était sa meilleure ressource, et il y gardait un incontestable avantage. Dans *le Vieux Célibataire* de Collin d'Harleville, joué le 24 février 1792, et qui réunissait Molé, Mlle Contat, Fleury, Dazincourt, la plus parfaite exécution, jointe au solide mérite de l'ouvrage, triompha pour quelque temps d'une concurrence devenue de jour en jour plus redoutable, à mesure que les événements politiques marchaient.

En effet, le théâtre de la rue de Richelieu était chaudement soutenu et adopté par l'opinion qui allait sans cesse grossissant, montant, renversant, comme le flot débordé, toute résistance, ou, pour mieux dire, n'en trouvant plus devant elle. A la reprise de *Charles IX* sur la scène nouvelle, où cet ouvrage avait son droit de bourgeoisie d'avance tout acquis, succéda une autre pièce de Chénier, dont la couleur et l'intention encore bien plus prononcée, avaient suivi la progression des

faits : c'était *Caius Gracchus*, œuvre palpitante du plus chaud républicanisme. *Caius Gracchus* fut joué dans le même temps que *le Vieux Célibataire*, cette comédie de vie privée, d'observation morale, tout étrangère aux ardeurs et aux orages du moment; le contraste était bien marqué entre ces deux affiches rivales. Ce n'était pas que l'ancienne Comédie-Française ne continuât de sacrifier aux nécessités politiques par quelques ouvrages de circonstance; mais ils étaient bien pâles, auprès de ceux que l'on jouait rue de Richelieu; et le Théâtre de la Nation restait accusé du crime d'aristocratie au premier chef.

Il faut avouer que les partisans de l'ancien régime, qui, de leur côté, soutenaient de toutes leurs forces la ci-devant Comédie-Française, étaient quelquefois pour elle des amis très-compromettants. Là, les applaudissements royalistes répondaient aux acclamations démocratiques de l'autre salle. Dans les tragédies de l'ancien répertoire, on saisissait avec transport les passages qui fournissaient quelque allusion en faveur de la royauté. Par exemple, dans la *Didon* de Lefranc de Pompignan, les vers suivants étaient couverts de bravos :

> Du peuple et du soldat la reine est adorée.
> .
> Tout peuple est redoutable et tout soldat heureux,
> Quand il aime ses rois en combattant pour eux.

Cet autre vers était l'objet des mêmes acclamations :

> Les rois, comme les dieux, sont au-dessus des lois.

Cette maxime ultra-monarchique n'aurait pas, sans doute, paru trop forte à quelque despote oriental;

mais une telle hyperbole ne pouvait qu'être répudiée par le vertueux prince à qui des amis trop zélés l'adressaient. C'est ainsi qu'un extrême en produisait un autre, et que l'exaltation de l'amour répondait à la violence des attaques.

Le Théâtre de la Nation maintint au répertoire, tant qu'il le put, *la Partie de Chasse de Henri IV*, car nous la voyons encore représentée le 31 mars 1792, pour la clôture de l'année théâtrale, et probablement pour la dernière fois avant sa longue exclusion. Cette comédie de Collé était un des champs de bataille où les applaudissements royalistes, défiant les sifflets ennemis, saisissaient avec avidité les allusions qui se présentaient ; mais que pouvaient ces témoignages d'un sentiment sans doute fort honorable, au milieu du courant impétueux qui dominait et entraînait tout ?

La mémorable affaire de *l'Ami des Lois* acheva de déchaîner contre le théâtre du faubourg Saint-Germain la haine du parti ultra-révolutionnaire.

Dans cette comédie, ou plutôt dans ce factum en cinq actes et en vers, Laya ne craignit pas de se prendre corps à corps avec ce parti, personnifié en Robespierre et Marat, qu'il désignait d'une manière fort transparente sous les noms de *Nomophage* et de *Duricrâne*. Conçue et écrite avec la chaleur, mais aussi avec la précipitation d'une œuvre de circonstance, *l'Ami des Lois* est moins une bonne pièce qu'une belle action. Sous ce dernier rapport, on doit honorer l'écrivain qui osa s'attaquer à de tels adversaires après le dix août et les massacres de septembre, et dans le moment où allait s'ouvrir le procès du roi ; car *l'Ami des Lois* fut joué pour la première fois le 3 janvier 1793. Les comédiens

qui s'associèrent à cet acte courageux ont droit à une part des éloges qu'il mérite.

L'Ami des Lois obtint un succès d'enthousiasme. Toutes les nuances anti-anarchiques s'unirent avec transport dans une même protestation. Chaque salve de bravos était, faute de mieux, comme une bordée vengeresse à l'adresse des hommes de violence et de sang. Quelques-uns de ceux-ci essayèrent de s'opposer au cri public; ils furent réduits au silence. On verra, par les vers suivants, quelle était la portée de cette œuvre hardie et des acclamations qui l'accueillirent :

> Patriotes! eh! qui? ces poltrons intrépides,
> Du fond d'un cabinet prêchant les homicides,
> Ces Solons nés d'hier, enfants réformateurs,
> Qui, rédigeant en lois leurs rêves destructeurs,
> Pour se le partager voudraient mettre à la gêne
> Cet immense pays rétréci comme Athène?
> Ah! ne confondez pas le cœur si différent
> Du libre citoyen, de l'esclave tyran.
> L'un n'est point patriote, et vise à le paraître;
> L'autre tout bonnement se contente de l'être.
>
>
>
> Ces prudents ennemis sont près de nous, ici.
> Ce sont tous ces jongleurs, patriotes de places,
> D'un faste de civisme entourant leurs grimaces,
> Prêcheurs d'égalité, pétris d'ambition;
> Ces faux adorateurs dont la dévotion
> N'est qu'un dehors plâtré, n'est qu'une hypocrisie;
> Ces bons et francs croyants dont l'âme apostasie,
> Qui, pour faire haïr le plus beau don des cieux,
> Nous font la liberté sanguinaire comme eux.
> Mais, non; la liberté, chez eux méconnaissable,
> A fondé dans nos cœurs son trône impérissable.
> Que tous ces charlatans, populaires larrons,
> Et de patriotisme insolents fanfarons,

Purgent de leur aspect cette terre affranchie !
Guerre ! guerre éternelle aux faiseurs d'anarchie !
Royalistes tyrans, tyrans républicains,
Tombez devant les lois ; voilà vos souverains.
Honteux d'avoir été, plus honteux encor d'être,
Brigands, l'ombre a passé ; songez à disparaître.

Dans *l'Ami des Lois*, la question sociale avait sa part, à côté de la question politique, et certaines utopies étaient exposées en ces termes par un émule de Babeuf, par un digne ami de Duricrâne et de Nomophage :

De la propriété découlent à long flots
Les vices, les horreurs, messieurs, tous les fléaux.
Sans la propriété point de voleurs ; sans elle,
Point de supplices donc ; la suite est naturelle.
Point d'avares, les biens ne pouvant s'acquérir ;
D'intrigants, les emplois n'étant plus à courir ;
De libertins, la femme accorte et toute bonne
Étant à tout le monde, et n'étant à personne.
Point de joueurs non plus, car sous mes procédés.
Tombent tous fabricants de cartes et de dés.
Or, je dis : Si le mal vient de ce qu'on possède,
Donc, ne plus posséder en est le sûr remède.
Murs, portes et verroux, nous brisons tout cela :
On n'en a plus besoin, dès que l'on en vient là.
Cette propriété n'était qu'un bien postiche ;
Et puis, le pauvre naît, dès qu'on permet le riche.
Dans votre république un pauvre bêtement
Demande au riche ! abus ! dans la mienne, il lui prend.
Tout est commun ; le vol n'est plus vol, c'est justice,
J'abolis la vertu, pour mieux tuer le vice.

C'était Dazincourt qui jouait ce personnage. Les autres rôles étaient remplis par Fleury (Forlis, l'Ami des Lois) ; par Saint-Prix (Nomophage), Larochelle (Duri-

crâne); par Saint-Fal, Vanhove, Dupont, Dunant et Mme Suin.

Le coup avait porté. Dans sa fureur, la faction démagogique ne connut plus de bornes. Son quartier général était au club des Jacobins et à la Commune de Paris, dont le pouvoir balançait celui de la Convention elle-même. *L'Ami des Lois* y fut dénoncé comme un attentat, et le public qui l'avait acclamé comme un ramas d'ennemis de la Révolution et d'émigrés. Le 12 janvier, la cinquième représentation était affichée, quand un arrêté de la Commune la défendit. La lecture de cet arrêté, placardé dans Paris, ne fit que pousser plus ardemment la foule au théâtre. Ce cri mille fois répété : « *L'Ami des Lois! l'Ami des Lois!* » ébranle les voûtes de la salle. Les acteurs donnent lecture de l'arrêté de la Commune. On répond par des huées et des sifflets. Quelques individus essayent de lutter contre cette effervescence de réaction ; ils sont meurtris de coups et jetés à la porte. Le trop fameux Santerre, en uniforme de général de la garde nationale, et entouré d'un état-major digne de lui, croit qu'il va tout terrifier par son seul aspect; il crie que la pièce ne sera pas jouée. Des troupes occupaient les alentours de la salle; au carrefour Bucy, étaient braquées deux pièces d'artillerie; mais, sous l'influence de cette espèce de courant électrique, de cette étincelle morale qui quelquefois se communique parmi les hommes rassemblés, la foule était ce soir-là dans une veine de courage que rien n'effrayait. Aux paroles et à l'attitude menaçante de l'ex-brasseur du faubourg Saint-Antoine, répondent ces cris : « A la porte ! Silence ! A bas le *général mous-*
« *seux!* Nous voulons la pièce ou la mort! » Santerre,

furieux, se retire et court exhaler sa rage au conseil de la Commune, prétendant avoir reconnu de nombreux émigrés dans les rangs des spectateurs[1].

A son tour, Chambon, maire de Paris, dont le caractère méritait plus d'estime, essaye de faire écouter sa voix. Vains efforts! C'est la Convention même, alors en permanence pour le procès de Louis XVI, qui va être saisie de l'affaire. Une lettre énergique est immédiatement adressée par l'auteur de *l'Ami des Lois* à cette assemblée souveraine, tandis que le public reste, en permanence aussi, dans la salle, attendant le résultat. Séance tenante, un rapport est fait et présenté par le député Kersaint, et la Convention, statuant aussitôt, met à néant l'arrêté de la Commune, comme contraire à la liberté théâtrale et constituant un abus de pouvoir. Cette décision, rapidement portée au théâtre, est accueillie par une acclamation immense; *l'Ami des Lois* est joué sans autre bruit que celui des bravos, et, à une heure du matin, le public se retire, victorieux et triomphant.

Le lendemain 13 janvier, on donnait *Sémiramis* et *la Matinée d'une jolie Femme*, petite comédie de Vigée. *L'Ami des Lois* est redemandé. Au nom des comédiens, assez embarrassés et même effrayés de la situation,

1. On n'a pas besoin de rappeler l'emploi de Santerre, le 21 du même mois, près de l'échafaud de la place de la Révolution, et le trop fameux roulement de tambour; mais ayant voulu continuer son rôle de général en Vendée, il y essuya déroute sur déroute, et, revenu à Paris, il fut accueilli par force railleries, telles que l'épitaphe connue :
>Ci-gît le général Santerre
>Qui n'eut de Mars que la bière.

Cet homme est mort dans l'obscurité, en 1808.

Dazincourt vient annoncer que l'auteur et le théâtre ont jugé à propos d'ajourner les représentations, jusqu'à ce que l'impression de l'ouvrage ait, par un examen plus calme, démenti les imputations dont il était l'objet; mais, sur l'insistance du public, il fallut promettre *l'Ami des Lois* pour le jour suivant.

De son côté, la Commune, voulant à tout prix supprimer la pièce, avait rendu un nouvel arrêté qui, sous prétexte de la tranquillité publique menacée, fermait provisoirement tous les spectacles. Le conseil exécutif provisoire cassa cet arrêté. Néanmoins, voulant ménager par un moyen terme un pouvoir rival du sien, il engagea les administrations théâtrales à ne pas jouer les ouvrages susceptibles de causer du trouble. La Commune s'arma de cette disposition et lança de nouveau l'interdit sur *l'Ami des Lois*.

Le public ne se tint pas pour battu. Le 14, au lieu de *l'Ami des Lois*, l'affiche annonçait *l'Avare* et le *Médecin malgré lui*. Comme l'avant-veille, des troupes et des canons cernaient le théâtre. La pièce proscrite n'en est pas moins réclamée à grand bruit. Comme l'avant-veille aussi, Santerre, qui veut prendre sa revanche, est couvert de huées et d'injures. Les comédiens ne pouvant contrevenir à une défense formelle et jouer un ouvrage qui n'est pas affiché, plusieurs jeunes gens s'élancent sur la scène, et la pièce y est lue au milieu des bravos. Mais cette lutte fut la dernière : en vain Laya plaça en tête de son ouvrage une dédicace aux *représentants de la Nation*, *l'Ami des Lois* disparut, pour n'être repris qu'après le neuf thermidor.

Désormais, il ne fallait plus qu'un prétexte pour proscrire la Comédie-Française elle-même. On le cher-

cha dans un ouvrage qui semble, par son innocence, défier toute accusation : ce fut *Paméla*, comédie en cinq actes, imitée du roman de Richardson, par François de Neufchâteau, et jouée le 1ᵉʳ août 1793.

Après la Chaussée et Boissy, qui avaient échoué tous les deux dans leurs imitations dramatisées de l'ouvrage anglais, François de Neufchâteau fut plus heureux. Il trouva, il est vrai, un secours fort utile dans la première des *Paméla* italiennes de Goldoni, *Paméla fille* et *Paméla mariée*, et il sut en profiter. Son style ne s'élève pas bien haut ; mais il est correct et pur. Le doux intérêt du sujet, des sentiments honnêtes et délicats eurent pour auxiliaire un mérite d'exécution dont on jugera par la liste des personnages et des acteurs.

Milord BONFIL ;	FLEURY.
Milady DAURE, sa sœur ;	la citoyenne MÉZERAY.
Sir ERNOLD, neveu de lord Bonfil ;	DUPONT.
Mylord ARTHUR, ami de lord Bonfil ;	SAINT-FAL.
PAMÉLA ;	la citoyenne LANGE.
JOSEPH ANDREWS, vieux montagnard écossais, père de Paméla ;	MOLÉ.
LONGMAN, intendant de lord Bonfil ;	DAZINCOURT.
ISAAC, valet de chambre de lord Bonfil ;	DUBLIN.

La charmante Mlle Lange fit applaudir ses beaux yeux autant que la grâce de son jeu ; et la coiffure qu'elle portait mit en vogue, au milieu des fureurs de ce temps, les *chapeaux à la Paméla*. Le public avait besoin de se reposer de l'alcool politique, du théâtre

sans-culotte, des orgies honteuses auxquelles la scène était prostituée ; il était charmé d'applaudir un ouvrage d'une autre nature, et si parfaitement joué. L'auteur témoigna sa reconnaissance à Fleury et à tous les interprètes de sa comédie dans des vers où il s'exprime ainsi :

> Ah! pour vous et pour un auteur,
> Peut-il être un prix plus flatteur
> Que de voir, en sortant, la mère de famille
> Dire avec intérêt : « J'aime ces pièces-là,
> Et quand on jouera *Paméla*,
> J'aurai soin d'y mener ma fille! »

> Ces mots valent tous les succès :
> Grâce à vous j'ai pu les entendre.
> Qu'il est doux de toucher une âme pure et tendre !
> Que d'un cœur maternel le suffrage a d'attraits !
> Mais de l'ensemble heureux du Théâtre-Français,
> C'est ce que je devais attendre.
> Car avec vous, acteurs charmants,
> On n'a pas besoin sur la scène
> Du fracas des événements,
> Des antres, des cachots, des empoisonnements,
> Dont la Thalie énergumène
> Dérobe à sa sœur Melpomène
> L'effroyable parure et les noirs ornements.

> On veut que le spectateur sorte
> L'œil fatigué, le cœur brisé ;
> Le mauvais goût croit, par l'eau forte,
> Réveiller un palais blasé.
> Mais la nature n'est point morte ;
> Le sentiment n'est point usé ;
> Et, quand il n'est pas déguisé,
> C'est la nature qui l'emporte.

> Peintres du cœur humain, quel est votre devoir ?
> Faites qu'en ses portraits nous aimions à nous voir.

> Ce n'est point sur la violence
> Que votre art fonde son pouvoir ;
> Il suffit de la ressemblance
> Pour nous plaire et nous émouvoir.

Évidemment, en parlant des pièces à *l'eau forte* et de la *Thalie énergumène*, ce sont *les Victimes cloîtrées* que l'auteur de ces vers avait en vue, et les Comédiens-Français, quoiqu'ils eussent dû sacrifier aux exigences du moment, préféraient certainement aussi des ouvrages d'un autre goût.

Paméla jouissait de cette faveur honorable et si peu menaçante, lorsque des yeux d'Argus surent lui trouver des crimes. Lord Bonfil qui, cependant, abjurait les préjugés du rang pour épouser une jeune fille d'une naissance obscure, parut entaché d'aristocratie.

Les dénonciations ne manquèrent pas leur but. Le 29 août, la neuvième représentation était annoncée ; mais à cinq heures et demie, au moment de commencer le spectacle, défense arriva de jouer la pièce. Les comédiens engagèrent l'auteur à retrancher quelques vers où la malveillance pouvait chercher des prétextes ; et ces suppressions étant faites, la pièce fut affichée le 2 septembre, *avec des changements.*

On était arrivé presque à la fin du quatrième acte, et rien n'annonçait le plus léger trouble, quand une tirade sur la tolérance religieuse irrita un de ces hommes aux yeux desquels la tolérance, en quelque genre que ce fût, était du *modérantisme*, ce crime signalé dans la comédie de Dugazon. Ce passage est instructif, pour montrer quelles idées étaient pro-

scrites par les soutiens d'un régime qui osait arborer le mot de liberté pour sa devise.

<div style="text-align:center">BONFIL.</div>

.
Avec vous cependant il faut que je m'explique :
Vous fûtes un des chefs du parti catholique,
Un des plus acharnés contre les protestants;
Et votre fille ici, dès ses plus jeunes ans,
Bien loin de partager les préjugés d'un père,
Parut toujours soumise aux lois de l'Angleterre.

<div style="text-align:center">ANDREWS.</div>

Milord, il est très-vrai; contre les réformés,
Par un zèle fougueux, mes bras furent armés,
Je croyais venger Dieu! — Mais dans ma solitude,
L'âge, l'expérience, une tardive étude,
Ont dessillé mes yeux; j'ai connu mon erreur,
Et j'ai de nos chrétiens détesté la fureur.
L'on fit Dieu trop longtemps à l'image de l'homme.
De courageux esprits, bravant Genève et Rome,
Ont enfin démasqué le fanatisme affreux,
Et quiconque sait lire est éclairé par eux.
Il n'est plus d'ignorant que celui qui veut l'être,
L'erreur a pu fonder la puissance du prêtre;
Mais sur l'homme crédule un empire usurpé,
Doit cesser aussitôt que l'homme est détrompé.
L'Angleterre l'éprouve, et des sectes rivales,
Elle oublie aujourd'hui les discordes fatales.
Chacun prie à son gré. Les amis, les parents
Suivent, sans disputer, des cultes différents.
Ma femme est protestante, et dans votre croyance
Elle a de Paméla nourri la tendre enfance.
Lorsque j'obtins sa main, ce point lui fut promis,
Je crus que sans scrupule il pouvait être admis.
Eh! qu'importe qu'on soit protestant ou papiste?
Ce n'est pas dans les mots que la vertu consiste.
Pour la morale, au fond, votre culte est le mien.
Cette morale est tout, et le dogme n'est rien.

Ah ! les persécuteurs sont les seuls condamnables,
Et les plus tolérants sont les plus raisonnables.

On concevrait que certains croyants puissent trouver ces idées trop larges, cette philosophie religieuse trop complaisante et trop facile; mais on ne croirait pas que la condamnation, — et la plus violente, — ait pu venir de gens qui flétrissaient le fanatisme, et l'on supposerait plutôt qu'ils devaient les adopter. C'est qu'à l'ancien fanatisme, les ultra-révolutionnaires en substituaient un autre non moins intolérant, non moins farouche ; toute leur philosophie se bornait à changer le mode de supplice, et à remplacer le bûcher par la guillotine. Ces gens-là, renouvelant pour leur usage la plus odieuse oppression des vieux temps, ne voulaient pas que l'on s'élevât, sur le théâtre, contre la persécution et les persécuteurs. Le forcené qui, à la représentation de *Paméla*, ne craignit pas de protester ouvertement contre ces maximes, fut énergiquement rappelé au silence. Il sortit en vociférant qu'il se vengerait. La pièce fut achevée sans autre incident; mais le misérable tint trop bien sa parole. Il courut signaler le Théâtre de la Nation comme un foyer contre-révolutionnaire, où les principes les plus dangereux étaient professés. La Société des Jacobins, la Commune de Paris, qui prêtait à ce club sanguinaire la force de l'autorité publique, saisirent avec empressement le prétexte qui leur était offert. Cette représentation du 2 septembre, anniversaire néfaste, — fut aussi une date fatale pour le Théâtre-Français. La foudre ne se fit pas attendre. Dans la nuit du 3 au 4 septembre, les comédiens, hommes et femmes, furent arrêtés chez eux,

jetés dans les prisons, et la Comédie-Française, qui datait de la fusion de 1680, fut fermée après cent treize ans d'existence.

Un seul des Comédiens-Français, Molé, put échapper aux verrous; mais il dut entrer au théâtre que Mlle Montansier, quittant la petite salle du Palais-Royal, venait de faire construire en face de la Bibliothèque nationale, et qui fut occupé ensuite par l'Opéra. Là, cet acteur, si élégant sous les broderies et les paillettes de l'habit de cour, dut subir la douloureuse nécessité de représenter l'horrible figure de Marat dans une pièce d'un nommé Féru fils, intitulée *les Catilinas modernes*. Ces Catilinas dénoncés aux bourreaux, n'étaient pas Marat et ses pareils, que l'auteur, au contraire, célébrait et glorifiait; c'étaient les Girondins, alors sous le coup de la proscription. Cette apothéose n'est pas la seule dont Marat fut gratifié. Le 7 décembre 1793, le théâtre de l'Opéra-Comique national, ci-devant théâtre des Italiens, représenta *Marat dans le Souterrain des Cordeliers ou la Journée du 10 Août*, fait historique en deux actes, par le citoyen Mathelin. Marat à l'Opéra-Comique! Voilà un héros que l'on n'aurait pas attendu sur la scène de *Rose et Colas* et de *Blaise et Babet!* Dans le préambule que l'auteur mit en tête de sa pièce, il s'attendrit sur le sort de ce pauvre Marat, et paye à sa mémoire un tribut tout à fait sentimental : « Je n'ose, dit-il, entreprendre de jeter aussi des fleurs sur sa tombe; et je m'estimerai trop heureux si le faible hommage que je rends à Marat peut être de quelque utilité à mes concitoyens, en leur faisant aimer la vertu et abhorrer le crime. »

Il faut avouer que, pour donner ces utiles enseigne-

ments moraux, le modèle était heureusement choisi. C'est bien le cas de s'écrier, comme le Dominus Sampson de Walter Scott : « Prodigieux ! »

IV

« La tête de la Comédie-Française sera guillotinée, et le reste déporté. » Voilà quel arrêt prononçait Collot-d'Herbois, le ci-devant comédien-auteur qui se vengea, on sait comment, des sifflets lyonnais. Probablement, il voulait aussi faire expier à ces grands talents une supériorité qui avait désolé sa basse jalousie. Telle fut sa réponse à Champville, neveu de Préville, et qui, arrêté avec ses camarades, puis relâché, se hasardait à implorer pour eux cet homme féroce. Cette *tête* de la Comédie-Française vouée de préférence à l'échafaud, c'était notamment Fleury, Dazincourt, Larive, Mlles Louise et Émilie Contat, Mlle Rancourt et Mlle Lange. Ils restèrent pendant près d'une année entre la vie et la mort. Leur jugement était indiqué pour le 13 messidor an II (1er juillet 1794), et, comme l'exécution avait lieu dans les vingt-quatre heures, des curieux, plus nombreux que d'habitude, couvrirent ce jour-là les quais et les ponts, pour voir passer dans le tombereau fatal ces comédiens si souvent applaudis. Ces spectateurs empressés ignoraient qu'un dévouement généreux était intervenu en faveur des victimes. Un employé du Comité de Salut Public, nommé Labussière, avait trouvé moyen de soustraire les pièces d'accusation que Collot venait d'envoyer à Fouquier-

Tainville avec une recommandation toute particulière. S'étant aussitôt rendu à un établissement de bains sur la Seine, Labussière fit tremper les pièces dans sa baignoire jusqu'à les réduire en pâte, et il les lança en petites boulettes dans la rivière. Ce jeune homme courageux, qui sauva également bien d'autres têtes, fut fortement soupçonné, mais sans qu'on pût avoir des preuves qui auraient été sa propre condamnation. Il fallut rédiger de nouvelles pièces. Il y avait encombrement de besogne, en ce moment où le couteau faisait tomber souvent quarante à cinquante têtes en un jour.; et la chute de Robespierre vint assez à temps pour sauver les proscrits si odieux à Collot-d'Herbois.

Mais, jusqu'à ce moment, le théâtre de la rue de Richelieu, qui avait pris, à la suite du dix août, le nom de *Théâtre de la Liberté et de l'Égalité*, puis celui de *Théâtre de la République*, demeura seul maître du terrain. Si l'accusation d'avoir contribué à la suppression de la scène rivale et à l'incarcération de ses acteurs fut (on veut le croire) dénuée de fondement, c'était toujours une mauvaise note pour d'autres temps, que de recueillir le bénéfice de la proscription.

La troupe était alors organisée en société, de compte à demi avec l'un des directeurs, Gaillard, son associé Dorfeuille s'étant retiré. Bien en cour auprès des terribles souverains d'alors, le Théâtre de la République ne cherchait que trop à justifier cette préférence. Monvel et Dugazon, entre tous, se signalèrent tristement dans ces jours malheureux, par la violence de leurs paroles et de leurs actes. Le 25 octobre de l'année précédente, Dugazon, se faisant connaître comme auteur d'une manière fâcheuse, avait donné une pièce en trois actes et

en vers intitulée *l'Émigrante ou le Père Jacobin*, dans laquelle il remplissait le principal rôle avec sa carte de jacobin à sa boutonnière. Il s'agit d'un ménage où les époux ont des opinions très-opposées. Le mari est bon patriote et veut avoir pour gendre un avoué près les tribunaux, rempli des mêmes sentiments. La femme est une fieffée aristocrate. Poussée par un prêtre insermenté, elle se dispose secrètement à gagner Coblentz en emmenant sa fille, pour la marier à un marquis déjà émigré. De complicité avec le prêtre, elle détourne cent mille livres qu'elle emportera pour vivre à l'étranger. Mais la trame est découverte. L'avoué patriote met la main sur la somme, le père livre à l'autorité l'abbé avec ses adhérents. Le reste regarde le tribunal révolutionnaire et le ministre de ses arrêts, qui est derrière la toile du fond, dénoûment de l'aimable comédie.

Le 7 novembre 1793, Dugazon donna un autre fâcheux échantillon de son talent et de ses opinions : c'est *le Modéré*, en un acte.

Le modéré est un négociant retiré qui, en portant sa part de toutes les charges publiques, croit avoir le droit de jouir de sa fortune, d'avoir bonne table, d'y recevoir ses amis, et qui (ceci est dit par forme de blâme):

> Possède tous les goûts de bonne compagnie.

Avec de telles idées, Modérantin est un homme dangereux, qui n'a guère de chemin à faire pour conspirer,

> Et n'a du citoyen, en un mot, que la carte.

C'est ainsi qu'il est honnêtement qualifié par le vieux domestique Dufour, auquel on demande des renseigne-

ments sur son maître. Voilà qui dérange singulièrement la tradition de ces anciens serviteurs, dont le théâtre aime tant à honorer le dévouement et la fidélité. Ce Dufour qui remplit ainsi, dans l'esprit de l'ouvrage, un devoir d'excellent citoyen, dénonce en outre les invités près de se mettre à table ; et le juge de paix, qui est venu apposer les scellés chez Modérantin, les arrête séance tenante. Dugazon aimait, comme on le voit, cette sorte de dénoûment qui, du reste, est employée avec prodigalité dans tout le répertoire de cette couleur. L'amphitryon partage le sort de ses amis. Pour reconnaître son louable zèle, le domestique dénonciateur, qui paraît digne d'une entière confiance, est constitué gardien des scellés.

. Et mon repas ?

demande piteusement Modérantin que l'on emmène en prison.

Nous allons le manger : allez vous mettre au pas,

répond ironiquement le serviteur qui gagne si bien ses gages. Un autre personnage, qui sert également d'interprète à l'auteur, pose en principe que

Sans la sévérité l'on perd la République ;

et l'on sait comment se traduisait cette *sévérité*.

L'indication des personnages ne laisse pas aussi d'avoir son prix. On y trouve, pour le fils de Modérantin, la description de la mode adoptée par les jeunes aristocrates : « capote carrée, boutonnée par le bas ; trois ou quatre gilets, cravate de dentelle ; fichu de soie ; la

queue au milieu de la taille; chapeau rond et coiffure en muscadin, petites bottines, une badine. » Le caractère est résumé par : « Fatuité ridicule. » Duval fils, le rival heureux du muscadin, est *en uniforme national, coiffure en jacobin*. Caractère : *ayant toute la fierté d'un franc républicain*. Les deux commissaires qui viennent à la fin sont *proprement, en bons sans-culottes*. Il y a une vieille servante nommée Manette, qui reproche à Dufour ses propos contre son maître ; aussi est-elle qualifiée *d'acariâtre et bavarde*, dans les indications préalables de caractères.

L'acte civique du valet dénonciateur ne fut pas le seul de son espèce dans ce répertoire. *Le Patriote du dix Août*, par Dorvo (l'auteur n'avait que vingt-deux ans, accordons-lui cette circonstance atténuante), offrait une leçon de patriotisme digne d'aller avec celle-là : le fait d'un homme qui, sachant que celui auquel il destinait sa fille est un défenseur des Tuileries, lui refuse l'asile sollicité par ce malheureux et le voue, par conséquent, à la mort. Voilà jusqu'où allait, sur les théâtres, la morale politique du moment.

Mais dans cette triste galerie où le Théâtre de la République semblait prendre à tâche d'enchérir sur les autres spectacles, il est une œuvre à distinguer en son genre : c'est *le Jugement dernier des Rois*, par Sylvain Maréchal, représenté le 18 octobre 1793. Cette *prophétie* en un acte est plutôt le rêve d'un maniaque forcené, comme l'était l'auteur, qui professait ouvertement l'athéisme, et qui a même fait un *Dictionnaire des Athées*. Son *Jugement dernier des Rois* mérite qu'on s'y arrête un peu et qu'on en donne une idée, à titre de spécimen et de document.

Un vieillard français (c'était Monvel qui jouait ce personnage) a été déporté par ordre royal dans une île lointaine et volcanique. Il y vit depuis vingt ans, regardant lever l'aurore, enseignant aux sauvages à se passer de souverains et de prêtres, et gravant sur les rochers des inscriptions telles que celle-ci : *Il vaut mieux avoir pour voisin un volcan qu'un roi*. Arrive une troupe de sans-culottes, un de chaque état de l'Europe, où l'auteur suppose prophétiquement que la Révolution s'est généralisée. Chacun de ces patriotes amène son ex-tyran enchaîné. Rencontre du vieillard et de ces nouveaux venus, auxquels il raconte son histoire. En retour, il apprend d'eux avec ravissement les grands événements accomplis en Europe. Le patriote français seul n'amène pas son ci-devant roi, et cela pour une bonne raison. « C'est que, dit-il, nous l'avons guillotiné. » Il semble étonnant au vieux déporté qu'on n'ait pas usé du même procédé à l'égard des autres.

LE VIEILLARD.

Mais dites-moi, je vous prie : pourquoi vous êtes-vous donné la peine d'amener tous ces rois jusqu'ici ? Il eût été plus *expédient* de les pendre tous, à la même heure, sous le portique de leurs palais.

LE SANS-CULOTTE FRANÇAIS.

Non, non. Leur supplice eût été trop doux et aurait fini trop tôt. Il n'eût pas rempli le but que l'on se proposait. Il a paru plus convenable d'offrir à l'Europe le spectacle de ses tyrans détenus dans une ménagerie et se dévorant les uns les autres, ne pouvant plus assouvir leur rage sur les braves sans-culottes qu'ils osaient appeler leurs sujets.

On voit alors paraître tous ces monarques avec leurs costumes et leurs ornements distinctifs. Le roi d'Espa-

gne (c'était Baptiste cadet) est affublé d'un grand nez et on l'appelle *Sire d'Espagne*. En première ligne figurent le pape, la tiare en tête, et l'impératrice Catherine II, qui « monte sur la scène, est-il indiqué, en faisant de grandes enjambées. » De là, on l'appelle *Madame l'Enjambée*, sans préjudice de la *Catau du Nord*. Le pape était représenté, c'est tout dire, par Dugazon, et l'impératrice par Michot. Les sans-culottes les accablent d'injures, puis ils s'en vont avec le vieillard, en leur laissant une barrique de biscuit. Dans leur infortune, les princes déportés récriminent violemment les uns contre les autres. Le pape traite Catherine de *schismatique*; des paroles ils passent aux coups: « L'impératrice et le pape se battent, l'une avec son sceptre, l'autre avec sa croix : un coup de sceptre casse la croix ; le pape jette sa tiare à la tête de Catherine et renverse sa couronne. Ils se battent avec leurs chaînes. » Ensuite chacun veut avoir la plus grosse part du biscuit, qu'ils se disputent comme des chiens affamés. Pour finir, le volcan fait éruption, et ils sont tous dévorés ou engloutis.

Il n'était pas nécessaire d'avoir le culte des rois et de la monarchie, ni de se porter le champion de la vertu de Catherine II, ni d'être un fervent catholique; pour être révolté de ces monstrueuses folies ; mais c'est un sentiment qu'il n'eût pas été prudent de manifester : aussi *le Jugement dernier des Rois* eut-il tous les honneurs d'un grand succès.

Flétrissons ces orgies d'une atroce démence; mais gardons-nous, on ne saurait trop le répéter, d'en rendre responsables les grands principes qui en étaient, au contraire, la plus formelle condamnation, ces salu-

laires conquêtes qui sont demeurées, qui demeureront éternellement acquises à la France et à l'humanité tout entière, quand l'impure et sanglante écume est déjà bien loin de nous.

Pendant ces funestes jours, le théâtre de la rue de Richelieu donna pourtant un ouvrage dont la couleur républicaine était commandée par le sujet, et qui avait assez de valeur littéraire pour survivre aux circonstances : ce fut *Epicharis et Néron, ou Conspiration pour la Liberté*, tragédie de Legouvé, jouée le 16 pluviôse an II (4 février 1794). C'est, croyons-nous, la meilleure et la plus forte parmi les œuvres dramatiques de l'auteur. Elle obtint un succès auquel purent s'associer les gens de goût qui se hasardaient encore dans les spectacles. Talma y contribua puissamment dans le personnage de Néron, que *Britannicus* lui conserva, et si admirablement tracé, après qu'*Epicharis* eut disparu du répertoire.

La loi de 1791 sur les théâtres avait aboli la censure; mais si l'ancien titre de censeur était supprimé, les fonctions existaient, et elles étaient exercées non seulement par la Commune, mais encore par tous les argus officieux, par tous les comités révolutionnaires, à grand renfort de dénonciations. L'examen préalable et l'examen après coup faisaient une rude guerre à tout ce qui était soupçonné de sentir l'incivisme. Non-seulement, en ce temps, plusieurs pièces anciennes étaient absolument proscrites comme contre-révolutionnaires, mais encore, — ce qui était pire, — il y en avait que l'on défigurait pour les mettre à l'ordre du jour. Le nom de Voltaire ne protégeait pas ses ouvrages contre cet inepte vandalisme. En face de

l'échafaud permanent, il n'était pas permis de dire dans *Mahomet* :

> Exterminez, grand Dieu ! de la terre où nous sommes,
> Quiconque avec plaisir répand le sang des hommes.

Cette suppression était logique, alors que, dans *Caius Gracchus*, au fameux hémistiche : *Des lois et non du sang !* le conventionnel Albitte répondait de sa place : *Du sang et non des lois !* en jetant, comme un forcené, sa carte de représentant dans le parterre. On ne se bornait pas à mutiler les vieux chefs-d'œuvre; des rapiéceurs ignares osaient y coudre des vers et des scènes de leur façon. Tel fut le sort de *la Mort de César*. Le troisième acte fut refait, en supprimant le discours d'Antoine et la réaction qu'il produit dans l'esprit mobile de la foule populaire. Ce fut Gohier, depuis membre du Directoire, qui se chargea intrépidement d'exécuter cette besogne. Un travail semblable fut pratiqué dans le dernier acte de *Tartuffe*. *Le Misanthrope* fut *expurgé* dans le même goût. Alors que, dans l'opéra du *Déserteur*, au lieu de : *le roi passait* et de *vive le roi !* on chantait : *la Loi passait* et *vive la Loi !* il ne devait pas davantage être question d'un « commandement » royal ; il était remplacé par un « décret; » et la chanson de *Paris la grand'ville* subissait aussi sa modification. Dans la partie d'échecs du *Bourru bienfaisant*, Géronte ne disait plus : *Échec au roi*, il disait : *Échec au tyran*. Les titres nobiliaires de *duc*, de *marquis*, de *comtesse*, etc. et même les mots de *monsieur*, de *madame*, étaient remplacés par *citoyen* ou *citoyenne*, en y accommodant tant bien que mal la mesure et la rime. Enfin, ce qui blessait tant soit peu cette exactitude du costume dont

le théâtre de la rue de Richelieu se faisait honneur, les héros et les héroïnes de l'antiquité, aussi bien que les personnages de la comédie, ne paraissaient pas sans être décorés d'une cocarde ou d'un ruban aux couleurs nationales, singulièrement placées, il faut en convenir, sur le casque d'Achille ou sur le corsage d'Hermione.

Ce n'était pas assez pour le Théâtre de la République d'avoir vu violemment supprimer la scène rivale : plusieurs des acteurs du Théâtre de la Nation vinrent, bon gré, mal gré, renforcer encore cette troupe : c'était Mlle Joly, Dupont, Larochelle, Vanhove et Mme Petit-Vanhove, sa fille[1]. Jetés dans les prisons comme leurs camarades, ils obtinrent leur liberté sous condition expresse d'entrer au théâtre de la rue de Richelieu, auquel cette persécution produisit ainsi double bénéfice. Quand Mlle Joly parut pour la première fois sur cette nouvelle scène, dans Dorine de *Tartuffe*, elle ne put retrouver sa verve et son entrain accoutumés, tant elle avait le cœur serré par la pensée de ses camarades restés sous les verrous et voués peut-être à l'échafaud.

Associant deux positions souvent peu compatibles, quelques-uns des comédiens de la rue de Richelieu occupaient des fonctions publiques, et, pénétrés de leur importance extra-théâtrale, ils se mettaient à l'aise avec les devoirs de leur état. Plus d'une fois, quand le rideau ne se levait pas à l'heure annoncée, on vint

1. Dupont, dont la meilleure création fut le rôle d'Abel, dans *la Mort d'Abel*, était le père de Mlle Dupont, l'excellente servante de Molière, retirée en 1840 et morte au mois d'octobre 1864. Mme Petit-Vanhove devint, ayant divorcé, la femme de Talma.

répondre aux réclamations du parterre que l'absent était retenu ailleurs pour l'intérêt de la patrie, et cette raison était sans réplique. Un soir, un de ces comédiens-fonctionnaires, se trouvant ainsi en retard, vint, sans plus de façon, remplir en uniforme national son rôle de Lafleur ou de Crispin.

V

Cependant, cette position si favorisée allait cesser pour le Théâtre de la République. Le neuf thermidor approchait; le contre-coup de cette journée mémorable se fit énergiquement sentir dans tous les théâtres; mais, dans aucun, il ne fut aussi violent que dans celui où le régime renversé avait reçu et donné des témoignages de sympathie si particuliers. Ce fut un revirement ou, comme on dirait dans le langage de l'art dramatique, une contre-partie, où rien ne manqua. Tandis que les acteurs du Théâtre de la Nation, sortis des prisons où ils avaient vu la mort de bien près, rouvraient leur salle, acclamés et fêtés, la tempête la plus violente assaillait leurs adversaires naguère triomphants. La couleur fort prononcée qu'avait arborée le théâtre de la rue de Richelieu pendant le règne de la Terreur, la faveur dont il avait joui de la part d'hommes voués désormais à l'exécration publique, c'étaient là déjà des titres suffisants de réprobation au lendemain du neuf thermidor, sans compter les faits particulièrement reprochés à plusieurs de ses acteurs.

Les premiers éclats de l'orage tombèrent sur Fusil,

qui doublait Dugazon dans l'emploi des comiques. A Lyon, sous Collot-d'Herbois, il avait été membre du comité révolutionnaire qui ordonna les épouvantables boucheries dont cette malheureuse cité était encore toute saignante. Quand il entra en scène, un cri d'horreur s'éleva de toutes parts. Pour ajouter à ce soulèvement de réprobation, un jeune homme, se dressant debout sur une banquette, lut avec un accent indigné le jugement signé par Fusil, qui avait fait périr son père. Quelques spectateurs exigent que Fusil chante *le Réveil du Peuple*, cet hymne vengeur de la réaction anti terroriste. Tremblant de frayeur et d'une voix mal assurée, il essaye d'obéir ; mais, après le premier couplet, on appelle Dugazon et le directeur Gaillard. Talma se présente pour annoncer qu'ils sont absents. Des applaudissements l'accueillent. Sur la demande du public, il lit *le Réveil du Peuple*, qui aurait paru souillé en passant par la bouche de Fusil, et celui-ci, pendant la lecture, tenant un flambeau pour éclairer Talma, et courbé sous l'indignation publique, semblait un criminel attaché au pilori [1].

Quelques jours après, Dugazon eut son tour. Son exaltation sans frein et ses productions de circonstances, surtout celle qui dénonçait la *modération* comme un crime capital, le signalaient trop bien à cette justice distributive. Plus hardi que son camarade, il répondit à l'orage qui l'accueillait en lançant, comme

1. Ce fut la femme de Fusil, attachée au théâtre français de Moscou, qui recueillit et adopta, dans la retraite de Russie, cette jeune fille, Nadèje Fusil, surnommée *l'Orpheline de Vilna*, et morte à Rouen, à la fleur de l'âge, après avoir joué sur différents théâtres de Paris et des départements.

un défi, sa perruque dans la salle, et il disparut sans autre adieu. Aussitôt plusieurs spectateurs, relevant ce gant d'un nouveau genre, s'élancèrent sur le théâtre pour châtier une insolence pareille ; mais le coupable ne les avait pas attendus. Ce nouveau tort de Dugazon n'était pas propre à faire oublier les anciens.

Talma, que la réaction avait d'abord épargné, ne demeura pas à l'abri de ce mouvement de l'opinion, trop violent pour être toujours juste. Des ennemis particuliers profitèrent de l'entraînement des esprits et lui jetèrent une accusation terrible, celle d'avoir usé de son crédit pour provoquer la persécution contre ses anciens camarades du Théâtr de la Nation. Un soir, en paraissant dans *Epicharis*, il entendit s'élever des murmures improbateurs. Gardant son sang-froid, il s'avança et prononça ces paroles : « Citoyens, j'avoue que j'ai aimé et que j'aime encore la liberté ; mais j'ai toujours détesté le crime et les assassins : le règne de la Terreur m'a coûté bien des larmes, et la plupart de mes amis sont morts sur l'échafaud. Je demande pardon au public de cette courte interruption ; je vais tâcher de la lui faire oublier par mon zèle et par mes efforts. »

Cette justification obtint un plein succès. Elle fut noblement complétée peu après par la publication de la lettre suivante :

« Paris, 3 germinal an III.

« Ce fut à l'époque même de notre persécution que je reçus de Talma (que je ne voyais plus depuis longtemps) des marques d'un véritable intérêt.

« Je les jugeai si peu équivoques, qu'elles firent disparaître les légers nuages de nos anciennes divi-

sions et nous rapprochèrent. Je m'empresse de rendre cet hommage à la vérité : puisse-t-il détruire une inculpation que je ne savais pas même exister ! Je ne concevrai jamais qu'un artiste spécule froidement sur la ruine des autres, et je pense que Talma n'était pas alors plus disposé à profiter de nos dépouilles que nous ne le serions aujourd'hui à bénéficier des siennes. Je dis *nous* sans avoir consulté mes camarades, mais je le dis avec la certitude de n'en être pas désavouée. »

« Louise Contat. »

Accueillis avec une grande faveur, comme nous l'avons vu, lorsqu'ils reparurent sur la scène du faubourg Saint-Germain, les ci-devant Comédiens-Français n'avaient pu longtemps fixer le public dans un quartier d'où tendaient dès lors à l'éloigner de nouvelles habitudes. Ils acceptèrent les propositions du directeur de Feydeau et alternèrent sur ce théâtre avec la troupe d'opéra-comique. Cette situation dépendante blessa et fatigua bientôt quelques-uns d'entre eux, surtout les interprètes de la tragédie, genre que le directeur négligeait comme moins productif que la comédie. Sous l'impulsion de Mlle Raucourt, ils tentèrent de reconstituer le Théâtre-Français sur ses anciennes bases dans la salle de la rue de Louvois; mais le plan de réunion générale qu'ils proposèrent ne put se réaliser; et ce fut avec une troupe incomplète que se fit, le 25 décembre 1796, l'ouverture du nouveau spectacle, inauguré par *Iphigénie en Aulide*.

L'existence n'en fut pas longue. Un jour, l'impopularité qui frappait la majorité du Directoire fit éclater, à ce théâtre, une manifestation fort imprévue, exacte

contre-partie de celle qui avait eu lieu pour M. Necker, en 1789. Dans une petite comédie de l'ancien répertoire, *les Trois Frères rivaux*, de Lafont, les apostrophes de *maraud, fripon*, les menaces d'être pendu, adressées au valet Merlin, — fieffé pendard, en effet, — excitèrent des rires et des bravos inusités : c'est qu'elles étaient appliquées par le public à Merlin (de Douai), ministre de la Justice. Les comédiens du théâtre Louvois, fort innocents de cette allusion, en furent cruellement punis. Peu après, arriva le coup d'État du 18 fructidor (4 septembre 1797), à la suite duquel Merlin remplaça l'un des deux membres du Directoire (Barthélemy et Carnot), expulsés par leurs collègues. La salle où le puissant personnage avait reçu cet affront fut brutalement fermée. Réunis à quelques acteurs nouveaux, dont Picard faisait partie, les proscrits du théâtre Louvois se réfugièrent à la salle du faubourg Saint-Germain, restaurée par une compagnie et devenue salle de concert sous le nom grec d'*Odéon*, qu'elle a conservé depuis. Ces proscrits nouveaux y débutèrent au commencement de 1798, luttant courageusement par leur activité, par la verve féconde de Picard, auteur et comédien à la fois, contre le désavantage de leur situation.

Quant au Théâtre de la République, même après les premières ardeurs de la réaction thermidorienne, il avait vu la préférence générale conservée à ses concurrents de Feydeau, qui avaient à la fois pour eux la sympathie politique et le plaisir de retrouver des talents éminents dont on avait été privé. Il faut avouer aussi qu'à la suite du dix-huit fructidor, le Théâtre de la République fit bien ce qu'il fallait pour s'attirer une recrudescence de la défaveur dont il était frappé. Seul il

célébra cette journée de proscription, il la glorifia par une triste pièce qui avait pour titre : *les Véritables honnêtes Gens*. L'auteur était une citoyenne Villeneuve, femme d'un comédien. Déjà, en 1793, parmi d'autres productions du même goût, elle avait fait jouer *les Crimes de la Féodalité*, au théâtre des Sans-Culottes (la salle Molière, rue Saint-Martin). Sa nouvelle œuvre ne valait pas mieux par la forme que par l'intention, et sans la crainte de s'attirer une mauvaise affaire, en ce moment où les déportés étaient en route pour Sinnamari, les sifflets auraient fait bonne justice.

Néanmoins, la scène de la rue de Richelieu donna, pendant cette période, quelques ouvrages de mérite. Nous citerons l'*Abufar*, de Ducis; l'*Œdipe chez Admète*, du même auteur, réduit ensuite en trois actes sous le titre d'*Œdipe à Colone*; le *Quintus Fabius*, de Legouvé, et surtout l'*Agamemnon*, de Lemercier (24 avril 1797), la meilleure tragédie qui eût été jouée depuis les bonnes pièces de Voltaire, et qui, dans un auteur de vingt-cinq ans, faisait espérer un nouveau maître. A propos de cette pièce, notons une remarquable singularité. Voici un auteur qui, à vingt-cinq ans, donne un ouvrage où le mérite original et l'habile imitation des anciens s'unissent de la manière la plus heureuse, un ouvrage qui se distingue par les qualités de style non moins que par l'intérêt et l'effet scénique. Eh bien! dans la suite, pendant une longue et très-féconde carrière littéraire, cet auteur ne retrouve pas une fois ce même bonheur de sa jeunesse et ne compte plus guère que des chutes. Son style, qui joint, dans *Agamemnon*, la pureté à l'énergie, vint à tomber dans la dureté, l'incorrection, la bizarrerie la plus malheureuse.

Au surplus, le siècle dernier avait offert déjà, dans la comédie, l'exemple d'une exception analogue. Les comédies de Piron, sauf une seule, sont également défectueuses au double point de vue de la composition et du style ; elles sont même au-dessous de ses tragédies. Or, au milieu d'une douzaine de mauvaises pièces qui le laisseraient confondu dans la foule des plus médiocres auteurs, Piron a eu le bonheur d'en faire une, *la Métromanie*, qui vivra autant que la littérature française, et qui n'a pas laissé moins de vers-proverbes que *Tartuffe* ou *le Misanthrope*. Cet homme, qui, partout ailleurs, écrit si mal, a déployé ici, pendant cinq actes, toutes les qualités du style comique, en y joignant, dans certaines scènes, l'élévation et le coloris brillant de la poésie. Voyez si ce n'est pas là, comme nous le disions, un double phénomène, un double cas littéraire fort curieux : *la Métromanie* et *Agamemnon*.

Le grand succès de la tragédie de Lemercier, où Talma se fit une création de plus, celle d'Égiste, ne fut pour le Théâtre de la République qu'un retour de bonheur passager. Quelques mois après, abandonné de plus en plus, il touchait à son agonie. Enfin, au mois de janvier 1798, ses acteurs n'eurent d'autre ressource que d'accepter les propositions de Sageret, en se réunissant, sous sa direction, aux Comédiens-Français du théâtre Feydeau, qui cumula ainsi la tragédie, la comédie et l'opéra-comique. Dugazon seul vit d'anciens griefs le poursuivre sur cette nouvelle scène. Il y parut pour la première fois dans le valet des *Fausses Confidences*. Ces mots adressés à son personnage : « Que viens-tu faire ici ? Nous n'avons pas besoin de toi ni de ta race de canaille ! » lui furent appliqués par des applaudis-

sements qui durent très-peu flatter son oreille. Cependant la majorité des spectateurs se prononça pour un généreux oubli ; mais cette amnistie n'obtint que lentement et avec peine la sanction générale.

Le directeur Sageret, ébloui par la prospérité, avait un fardeau déjà trop lourd et qu'il rendit plus pesant encore. Tout en gardant le théâtre Feydeau, qu'il réserva exclusivement pour l'opéra-comique, il loua tout ensemble la salle de la rue de Richelieu et l'Odéon, où Mlle Raucourt et ses compagnons de fortune n'avaient pu se soutenir. Sageret les engagea pour son compte et entreprit, avec ces deux salles, de créer un Théâtre-Français en partie double, pour ainsi dire. Les acteurs, sans être attachés spécialement à l'un des deux théâtres, jouaient tour à tour sur l'un et sur l'autre, et quelquefois dans la même soirée. En ce cas, aussitôt la pièce finie, il leur fallait partir en toute hâte et passer au plus vite le pont Neuf (aucune communication plus directe n'existant alors), afin d'arriver dans l'autre quartier assez promptement pour leur entrée en scène. On conçoit tout ce que l'art et les artistes devaient perdre à une semblable exploitation, qui rabaissait les plus dignes interprètes de Corneille et de Molière jusqu'au métier ambulant que l'on a vu faire aux malheureux acteurs des théâtres de la banlieue.

Outre les autres inconvénients d'un arrangement pareil, les frais étaient énormes et achevèrent bientôt d'écraser l'imprudent entrepreneur. Malgré toutes sortes d'expédients, cette gestion multiple ne dépassa pas quatre mois, et, le 24 janvier 1799, le Théâtre de la République ferma de nouveau ses portes.

Quant à l'Odéon, une partie des comédiens, à la tête

desquels se mit Picard, n'avaient pas attendu jusque-là pour se séparer d'un directeur qui ne les payait plus, et ils s'étaient remis courageusement à exploiter en société ce sol peu fécond. La vogue exceptionnelle du drame allemand de *Misanthropie et Repentir* leur vint fort à propos en aide ; mais, dans la nuit du 18 au 19 mars 1799, à la suite de la première représentation de *l'Envieux*, comédie en cinq actes et en vers de Dorvo, un affreux désastre frappa les malheureux comédiens. Le lendemain matin, cette belle salle de l'Odéon, dévorée par les flammes, n'offrait plus que des murs noircis et des ruines fumantes.

Ainsi, après avoir eu à la fois trois théâtres jouant le répertoire de la Comédie-Française, Paris n'en avait plus un seul. Ce fut alors qu'un administrateur, ami des lettres et homme de lettres lui-même, François de Neufchâteau, ministre de l'intérieur, s'occupa de rassembler en un seul faisceau tous les debris épars de l'ancien Théâtre-Français et de le reconstituer sur des bases solides. C'est un fait à remarquer que la Comédie-Française, qui s'était fermée sur les représentations de *Paméla*, dut sa renaissance à l'auteur de cette même pièce. Cependant, la plupart des écrivains dramatiques se réunirent pour protester contre les inconvénients que ramènerait le monopole d'un théâtre unique. Entre autres signatures, cette protestation reçut celle de Beaumarchais, alors mourant, et qui, promoteur des premiers essais d'association défensive entre les auteurs, faisait, en faveur de la même cause, son dernier acte de vie ; mais la pétition n'en demeura pas moins vaine pour le moment, et le vœu qu'elle exprimait ne devait être exaucé qu'incomplétement

deux ans plus tard, par la réouverture du théâtre Louvois, destiné à jouer seulement la comédie. La salle de la rue de Richelieu fut choisie pour devenir le Théâtre-Français définitif. L'organisation, poursuivie avec activité par le commissaire du gouvernement Mahérault, fut terminée en quelques semaines, et l'ouverture solennelle eut lieu le 11 prairial an VII (31 mai 1799), par *le Cid* et *l'École des Maris*.

Bientôt, plusieurs brillants débuts, ceux de Lafon, de Mlle Duchesnois, de Mlle Georges, vinrent ajouter des talents nouveaux à la phalange tragique dont Talma était le chef, et où l'on comptait Monvel, Saint-Prix, Mlle Raucourt. Dans la comédie, Mlle Mars, jeune ingénue, presque inaperçue à Feydeau, développait les qualités exquises que nous avons pu admirer encore. Elle forme, en quelque façon, le trait d'union entre notre époque et l'autre siècle dramatique, puisque sa carrière commença auprès de Molé, le représentant le plus complet de la Comédie-Française d'autrefois. Mort le 11 décembre 1802, Molé fit donc partie pendant trois ans de la nouvelle société. Groupez autour de lui Fleury, Dazincourt, Dugazon, Grandménil, Larochelle, les deux Baptiste, Michot, Saint-Fal, Damas, Armand, MMmes Contat, Devienne, Mars, Mézeray, et vous jugerez, sans doute, que ce moment fut le plus beau, par la réunion des talents, qu'ait eu notre première scène littéraire depuis sa création.

Soixante-cinq ans se sont écoulés, et il est à remarquer que, seul parmi tous les spectacles de Paris, le Théâtre-Français occupe aujourd'hui le même local où il a vu le siècle commencer. L'intérieur de la salle a plusieurs fois subi des modifications, notamment en

1822. Enfin, de récents travaux beaucoup plus considérables ont donné à ce théâtre l'aspect qui convient, pour qu'il s'annonce, aux yeux de l'étranger, comme le temple de l'art dramatique français dans son expression la plus haute et la plus littéraire.

CHAPITRE II.

LA RÉVOLUTION DANS LES THÉATRES AUTRES QUE LE THÉATRE-FRANÇAIS.

Le Cousin Jacques. — Ses pièces politiques. — *Nicodème dans la Lune.* — Sa vogue prodigieuse. — Combien cette pièce valut à l'auteur. — *Le Club des bonnes Gens.* — *Les deux Nicodèmes.* — Le vaudeville. — *L'Auteur du Moment.* — *La Chaste Suzanne.* — Application qui fut faite dans cette pièce, et ses résultats.— Rançon payée par les auteurs et le théâtre. — L'Opéra. — *Le Camp de Grandpré, le Siége de Thionville, la Fête de l'Égalité.* —*La Papesse Jeanne.* — *Une Journée du Vatican.* — Le théâtre de la Cité. — *Les Salpêtriers républicains.* — *L'Époux républicain.* — *La Folie de Georges.* — Le sang et l'eau de rose. — Le répertoire de la réaction thermidorienne. — *L'Intérieur des Comités révolutionnaires.*— *Le Souper des Jacobins.* — Martainville. — *Le Concert de la rue Feydeau.* — Le mouvement électoral royaliste. — *Les Assemblées primaires ou les Élections.* — Interdiction de cette pièce. — Singulière protestation de l'auteur. — Le dix-huit fructidor. — État de la société sous le Directoire. — Les nouveaux riches. — Les déclassés de l'ancien régime. — Les deux Ségur. — Une leçon de politesse. — Ségur *sans cérémonie.* — La guerre théâtrale aux spéculateurs, aux parvenus, aux fournisseurs. — *L'Agioteur.* — *Les Modernes enrichis.* — *Madame Angot.* — *L'Entrée dans le Monde.* — Les indications d'époque et le costume théâtral. — L'exercice du culte et une citation de comédie.— Barras. — Le dix-huit brumaire. — Pièces relatives à cette journée.

I

J'ai voulu suivre l'histoire de la Révolution au Théâtre-Français, sans m'écarter de ce drame qui s'y dé-

roule, drame complet, drame vigoureusement accidenté, puisqu'il alla jusqu'aux luttes intestines les plus violentes, jusqu'au démembrement, jusqu'aux canons et aux baïonnettes occupant les abords, jusqu'à la fermeture de la salle, jusqu'à l'emprisonnement des acteurs, et presque jusqu'à leur supplice. Mais on peut aussi, dans les autres théâtres, suivre pas à pas la marche des faits, et, pour ainsi dire, tâter le pouls à la Révolution, depuis la période de la simple excitation jusqu'à celle de la fièvre chaude.

De toutes les pièces politiques du temps, celle qui obtint, sans contredit, la plus grande vogue, fut *Nicodème dans la Lune, ou la Révolution pacifique*, comédie en trois actes mêlée de vaudevilles. Elle fut jouée sur le Théâtre-Français comique et lyrique de la rue de Bondy (il était situé au coin de la rue de Lancry), le 7 novembre 1790. L'auteur était un homme d'un esprit original, qui fit du bruit pendant quelque années et dont on ne se souvient plus guère maintenant. Louis-Jacques Beffroy de Reigny, plus connu sous le nom de *Cousin Jacques* dont il signa ses productions, était né à Laon en 1757. Il avait eu pour camarades au collége Louis-le-Grand Camille Desmoulins et Robespierre. Tandis que ses deux condisciples adoptaient la carrière d'avocat, le premier au barreau de Paris, le second au barreau d'Arras, Beffroy de Reigny entrait comme professeur au collége de Cambrai, puis, revenu bientôt à Paris, il commençait, en 1785, la publication d'un recueil littéraire mensuel intitulé *les Lunes*. Les livraisons s'appelaient des *quartiers*. Il le continua jusqu'en 1790 ; puis il le reprit sous le titre des *Nouvelles Lunes*, pour y faire de cette politique facétieuse qui ne laisse

pas de tenir une assez grande place dans ce temps où les événements étaient si sérieux.

Ce personnage de Nicodème, que Beffroy de Reigny mit à la mode, est un paysan tout naïf et tout franc, dont le gros bon sens est assaisonné d'une certaine dose de malice, et qui tient un peu de Sancho Pança. Le Cousin Jacques, par l'organe de son Nicodème, se montre partisan de la Révolution, mais de la Révolution telle que la saluèrent les esprits éclairés et généreux. Il en adopte toutes les réformes et tous les principes, sans excès et sans violences, comme l'indique le second titre de la pièce dont Nicodème est le héros. S'étant embarqué dans un ballon, Nicodème s'élève si haut dans les airs qu'il arrive jusque dans la lune, jusqu'à cette planète dont le Cousin Jacques avait fait son domaine. Là, il trouve un peuple qui se plaint avec raison de bien des abus; il trouve des courtisans comme il y en a, comme il y en aura toujours sur la terre; un souverain qui a les meilleures intentions du monde, mais qui est circonvenu par tous ces gens intéressés à le tromper. Une partie de chasse doit l'amener dans un canton dont les habitants auraient grand besoin d'en appeler à la haute justice du prince. Leur seigneur tient, au contraire, à ce que Sa Majesté Lunatique ne voie autour d'elle que l'apparence et l'expression du bonheur. Il voudrait que le curé de l'endroit le secondât dans ce mensonge; mais le digne pasteur, tout dévoué à ses paroissiens, s'y refuse formellement, et fait au seigneur des remontrances dont la franchise n'est pas bien accueillie :

LE SEIGNEUR.
Nous autres grands, par tous pays,
Oubliez-vous ce que nous sommes?

LE CURÉ.
Vous autres, pensez aux petits,
Et n'oubliez pas qu'ils sont hommes.

Ce curé ne mâche pas la vérité même à son supérieur, à certain prélat mondain qui figure dans la suite de l'empereur, et qui ne s'occupe qu'à faire le métier de courtisan, sans souci de son diocèse. Voilà dans quelles circonstances Nicodème descend de sa voiture aérienne, au grand ébahissement des gens de la Lune, y compris l'astronome de l'empereur, dont la savante lunette est toujours braquée sur cette lointaine boule qu'on appelle la Terre. Le nouveau venu entend les plaintes de la population lunaire, et il raconte ce qui s'est passé dans son pays, où l'état des choses était précisément pareil. Il conseille de procéder comme on a fait dans notre révolution, sauf toutefois quelques petits détails qui ne sont pas à imiter, et à l'égard desquels il se permet de voiler ou d'embellir l'histoire :

Oui, messieurs, tout l' monde en France
A tout d'suite été d'accord ;
Clergé, noblesse et finance
Ont cédé leurs droits.... d'abord.
Tout chacun, sans résistance,
D'y r'noncer a pris grand soin....
(A part.)
A beau mentir qui vient de loin.

Tout l'monde a pensé de même,
Gnia pas eu deux sentiments,
On n'a rien songé d'extrême :
Ni disput' ni différends.
C'est tout simple quand on s'aime :
D'disputer gnia pas besoin....
(A part.)
A beau mentir qui vient de loin.

Admis auprès de l'empereur, Nicodème lui parle beaucoup plus sagement que messieurs ses conseillers d'État, et lui révèle ce qu'on dérobait soigneusement à sa connaissance. Désolé d'avoir été trompé de la sorte, le brave homme d'empereur se promet bien de voir désormais par ses propres yeux, et proclame toutes les réformes réclamées par l'intérêt public. Nicodème fait même quelque chose de plus fort que de mettre dans la bonne route un prince déjà si bien disposé : il y amène aussi un premier ministre, et les autres grands personnages qui ne sont pas, dit-il, *si diables qu'ils sont noirs*. Il n'est pas jusqu'au prélat de cour, à *l'archevêque de la Lune*, qu'il ne parvienne à gagner par ses bonnes raisons. Tout cela est mêlé de scènes plaisantes auxquelles donnent lieu les us et coutumes du pays, notamment en matière de mariage, et l'empressement de trois ou quatre femmes qui se disputent la conquête du voyageur.

Beffroy de Reigny composait avec facilité de jolis airs. Il est l'auteur de la plupart de ceux qui sont dans ses pièces, et qui en font des espèces d'opéras-comiques. Plusieurs ont été longtemps chantés, par exemple, dans *Nicodème dans la Lune*, les couplets : *N'y a pas d'mal à ça, Colinette*. Le cadre était drôle ; les allusions politiques étaient piquantes, d'autant que la Révolution, comme on l'a vu, y recevait aussi sa part de leçons, et cet assaisonnement distinguait *Nicodème dans la Lune* de tous les ouvrages où elle était louée sans réserve.

Avec ces éléments et quelque brillant de mise en scène, genre d'attrait sur lequel le public d'alors n'était pas blasé, vous comprendrez le succès inouï que cette pièce obtint. L'impulsion une fois donnée, elle se communiqua de proche en proche, et ce fut un véri-

table engouement. *Nicodème* composait seul le spectacle, et c'était assez. Toutes les loges étaient louées l'avant-veille ; on renvoyait deux fois plus de monde que la salle n'en pouvait contenir. Bien des gens y revenaient à plusieurs reprises avant de pouvoir entrer, et l'on voyait un coin à l'orchestre ou dans les coulisses, à défaut d'autres places, payé quatre fois sa valeur. En treize mois, *Nicodème* eut cent quatre-vingt-onze représentations. Il est vrai qu'une œuvre de cette nature, si grand que soit le succès, ne peut avoir qu'une existence temporaire. Celles dont le mérite ne doit rien à l'à-propos, sont dédommagées par l'avenir.

Eh bien! quelle somme pensez-vous que cette vogue prodigieuse ait rapportée à l'auteur ? Beffroy de Reigny nous l'apprend dans une de ses préfaces. Il avait vendu *Nicodème dans la Lune* à la direction, moyennant quatre cents livres, qui lui furent payées en six ou sept fois ; et il reçut par grâce et faveur, une gratification de cinquante louis.... en assignats.

Un journal du temps reprochait à Beffroy de Reigny de s'être montré trop facile, et d'avoir fait tort aux auteurs ses confrères, en se contentant de si peu : mais une autre pièce de ce temps-là, *le Sourd ou l'Auberge pleine*, de Desforges, qui a été aussi une mine d'or pour le théâtre, fut payée par Mlle Montansier six cents livres.

On voit que les écrivains dramatiques qui célébraient la Révolution, n'en profitaient guère pour leur compte. C'était de leur part bien de la duperie que de ne pas s'allier vigoureusement pour faire valoir leurs droits. Dans ce grand travail de réforme générale, une rémunération convenable du travail intellectuel était ce-

pendant une justice à obtenir, et l'exploitation des auteurs par les directeurs ne méritait pas moins d'être supprimée que tant d'autres abus mis à néant. Mais vingt ans encore après cette époque, les choses étaient au même point, dans les théâtres secondaires. Seul, le Vaudeville, dès sa fondation, avait établi le droit proportionnel de douze pour cent, adopté dans la suite par les scènes de deuxième ordre, dites *théâtres de genre*. Les Variétés payaient chaque pièce un louis par représentation, ce qui dura jusque vers la fin de 1817 ; et les recettes de mille écus y étaient fort communes. Supposez qu'on jouât quatre ouvrages dans la soirée : sur ce chiffre de recette, chacun d'eux aurait eu, avec le tarif proportionnel, quatre-vingt-dix francs au lieu de vingt-quatre. Dans les théâtres de mélodrames, c'était encore moins : l'Ambigu et la Gaîté en étaient quittes pour trois francs par acte, c'est-à-dire neuf francs, d'après la coupe consacrée. Un succès de cent représentations ne rapportait pas mille francs à l'auteur. Vous conviendrez que l'Association dramatique a bien fait de se constituer, pour changer un pareil état de choses.

Le succès de *Nicodème dans la Lune* n'était pas épuisé, quand le Cousin Jacques donna *le Club des bonnes Gens*, pièce en deux actes et en vers, avec des airs nouveaux, jouée au théâtre de Monsieur, le 24 septembre 1791. Ce spectacle occupait la salle Feydeau, devenu plus tard le seul théâtre d'opéra-comique par la fusion qui réunit avec lui, le 16 septembre 1801, la troupe de Favart. Le 23 juillet 1804, le théâtre Favart devint momentanément à son tour le théâtre de la société chantante ; mais elle revint l'année suivante à Feydeau, où elle resta

jusqu'à la démolition de cette salle en 1829. Reste à savoir s'il fut profitable à l'art de voir cesser une concurrence qui avait été pour lui une ère brillante, alors que les mêmes sujets étaient souvent traités sur les deux scènes à la fois, que l'on avait à comparer la *Lodoïska* de Cherubini et celle de Kreutzer, les deux *Roméo et Juliette* de Dalayrac et de Steibelt, les deux *Paul et Virginie* de Kreutzer et de Lesueur, l'*Ariodant* de Méhul et le *Montano* de Berton, deux ouvrages offrant le même fond et les mêmes situations sous des titres différents.

Sur la liste des acteurs qui jouèrent dans le *Club des bonnes Gens*, on en trouve plusieurs dont le nom s'est conservé à l'Opéra-Comique : Juliet, Lesage, Gaveaux, plus connu toutefois comme compositeur. *Le Club des bonnes Gens* était conçu dans le même sens qui est indiqué par le second titre de *Nicodème dans la Lune*, c'est-à-dire dans le sens d'une révolution où tout se passe en douceur et en bonne confraternité. L'auteur suppose un village (et il y en avait plus d'un) où les discussions politiques ont semé la zizanie, où l'on bataille avec acharnement au lieu de se livrer au travail et de bien vivre ensemble, où les mariages projetés sont rompus par l'opinion contraire des parents. Comme le dit Alain :

> C'est cette absurde manie
> Dont l'aveugle fureur devient épidémie,
> Qui, troublant les esprits de nos cultivateurs,
> Au hameau, sous le chaume, a divisé les cœurs.
> Ces gens dont la dispute aigrit les caractères,
> Qui forment des soupçons, des partis pour des riens,
> Se souviendraient assez qu'ils sont des citoyens,
> S'ils n'oubliaient pas qu'ils sont frères.

Qui ramènera la concorde entre ces esprits irrités ? Ce sera le curé du village, naturellement un curé constitutionnel, d'après la date de la pièce, un prêtre qui prêchera par ses actions, frère de celui que nous avons vu dans *Nicodème* ou plutôt le même personnage. Ce n'est pas qu'il désapprouve la libre discussion des droits communs, qu'il veuille voir les habitants des campagnes étrangers aux intérêts publics, qu'il croie incompatibles le travail de l'intelligence et celui des bras ; il a bien soin de le dire :

> Il s'en faut que je blâme
> L'usage de ces clubs introduits parmi vous ;
> Je sais qu'en s'assemblant on s'instruit, on s'éclaire,
> Qu'on peut même par là serrer ces nœuds si doux
> Par qui tout homme apprend à respecter son frère ;
> Mais mon cœur fait le vœu que vous en soyez tous,
> Qu'il n'existe entre vous ni rang, ni préférence,
> Qu'on y voue à l'humanité
> Le respect le plus tendre, aux lois l'obéissance ;
> Que, par des jeux permis, au sein de la gaîté,
> Des fatigues du jour sans gêne on s'y délasse ;
> Que toujours dans son cœur on y garde une place
> Pour la douce fraternité ;
> Qu'enfin, pour couronner l'ouvrage,
> On n'en sorte jamais sans s'aimer davantage.

Le seigneur de l'endroit a suivi le fâcheux courant de l'émigration, et un des paysans partant de là pour médire des *dénigrants*, comme il dit, le bon curé prêche l'indulgence à cet égard comme en tout :

> Mes amis, mes amis, point de plaisanterie ;
> Souvenons-nous qu'il faut, pour bien juger les gens,
> Être humains autant qu'indulgents.
> Pour un coupable, hélas ! que d'êtres innocents

Qui réclament en pleurs le sein de leur patrie!
Faut-il empoisonner le reste de leur vie?
Ma bouche avec vous tous ne s'ouvrira jamais
Que pour solliciter le pardon et la paix.

> Tous ces Français que loin de nous
> L'épouvante retient encore,
> Ils n'ont pas vu d'un jour si doux
> Briller la bienfaisante aurore.
> Pareils à ceux que le ciel fit
> Habitants d'un autre hémisphère,
> Ils sont au milieu de la nuit
> Quand le plein midi nous éclaire.

> Mais surtout n'oublions jamais
> Que chacun d'eux est notre frère.
> La voix du sang chez les Français
> Doit-elle un seul instant se taire?
> Loin d'avoir un cruel plaisir
> A les voir se troubler et craindre,
> Pour parvenir à les guérir,
> Il faut nous borner à les plaindre.

Tant il y a que, par les soins du digne curé, le bon accord est ramené dans le village, et au lieu des différents clubs où l'on passait le temps à se chamailler, il n'y en aura plus qu'un, celui dont il sera le président, et qui formera des patriotes dans le véritable et le meilleur sens du mot. « Embrassons-nous, faisons la paix, » tel est le refrain des couplets de la fin et il y en a même un pour Louis XVI :

> Vivons désormais tous en frères,
> N'affligeons plus notre bon roi!
> Sous les yeux du meilleur des pères,
> Obéissons tous à la loi.
> De bon cœur comme il va sourire
> Quand il verra tous les Français,

> En vrais amis, entre eux se dire :
> « Embrassons-nous, faisons la paix ! »

Des personnages comiques, le père Thomas, un gros bonnet du village, qui cultive la bouteille autant que la politique, et Nigaudinet, filleul du curé, égayent ce tableau où la chanson rustique se mêle au couplet sérieux. C'est là, par exemple, que se trouve la ronde : *Eh ? ma mère, est-ce que je sais ça ?* encore un de ces airs du Cousin Jacques qui firent fortune.

Le Club des bonnes Gens continuait courageusement cette honorable mission que l'auteur s'était donnée de prêcher la modération et la paix au milieu des passions bouillonnantes. Il y avait certainement de la hardiesse, en septembre 1791, à élever une voix conciliante en faveur des émigrés, à faire chanter un couplet en l'honneur du roi trois mois après la fatale tentative de fuite qui avait soulevé tant de colères, quand on jouait *la Journée de Varennes ou le Maître de poste de Sainte-Menehould*, à l'Ambigu, et d'autres pièces qui attaquaient violemment le malheureux prince.

La royauté constitutionnelle, voilà le drapeau du Cousin Jacques. Tous ceux qui se rattachaient à ce débris monarchique, entraîné de jour en jour par la force des événements, applaudissaient *le Club des bonnes Gens* avec des transports qui promettaient de continuer l'immense succès de *Nicodème dans la Lune* : aussi l'irritation du parti extrême n'eut pas de bornes, et la pièce dut disparaître de l'affiche, le mois suivant, après quarante-six représentations. Plusieurs sociétés populaires allèrent jusqu'à brûler l'auteur en effigie. Beffroy de Reigny donna encore quelques pièces dans le même sens, telles que *Nicodème aux Enfers* et *les Deux Nicodè-*

mes, jouées aussi sur le théâtre Feydeau. Cette dernière pièce excita un tapage furieux qui fit également suspendre les représentations, après la septième.

Dans une brochure intitulée : *La Constitution de la Lune, rêve politique et moral*, le Cousin Jacques ne craignit pas de continuer, en plein 1793, son rôle sériocomique, lequel risquait fort de devenir tragique. En butte aux dénonciations et aux libelles les plus violents, décrété d'arrestation, forcé de se cacher, il eut cependant le bonheur d'échapper au tribunal révolutionnaire. Le 5 janvier 1794, il fit jouer à l'Opéra *Toute la Grèce, ou ce que peut la Liberté*, musique de Lemoine. Rome et la Grèce républicaines étaient le domaine où se réfugiaient les auteurs qui voulaient payer à la circonstance un prudent tribut, sans tomber dans les *sans-culottides*.

Depuis, Beffroy de Reigny fit jouer quelques pièces qui n'avaient plus trait à la politique et à l'à-propos, et en dehors de ces conditions, il fut beaucoup moins heureux. On a encore de lui diverses productions, *les Mémoires du Cousin Jacques*, *le Courrier des Planètes*, *le Testament d'un Électeur*. Il mourut en 1811, âgé seulement de cinquante-quatre ans, et cependant, survivant à sa célébrité de circonstance, qui ne devrait pas être remplacée par un complet oubli.

Parmi les spectacles ouverts depuis la proclamation de la liberté théâtrale, on en comptait un qui devait fournir une plus longue carrière que les autres : il s'agit du Vaudeville. Le 12 janvier 1792, il avait inauguré cette salle de la rue de Chartres, incendiée le 18 juillet 1838, en attendant que la rue même disparût dans les nouvelles constructions du Louvre.

Dans le commencement, le Vaudeville ne fut pas tout à fait *à la hauteur*, comme on disait, et se mit même en mauvaise odeur auprès du parti violent. Dans *l'Auteur du Moment*, pièce de Léger, acteur de ce théâtre, Chénier était attaqué d'une façon assez claire. On applaudit d'un côté, on siffla de l'autre. A la cinquième représentation, il y eut une vraie bataille. Léger, qui jouait dans son ouvrage, dut se sauver par la porte de derrière, sans avoir le temps d'ôter son costume et son rouge. Le lendemain, à l'Assemblée Législative, le député Larivière se plaignit des pièces inciviques, et notamment de celle-ci. « Au Vaudeville, dit-il, de bons citoyens ont été maltraités pour s'être révoltés contre ces platitudes, répétées avec affectation, et applaudies avec transport par tous les valets de la Cour. » A la suite de cette dénonciation, le directeur du Vaudeville dut venir sur la scène brûler la pièce criminelle.

Le 5 janvier 1793, le Vaudeville en donna une autre, *la Chaste Suzanne*, qui fut l'occasion d'une affaire encore plus grave. Le directeur Barré et ses deux fidèles collaborateurs Radet et Desfontaines, avaient arrangé le fait de la Bible en deux actes, mêlés de couplets. On n'aurait pas cru que l'Écriture sainte et le Vaudeville dussent rien avoir à démêler ensemble, et cependant la pièce n'avait aucune intention de parodie. Les rôles des deux vieillards étaient seuls légèrement tournés au comique, dans le premier acte. C'était le récit historique, fidèlement suivi, sauf qu'au dénoûment les deux calomniateurs, au lieu d'être lapidés, étaient seulement bannis, à la prière de Suzanne. Même en un pareil sujet, les auteurs n'avaient pas dérogé à la loi bizarre du vaudeville final, de ces couplets qui

arrivaient, l'action terminée, en dehors de la pièce. Ici, le refrain des couplets était : *Oh! c'est de l'Ancien Testament*, et il amenait dans la bouche de l'héroïne, de la biblique Suzanne, l'éloge... devinez : de Molière, sur l'air de Calpigi :

> De noirs effets pour du tragique,
> Des calembours pour du comique,
> Du bel esprit pour du plaisant,
> Voilà le théâtre à présent.
> Mais réunir, comme Molière,
> Dans une intrigue régulière,
> Et la morale et l'enjouement,
> Oh! c'est de l'Ancien Testament.

Assurément, ce n'était pas là ce qui pouvait exciter un orage; mais *la Chaste Suzanne* fut jouée quand le procès de Louis XVI était sur le point de s'ouvrir, et dans la bouche du juge Azarias se trouvaient ces mots adressés aux deux vieillards : « Vous êtes ses accusateurs, vous ne pouvez être ses juges. » C'était dans le moment où le public se montrait au Théâtre-Français, pour *l'Ami des Lois*, en si belle veine de courage. La phrase d'Azarias excita des applaudissements qui s'appliquaient visiblement à la grande cause qui allait être jugée. Des sifflets répondirent à ces bravos; un violent tumulte s'éleva, et l'autorité fit évacuer la salle. Je dois dire que la première moitié de cette phrase ne se retrouve pas dans la pièce imprimée; on y lit seulement: « Accaron, Barzabas, vous ne pouvez pas être ses « juges. » Les mots : « Vous êtes ses accusateurs, » que la tradition a consacrés, auront été supprimés, par suite de l'application qui en fut faite.

Quelques temps après, deux des auteurs, Radet et Des-

fontaines, furent arrêtés, et ils restèrent plusieurs mois sous les verrous. Pour racheter leur liberté, leur vie peut-être, ils composèrent un vaudeville patriotique et guerrier, *Au Retour*, fortement épicé dans le goût du moment, et qui fut applaudi en conséquence. De plus, ils déclarèrent que, dans un but de propagande civique, ils renonçaient, pour cette pièce, à toute rétribution d'auteur. Cependant, leur rançon ne fut complétée que par les couplets suivants, qu'ils envoyèrent à la redoutable Commune de Paris :

Air : *On doit soixante mille francs.*

L'aristocrate incarcéré
Par le remords est déchiré;
 C'est ce qui le désole;
Mais le patriote arrêté
De l'âme a la sérénité,
 C'est ce qui le console.

Des mesures de sûreté
Nous ont ravi la liberté,
 C'est ce qui nous désole;
Mais dans nos fers nous l'adorons,
Dans nos chants nous la célébrons,
 C'est ce qui nous console.

Des lieux témoins de nos succès,
Hélas! on nous défend l'accès,
 C'est ce qui nous désole;
Mais dans nos vers, c'est là le *hic*,
Nous propageons l'esprit public,
 C'est ce qui nous console.

Pour nous encor la vérité
N'éclaire pas l'autorité,
 C'est ce qui nous désole;
Mais en attendant ce beau jour,

> Vous applaudirez *Au Retour*,
> C'est ce qui nous console.

Ces couplets étaient accompagnés de la lettre suivante :

« Citoyen président,

« Nous avons lu avec autant de plaisir que de reconnaissance, dans le journal du *Décadi*, la mention civique faite au Conseil général de la Commune, de notre pièce intitulée : *Au Retour*.

« En attendant l'expédition qui doit nous être remise, et que nous désirons avec la plus vive impatience, nous te prions, citoyen président, de communiquer au Conseil nos joyeux remercîments. Reçois, citoyen président, la salutation fraternelle de tes concitoyens.

« RADET ET DESFONTAINES. »

Dans *Au Retour*, un camarade du volontaire Justin se permet un mot sur la taille peu *grenadière* du jeune soldat. Celui-ci lui réplique :

> Ami, mets la main sur mon cœur,
> Tu sentiras que j'ai la taille,
> Tout comme toi, rempli d'ardeur,
> J'grandirai l'jour de la bataille.
> Les plus p'tits comme les plus grands
> Savent combattre les despotes ;
> C'est à leur hain' pour les tyrans
> Qu'on doit m'surer les patriotes.

C'est dans la même pièce que se trouvent des couplets dont l'air est un de ceux que les chansonniers et les vaudevillistes ont le plus employés :

> J'ons un curé patriote,
> Un curé bon citoyen,

Un curé vrai sans-culotte,
Un curé qui n'fait q'fait qu'du bien.
Chaqu' paroissien trouve en lui,
Son modèle, son appui,
Et nos cœurs (*ter*) sont tous à lui,
Sont tous à lui. (*bis*)

Désormais le presbytère,
Séjour de la liberté,
Par un froid célibataire,
Ne sera plus habité;
Not' curé vivra chez lui,
Et, sans dîmer sur autrui,
Il aura (*ter*) sa femme à lui,
Sa femme à lui. (*bis*)

Sans le s'cours de la soutane,
Et, comm' nous, coiffé, vêtu,
Y r'mettra celui qui s' damne
Dans l' chemin de la vertu.
Y prêch'ra l's'enfants d'autrui,
Puis le soir, en bon mari,
Il en f'ra (*ter*) qui s'ront à lui,
Qui s'ront à lui. (*bis*)

Si l'vieux évêque de Rome
Dit queq'mauvaises raisons,
Contre un prêtre qui s' fait homme,
S'il braque ses saints canons,
Notre curé, Dieu merci,
N'en prendra point de souci.
Il aura (*bis*) d'aut' canons qui s'ront pour lui,
Qui s'ront pour lui. (*bis*)

On a dit que l'affaire de *la Chaste Suzanne* se rattachait au jugement de Marie-Antoinette, et c'est ce qu'on lit dans l'*Histoire des petits Théâtres de Paris*, par Brazier; mais diverses raisons établissent le contraire. D'abord, c'est la date de la première représentation,

qui concorde avec l'époque du procès de Louis XVI; puis la fameuse phrase s'applique mieux à la Convention qu'au tribunal révolutionnaire, devant lequel comparut Marie-Antoinette : c'est la Convention, qui fut à la fois accusatrice et juge. D'ailleurs, le temps avait encore terriblement marché, du mois de janvier au mois d'octobre, où la reine fut condamnée. Pas une protestation ne se serait produite alors en pleine Terreur, même de la part des plus courageux. Enfin j'ai examiné, dans les journaux du temps, l'annonce quotidienne des spectacles, et aucune représentation de *la Chaste Suzanne* ne fut donnée au Vaudeville dans le temps du procès de la reine, ni même assez longtemps auparavant.

Il est à croire que les auteurs ne furent nullement complices de l'allusion faite par une partie du public. Très-certainement ils ne se seraient pas risqués à jouer pareil jeu, à compromettre à la fois leur propre personne et le théâtre, dont l'un d'eux, Barré, était directeur. Ils ne s'épargnèrent pas pour faire oublier cette affaire, car leurs pièces révolutionnaires tiennent large place dans le contingent du Vaudeville. On a de Barré, en société avec Léger et Rosière, *la Décade Républicaine*, où se trouve un couplet sur l'inutilité des études historiques, terminé par un trait quelque peu ambitieux.

> La liberté doit rejeter
> Ces monuments où chaque page
> Semblait consacrée à dicter
> Les maximes de l'esclavage.
> De ces erreurs ne chargeons plus
> Péniblement notre mémoire:
> Pour ne citer que des vertus
> Écrivons notre propre histoire.

A l'appui de ces *vertus*, le vaudeville final roule sur les équivoques très-claires et très-gaillardes que le terme de *sans-culottes* peut fournir, à propos des femmes. La plaisanterie la plus décente est celle qui termine le couplet au public :

> Claquez et l'auteur et l'acteur,
> Ils sont tous sans-culottes.

Avec Léger seul, Barré fit *les Vous et les Tu*, où on lit ce couplet, spécimen de quelques centaines d'autres :

> Nous allons voir la liberté
> Qu'en tous lieux la raison propage,
> Partout établir le langage
> Et les lois de l'égalité.
> — L'orgueil et l'imposture
> Vont tomber à la fois.
> — Mais aux peuples sans rois
> Qui donnera des lois ?
> — La nature.

Indépendamment de *Au Retour*, Radet et Desfontaines firent jouer *les Chouans de Vitré*, *la Fête de l'Égalité*, *Encore un Curé*, etc., où il ne ménagèrent pas non plus l'assaisonnement. *Le Saint Déniché*, par Piis, *la Nourrice républicaine*, par le même, où la mère Deschamps ouvrait la scène en berçant ses deux nourrissons sur l'air de *la Carmagnole*, furent aussi pour le Vaudeville des justifications non équivoques.

Une de ces pièces, *Encore un Curé* (20 novembre 1793), renferme une scène caractéristique, et marque la transition qui conduisit à la suppression de tout culte chrétien. Ce curé s'est marié ; il a épousé une religieuse, une sœur grise, qui, on doit le dire, n'en continue pas moins de soigner les malades de l'endroit.

En compagnie d'un soldat, le curé s'attable devant une bouteille et ils causent et raisonnent tout en buvant.

BITRI, *trinquant*.

Bravo, curé! Elle est fort bien, la petite gouvernante.

LE CURÉ.

Ce n'est pas ma gouvernante.

BITRI.

C'est ta nièce?

LE CURÉ.

C'est ma femme.

BITRI.

Ta femme! tu es connaisseur.

LE CURÉ.

Je m'ennuyais d'être seul.

BITRI.

C'est facile à croire.

LE CURÉ.

Des habitants de ce hameau
Ami sûr et guide fidèle,
J'étais pasteur d'un grand troupeau,
Mais las! pasteur sans pastourelle.
Le nouveau code m'a permis
De faire une tendre folie,
Et de mes aimables brebis
J'ai pris la plus jolie.

BITRI.

C'est juste. A ta santé! (*Ils trinquent et boivent*). Il est bon, ce vin-là. En achevant la bouteille, ne pourrais-je pas?... Crains-tu la pipe, curé?

LE CURÉ, *tirant une pipe du tiroir de la table*.

Moi? pas du tout.

BITRI.

Tiens! c'est ça un homme! à nous deux. (*Bitri bat le briquet, ils allument leur pipe, et fument tout en causant.*) Si bien, curé, que te voilà marié.

LE CURÉ.

Oui, par amour pour les mœurs et pour la Patrie. On ne saurait trop multiplier les hommes libres.

BITRI.

C'est le mot : *croissez et multipliez;* le Seigneur l'a dit, et je te vois dans le bon chemin.

LE CURÉ.

Grâce à la loi.

BITRI.

Oui.
La loi t'arrache au célibat;
La loi ne pouvait pas mieux faire.
Ah! désormais, dans ton état,
Combien, curé, tu vas te plaire!
Baptiser les enfants d'autrui,
C'est un fort joli ministère;
Mais il vaut mieux, prêtre et mari,
Baptiser ceux dont on est père.

LE CURÉ.

Mon ami, je crois que je ne baptiserai pas longtemps.

BITRI.

Bah! est-ce qu'on ne fera plus de baptêmes?

LE CURÉ.

Je ne sais; mais j'ai bien envie de n'en plus faire.

BITRI.

On te paye mal?

LE CURÉ.

Non.

BITRI.

Ta réponse m'étonne; car vous vous plaignez toujours, vous autres.

LE CURÉ.

Je suis bien loin, en vérité,
De penser comme mes confrères,
Ce n'est que sur l'utilité
Qu'on doit mesurer les salaires;
Un prêtre est toujours trop payé,
Et la nation est trop bonne;
L'argent le plus mal employé
Est celui qu'on nous donne.

BITRI.

Eh bien! je le pensais, mais je ne voulais pas te le dire,

parce que je suis poli, parce qu'en buvant ton vin.... A toi! (*Il lui tend son verre.*)

LE CURÉ.

A nous ! (*Ils trinquent et boivent*).

BITRI.

Sais-tu bien, curé, qu'avec les principes que tu montres, je suis surpris de te voir faire un métier de.... paresseux, de.... tu m'entends.

LE CURÉ.

Je te devine.

BITRI.

Grand et fort comme tu l'es, tu aurais fait un excellent soldat.

LE CURÉ.

Eh! mais, on ne sait pas ce qui peut arriver; je monte déjà ma garde.

BITRI.

En personne?

LE CURÉ.

Jamais autrement; et, sans me flatter, je ne suis pas mal sous le mousquet.

BITRI.

Parbleu! je serais curieux de voir ça.

LE CURÉ.

C'est bien aisé; j'ai là mon fusil, et si tu veux me commander....

BITRI.

Avec ta soutane? ma foi non.

LE CURÉ.

Pourquoi?

BITRI.

Ça m'offusque; un patriote en soutane....

LE CURÉ.

Ma soutane ne tient à rien;
Et, d'ailleurs, qu'importe la mise?

BITRI.

On ne peut être citoyen
Avec le costume d'église.

LE CURÉ.
Puisque mon habit te paraît
N'être pas d'un bon patriote,
Sous cet habit qui te déplaît,
Reconnais un vrai sans-culotte.

(*Au dernier mot du couplet, il défait sa soutane, et paraît en petite veste et en pantalon.*)

Là-dessus, le soldat fait faire dans tous les détails l'exercice et le maniement d'armes au curé, qui s'en tire à merveille.

Les lecteurs apprécieront cette scène selon leur point de vue. Observons seulement que lorsque les Luther, les Zwingli, et d'autres réformateurs rompirent le célibat religieux et déposèrent la robe du moine ou du prêtre catholique, ce fut la main sur la Bible, par une conviction sérieuse, et non pas en philosophes de vaudeville à carmagnole. Ils ne désertèrent pas tout terrain religieux : ils en choisirent un nouveau.

Un spectacle qui, par sa nature, était entré le dernier dans la carrière des pièces politiques, c'était l'Opéra. Rappelons qu'à l'époque de la Révolution, l'Opéra occupait cette salle de la Porte-Saint-Martin dont la construction si rapide ne semblait guère rassurante, et qui cependant, n'est pas bien loin d'être centenaire. Le théâtre que Mlle Montansier avait fait bâtir, rue Richelieu, en face de la Bibliothèque, et qu'il ne faut pas confondre avec le théâtre Louvois, ayant été déclaré propriété nationale par décret du 7 mars an III (25 juin 1794), fut attribué à l'Opéra. Ce spectacle qui portait alors le nom de *Théâtre des Arts*, y fit son inauguration le 26 juillet suivant, — le 26 juillet, la veille de

la journée du neuf thermidor. Le prologue d'inauguration que l'on va lire fut ajouté à la *Réunion du dix Août*, qui eut les honneurs de l'ouverture :

UN ARTISTE AU PEUPLE SOUVERAIN.

Dans ces jours de triomphe où les arts, la Victoire,
Portent la République au faîte de sa gloire,
 Où la plus grande nation,
Des héros qui sont morts en servant la patrie,
 Dans l'enceinte du Panthéon
Consacre pour jamais la mémoire chérie,
Le théâtre français, par nos lois épuré,
Reprend un nouvel être.... il est régénéré !
 Thalie, Euterpe et Melpomène
 Unissent leurs talents vainqueurs
Pour charmer nos loisirs, en pénétrant nos cœurs
Des utiles leçons d'une morale saine :
Leur empire a détruit les préjugés trompeurs
 Et la vertu républicaine,
Dans leurs jeux inventés pour notre amusement,
De tableaux naturels embellissant la scène,
D'une école des mœurs devient le fondement.
Ame de la nature ! ô liberté sacrée
A qui la France doit sa Révolution !
Pour relever l'éclat de notre nation,
De la scène lyrique, en ce jour épurée,
 Tu fais l'inauguration.
Lorsque, sous tes drapeaux, conduisant la victoire,
Le peuple abat l'orgueil des Anglais, des Germains,
Le Théâtre des Arts célèbre ta mémoire
En chantant les vertus, le triomphe et la gloire
 De nos héros républicains !

HYMNE POUR L'INAUGURATION DU THÉÂTRE DES ARTS.

 Air : *Veillons au salut de l'Empire.*

Des Français le puissant génie
Sous nos glorieux étendards,

Dans le temple de l'Harmonie
Rassemble les enfants des Arts.
Liberté ! Liberté ! des doux plaisirs source féconde,
Sois le soutien de nos jeux et l'âme de nos chants !
Que par toi les peuples du monde
Soient délivrés de leurs tyrans !

Chantons la valeur indomptée
De nos invincibles soldats,
Qui, sans le secours d'un Tyrtée,
En masse volent aux combats !
Liberté ! Liberté ! sur nos cœurs telle est ta puissance !
Nos défenseurs vont partout venger l'humanité,
Et nous célébrons leur vaillance
Au temple de la Liberté !

Cette salle de la rue de la Loi (ainsi s'appela, sous le gouvernement républicain, la rue de Richelieu), était digne de sa destination nouvelle. L'Opéra l'occupa jusqu'au moment où elle fut fermée, par suite de l'assassinat du duc de Berry. La salle Favart lui servit d'asile pendant la construction de celle de la rue Le Pelletier, qui fit son ouverture le 17 août 1821, par *les Bayadères* et le ballet du *Retour de Zéphire*. Une chapelle expiatoire dut être élevée sur l'emplacement du théâtre condamné ; mais après juillet 1830, cette chapelle encore inachevée, disparut à son tour. Une fontaine lui succéda pour décorer la place, qu'un nouveau gouvernement a transformée en jardin, changements successifs qui sont, eux aussi, des ricochets de l'Histoire.

Pays privilégié de la mythologie et de la féerie, l'Opéra paraissait peu destiné à refléter dans son répertoire les événements politiques. Les dieux de l'Olympe et leur cortège, les Nymphes, les Grâces et les Amours, les Roland et les Amadis, les Armide, les Alcine et les

Urgande, c'était là un monde qui se prêtait peu aux réalités du moment; aussi l'Opéra resta-t-il, d'abord, en possession assez paisible de son domaine accoutumé.

Toutefois, les opinions, soit dans un sens, soit dans un autre, surent bien s'y faire jour. Dans une représentation de l'*Iphigénie en Aulide*, de Gluck, à laquelle assista Marie-Antoinette, le chœur :

> Chantons, célébrons notre reine,

provoqua d'enthousiastes applaudissements dont l'intention était assez exprimée par l'attitude et les regards du public. Au lendemain de la Fédération, *Tarare* ayant été repris, des éléments de circonstance furent introduits dans le poëme, assez bizarre et incohérent pour qu'on pût y mettre tout ce qu'on voudrait. Beaumarchais y plaça un autel de la Liberté, un appareil qui rappelait le grand spectacle du champ de Mars, et ce chœur chanté devant le soldat couronné :

> Roi, nous mettons la liberté
> Aux pieds de ton pouvoir suprême.
> Gouverne ce peuple, qui t'aime,
> Par les lois et par l'équité ;
> Il dépose en tes mains lui-même
> Sa redoutable autorité.

Par ces applications, mi-parties de révolution et de monarchie, Beaumarchais avait cru sans doute contenter tout le monde, et il y réussit assez mal.

Dans les premiers mois de 1792, l'Opéra se disposait à donner l'*Adrien* d'Hoffman et de Méhul. Le Conseil de la Commune y mit son *veto*. Outre le spectacle trop monarchique du triomphe d'un empereur, il y eut un

autre grief : c'est que les deux chevaux qui devaient traîner le char d'Adrien avaient appartenu à la reine. En vain Hoffman fit une démarche auprès de David, qui aurait dû s'en tenir à ses pinceaux, plutôt que de figurer dans un corps tristement fameux. Il répondit à Hoffman que la Commune brûlerait l'Opéra plutôt que d'y voir triompher des rois. L'écrivain lui faisant observer qu'un sujet de pièce lyrique ou de tableau ne prouvait rien contre le civisme d'un auteur, puisque dans un chef-d'œuvre de l'école française, les trois Horace jurent de combattre pour le *roi* Tullus : « J'en conviens, reprit David ; aussi ne suis-je pas à me repentir d'avoir traité un pareil sujet. » Vainement aussi Hoffman adressa une lettre fort énergique au maire Pétion (l'Opéra était alors dans les attributions de la municipalité) : il y réclamait une indemnité pour l'atteinte portée à ses intérêts ; il y plaidait la question de droit et de liberté, avec une hardiesse qui étonne et dont ce ferme caractère était coutumier. *Adrien* ne put paraître sur la scène que sept ans après, en 1799, et ce ne fut pas encore sans difficulté, ni sans vives réclamations.

C'est au commencement de 1793, le 27 janvier, que le premier ouvrage de circonstance, *le Triomphe de la République, ou le Camp de Grandpré,* divertissement en un acte, fut représenté à la ci-devant Académie Royale de Musique. Les paroles sont de Chénier, la musique de Gossec, mort en 1829, presque centenaire, et plus connu pour sa musique d'église et ses morceaux pour les fêtes de la Révolution que par ses œuvres dramatiques. C'est un tableau à la fois militaire et champêtre, où se mêlent soldats et villageois, et dont la scène est

sur les bords de l'Aisne, une des positions occupées par Dumouriez, en face des Prussiens, dans la campagne de l'Argonne. C'est là que se trouve une ronde dont l'air connu, *la Ronde de Grandpré,* a survécu à l'ouvrage. Il est à remarquer que, parmi les compositions dramatiques de Gossec, peu nombreuses du reste, la seule qui ait laissé trace après elle est une œuvre passagère, une œuvre du moment. Voici les paroles de cette ronde, qui nous reporte à la première période des guerres de la Révolution, où la propagande se mêlait à la lutte armée :

THOMAS.

Vous, aimables fillettes,
Et vous, jeunes garçons,
Aux sons de nos musettes
Unissez vos chansons.

CHŒUR.

Si vous aimez la danse,
Venez, accourez tous
Boire du vin de France,
Et danser avec nous.

LAURETTE.

Ces nobles et ces princes
Contre nous conjurés,
En quittant leurs provinces
Disaient aux émigrés :
Si vous aimez la danse, etc.

THOMAS.

Quelques enfants timides
A leurs premiers efforts,
Quelques guerriers perfides
Leur ont chanté d'abord :
Si vous aimez la danse, etc.

LAURETTE.

Ces bandes aguerries
S'avançaient à grands pas :
Du fond des Tuileries.

On leur criait.... tout bas :
Si vous aimez la danse, etc.

THOMAS.

Ici, d'un ton plus leste
On les a fait danser.
Notre jeunesse est preste,
Et peut recommencer.
Si vous aimez la danse, etc.

LAURETTE.

Nous avons l'humeur fière
Envers leurs potentats ;
Mais, de notre rivière,
Nous chantons aux soldats :
Si vous aimez la danse, etc.

THOMAS.

Une loi bienfaisante
Et qu'on vous montrera,
Donne cent francs de rente
A qui désertera.
Si vous aimez la danse, etc.

LAURETTE.

Ces fils de la Victoire
Vaincus par les Français,
Passent les jours sans boire,
Et ne dansent jamais.
Si vous aimez la danse, etc.

THOMAS.

Déjà leur grand courage
Commence à se lasser ;
Ils viennent à la nage
Pour boire et pour danser.
Si vous aimez la danse, etc.

LAURETTE.

Dans ces lieux par douzaine
Il en vient chaque jour ;
Puis, sur les bords de l'Aisne,
Ils chantent à leur tour :
Si vous aimez la danse, etc.

THOMAS.
Bientôt l'armée entière,
Hormis les officiers,
Va, sous notre bannière,
Chanter dans nos foyers :
CHŒUR.
Nous aimons tous la danse,
Et nous accourons tous
Boire du vin de France,
Et danser avec vous.

Comme poésie, ces couplets ne sont pas brillants, surtout celui des *cent francs de rente*, avec son positivisme tout cru. On trouvera sans doute que, parmi les hymnes consacrés par Chénier à la Révolution, le *Chant du Départ* leur est très-supérieur, et que la corde grave était mieux son fait que la corde légère.

Si l'Opéra s'était laissé devancer par les autres spectacles, dans la carrière des pièces de circonstance, il se dédommagea amplement, car depuis le *Camp de Grandpré*, pendant deux ans, on n'y voit presque pas d'autres nouveautés. Les moins colorées sont celles qui procèdent par des emprunts à l'histoire ancienne, telles que *Fabius*, *Miltiade à Marathon*, *Horatius Coclès*. Adieu Vénus, Diane et leur cour galante! adieu Cupidon, son arc et ses flèches, armes trop anodines! *La Patrie reconnaissante, ou l'Apothéose de Beaurepaire*, par Lebœuf, musique de Candeille, hommage à ce commandant de Verdun, qui se tua pour ne pas signer la capitulation de la place ; — le *Siége de Thionville*, par Saulnier et Dutilh, musique de Jadin, autre épisode de 1792 ; — *la Montagne, ou la Fondation du Temple de la Liberté*, par Desriaux, musique de Fontenelle ; — *la Fête de la Raison, ou la Rosière républicaine*, par Sylvain Maréchal, mu-

sique de Grétry; *Toulon soumis,* par Fabre d'Olivet, musique de Rochefort; *la Réunion du Dix Août, ou l'Inauguration de la République française,* par Moline et Bouquier, musique de Porta ; *la Journée du 10 Août 1792, ou la Chute du dernier Tyran,* par Saulnier et Darrieux, musique de Kreutzer, voilà ce qui remplaçait les merveilles fleuries et les pompes magiques où l'Opéra s'était plu depuis sa création.

Cet élan qui faisait naître des armées, cette formidable lutte soutenue aux frontières par des soldats sans pain et sans souliers, les traits de valeur et de civisme qu'elle produisait, c'était là, semble-t-il, de quoi enflammer le génie. Eh bien, l'on cherche vainement des pièces où de tels sujets aient trouvé des accents dignes d'eux. Les poëtes de valeur se taisaient, comme Ducis, ou bien ils puisaient leurs œuvres républicaines dans l'histoire de l'antiquité. Le côté horrible de l'époque semble avoir porté malheur à ce qu'elle eut d'héroïque. On a pu juger combien Chénier resta au-dessous de lui-même, quand il conduisit sa muse au camp de Dumouriez, dans les plaines de la Champagne. Pour offrir un autre spécimen du répertoire patriotique de l'Opéra, j'emprunterai une scène au *Siége de Thionville;* c'est celle où un trompette apporte au commandant Wimpfen, de la part du prince de Waldeck, en présence des habitants rassemblés près de l'autel de la Liberté, la sommation de rendre la place.

L'OFFICIER.
Nous venons en votre présence
Conduire un envoyé du camp des ennemis.
LE TROMPETTE, *après qu'on lui a débandé les yeux, remet un paquet à Wimpfen père.*
Voici mes ordres.

WIMPFEN, *prenant le paquet.*
Donne.
(*Après l'avoir ouvert.*)
O ciel ! quelle insolence !
Waldeck parler ainsi ! J'en demeure surpris.
WIMPFEN FILS.
Eh ! quelle est donc son espérance ?
WIMPFEN PÈRE, *lisant.*
« Craignez notre vengeance, ou, sans perdre de temps,
« Livrez les clefs de cette ville. »
Nous, rendre Thionville !
Non, non, jamais !
LE MAIRE.
Sous ses débris fumants
Nous attendrons plutôt une mort glorieuse.
WIMPFEN FILS.
La vie avec l'opprobre est pour nous odieuse.
CHŒUR GÉNÉRAL.
Oui, mille fois plutôt la mort
Que de subir cette infamie !
Les tyrans de la Germanie
Ne régleront point notre sort.
WIMPFEN PÈRE.
Je l'avais bien pensé : des citoyens si braves,
Par les mêmes serments et par l'honneur liés,
Sous un joug étranger porté par des esclaves,
Ne doivent point courber leurs fronts humiliés.
Vous savez dans quels maux une ville assiégée
Peut se trouver plongée.
Si quelqu'un d'entre vous désire d'en sortir,
Qu'il le dise : il est libre à l'instant d'en partir ;
Mais que personne après ne parle de se rendre :
Ce mot serait un crime, et vous devez m'entendre.
LE MAIRE.
Sur cet autel sacré faisons tous le serment
De mourir dans nos murs ou d'y vivre sans tache :
Amis, jurons surtout de massacrer le lâche
Qui voudrait nous parler en faveur d'un tyran.

CHŒUR GÉNÉRAL.

Sur cet autel sacré nous faisons le serment
De ne jamais nous rendre,
Et nous jurons de nous défendre
Jusqu'à notre dernier moment.
Si l'un de nous était capable
De songer à capituler,
Son trépas est inévitable :
Nous vous jurons de l'immoler.

WIMPFEN PÈRE *au trompette.*

Retournez vers vos chefs, dont l'orgueil nous offense.
Pour nous rendre à Waldeck l'honneur nous est trop cher;
Quant aux clefs qu'il demande avec tant d'insolence,
(*Lui montrant l'arbre de la Liberté auquel elles sont suspendues.*)
C'est là que sa valeur doit venir les chercher.

Cette scène est loin de réaliser complétement un équivalent théâtral de la *Marseillaise*, du *Chant du Départ*, ou de l'ode de Lebrun sur le *Vengeur;* et pourtant, dans ces drames lyriques sur la grande lutte du moment, c'est ce que j'ai trouvé de plus digne d'être cité.

Nous avons vu Sylvain Maréchal se signaler au Théâtre de la République par *le Jugement dernier des Rois;* il ne se démentit pas à l'Opéra. Les premières attaques contre les moines et les monastères, les œuvres comparativement réservées comme *les Visitandines* de Picard, avaient été bientôt surpassées. En 1792, dans une pantomime de l'Ambigu, intitulée *Dorothée*, on avait vu défiler une procession au complet, avec aubes, surplis, bannières, croix, reliques, etc. Depuis lors, les costumes et les insignes ecclésiastiques avaient eu beau jeu. Sylvain Maréchal voulut en finir solennellement avec tout ce qui caractérisait le culte catholique. *La*

Fête de la Raison, jouée le 26 octobre 1793, débute par une ariette que chante Lysis, fils du maire, et dans laquelle les mots à l'ordre du jour font un assez plaisant contraste avec l'amoureuse tendresse et le nom bucolique de Lysis:

> Conçois-tu bien, mon père,
> L'ivresse de mon cœur,
> Si ma tendre bergère
> De ce beau jour a tout l'honneur?
> Oui, l'amour doit ce prix à mon patriotisme.
> De tes leçons j'ai profité,
> Ennemi de tout cagotisme
> J'idolâtre la liberté.
> Conçois-tu bien, etc.

Les vœux de Lysis sont exaucés: sa tendre bergère obtient la rose; puis, pour relever cette cérémonie un peu vieille de la rosière, le curé du lieu (ce rôle était joué par Lays) vient faire abjuration solennelle de son ancien état:

> Dans le temple de la Raison,
> Et sous les yeux de la Nature,
> Je viens me mettre à l'unisson,
> Et renoncer à l'imposture.
> Oui, je reprends ma dignité
> D'homme libre et pensant; je veux qu'à cette fête
> On place sur ma tête
> Le bonnet de la liberté.
> Au diable la calotte !
> Au diable la marotte !
> Je me fais sans-culotte, moi,
> Je me fais sans-culotte !

Sur quoi, le ci-devant curé déchirait son étole et foulait aux pieds l'encensoir.

Probablement ce ne fut pas par choix et par goût

que Grétry mit ces vers là en musique, et se fit le collaborateur de Sylvain Maréchal.

Ici, notez-le bien, c'était l'Église constitutionnelle qui était condamnée à disparaître, dans la personne de ce curé, après l'Église ultramontaine. Au mois de février précédent, Chénier avait fait applaudir, sur le Théâtre de la République, un élogieux portrait de Fénelon : il était dépassé de bien loin, et le petit-neveu de l'archevêque de Cambray, l'abbé de Fénelon, le charitable patron des petits Savoyards, ne fut protégé contre l'échafaud ni par le nom qu'il portait, ni par ses propres vertus. Tout culte était également frappé, pour faire place au prétendu culte de la Raison. A peine rouverts, les temples protestants étaient refermés par des persécuteurs nouveaux, et le vénérable pasteur Rabaut, le vétéran du Désert, échappé aux gibets de Louis XV, se voyait traîné en prison, lui aussi, sous le soi-disant régime de la liberté.

La Fête de la Raison était d'une assez belle force, et Sylvain Maréchal n'avait pas ménagé le pape dans *le Jugement dernier des Rois;* mais d'autres auteurs allèrent bien aussi loin que lui dans cette voie-là. Le 26 janvier 1793, le théâtre Feydeau avait donné *la Papesse Jeanne*, de Léger, en un acte et en vers, avec couplets et airs nouveaux, musique de Chardini ; il devançait de quelques jours le Vaudeville, où le même sujet fut traité par Carbon-Flins. Une aventurière travestie en homme par suite d'une affaire de galanterie, est devenue, à Rome, prêtre et cardinal, et son amant vient la retrouver ainsi déguisée. Le sacré collége apprend qu'une femme s'est glissée dans ses rangs; mais c'est sur un prélat de cinquante ans, le cardinal Gunophile (ce qui

veut dire *ami des femmes*), que tombent les soupçons. Vous jugez quel genre de comique la situation peut faire naître. L'auguste assemblée se dispose à élire un pape, et ce n'est pas un petit embarras, si l'on tient à placer la tiare sur un front qui en soit digne :

> S'ils proscrivent, pour faire un choix,
> Luxure, orgueil et gourmandise,
> Ils ne pourront jamais, je crois,
> Trouver de pape dans l'Église.

C'est sur le jeune cardinal Jean, dont on admire la science et la bonne grâce, que se réunissent les suffrages. La galante, en grand costume pontifical, reçoit les hommages du conclave et du peuple. Après qu'on a baisé sa mule en cérémonie, elle révèle son sexe et déclare qu'elle épouse son amant; mais elle n'en restera pas moins assise sur le siége sacré. Au lieu d'un pape, il y aura une papesse, pour la curiosité du fait.

Léger, on le voit, ne négligeait rien pour faire oublier son affaire de l'*Auteur du Moment*, soit sur le théâtre auquel il était attaché, soit sur les autres. La censure de la corruption et des désordres de la cour de Rome était mal placée dans une farce dont les gravelures ne respectaient pas plus la décence que la papauté.

Une Journée du Vatican, ou le Souper du Pape, vaudeville en deux actes, par un nommé Giraud, joué au théâtre Louvois le 18 août suivant, montra un pape ivre et chantant des gaillardises en compagnie de prélats dignes d'un tel chef, parmi lesquels le cardinal Maury et le cardinal de Bernis. Ce dernier avait composé maints petits vers musqués et galants qui n'al-

laient guère avec le caractère ecclésiastique ; mais *Une Journée au Vatican* les lui faisait trop expier.

En fait d'ouvrages où les attaques anticléricales dépassaient toutes les bornes, le théâtre le plus fécond fut celui de la Cité, qui était situé en face du Palais de Justice, et qui fut transformé dans la suite en salle de bal, sous le nom de Prado. Notez que ce théâtre, où l'on ménageait si peu le froc et la soutane, avait été précisément bâti sur les ruines d'une église, l'église Saint-Barthélemy, nom sinistre, au surplus, et qu'on ne doit pas regretter dans la liste des paroisses de Paris. *Les Moines gourmands, les Dragons et les Bénédictines, A bas la Calotte, l'Esprit des Prêtres,* etc., remplaçaient d'une étrange façon les hymnes catholiques qui avaient retenti pendant des siècles en cet endroit.

Au même théâtre, le 8 messidor an II, un citoyen Charles-Louis Tissot, de Dôle, département du Jura (car il voulut faire partager à sa ville natale la gloire de son œuvre), donna *les Salpêtriers républicains*, comédie mêlée de vaudevilles et d'airs nouveaux. Pour lever de rideau, les citoyens dispensés d'aller aux armées travaillent à extraire le belliqueux minéral, en chantant, sur l'air du premier chœur de *Richard Cœur de Lion* :

> Piochons, piochons,
> Et fabriquons du salpêtre !
> Piochons, piochons,
> Et retournons nos maisons !

A quoi le père Mathurin ajoutait sur l'air *Jeunes amants, cueillez des fleurs* :

> Pour *en imposer* aux tyrans
> Et pour faire trembler le traître,

J'envoie aux combats mes enfants,
Et moi je travaille au salpêtre.

Le père Mathurin et son ami le vieux Thomas ont fils et fille qui s'aiment et qui se marient, comme de raison; mais ce qui est plus neuf, c'est l'autel sur lequel leur union est formée, en se passant d'officier municipal aussi bien que de prêtre.

MATHURIN *et* THOMAS *prenant la main de leurs enfants.*
Nous allons vous unir, et ce *pain de salpêtre* servira d'autel....

Air : *Jeunes filles, jeunes garçons.*

Approchez-vous, mes chers enfants,
En vous j'allons nous voir renaître.
Jurez sur ce pain de salpêtre
D'être fidèl's à vos serments.

Il y aurait bien du malheur si des amants unis sur un pain de salpêtre n'étaient pas tout feu et flamme.

Il est juste de ne pas omettre la qualité de l'auteur. Il était *chef du bureau des envois au comité de salut public, section des armes, poudres et salpêtres,* ce qui explique le choix de son sujet.

Les *Salpêtriers républicains* étaient sans doute assez burlesques; mais enfin, sous le ridicule de la forme, il y avait là une intention patriotique, l'idée de la défense du territoire. On n'y trouve pas de ces monstrueuses turpitudes, de ces provocations révoltantes dont nous avons eu trop d'exemples à montrer; la délation, par exemple, la vile et infâme délation glorifiée comme un trait louable, et laissant entrevoir dans la coulisse, pour servir d'épilogue, la guillotine et le bourreau.

C'est ce que nous retrouvons dans une pièce à laquelle une mention spéciale est bien due, parmi tant

d'autres de la même famille, dont le détail serait monotone. Il s'agit de *l'Époux républicain*, par Pompigny, joué vers la fin de 1793, également au théâtre de la Cité. Le mari patriote qui en est le héros découvre qu'il est affligé d'une femme aristocrate, comme le Père Jacobin de Dugazon. Que fait ce Brutus du mariage? Il s'en va tout gaillardement dénoncer sa chère moitié au comité révolutionnaire, c'est-à-dire, en d'autres termes, la faire guillotiner : double profit, excellent procédé pour se débarrasser d'une femme incommode, et avoir du même coup les honneurs du civisme. L'auteur de l'*Époux républicain* fut demandé avec enthousiasme. Il se présenta sur la scène en carmagnole, coiffé d'un bonnet rouge, et d'un ton pénétré : « Citoyens, dit-il, je n'ai pas eu de mérite en traçant ce petit tableau patriotique; quand le cœur conduit la plume, on fait toujours bien, et je suis sûr qu'il n'y a pas dans la salle un mari qui ne soit prêt à faire comme mon Époux républicain. »

Là-dessus, nouveaux applaudissements. Avis aux femmes peu patriotes qui se seraient trouvées dans l'auditoire! A la vérité, les femmes patriotes avaient, par réciprocité, la ressource de faire couper le cou à leurs maris aristocrates. Et qui sait si deux tendres époux n'eurent pas à la fois cette heureuse idée, et ne se rencontrèrent pas au comité de leur section, venant s'entre-dénoncer?

Dans le répertoire révolutionnaire du théâtre de la Cité, *la Folie de Georges, ou l'Ouverture du Parlement d'Angleterre*, pièce en trois actes de Lebrun-Tossa, jouée le 4 pluviôse an II (23 janvier 1794) mérite aussi qu'on s'y arrête. Les personnages sont Georges III, la reine

d'Angleterre, le prince de Galles, Pitt, Grey, Fox, Shéridan, Calonne et Cazalès, qui représentent l'émigration ; l'écrivain politique Burke, les lords Grenville, ministre des affaires étrangères, Lansdown, Stanhope, etc. La maladie mentale de Georges III est traduite en farce bouffonne. Le second acte montre les débats du Parlement, où le parti wigh combat Pitt et les tories, et provoque à la révolution que l'on voit consommée par anticipation au troisième acte. La tour de Londres a éprouvé le sort de la Bastille, et le gouverneur a subi celui du malheureux de Launay. Le prince de Galles et Pitt ont également passé par les mains de la justice populaire. On voit le peuple de Londres armé de piques, Grey, Fox et Shéridan en bonnet rouge, et tous criant *vive la Nation !* Calonne, portant sur le dos et sur la poitrine des écriteaux où on lit : *Faux monnayeur, voleur public*, conduit par le licou un âne qui a un sceptre et une couronne entre les deux oreilles. Puis, paraissent Burke, Grenville et ses amis, traînant une cage où est enfermé le roi, et que suivent d'autres lords enchaînés. Georges III se débat grotesquement et veut s'échapper au travers des barreaux. On le conduit à Bedlam, mais ce n'est qu'en attendant un autre sort.

FOX.

« Son état de démence peut nous déterminer à différer son supplice ; mais s'il vient à recouvrer la raison, je serai le premier à demander qu'il meure. Oui, qu'il meure alors, avec le sentiment de sa scélératesse.... Jurons tous, mes amis, jurons qu'il périra !

TOUS.

« Nous le jurons ! Il périra ! »

La république est proclamée par Fox et les autres

wighs, qui, malgré leur opposition contre le ministère, n'auront pas accepté, s'ils en eurent connaissance, le rôle et la coiffure dont ils étaient affublés sur les planches du théâtre de la Cité.

La physionomie théâtrale du temps ne serait pas complète si l'on omettait un étrange contraste qui s'y fait remarquer.

Quelques attardés de l'école musquée et quintescenciée qui avait abâtardi et affadi la comédie, dans la seconde moitié du dix-huitième siècle, continuaient impassiblement, au milieu des scènes les plus sanglantes, à prendre pour modèles Marivaux et Dorat. Vigée donnait, le 29 décembre 1792, sa petite pièce à l'eau de rose, *La Matinée d'une jolie Femme*, cadre galant offert à Mlle Contat pour y déployer ses grâces. Le 19 avril 1793, trois mois après l'exécution de Louis XVI, et à la veille de la proscription des Girondins, le Théâtre de la Nation jouait *les Femmes*, par Demoustier, l'auteur parfumé des *Lettres sur la Mythologie*. Cette comédie est un madrigal en trois longs actes, et ce déluge de fadeurs débitées entre une demi-douzaine de femmes et un jeune homme qui est dans la position de Vert-Vert chez les Visitandines, succédait au drame de l'échafaud qui avait occupé la journée!

Et quelle abondance de tirades et de couplets où figurent la vertu, l'humanité, la sensibilité, la nature! La pastorale s'accouplait aux productions monstrueuses de la littérature sans-culotte. Sur l'indication des spectacles, à la suite des massacres de septembre, je trouve, au théâtre Feydeau, *l'Amour filial, ou la Jambe de Bois*, petit opéra sentimental que le même Demoustier avait donné quelques mois auparavant. Un tendre

fils qui cueille des fleurs pour en parer le front de son père endormi! Une innocence patriarcale qui sent son âge d'or! Une bergerie dans laquelle aucun loup ne laisse apercevoir le bout de ses dents!

Il est vrai que le public se plaisait peut-être ces doucereux tableaux par besoin de contrastes, et pour se reposer des cruelles images qui le poursuivaient ailleurs. On pouvait bien aimer à voir sur le théâtre quelques bergeries sans loups, quand tant de loups à deux pieds étaient déchaînés sur la place publique.

II

La réaction thermidorienne, qui avait demandé des comptes si sévères au théâtre de la République, se donna carrière dans tous les spectacles. Elle nous a laissé, elle aussi, un nombreux répertoire, et là, point de gradation comme celle qui nous fait arriver des pièces de 1790 jusqu'à celles de la Terreur. Pour les pièces thermidoriennes, c'est une contre-partie aussi soudaine que dans la situation, où les tout-puissants de la veille devinrent les proscrits du lendemain, où l'on passa *ex abrupto* des orgies terroristes aux emportements contraires. Les sanglantes idoles brisées à la Convention le sont aussi sur la scène. Marat est précipité du piédestal dans l'égout, par la plume des auteurs comme par le bras des jeunes gens à grosses cannes, qui allaient poursuivant partout la faction terroriste. Mais ce parti qu'ils frappaient n'était renversé que pour l'heure; il n'était pas détruit, il menaçait encore de se relever, et

cette menace ne fut pas tout à fait vaine, car il eut des demi-retours en Vendémiaire et en Fructidor. La réaction avait souvent ses luttes, où le courage personnel n'était nullement superflu.

La scène avait tout à coup changé de héros. Elle s'empressait d'offrir aux applaudissements les actions qui, pendant l'ère de sang, avaient fait contraste avec tant de crimes. Après l'infâme dénonciation érigée en acte méritoire, le dévouement et la fidélité obtenaient à leur tour les bravos les plus chaleureux. Le théâtre des Amis de la Patrie, à la salle Louvois, dramatisa le trait de Loizerolles, détenu avec son fils, et qui, se présentant au lieu de lui, dans l'appel des victimes du jour, fut exécuté à sa place. Un commissionnaire de prison, nommé Cange, avait montré une généreuse compassion pour un prisonnier et pour sa femme, et avait partagé avec eux tout ce qu'il possédait, une somme de cent livres. Presque tous les spectacles eurent leur pièce sur ce sujet, et le brave Cange reçut en personne, avec sa famille, le tribut de la sympathie et de l'émotion des spectateurs. Un autre fait analogue eut aussi les honneurs de la scène. Un fermier dont le propriétaire avait péri sur l'échafaud terroriste, s'était rendu acquéreur des biens du condamné, mais ce fut pour les conserver et les remettre aux enfants orphelins, qu'il avait recueillis et cachés. Dans *le Bon Fermier*, comédie en un acte et en prose, par Ségur jeune, jouée au théâtre Feydeau par les ex-Comédiens-Français, le 17 mars 1795, ce trait touchant fut applaudi avec transport. *Cange* et *le Bon Fermier*, succédant aux pièces de Dugazon et au *Jugement dernier des Rois!* quel étonnant contraste! quel étrange revirement!

On reprenait aussi les ouvrages interdits sous le régime précédent, tel que *l'Ami des Lois*, et *le Club des bonnes Gens*, cette dernière pièce avec les changements nécessaires, puisqu'elle avait été jouée sous la monarchie constitutionnelle, et qu'elle reparaissait sous le gouvernement républicain. Il n'y pouvait plus être question du roi, et la *paroisse* du curé était remplacée par la *commune*. D'autres passages encore n'étaient plus de mise, tels que le plaidoyer en faveur des émigrés, contre qui existaient des lois que le neuf thermidor n'avait pas réduites à l'état de lettre morte.

Mais les émotions et les larmes admiratives ne pouvaient suffire; des pièces faites dans des circonstances différentes ne se trouvaient pas à la hauteur de la situation. Il fallait quelque chose de plus direct et de plus violent; il fallait des satisfactions vengeresses; aussi dans les pièces réactionnaires qui succédèrent à celles de la Terreur, il s'agissait avant tout de frapper fort, et les auteurs n'y faillirent pas. Ils ne procédaient pas par épigrammes assaisonnées de sel attique : l'imprécation était le diapason usuel, le mot emportait le morceau; Némésis était la muse, et le couplet ressemblait à un fouet armé de pointes de fer. Au moins, les auteurs qui se signalèrent le plus dans ces exécutions théâtrales, ne furent pas de ceux dont on lit les noms en tête des pièces à bonnet rouge, et c'était une passion sincère qui les animait.

Parmi ceux qui servirent le mieux cette réaction, citons Ducancel, jeune jurisconsulte étranger au théâtre, et auquel un seul ouvrage fit, dans le temps, une célébrité. Ce véhément *factum* en trois actes, fait, appris et joué dans l'espace de vingt-sept jours, c'est

l'Intérieur des Comités révolutionnaires, ou les Aristides modernes, joué le 27 avril 1795, sur ce même théâtre de la Cité où l'*Époux républicain* et maint autre ouvrage de la même couleur occupaient naguère la scène. Le comité révolutionnaire où Ducancel nous introduit, et qu'il fait siéger à Dijon, est composé de hideux brigands affublés de noms antiques et qui, la plupart, ne savent ni lire ni écrire. C'est Aristide, qualifié sur la liste des personnages d'*ancien chevalier d'industrie*; Scévola, perruquier; Torquatus, rempailleur de chaises; Caton, Brutus, *portier escroc*, et autres fonctionnaires du même ordre. Ces affreux bandits, en arrêtant les honnêtes gens et en les envoyant à l'échafaud, ne négligent pas les profits du métier. Dans leurs perquisitions, ils mettent volontiers la main sur les valeurs; ils ne dédaignent pas de s'approprier les montres, sauf à se quereller et à s'injurier pour le partage du butin. Ils ont résolu de perdre une famille Dufour, dont le chef, ancien négociant et estimé de tout le monde, est membre de la municipalité. Le fils, jeune lieutenant de volontaires, vient d'arriver de l'armée, une glorieuse blessure le forçant de prendre quelque repos. C'était une opposition employée dans ces pièces que celle du vaillant défenseur de la patrie qui combat l'étranger aux frontières, et des tyrans féroces qui répandent à l'intérieur le sang de leurs concitoyens.

Aristide et ses acolytes font venir le domestique de Dufour, pour tirer de lui des dénonciations contre ses maîtres. L'honnête domestique déclare qu'il n'a que du bien à dire d'eux, et cependant, ils travestissent ses réponses en accusations capitales. Quand le président lui dit de signer ces mensonges, il s'y refuse formelle-

ment; peu importe, on mettra que le comparant a déclaré ne savoir signer. Il y a aussi le commissionnaire du comité, nommé Vilain, dont l'éducation jacobine n'est pas plus avancée. Torquatus veut le débaptiser et lui donner pour parrain César, qui était, dit-il, un *fier républicain*. Vilain ne se soucie pas de cet honneur. César n'est pour lui qu'un nom de chien de basse-cour. « Je m'appelle Vilain, » dit-il, « et Vilain je resterai. » C'était Brunet qui jouait ce personnage avec la simplesse bonace qui le caractérisait dès lors. Quant à Torquatus, c'était Tiercelin, coiffé d'un affreux bonnet à poil, estropiant les mots et commettant les liaisons les plus hasardées. Tiercelin, qui resta, comme Brunet, une des colonnes des Variétés, excellait dans les physionomies populaires. Près de trente ans après, un autre rôle de rempailleur de chaises, le Malassis du *Coin de Rue*, devait marquer la fin de sa carrière, comme Torquatus en avait marqué le commencement.

Dans l'*Intérieur des Comités révolutionnaires*, ne cherchez pas l'art ni l'action. Le style est dans le goût déclamatoire du temps, et cette emphase tombe quelquefois dans d'étranges naïvetés. Dufour et son fils se trouvent seuls dans le lieu des séances du comité. Ils profitent de l'occasion pour jeter les yeux sur les papiers qui couvrent le bureau, et qui, tous, sont des dénonciations atroces, des instructions sanguinaires. « Quelle horreur ! » s'écrie Dufour fils, « la correspondance des cannibales serait moins effroyable ! » Il est douteux que les cannibales emploient beaucoup de papier à lettres. Les deux Dufour continuent sur ce ton :

DUFOUR PÈRE.
La voilà, cette prétendue pièce de conviction ! Une lettre

adressée à Dormont il y a quatre ans! L'auteur y gémit sur certains événements désastreux de notre révolution. Voilà ce que des juges anthropophages appellent conspirer contre la République.

DUFOUR FILS, *après avoir lu la lettre.*

Mais, mon père, cette lettre ne respire que l'amour de l'humanité!

DUFOUR PÈRE.

Il fallait, pour leur plaire, qu'elle respirât la soif du carnage.

DUFOUR FILS.

Mais, d'ailleurs, elle est écrite quatre ans avant l'existence de la République. Aucune loi....

DUFOUR PÈRE.

Des lois! il n'en faut plus, mon fils, quand la société n'est composée que de bourreaux et de victimes. La France n'est plus qu'une immense forêt fermée de murs, habitée par des loups qui dévorent et des brebis qu'ils massacrent.

DUFOUR FILS.

Quoi! vous croyez que sur cette lettre on eût condamné le malheureux Dormont?

DUFOUR PÈRE.

Si je le crois? Hélas! mon fils, les hommes probes n'ont plus même aujourd'hui la triste ressource de l'incertitude.

DUFOUR FILS.

Vous me faites frissonner!.... (*Il déchire avec une vive émotion la lettre.*)

DUFOUR PÈRE.

Que faites-vous donc, mon fils?

DUFOUR FILS.

J'arrache une proie innocente à des vautours. Dans quel pays sommes-nous, grand Dieu! puisqu'il faut rougir d'un écrit dont toute âme sensible s'enorgueillirait d'être l'auteur!

DUFOUR PÈRE.

Vous le voyez, mon fils, les forfaits sont à leur comble. Si je lève les yeux sur mon pays, il n'est plus qu'un vaste cimetière! Nous ne marchons plus aujourd'hui que sur des cadavres ou des décombres. Le comité est l'antre de Cacus : on

n'y respire que les vapeurs du crime et l'odeur infecte du carnage, etc.

Il faut avouer que les membres du comité, ces bêtes féroces, ressemblent un peu à ces tyrans de tragédie qui écoutent avec assez de placidité les grosses injures qu'on leur adresse. Les Dufour ne s'en font pas faute, et leur servante, aussi honnête fille que le domestique est honnête garçon, turlupine et bafoue Torquatus avec une liberté dont on s'étonne. Un officier municipal, escorté de gendarmes, procède à l'arrestation d'Aristide, Scévola, Torquatus et compagnie, qui défilent la tête basse pour s'en aller en prison, et de là vous devinez où. C'était la revanche et la contre-partie de l'arrestation finale dans les pièces jacobines. Le public ne s'en plaignait pas, tant s'en faut. Ses frénétiques bravos étaient les acclamations furieuses de la vengeance. On ne pouvait se rassasier de voir traîner et retourner dans leur boue sanglante ces bourreaux dont le règne venait à peine de finir. Chaque mot portait coup, pourvu qu'il fût un brûlant stigmate imprimé sur leur front. Les hideuses figures exhibées n'étaient que trop ressemblantes, et on n'en avait que trop connu les originaux. Il y eut un homme, sexagénaire, qui avait passé dans les prisons tout le temps de la Terreur, et qui loua une loge de baignoire pour ne pas manquer une seule représentation. Chaque soir il était là, ne perdant pas un mouvement des acteurs; la bouche entr'ouverte, pleurant de joie, comme en extase, et répétant: « Oh! comme je me venge de ces coquins-là! » L'*Intérieur des Comités révolutionnaires* ne fut pas joué moins de deux cents fois, tant à la Cité qu'au théâtre Montansier, où on le reprit. Il fit également

fureur dans les départements, car les odieux comités avaient fonctionné dans la France entière.

Ducancel a composé un second drame, *le Tribunal révolutionnaire ou l'An deux*, qui était la suite du premier et qui allait être joué au théâtre Feydeau en 1796, quand il fut interdit par un ordre de la police. Un petit acte sur les mœurs du jour, *le Thé à la mode, ou le Million de sucre*, représenté douze fois cette même année au théâtre Montansier, ne fut pas pour l'auteur une compensation suffisante. Ce fut inutilement qu'il multiplia les démarches sous les gouvernements suivants, y compris celui de la Restauration, pour que son drame du *Tribunal révolutionnaire*, reçu en 1823 à la Porte-Saint-Martin, vît le jour de la scène. Il l'a réuni à ses deux autres pièces dans un volume qui contient en outre des notes historiques curieuses. Sans avoir une valeur littéraire, ses deux drames, par eux-mêmes, sont à consulter, et celui qui a paru au théâtre témoigna, par son succès exceptionnel, de l'état de l'opinion, sur laquelle il eut sa part d'influence [1].

Le Souper des Jacobins, d'Armand Charlemagne, (théâtre Molière, 15 Mars 1795), montrait aussi un conciliabule de terroristes, mais après le 9 thermidor, quand ils se déguisaient de leur mieux. Quatre ou cinq d'entre eux, se retrouvant après ce terrible coup de tonnerre, se sont réunis dans un hôtel garni pour y souper incognito en se remémorant leurs ex-

1. Ducancel, né à Beauvais en 1766, fut nommé en 1815 sous-préfet de Clermont (Oise), et révoqué l'année suivante, après la dissolution de la Chambre dite *introuvable*, pour avoir servi, dans les élections, l'opinion ultra-royaliste au lieu de seconder le ministère. Il est mort en 1835. Son volume a paru en 1830, à la veille d'une nouvelle révolution.

ploits. L'un des convives manque, mais son excuse est valable : il a rencontré sur son chemin la canne réactionnaire.

CRASSIDOR.

.... Son excuse, amis, se lit sur son épaule.

SOLON.

Un petit mal de reins?

CRASSIDOR.
Précisément.

SOLON.
Je sais
Ce que c'est; nos amis y sont assez sujets.

Bientôt le souper fraternel est troublé, comme la séance du comité dans la pièce de Ducancel, par une chaude querelle, par de vives récriminations. Crassidor, Furtifin, ex-journaliste de l'école du *Père Duchesne*, et Aristide (le nom était à la mode) ci-devant membre d'un tribunal révolutionnaire, échangent de dures vérités.

L'humanité ! qui, toi, parler d'humanité ?
C'est comme si Mandrin parlait de probité !
Ce mot, mon cher ami, va très-mal à ta bouche :
Tes patrons sont Carrier, Robespierre et Cartouche.

ARISTIDE.

Ils valent bien le tien, puisque c'est saint Marat.
On te vit comme lui prêcher l'assassinat,
Et ton mauvais journal fut le fils sanguinaire
Du grand *Ami du Peuple*, et valait bien son père.

.

CRASSIDOR, *à Aristide*.

Si je suis un coquin, tu n'es pas honnête homme.
Ton tribunal du diable opérait on sait comme.
Oui, je volai les gens, je ne m'en défends pas;
Mais toi, buveur de sang, tu les assassinas !

Dans l'hôtel où ces dignes amis font leur repas cor-

dial, deux autres personnages qui n'ont pas de raisons pour leur être reconnaissants, sont venus chercher un gîte. L'un est un tailleur qui a eu le malheur de les avoir pour pratiques, et qu'ils ont payé à leur manière, comme il le leur reproche en les retrouvant :

> Pour acquitter vos dettes,
> Vous aviez, on le sait, des ressources secrètes,
> Et plus d'un, pour périr, n'eut d'autre tort certain
> Que d'être créancier de quelque jacobin.
> Un d'eux même l'a dit : « Qu'importe la dépense ?
> C'est sur les échafauds que nous aurons quittance ! »

A ce malheureux tailleur, il restait pour fonds de magasin un assortiment de pantalons et de carmagnoles ; mais qu'en fera-t-il maintenant ?

> La mode en est passée : on veut des redingotes,
> Des habits d'honnête homme, et surtout des culottes.

Aussi, le pauvre diable, obligé de fermer boutique, demande-t-il à l'hôtelier la plus humble de ses mansardes. L'autre nouveau locataire, qui se nomme Forlis, et qui est fraîchement sorti des prisons, révèle ainsi quel fut son crime :

> Je mettais de la poudre, et mon linge était fin,
> Et mon écrou porta que j'étais muscadin.
> On sait qu'il n'en fallait alors pas davantage
> Pour aller en charrette, ou pour le moins en cage.
> Cela n'allait pas mal, et j'ai vu le moment
> Que j'avais conspiré, moi centième, en dormant.

Dans ce rôle de muscadin, on remarque un aperçu vrai, un trait caractéristique, et qu'aucun autre pays n'aurait sans doute offert. Chez les détenus parmi lesquels le bourreau venait faire son appel journalier, il

y avait le courage mondain et léger, bien aise de se
retrouver là en bonne compagnie, et qui renouait sous
les verroux les gais entretiens du salon. Ce stoïcisme
de la frivolité alla jusqu'à chansonner la guillotine:

> La guillotine est un bijou
> Aujourd'hui des plus à la mode.
> J'en fais faire une en acajou
> Pour la mettre sur ma commode.

Ce n'est pas d'un ton plus triste que Forlis raconte
pourquoi il est obligé de se loger en garni, comment,
lorsqu'on l'arrêta, tout son élégant mobilier, argenterie,
bijoux, etc., fut mis sous les scellés; et comment, par
un tour bien digne du plus fameux sorcier, il ne s'en
retrouva plus rien, quoique les scellés fussent restés
intacts, au moins en apparence. Crassidor ayant, devant Forlis, tiré une très-belle montre pour regarder
l'heure, l'ex-prisonnier la reconnaît pour la sienne, de
même que dans *l'Intérieur des Comités*, on retrouvait
aussi la montre d'autrui dans la poche de Torquatus.
Forlis, qui est d'humeur accommodante, se contente de
reprendre son bien. Mais qui consolera cet autre jeune
homme que le règne de la Terreur a fait orphelin? Qui
lui rendra son père, assassiné par ces misérables? Ici
encore arrive un officier public, accompagné de la
force armée, qui s'assure de Crassidor et de ses compagnons. En épluchant leurs comptes, on ne s'occupera pas de leurs opinions, mais seulement de leurs
actes:

> Ce qu'on pense n'est rien, le tout est ce qu'on fit.
>
> Je vous arrête ici, non comme Jacobins,
> Mais comme prévenus d'être de francs coquins.

Aussi a-t-on tout lieu de croire qu'ils n'en sont pas quittes [1].

Un autre auteur qui s'escrima vigoureusement dans le répertoire thermidorien, ne faisait que préluder à la notoriété encore plus bruyante qui a retenti jusqu'à nous. Cet auteur, une des figures les plus caractérisées de la polémique contemporaine, était Alphonse Martainville.

Né à Cadix, d'une famille du Midi de la France, Martainville avait commencé presque enfant cette carrière batailleuse qui était son élément naturel. Des bancs du collége, les événements de la Révolution le jetèrent sans transition au milieu de ces luttes où l'on jouait sa vie. Ardemment royaliste, il fut accusé d'avoir rédigé avec un nommé Monborgne un tableau inexact du maximum. Jeté en prison, traduit devant le redoutable tribunal auprès duquel Fouquier-Tainville remplissait les fonctions d'accusateur public, il montra dans une telle épreuve un sang-froid insouciant qui alla jusqu'à plaisanter avec le fatal couperet. Quand, suivant l'usage, son nom lui fut demandé : « — Martainville. — De

[1]. L'auteur du *Souper des Jacobins*, Armand Charlemagne, né au Bourget, près Saint-Denis, en 1759, et fils d'un épicier, avait pris le petit collet après avoir terminé ses études. Renonçant bientôt à entrer dans la carrière ecclésiastique, il était devenu clerc de procureur; puis, s'étant enrôlé dans le régiment de Monsieur, infanterie, il avait fait la guerre d'Amérique. Ayant aussi quitté l'uniforme, il était devenu auteur; mais ce fut pour écrire sur l'économie politique et sociale, avant de travailler pour le théâtre. Outre ses pièces d'à-propos, il a donné un assez grand nombre de comédies jouées la plupart à Louvois et à l'Odéon, et qui ne manquent pas de verve ni de comique. On peut citer particulièrement *le Testament de l'Oncle, ou les Lunettes cassées*, et *les Voyageurs*. Armand Charlemagne est mort en 1838.

Martainville, sans doute? » dit le président, qui trouvait à ce nom une physionomie nobiliaire. — « Citoyen président, répondit le jeune accusé, je suis ici pour être raccourci, et non pour être allongé. » Il fut acquitté, moins sans doute par cet audacieux bon mot (le terrible tribunal ne riait guère) que par la protection de son compatriote le provençal Antonelle, qui était un des jurés. Voici en quels termes le jugement est rapporté dans le *Moniteur* du 19 ventôse an II (10 mars 1794): « Tribunal révolutionnaire. Martainville, âgé de quinze ans, demeurant au collége de l'Égalité, rue Saint-Jacques, convaincu d'avoir coopéré à la rédaction d'un écrit de huit pages d'impression, intitulé : *Tableau du maximum des denrées et marchandises, divisé en cinq sections*, a été acquitté à cause de son jeune âge. » Sans doute Martainville s'était fait pour la circonstance encore plus jeune qu'il n'était : d'après les biographies, il devait avoir seize à dix-sept ans.

Après le 9 thermidor, le polémiste adolescent fut un des plus fougueux, dans les rangs de cette jeunesse dorée pour qui la *chasse aux Jacobins* était le plaisir à l'ordre du jour. Certes, on ne peut pas dire que Martainville eût tremblé devant eux quand ils tenaient le pouvoir. Dans les cafés, dans tous les lieux publics, sans cesse le défi à la bouche, il chercha au théâtre de nouvelles armes, et il ne s'en servit pas de main-morte Le 9 ventôse an III (19 février 1795), il fit jouer aux Variétés-Montansier, *le Concert de la rue Feydeau*, en société avec Hector Chaussier. On donnait en ce moment, dans la rue Feydeau, des concerts où couraient tous les muscadins et toutes les élégantes avec une soif de plaisirs doublement avide, après la compression for-

midable dont on avait besoin de se dédommager. On se pressait aux concerts de la rue Feydeau comme à ce *bal des victimes*, où se réunissaient les personnes qui avaient eu quelqu'un ou quelques-uns des leurs guillotinés. Singulière façon de porter le deuil, si ce n'eût été une manière de se réjouir de la chute des bourreaux! Ces concerts, qui étaient si fort à la mode, sont le prétexte du vaudeville en question, et ils amènent un des couplets dirigés comme un feu roulant contre les terroristes :

> Le charme de la mélodie,
> Du chant les sensibles accords,
> Glissent sur leur âme flétrie
> Par la rage et par le remords.
> L'art affreux d'enfanter des crimes
> Pour leur cœur a seul de l'attrait;
> Les cris plaintifs de leurs victimes,
> Voilà le concert qui leur plaît.

Ne cherchez pas plus de fond dans ces quelques scènes que dans tous les autres à-propos du moment. Le Jacobinisme y est représenté par le citoyen Brise-Scellé, nom qui porte avec lui sa signification. Les pièces précédentes nous ont montré quel genre d'exploits on reprochait aux agents terroristes, indépendamment de tout le reste. Nous rencontrons pareillement ici le jeune officier convalescent qui vient de combattre les armées des *despotes*. Si royaliste que fût Martainville, c'était là un tribut à payer pour avoir le droit de frapper sans ménagement d'autres adversaires. Aussi, comme il use de la permission !

> Naguère on voyait dans la France
> Un régiment de scélérats,

> Portant pour habit d'ordonnance
> Le pantalon, les cheveux plats.
> Des crins qui garnissaient leur nuque,
> Ils choisissaient bien la couleur,
> Car de leur âme la noirceur
> Était peinte sur leur perruque.

Dans le costume jacobin, le pantalon allait avec la carmagnole et le bonnet rouge, et les muscadins se piquaient de se mettre en opposition, sous tous les rapports, avec les hommes de ce parti. La culotte courte avec de longs rubans pendant au jarret, l'habit à collet vert, la haute cravate, les cadenettes poudrées, telle était la mise qu'ils affichaient, pour faire contraste à l'accoutrement cynique dont Marat et les siens avaient fait leur livrée.

Depuis comme avant le 9 thermidor, les airs républicains, *la Marseillaise*, *le Chant du Départ*, étaient joués dans tous les spectacles, et devaient même chaque soir préluder à la représentation. Mais, après cette journée mémorable, le *Ça ira* et *la Carmagnole* avaient cédé la place au *Réveil du Peuple*, cet hymne vengeur, dont l'auteur était Souriguière. En 1791, Souriguière avait fait jouer au théâtre du Marais, une tragédie d'*Artemidor ou le Roi citoyen*, en l'honneur de la monarchie constitutionnelle, dans le même sens que les pièces du Cousin Jacques. Dans le parti thermidorien on voyait ainsi réunis tous les hommes des diverses nuances opposées au terrorisme, et avec eux plus d'un ex-terroriste de la Convention, qui avait su se retourner à temps et contribuer à la chute de Robespierre, pour ne pas être sa victime ou son compagnon d'échafaud. Le *Réveil du Peuple* fut le chant thermidorien, et les auteurs du *Con-*

cert de la rue Feydeau en placèrent l'air dans leur vaudeville. Ils le mirent dans la bouche du jeune officier qui s'indigne de retrouver dans sa patrie des ennemis à combattre, après ceux qu'il a combattus sur les champs de bataille. Mais ces ennemis intérieurs, ce n'est pas la baïonnette que l'on emploie contre eux ; il suffit d'une arme moins héroïque, témoin la façon dont on vient de les malmener :

> Ces coquins dernièrement
> Ont levé la tête.
> Quelques lurons à l'instant,
> Oh ! la belle fête !
> Pour les mettre à la raison
> Ont fait jouer le bâton.
> La bonne aventure, ô gué !
> La bonne aventure !

Ce n'est pas tout, et voici comment, dans les couplets de la fin, les Jacobins sont définis et résumés :

> Lorsque l'on voudra dans la France
> Peindre des monstres destructeurs,
> Il ne faut plus de l'éloquence
> Emprunter les vives couleurs.
> On peut analyser le crime,
> Car tyran, voleur, assassin,
> Par un seul mot cela s'exprime,
> Et ce mot-là, c'est *Jacobin*.

Il n'est pas étonnant que le parti traité de cette manière, et qui était toujours en force, ne souffrît pas patiemment des atteintes pareilles, et criât sous le fer rouge dont on le marquait. La riposte se traduisait séance tenante par des rixes, par des soufflets, et, le lendemain, par des duels. A la première représenta-

tion du *Concert de la rue Feydeau*, un coup de pistolet chargé à balle fut même tiré dans la salle, heureusement sans atteindre personne. C'était un trait de couplet d'une autre espèce.

La journée du 13 vendémiaire (5 octobre 1795) où la Convention mitrailla les sections de Paris, et arma, pour les combattre, des hommes détenus comme terroristes, mit fin à la réaction thermidorienne. Martainville, dans ce moment en Provence, chercha un refuge sous l'uniforme, et servit quelque temps à l'armée d'Italie. Revenu bientôt à Paris, il se remit à batailler, et attaqua vivement le Directoire, successeur de la Convention. Les élections allaient avoir lieu pour les conseils, d'après le système des deux degrés, des assemblées primaires choisissant d'abord les électeurs. Pendant que, dans les départements de l'Ouest, une précaire pacification suspendait les luttes armées, les *politiques* du parti royaliste essayaient d'une autre voie; ils tentaient de pénétrer dans la place par la porte de la constitution et de la légalité républicaine; ils se mêlaient avec activité au mouvement électoral. Le 19 mars 1797, Martainville fit jouer aux Jeunes Artistes *les Assemblées primaires ou les Élections*. Là encore, les Jacobins étaient rudement menés. Simplot, ancien balayeur du Comité révolutionnaire, chantait, par exemple, ce couplet :

> A balayer le comité
> Je prenais bien d' la peine;
> Mais je peux dire en vérité
> Qu'elle était toujours vaine.
> Tout était propre à s'y mirer,
> Grâce aux pein's les plus dures;
> Mais dès qu' les membres v'naient d'entrer,
> Il était plein d'ordures.

Dans une autre scène, il y avait celui-ci :

> Il fut un temps où, dans la France,
> Le nom sacré de magistrat
> Était le prix de l'ignorance,
> Du vol et de l'assassinat.
> Espérons de ces jours horribles
> Ne revoir jamais les fléaux.
> Non, les intrigants, les bourreaux
> Ne seront jamais éligibles.

Les traits mordants n'étaient pas non plus épargnés au pouvoir, contre lequel le parti monarchiste préparait sa grande campagne sur ce nouveau terrain. A défaut de censure théâtrale, la police intervenait quelquefois après coup, et c'est ce qui eut lieu en cette occasion. Bruyamment applaudie, la pièce fut défendue. La publicité jouissait à ce moment d'une liberté dont Martainville fit largement usage. Le chef du bureau central de police, appelé Limodin, l'ayant mandé dans son cabinet, le jeune auteur lui déclara que *les Assemblées primaires* seraient rejouées, ou qu'il ferait beau bruit. La défense ayant été maintenue, Martainville fit placarder à la porte du théâtre et dans les rues une grande affiche intitulée : *Conversation du citoyen Martainville, auteur des* ASSEMBLÉES PRIMAIRES OU LES ÉLECTIONS, *avec le citoyen Limodin, secrétaire de la police.* Cette conversation y était racontée en effet, avec les commentaires les plus mordants et les plus bouffons. Limodin aurait reproché à Martainville, entre autres griefs, d'avoir comparé, dans un couplet, l'Assemblée primaire à *une fille*. Quant au public mécontent d'être privé de la pièce, le fonctionnaire mal embouché aurait dit qu'il se *moquait* de lui. Encore s'était-il servi,

à ce qu'il paraît, d'une expression beaucoup plus énergique que Martainville imprima en toutes lettres. Voici comment se résumait ce singulier récit; toujours avec l'emploi du même mot, que j'ai dû remplacer par un autre moins accentué. « Le public dont Limodin se *moque*, et qui, je crois, lui rend bien la pareille, a demandé hier à grands cris la pièce défendue. Moi qui ne suis pas membre du bureau central, et qui ne ME MOQUE PAS DU PUBLIC, pour le mettre à même de juger la pièce, je l'ai fait imprimer. Elle se vend chez Barba, rue Saint-André-des-Arts, n° 27. » En effet, la pièce parut accompagnée de cet étrange factum, avec un titre ainsi conçu :

LES ASSEMBLÉES PRIMAIRES OU LES ÉLECTIONS,

Vaudeville en un acte,

Représenté pour la première fois le 29 ventôse, sur le théâtre des Jeunes Artistes, défendu par le bureau central à la quatrième représentation, et redemandé le soir même à grands cris par le public.

Par le citoyen MARTAINVILLE, auteur du *Concert Feydeau*.

Cette protestation fut continuée par l'affiche du théâtre, au bas de laquelle on lisait : En attendant *les Assemblées primaires ou les Élections*, vaudeville du citoyen Martainville, suspendu par ordre du gouvernement. »

Il faut avouer que rarement la critique des actes du pouvoir put se donner si ample carrière, et qu'il était extraordinaire de voir un auteur de vaudeville se moquer à ce point de l'autorité.

Le Directoire allait bientôt prendre sa revanche, et pour être fort, il fut violent. Il avait bien le droit de dé-

jouer les espérances et les projets des royalistes ; mais lui qui n'avait pas épargné le démagogue Babeuf, il recourut aux moyens révolutionnaires ; il procéda par l'arbitraire, par les proscriptions, par un attentat qui marque tristement une seconde phase dans son existence, et qui eut pour conséquence de faire absoudre par beaucoup de gens la manière dont lui-même fut renversé. Le coup d'État du 18 fructidor frappa toute opposition, quelle qu'en fût l'expression et la forme. Cayenne et Sinamari eurent nécessairement raison contre la presse, la tribune et le vaudeville.

Martainville échappa cependant aux conséquences de son audace. Le Directoire s'en prit à des hommes plus haut placés, et le virulent coupletier vit la foudre passer par dessus sa tête. Dans sa vie très-peu réglée, et se trouvant probablement fort à la gêne, il tenta la carrière du comédien ; il débuta sur la modeste scène de la Cité, dans *Frontin tout seul, ou le Valet dans la Malle*, vaudeville d'Ernest Clonard. Cette tentative réussit peu, et elle n'eut pas de suite. Au reste, Martainville convenait volontiers que là n'était pas sa vocation. « Je me sens, disait-il, toujours porté à l'indulgence quand je parle des comédiens qui ne sont pas bons, car je me rappelle que j'étais bien mauvais. »

Plus heureux comme auteur, Martainville se rabattit des pièces politiques sur des bambochades, des tableaux populaires au gros sel, dont plusieurs obtinrent du succès ; *Georges le Taquin, ou le Brasseur de l'île des Cygnes* ; *Tapin, ou le Tambourineur de Gonesse* ; *Taconet*, etc. Ce fut aussi lui qui fit avec Ribié, directeur de la Gaîté, ce fameux *Pied de Mouton* qui, revu,

augmenté, refait, brodé à neuf, élevé au niveau de la mise en scène moderne, a conservé dans chacune de ses nouvelles éditions l'influence de son titre magique. Au *Pied de Mouton* appartient le mot : *Demandez plutôt à Lazaville*, qui a eu l'honneur de rester proverbial. En outre, Martainville a publié, avec Etienne, l'*Histoire du Théâtre-Français pendant la Révolution*, et il est auteur de deux volumes qui ne se ressemblent guère par le sujet ni par le genre : *Grivoisiana, ou Recueil facétieux*, 1801 ; et *la Vie de Malesherbes*, 1802. Voilà ce qui s'appelle avoir plusieurs tons à son service, comme l'Intimé dans *les Plaideurs*.

Ce n'était pas l'Empire qui pouvait rouvrir libre carrière à l'esprit satirique de Martainville. Cependant, lors du mariage de Napoléon avec Marie-Louise, il fit sur cet auguste sujet une chanson poissarde et grivoise, très-différente des nombreux épithalames de commande, et qui ne courut, bien entendu, que manuscrite. Cette irrévérente célébration de l'hyménée césaréen, sur un mode qui n'avait rien de pindarique, eut un grand succès de fruit défendu. Elle arriva, dit-on, jusqu'au tout-puissant empereur, qui ne put s'empêcher de rire, et Martainville ne fut pas inquiété, quoique parfaitement connu comme étant l'auteur de cette facétie. Bien lui en prit que César se fût trouvé cette fois de bonne humeur.

Du reste, l'année suivante, à la naissance du roi de Rome, Martainville se mit à l'unisson général :

> Je sens redoubler mon ivresse
> Quand je pense à notre empereur.
> Il aura pleuré de tendresse :
> Soyons heureux de son bonheur.

C'est le plus beau jour de sa vie
Que nous annonce le canon.
　Pon, pon, pon, pon, pon, pon;
Je crois l'entendre qui s'écrie,
En baisant son joli poupon :
　« C'est un garçon! »

Voilà un des couplets de la chanson faite par Martainville en 1811, une de ces productions qui, avec de très-légers changements, peuvent servir à volonté pour toutes les naissances princières. Quelques années après, Martainville qui jugeait comme sans conséquence un tribut dont si peu de voix se dispensèrent, devait largement s'en dédommager. Nous le retrouverons dans ce temps-là, qui fut celui de son rôle le plus bruyant sur la scène politique. Revenons à l'époque dont nous nous sommes écartés quelque peu par ces détails anticipés.

Si le 18 fructidor coupa court aux pièces telles que *les Assemblées primaires*, il n'empêcha pas les auteurs d'exploiter un champ satirique, alors très-fertile. C'était la guerre aux nouveaux riches, aux parvenus, à tous les tripoteurs d'affaires qui pêchaient en eau trouble, dans ce grand remuement d'une société où l'ancien ordre de choses était rasé jusqu'à la base, et où le nouveau n'était encore qu'imparfaitement assis et réglé. Singulier temps que cette période comprise entre la fin de la Terreur et la chute du Directoire!

La passion du plaisir à côté de la misère, les assignats dépréciés au point qu'on payait une paire de bottes dix mille francs, sans que les restaurateurs Véry et Legacque et le glacier Garchi en fissent de moins bonnes recettes; les fêtes du Pavillon d'Hanôvre après l'échafaud

à peine abattu, le marché du Perron, cette Bourse d'alors, où l'on trafiquait de toutes choses, immeubles et denrées, beaux hôtels en bonnes pierres de taille et valeurs qui se fondaient entre les mains comme la neige au soleil ; tant de positions bouleversées, tant d'autres subitement acquises, tant de champignons de fortune qui avaient poussé du jour au lendemain sur le grand fouillis social, voilà quel tableau présentait le monde parisien, et quelle mine s'offrait à la verve des auteurs comiques et des faiseurs de couplets. Ce mot de *parvenu* dont je me suis servi, et qu'il serait fort déplacé d'appliquer aux hommes arrivés à la richesse et à l'élévation du rang par le mérite, par le travail, par des moyens honorables, c'était la qualification usitée pour tous ces enrichis, plus ou moins véreux, qui abondaient alors, et je ne fais que l'emprunter au répertoire du temps. A l'origine suspecte de leur fortune, ajoutez l'éducation très-imparfaite, les manières et le langage très-peu distingués, qui juraient avec leur récente opulence et avec les grands airs qu'ils se donnaient, et vous avouerez que le théâtre avait bien le droit d'amuser le public à leurs dépens.

A côté de ces fortunes nouvelles, dont les honneurs étaient si singulièrement faits, et qui ressemblaient à une broderie d'or appliquée sur une étoffe grossière, on voyait, comme contraste, les déclassés de l'ancien régime, des hommes et des femmes du grand monde qui n'avaient pas émigré, qui n'en étaient pas moins ruinés, trop heureux encore d'avoir sauvé leur tête, et qui luttaient comme ils pouvaient contre un si grand changement de fortune. Parmi les femmes, les unes savaient se passer de leur richesse perdue, de leur luxe d'au-

trefois, et vivre d'une manière modeste, comme leur sort présent l'exigeait, ce qui était le parti le plus sage et le plus honorable. D'autres, pour qui le plaisir et la toilette étaient des besoins irrésistibles, se faisaient spéculatrices, brocanteuses, trafiquantes, donnaient à jouer chez elles, se mêlaient au monde assez frelaté qui remplissait les salons des hommes du pouvoir. Ceux-ci étaient fort aises d'accueillir des personnes aimables, spirituelles, et dont le nom, quoique privé de titre et de particule, ne laissait pas que d'avoir un certain relief qui les flattait. Telle était la veuve du marquis de Beauharnais, mort sur l'échafaud, cette future impératrice Joséphine qui partageait avec Mme Tallien le trône de la mode et de la beauté. Des hommes d'un très-haut rang acceptaient de bonne grâce cette désignation démocratique de *citoyen*, ce niveau général sous lequel avaient disparu barons, comtes, ducs ou marquis.

De ce nombre étaient les deux Ségur, dont l'un représenta la cour de France auprès de Catherine II, et dont l'autre portait déjà, lors de la Révolution, les épaulettes de maréchal de camp. Ils n'étaient plus que le *citoyen Ségur aîné* et le *citoyen Ségur jeune*, et ils tâchaient d'adoucir les derniers jours et la pauvreté de leur vieux père, ci-devant ministre de la guerre, ci-devant maréchal de France, amputé d'un bras, qui avait combattu sous le maréchal de Saxe, un demi-siècle auparavant. Tous deux s'étaient bien trouvés d'avoir en eux un fonds qui survivait à leurs titres et à leurs grandeurs. Ils avaient demandé une ressource à leur plume, et ils travaillaient pour le théâtre, se faisant un plaisir d'être les confrères et les amis de simples au-

teurs très-roturiers. Ce n'était pas qu'ils abjurassent le ton et les manières de la bonne compagnie, comme on l'a vu faire au vaudevilliste Francis, fils du baron d'Allarde, par conséquent baron lui-même. Celui-ci avait pris le langage et les habitudes les plus vulgaires, et, quand venait à surgir un auteur nouveau, il s'en plaignait en des termes dignes du sentiment : « Il vient me manger mon beurre. » Le ci-devant comte et le ci-devant vicomte de Ségur savaient associer le ton du beau monde avec la familiarité de la camaraderie littéraire, même au foyer du Vaudeville ou de la Montansier. Tel est le caractère de leurs pièces et de leurs chansons, qui se distinguent par le bon goût et la finesse.

C'est surtout le plus jeune, Alexandre de Ségur, mort en 1805, qui a travaillé pour le théâtre. Outre ses vaudevilles, qui sont assez nombreux, il a donné quelques petites comédies en vers, et quelques opéra-comiques, entre autres *le Cabriolet Jaune*, un acte du genre bouffe, dans lequel Elleviou remplissait le rôle principal. Habitué à représenter de galants triomphateurs, des merveilleux du jour, et gâté par les applaudissements, Elleviou avait fort bonne opinion de lui-même, et reflétait un peu trop la suffisance des personnages où il brillait. A une répétition du *Cabriolet Jaune*, l'auteur crut pouvoir lui faire une observation légère, exprimée d'ailleurs dans les termes les plus polis. Elle ne fut pas cependant du goût de l'acteur, qui se permit d'y répondre d'une manière peu convenable. M. de Ségur ne se fâcha pas; mais l'homme de lettres se ressouvint du grand seigneur, et, avec les belles manières et la fine ironie dont il conservait l'élégante tradition, s'adressant à l'acteur trop pénétré de son importance :

« Ah! monsieur, lui dit-il, vous oubliez que, depuis la Révolution, nous sommes tous égaux. »

Elleviou, interloqué, ne sut pas trouver un mot de réplique.

Ce *Cabriolet Jaune* fut assez cahoté dans sa course. Le lendemain, sortant d'une pièce nouvelle qui venait d'être jouée au Théâtre-Français, et qui avait eu encore moins bonne chance, Ségur aperçut l'auteur, retenu sous le péristyle par une averse : « Mon cher ami, lui dit-il, voulez-vous que je vous donne une place dans mon *Cabriolet Jaune?* » Il disait aussi, avec non moins de gaîté. « Mon *Cabriolet* est sous la remise. » Le comique véhicule en ressortit cependant et roula dès lors sans obstacle; autrement dit, *le Cabriolet Jaune* fut repris plus tard avec succès.

M. de Ségur aîné, l'historien, l'auteur des Mémoires souvent cités, membre de l'Académie Française, pair de France sous la Restauration et le gouvernement de Juillet fut nommé grand maître des cérémonies, lorsque l'Empire se constitua une cour selon les us et coutumes monarchiques. Quelqu'un qui recherchait un emploi dans la nouvelle maison impériale ne vit pas de meilleur patronage à réclamer que celui de l'éminent dignitaire; mais, confondant les deux frères, ce fut au vicomte de Ségur qu'il fit parvenir sa supplique pour le *grand maître des cérémonies de France*. Alexandre de Ségur, qui avait voulu rester un simple homme d'esprit, comprit le quiproquo; il se mit à en rire de bon cœur, et, prenant aussitôt la plume, il fit cette réponse :

« Monsieur,

« Vous [m'écrivez pour me demander une place. Je

vous en envoie deux; mais c'est pour une pièce de moi que l'on joue ce soir à l'Opéra-Comique.

« J'ai l'honneur d'être monsieur, votre serviteur,

SÉGUR, *sans cérémonie.* »

Le *sans cérémonie* n'avait aucune intention épigrammatique à l'égard de la dignité fraternelle, à en juger par ce mot plein d'une tendre affection, et qui fait honneur au cœur du vicomte de Ségur : « N'osant pas être jaloux de mon frère, j'ai pris le parti d'en être fier. »

On conçoit que les hommes de l'ancienne société jetés au milieu du pêle-mêle qu'avait produit la Révolution, fussent tout disposés à rire des travers et des ridicules de ceux qui tenaient le haut bout. C'était au moins une satisfaction. La masse même du public ne demandait pas mieux que d'en faire autant, semblable aux gens du parterre qui glosent des avant-scènes, au *vulgus* à pied, brocardant les équipages qui leur envoient de la poussière. Comme il arrive toujours pour les critiques générales, beaucoup des nouveaux riches, se gardant bien de se reconnaître eux-mêmes, devaient appliquer la peinture à tels ou tels de leurs pareils, et se divertir de la ressemblance. Aussi n'est-on pas surpris que ce fonds ait tenu le théâtre en veine pendant plusieurs années.

Un des premiers auteurs qui l'exploitèrent, fut Armand Charlemagne, l'auteur du *Souper des Jacobins*. Quelques mois après, le 30 octobre 1795, il donna au Théâtre de la République, une autre petite comédie, *l'Agioteur*, qui peint avec une certaine verve le tohu-

bohu du Perron, cette fièvre de trafic où se heurtaient les éléments les plus hétérogènes, cet agiotage effréné qui opérait sur toutes choses.

> L'État est en danger, on joue à sa ruine,
> On spécule sur tout, jusque sur la famine,
> On voit se déborder un peuple de vendeurs,
> On voit courir après un peuple d'acheteurs.
> L'un s'efforce à tromper, l'autre cherche à séduire,
> Et chacun tour à tour est colombe et vampire.
> Les yeux sont fatigués d'un contraste effrayant.
> Ici c'est l'abondance, et là le dénûment.
> Le luxe monstrueux de la riche indécence
> Brille près des haillons de l'honnête indigence.
> Les chants de volupté se mêlent aux sanglots,
> Vénus a ses boudoirs à côté des tombeaux ;
> Le brillant sybarite a cent plats sur sa table,
> A sa porte, de faim expire un misérable.

Les gens dans lesquels sont personnifiés les tripoteurs d'affaires sont le spéculateur à la hausse Crusophile, et le perruquier Boucliac, un trafiquant universel.

<center>CRUSOPHILE.</center>
> Je ne vous connais pas pour faire le commerce.
<center>BOUCLIAC.</center>
> Fi donc ! c'est un métier que tout le monde exerce.
>
> On trouve du café chez plus d'un chapelier ;
> Voulez-vous des chapeaux ? Allez chez l'épicier.
> J'achetai mes souliers chez mon apothicaire,
> Et mon voisin, qui fut autrefois avocat,
> Tient du poivre et du suif, du sucre et du tabac ;
> Et moi, qui fais aussi des affaires en ville,
> Devinez qui je suis : je vous le donne en mille.
<center>CRUSOPHILE.</center>
> Que m'importe, après tout ?

BOUCLIAC.

 Boucliac est mon nom.
Je suis, ne vous déplaise, honnête homme et Gascon.
Je faisais autrefois la barbe à tout le monde,
Et j'étais dans cet art d'une adresse profonde.
Les gains étaient petits ; je fais double métier,
J'exerce le négoce, et je suis perruquier,
Et de ces deux états l'un n'empêche pas l'autre.

CRUSOPHILE.

Fort bien ; que tenez-vous ? quel article est le vôtre ?

BOUCLIAC.

Je tiens tout, je vends tout, des bijoux et du vin,
Du sel et du coton, des mouchoirs et du pain,
De la poudre et du drap, du sucre et des chandelles,
Des livres et du fer, du beurre et des dentelles,
Du fil et du savon, du suif et des tableaux,
De l'huile et du café, du poivre et des chapeaux.

CRUSOPHILE.

Au fait, que venez-vous proposer ?

BOUCLIAC.

 Je viens vendre.

CRUSOPHILE.

Quoi ?

BOUCLIAC.

 Ce que vous voudrez.

CRUSOPHILE.

 Il s'agit de s'entendre.
Je voudrais du savon.

BOUCLIAC.

 J'en tiens du merveilleux,
A Paris arrivé depuis un jour ou deux,
Par un vieux médecin expédié par terre,
A son marchand de bois, au compte d'un notaire.
Cela n'a pas encor couru les magasins,
Et n'a guère passé que par quinze ou vingt mains.

.

CRUSOPHILE.

Et le prix ?

BOUCLIAC.
Il en est qui viendraient vous surfaire,
Et vous proposeraient une mauvaise affaire ;
Mais moi, grâces au ciel, je suis accommodant,
J'ai de la probité, je marche rondement,
Petit gain me suffit, je ne cherche qu'à vivre,
Et je vends mon savon quatre-vingts francs la livre.
CRUSOPHILE.
C'est un peu cher.
BOUCLIAC.
Demain cela renchérira,
Et l'on s'est à la Bourse arrangé pour cela.

Crusophile achète à ce prix pour huit millions de savon, et il compte bien y faire un beau bénéfice. Quant au sucre, il est à cent trente francs la livre, sauf la hausse que l'on peut encore espérer.

Ce sont aussi des industriels de cette espèce que les citoyens Truchant et Rustant, dans *les Modernes enrichis*, comédie en trois actes, de Pujoulx, représentée au Théâtre de la République, le 16 novembre 1797. Truchant, qui s'appelle Victor de son prénom, se fait appeler *de Saint-Victor*, depuis que les saints sont tolérés. Avec ces deux personnages, qui ont fructueusement manipulé des affaires véreuses, voici mesdames leurs moitiés, dont l'une surtout, la citoyenne Truchant, est fort loin d'être une académicienne dans son langage ; mais elle exhibe de singulières toilettes, et s'inquiète peu que l'on s'en raille ; l'argent dispense de grammaire et de goût :

Jouissons de notre fortune :
La mise n'est jamais commune
Lorsque l'on a beaucoup d'argent.
Si l'on se rit de nous, va, c'est en enrageant.

> Que chacun à son tour se pousse ;
> On m'éclaboussait, j'éclabousse.
> S'il ne fallait parler que quand on parle bien,
> Les trois quarts de Paris ne diraient presque rien.
>
> TRUCHANT.
>
> Oh ! la voilà ! toujours extrême !
>
> LA FEMME TRUCHANT.
>
> J'fais d'mon mieux, qu'chacun fass' de même.
> Consolez-vous, cher monsieur Saint-Victor,
> On dit qu'on est parfait lorsque l'on a de l'or.
> Consolez-vous : oui, malgré mon langage,
> On viendra me faire la cour,
> Et si nous l' voulions, chaque jour,
> Bien des gens comme il faut, je gage,
> Viendraient avoir l'honneur de manger not' potage.

Les époux Truchant ont un grand dadais de fils dont l'éducation est tout juste aussi avancée que celle de sa mère. Ils l'ont fait venir de leur village, où il était resté jusqu'à ce moment, et le luxe paternel et maternel lui ménage bien des surprises. On sert des glaces, il en goûte, et il trouve qu'elles seraient meilleures, si elles étaient chaudes. Il a pris le costume des *incroyables*, le large habit carré, l'énorme cravate :

> Le cou dans une nappe et le corps dans un sac,

et il s'étudie à dire avec le grasseyement du bel air : *ma paole, ma paole d'honneur*. Ce rôle du fils Truchant fut une création très-comique de Baptiste cadet.

Dans le même temps, on jouait à la Gaîté, avec un succès prodigieux, *Madame Angot, ou la Poissarde parvenue*, de Maillot. Le directeur-acteur Corsse représentait magnifiquement la grotesque héroïne, une Madame Abraham de la halle, dont la fille est courtisée par un Moncade subalterne, affublé d'un faux nom et de

faux mollets. Si le ton poissard faisait, chez Mme Angot, un contraste bouffon avec sa fortune et ses prétentions, au moins c'était en vendant de la morue, ce qui n'a rien de déshonnête, qu'elle et son mari s'étaient enrichis; mais Mme Angot devint proverbiale, et toutes les femmes sans éducation qui faisaient de l'étalage, furent qualifiées par ce nom. Aude, le père de *Cadet Roussel,* fit à *Madame Angot* une suite, *Madame Angot au Sérail de Constantinople,* qui, contre l'ordinaire de ces continuations, recommença le succès de le pièce primitive.

Dans un vaudeville, une femme de chambre qui avait pris la place de sa maîtresse, se demandait quelle robe elle mettrait pour aller au bal :

> Mettrai-je ma robe de basin,
> Ou ma grande sultane?...
> Aimez-vous mieux celle de satin
> Que celle en tarlatane?...
> Passerai-je ma robe lilas,
> Ou mettrai-je ma robe brune?...

A quoi un autre personnage murmurait à part lui, en levant les épaules :

> Tu n'avais pas tous ces embarras,
> Quand tu n'en avais qu'une.

On disait à un domestique enrichi :

> Tu n'es pas le premier valet
> Qui ne connaisse plus son maître;

Ou bien encore :

> C'ty-là qu'on traîne
> Si vite dans un phaéton,
> Queuqu' beau matin changeant de ton,

Pourra r'monter derrière,
Comme faisait son père.

Picard, avec son excellent esprit d'observation, ne pouvait négliger ce côté des mœurs du temps; aussi, dans son *Entrée dans le Monde* (1799), trouve-t-on parmi les personnages deux *riches du jour*. L'un d'eux, Dumont, fait le moraliste et censure la corruption dont il est un des exemples :

<center>DUMONT, *avec importance.*</center>

J'ai connu vos parents autrefois : oui, les biens
Qu'ils possédaient alors étaient voisins des miens.
Qu'ils sont rares, hélas ! les gens de leur espèce,
Car, chez qui voyons-nous aujourd'hui la richesse?
Chez des sots parvenus, chez des hommes de rien,
En débauches sans nombre épuisant tout leur bien :
Des bonnes mœurs, des arts, aucun ne se soucie.
Un orgueil!...
<center>AGLAÉ.</center>
 C'est unique à quel point on s'oublie.
(*Bas aux autres personnages, derrière son éventail*).
Le bruit court qu'autrefois lui-même il fut laquais.
<center>DUMONT.</center>
Aussi nos gens sont-ils plus fripons que jamais.
<center>AGLAÉ.</center>
Ils veulent s'enrichir, ainsi qu'ont fait leurs maîtres.
<center>DUMONT.</center>
Sans madame, un des miens sautait par mes fenêtres.
<center>AGLAÉ, *toujours derrière l'éventail.*</center>
Il s'avise un peu tard d'être si délicat;
Il a fait sa fortune aux dépens de l'État.
<center>DUMONT.</center>
C'est que je n'aime pas du tout que l'on me vole!
<center>AGLAÉ, *de même.*</center>
Mais il aime à voler les autres, lui.
<center>DUMONT.</center>
 Le drôle

Qui ne peut, disait-il, vivre avec cent écus!
Ils en avaient cinquante autrefois, tout au plus.
<center>AGLAÉ, *toujours de même.*</center>
Avec un million, lui-même il fait des dettes.
<center>BEAUPRÉ.</center>
Corruption des mœurs, mon cher, des plus complètes :
Mais ne jouerons-nous pas? Le temps est précieux.

A propos de ces traits de mœurs, je ferai une observation qui peut-être ne sera pas inutile dans la pratique théâtrale. Il n'y a pas de comédies, mêmes celles qui n'ont pas pour but particulier une étude de la société du moment, qui ne portent en quelque chose l'empreinte du temps où elles furent écrites. La seule couleur du style suffit pour marquer l'époque. On doit donc, à la scène, adopter le costume du temps d'où date l'ouvrage; autrement, il y aura toujours des dissonnances plus ou moins sensibles, et quelquefois des non-sens complets.

Prenons pour exemple la plus ancienne de nos comédies digne de ce titre, *le Menteur*. Je n'insisterai pas sur cette couleur espagnole répandue en divers endroits, notamment dans le récit imaginaire de sérénade et de fêtes sur l'eau, et que reflétait, sous Louis XIII, la société française. Je m'en tiendrai à certains détails qui marquent la date d'une manière tout à fait précise. Dans la dernière scène du premier acte, Cliton dit à son maître que, pour plaire aux femmes, il faut se donner de grands airs guerriers, parler de ses campagnes, de ses beaux coups d'épée :

Faire sonner Lamboy, Jean de Werth et Galas.

Plus loin, Géronte dit, au sujet des constructions qui s'élèvent chaque jour dans la capitale :

> L'univers entier ne peut rien voir d'égal
> Aux superbes dehors du Palais-Cardinal.
> Toute une ville entière, avec pompe bâtie,
> Semble d'un vieux fossé par miracle sortie,
> Et nous fait présumer, à ses superbes toits,
> Que tous ses habitants sont des dieux ou des rois.

Il n'y a pas quarante ans, on jouait *le Menteur*, comme toutes les pièces de l'ancien répertoire, avec la poudre et le frac brodé de la fin du règne de Louis XV. Or, avec ces costumes, que signifiaient Lamboy, Jean de Werth et Galas, ces trois généraux de l'empereur Ferdinand III, dans la guerre de Trente ans? Que signifiaient ces souvenirs du palais nouvellement bâti qui s'appelait le Palais-Cardinal, avant que Richelieu en eût fait présent au roi?

Il en était de même pour maint passage du théâtre de Molière. On était obligé de retrancher dans *le Misanthrope* des indications curieuses de modes du temps, *les grands canons, la perruque blonde*, etc., qui auraient été inintelligibles. Sans le costume vrai, que signifiait, dans *Tartuffe*, l'allusion aux troubles de la Fronde, où Orgon prouva son dévoûment au roi? N'est-ce pas à Louis XIV bien personnellement que s'adresse, dans l'intention de Molière, l'éloge d'*Un Prince ennemi de la fraude?*

Outre bien d'autres détails qui se rattachent à l'histoire, et qu'il serait trop long de rappeler, combien de locutions et de tournures de style qui portent leur date avec elles! Et les plaisanteries par trop *grasses* que se

permet Molière, ces libertés, ces crudités, tranchons le mot, ces termes incongrus, déjà bannis du langage honnête au dix-huitième siècle, n'ont-ils pas absolument besoin d'un costume qui aide à les faire passer, en nous reportant à un temps et à des habitudes sociales qui les toléraient?

Félicitons la Comédie-Française d'avoir de nos jours, adopté enfin cette règle pour la mise en scène de Molière.

Toutefois, il lui reste encore à faire pour compléter, sous ce rapport, les justes soins qu'elle donne au grand écrivain comique. Il ne suffit pas que tous les costumes appartiennent au règne de Louis XIV, qui fut assez long pour laisser amplement aux modes de temps de changer. Dans *Tartuffe* il ne faudrait pas que Cléante, Valère et Damis portassent l'habit des dernières années de ce règne, tandis qu'Orgon a le pourpoint du temps où la pièce fut représentée pour la première fois. Même observation pour *le Festin de Pierre*. Don Juan a très-fidèlement la mise d'un gentilhomme de 1665, et les frères de doña Elvire portent le costume des officiers de Malplaquet ou de Denain, postérieur de plus de quarante ans. Le nom du héros et plusieurs autres semblent bien demander l'habit castillan; mais Molière a laissé pleine liberté de choix, car, d'une autre part, il place la scène en Sicile, en même temps que les noms de Pierrot et de Mathurine et le patois villageois sont tout à fait de la paysannerie française[1].

Prenons Regnard, à son tour. Dans *les Folies Amou-*

1. Je saisirai cette occasion pour réclamer contre le non-sens traditionnel de ce titre de *Festin de Pierre*, qui ne signifie absolument rien. L'ouvrage original est intitulé : *El convidado de Piedra*, c'est-

reuses, Crispin dit, en vantant ses prétendus exploits guerriers :

Savez-vous bien, monsieur, que j'étais dans Crémone ?

Cette allusion à l'affaire de Crémone, en 1702, dans la guerre de la succession d'Espagne, n'est-elle pas aussi une indication rigoureuse pour le costumier ?

Le Barbier de Séville et *le Mariage de Figaro* ont été successivement habillés de différentes manières. Il y a eu d'abord, pour le comte Almaviva, cet accoutrement d'Espagnol du mardi-gras qui servait indifféremment autrefois pour tout personnage transpyrénéen, y compris le Cid lui-même. C'est, à ce qu'il paraît, ce que Beaumarchais entendait par « l'ancien costume espagnol, » dans les indications qu'il donne en tête du *Mariage de Figaro*. On n'en savait pas alors davantage. Beaumarchais aurait-il voulu, en évitant de montrer l'habit contemporain, rendre moins directe en apparence la portée si hardie de cette mordante satire ? Dans l'un ou dans l'autre cas, on n'est pas obligé de s'en tenir à son indication, et c'est avec raison qu'on s'en est écarté. Après avoir quitté sa défroque de convention, l'amant de Rosine, le seigneur du château d'Aguas-Frescas, a porté le pourpoint et le haut-de-chausses à la Cinq-Mars ; il en est venu ensuite au costume de l'époque où furent jouées les deux spirituelles comédies dans lesquelles il figure, et l'on fera bien de s'y tenir : il n'y a pas de pièces, en effet, qui soient

à-dire *le Convive de Pierre*, la Statue du Commandeur. L'énorme bévue du premier imitateur qui a mis *festin* au lieu de *convive*, est passée en coutume, sans qu'on l'ait jamais rectifiée.

mieux empreintes du cachet de leur naissance. C'est l'esprit du dix-huitième siècle aux approches de la Révolution, qui jaillit et qui pétille dans chacun de ces traits où Beaumarchais se couvrait à peine du masque de ses personnages. Dans le *Barbier de Séville*, il est même question de *l'Encyclopédie*. Que veut-on de plus significatif?

Dans les œuvres de Picard, laissons *l'Entrée dans le Monde*, qu'on ne joue plus ; mais prenons *le Collatéral, ou la Diligence à Joigny*, qu'on joue encore. Un des ressorts de l'intrigue est une loi de l'an II sur les enfants naturels, loi qui les faisait succéder de préférence à tous les héritiers collatéraux. N'est-il pas indispensable que les personnages soient habillés comme au temps où cette loi, abrogée depuis, était en vigueur? Dans la même pièce, la halte de la diligence, la dînée, la couchée, tous ces détails de l'ancienne manière de voyager, ne rendraient-ils pas absurde le costume d'aujourd'hui?

Évidemment, nos modes formeraient une choquante anomalie dans une foule d'autres pièces antérieures aux chemins de fer, au télégraphe électrique, à ces prodigieuses inventions qui suppriment, pour ainsi dire, les distances, et qui ont si profondément modifié les mœurs et les habitudes. Un personnage en toilette de 1815 ou de 1800, dans une pièce où l'on parlerait du *turf* et du *sport*, où l'on voyagerait en train *express*, où l'on expédierait une dépêche électrique, où l'on se ferait photographier; ce serait, n'est-ce pas, une bévue grotesque? Eh bien! la faute sera-t-elle moins grossière si l'on nous fait voir les modes actuelles dans une comédie où l'on mettra encore trois jours pour venir

de Lyon à Paris, — où le brouillard aura coupé la parole au télégraphe aérien, — où l'on chantera des chansons au dessert, — où un amoureux empruntera ses galanteries à *l'Almanach des Grâces ?*

Outre les tripotages du Perron ou les spéculations sur les biens d'émigrés, l'opulence de maint nouveau riche avait une autre source que les auteurs ne négligèrent pas. C'était les fournitures pour les armées, genre d'affaires très-profitable avec la guerre permanente et une organisation des services publics bien imparfaite, comme l'était celle de ce temps. Par ce genre d'entreprise, on faisait sa fortune *aux dépens de l'État*, comme le Dumont de Picard, et c'était dans presque toutes les mains un vrai brigandage. Tandis que les armées conquéraient des États en une seule campagne, il ne fallait pas davantage aux fournisseurs pour gagner un million. Ces industriels de l'administration militaire, souvent d'accord avec les généraux, exploitaient à la fois les troupes françaises et les pays conquis : ils volaient en partie double. Le vainqueur d'Arcole et de Rivoli était lui-même impuissant contre ces dilapidations. Il citait comme une rare exception le commissaire des guerres Boinod, et encore c'était un Suisse. Les fournisseurs devinrent un élément habituel de comique des vaudevilles. On les représentait avec un gros ventre, un ton grossier, une crasse ignorance, épais de corps, épais d'esprit, sauf pour l'art de remplir leurs poches. L'un chantait :

> Notre pays s'est agrandi,
> Et mon ventre s'est arrondi.

Un autre :

> Ces chers enfants de la Victoire,
> Je les fais marcher à la gloire
> Sur des semelles de carton.

On disait d'eux :

> C'est en volant l'blé d'nos soldats
> Qu'ils ont mis du foin dans leurs bottes.

Dans l'invasion de la Suisse en 1798, un commissaire du Directoire au nom fâcheusement expressif, fut trop bien caractérisé par un quatrain cité souvent, et dont l'auteur était le doyen Bridel, alors pasteur de Château-d'OEx, dans le ci-devant pays de Vaud :

> Le bon Suisse qu'on assassine
> Voudrait, au moins, qu'on décidât
> Si Rapinat vient de rapine,
> Ou rapine de Rapinat.

Ce Rapinat, l'agent du gouvernement, donnait l'exemple à tous les autres déprédateurs, à tous les autres vampires.

Il y avait un homme haut placé qui était le premier complice des fournisseurs, et qui, notoirement, s'associait à leurs énormes bénéfices. Cet homme, c'était un des cinq membres du gouvernement, le cynique et voluptueux Barras, dont on ne pouvait expliquer autrement le luxe insolent et les fastueuses prodigalités. Cependant, il ne faut pas tout condamner sous le Directoire. De même qu'on doit louer ce que la Convention a laissé de bien, l'unité des poids et mesures, la consécration du principe de la propriété artistique et littéraire, la fondation de l'École polytechnique, il est juste

de reconnaître que le gouvernement directorial, pris dans son ensemble, et à part le dix-huit fructidor, ne fut pas un régime oppresseur. S'il y avait de très-grands abus, il y avait ample liberté de les fronder, et l'histoire théâtrale en porte témoignage. Le culte, qui avait repris peu à peu son exercice, après le neuf thermidor, en se conformant à la constitution civile du clergé, continua, sous le Directoire, de rouvrir les églises. Ici encore, nous avons le théâtre à citer. Dans *les Amis de Collège*, comédie de Picard, jouée le 24 novembre 1795, il est question d'un poëte dans le feu de la composition :

> Les dévots du pays l'ont pris pour un vicaire,
> Répétant le sermon qu'il devait dire en chaire.

Voilà qui indique bien clairement que le culte, dès lors, était librement pratiqué. Le gouvernement qui se substitua au Directoire, a fait le Concordat ; il a renoué les rapports avec Rome. Je ne discute pas si le Concordat et les articles organiques valaient plus ou valaient moins que la Constitution civile : peut-être le mieux est-il que les gouvernements, quels qu'ils soient, n'interviennent dans la religion d'aucune manière ; mais je constate que dès avant le Consulat, prêtres et sermons étaient rendus aux « dévots du pays ».

III

Malheureusement, quoique plusieurs des collègues de Barras méritent de n'être pas confondus avec lui, son influence fut prédominante. Déconsidéré par la

scandaleuse immoralité que cet homme affichait, par les tiraillements d'un pouvoir mal assis, le Directoire penchait vers sa ruine. Les revers éprouvés en Italie dans la campagne de 1799, ne furent pas compensés, aux yeux de l'opinion, par les victoires de Hollande et de Suisse. Le renouvellement de la guerre civile dans l'Ouest, la loi des otages et celle de l'emprunt forcé, contribuèrent à précipiter la crise. On connaît ce rébus qui se portait gravé sur des cachets et d'autres bijoux : une *lancette*, une *laitue* et un *rat* (*l'an sept les tuera*). Sous la forme d'une plaisanterie, c'était un menaçant présage, qui indiquait l'état des esprits. Les voies étaient bien préparées au dix-huit brumaire, et l'on est conduit à s'expliquer comment cet acte, que je ne veux pas juger ici, put être bien accueilli par la majorité. La situation prévalut sur le principe.

Ici encore le théâtre apporte ses documents historiques. Les auteurs furent prompts à l'œuvre. Dès le 22 brumaire (13 novembre 1799), c'est-à-dire au bout de trois jours à peine — car la fameuse journée ne fut complétée que le lendemain, 19 — le théâtre Favart célébrait le fait accompli, par *les Mariniers de Saint-Cloud*, dont l'expéditif auteur était Sewrin.

Un personnage appelé du nom sinistre de Noiraud, et qui tient pour les députés assemblés à l'Orangerie, est, à ce titre, qualifié de « factieux. »

> D'après vos affreux systèmes,
> Vous comptiez sur des succès.
> Crac ! vous êtes pris vous-mêmes,
> Pris.... dans vos propres filets.

Le lendemain, 23 brumaire, arrivaient le Vaudeville

et son concurrent passager, le théâtre des Troubadours, qui vécut deux ans, de 1799 à 1801, d'abord à la salle Molière, puis à la salle Louvois. *La Girouette de Saint-Cloud*, au Vaudeville, n'avait pas moins de six auteurs, Barré, Radet, Desfontaines, Dupaty, Bourgueil et Maurice Seguier. *Une Journée de Saint-Cloud, ou la Pêche aux Jacobins*, l'à-propos des Troubadours, en avait trois : Léger, Chazet et Armand Gouffé. Leur facilité collective s'était laissé cependant devancer par Sewrin tout seul. Le Vaudeville et les Troubadours avaient pour principal personnage un individu qui a tourné, depuis le commencement de la Révolution, à tous les vents politiques, et qui, dans la journée du 18 brumaire, est pour ou contre, selon les différentes phases du conflit. Dans *la Girouette de Saint-Cloud*, les nombreux volte-face de Tourniquet sont ainsi énumérés :

> Chaumetiste,
> Maratiste,
> Royaliste,
> Anarchiste,
> Hébertiste,
> Dantoniste,
> Babouviste,
> Brissotin,
> Girondin,
> Jacobin,
> Il n'insiste,
> Ne persiste
> Jamais ;
> Mais
> Il suit tout à la piste.
> Ce clubiste
> Se désiste
> Sans effort
> En faveur du plus fort.

> Sur la liste
> Longue et triste
> Que forma l'esprit robespierriste,
> Il n'existe
> Pas un *iste*
> Qu'en un jour
> Il n'ait pris tour à tour.

Sans-Façon, soldat qui revient d'Egypte, présente un rapprochement facile à comprendre; mais en voici un autre beaucoup plus inattendu :

> La fuite en Égypte jadis
> Conserva le sauveur des hommes.
> Pourtant quelques malins esprits
> En doutent au siècle où nous sommes.
> Mais un fait bien sûr en ce jour,
> Du vieux miracle quoi qu'on pense,
> C'est que de l'Égypte un retour
> Ramène un sauveur à la France.

Le Conseil des Cinq-Cents qui a dû céder aux baïonnettes, passe, en outre, sous la fusillade des vaudevillistes, qui ne manquent pas l'ironique emploi d'un air connu, l'air de *la Croisée*. Mais ils ne se bornent pas à la raillerie, et voici le terrifiant programme qui a été ramassé dans la bagarre :

« Projets de décrets préparés dans le calme des assemblées du Manége, à faire passer quand nous aurons chassé les honnêtes gens, et qu'il ne restera que nous :

« 1° Nouveau *maximum* singulièrement amélioré pour la prospérité du commerce.

« 2° Certificats de civisme, un par mille citoyens : ceux qui n'en obtiendront pas payeront l'amende.

« 3° Rétablissement des comités révolutionnaires : un par chaque rue.

« 4° Rétablissement du langage vraiment fraternel : plus de *vous* : *tu, toi*, à l'ordre du jour. »

La Journée de Saint-Cloud n'épargne pas davantage les louanges au vainqueur et les attaques aux vaincus :

> On eut cinq maîtres autrefois ;
> Mais le bonheur nous accompagne.
> Nos consuls, qui ne sont que trois,
> Nous font jouer à qui perd gagne.
> A leurs soins nous devrons la paix,
> Et sans peine chacun devine
> Qu'en pareil cas, pour les Français,
> Le terne vaut mieux que le quine.

Autre couplet où les auteurs, dans leur prophétie, s'avancent peut-être un peu trop :

> Notre système n'est pas neuf,
> Et l'heureux moment où nous sommes
> Rappelle de quatre-vingt-neuf
> Et les principes et les hommes.
> En leur laissant l'autorité,
> Ne craignons pas d'avoir un maître ;
> Ils défendront la liberté
> Comme ils ont su la faire naître.

Voici comment est annoncé le dénoûment de la journée :

> Nos soldats, sans verser de sang,
> Font bientôt maison nette.
> Le poignard devient impuissant
> Contre la baïonnette.
> Plus d'un conspirateur troublé
> Prévenant sa défaite,
> A, sur l'air du *pas redoublé*,
> Battu vite en retraite.

Puis le chœur final :

> La victoire est à nous !
> Plus de tyrans en France,
> La valeur, la prudence
> Nous ont délivrés tous.

Ces vaudevilles font juger quelles furent les accusations lancées contre le Directoire et le Conseil des Cinq-Cents, pour favoriser l'avénement du pouvoir nouveau. Les épithètes de *factieux* et de *conspirateurs*, adressées aux représentants de l'autorité légale de la veille ; le spectre sanglant du Jacobinisme, évoqué avec tout son cortége, les comités révolutionnaires, le maximum, tout ce qui caractérisa un régime encore récent et trop justement exécré, c'étaient là des armes efficaces, et ceux qui crurent à un second règne de la Terreur déjà tout arrêté, durent se réjouir d'en être préservés, n'importe à quel prix. Avec les justes reproches que méritait le Directoire, avec les lois des otages et de l'emprunt forcé, qui n'étaient pas oubliées dans ces attaques, tout était bien combiné pour agir sur les esprits, sans préjudice de l'auréole guerrière qui entourait le conquérant de l'Italie, le vainqueur des Pyramides.

Ainsi, le théâtre, qui avait tant célébré la République, l'enterrait gaiement en couplets. Mais quelles féconde matière l'avenir gardait encore aux vaudevillistes ! et que de girouettes à chansonner, — sans compter eux-mêmes !

DEUXIÈME PARTIE

LE CONSULAT ET L'EMPIRE

DEUXIÈME PARTIE.

LE CONSULAT ET L'EMPIRE.

CHAPITRE I.

Changement de régime. — La cour qui se forme. — Les représentations officielles sous le Consulat. — Les ridicules à ménager. — *L'Antichambre*. — Mésaventures de la pièce et de l'auteur. — *Édouard en Écosse*. — *Guillaume le Conquérant*. — Le censeur Nogaret. — Les mille louis. — Le valet Dubois. — *Tékéli* et Georges Cadoudal. — Proclamation de l'Empire. — Une manifestation anti-impérialiste. — Carrion-Nisas et *Pierre-le-Grand*. — Chénier et *Cyrus*. — Ducis. — Le dîner à la Malmaison. — Les canards sauvages. — Les offres refusées. — Citations des lettres de Ducis.

I

Avec le Consulat, l'Empire était fait d'avance. Une cour commençait à se former. Celle qui ne s'appelait encore que *Madame Bonaparte* avait des dames attachées à sa personne. Les habits de cérémonie et les queues traînantes étaient chez le brodeur; les maîtres à

danser se flattaient, non sans raison, de se voir appelés bientôt à ressusciter les traditions de la grande révérence monarchique, et plus d'un ci-devant Brutus exerçait la flexibilité de son épine dorsale, une des aptitudes du corps humain qui sont le plus cultivées dans ce beau pays de France.

Dès 1802, nous voyons spectacle gratis, le 14 août, veille de l'anniversaire de la naissance du premier Consul. Le 12 juin 1803, eut lieu la première représentation donnée par le Théâtre-Français comme service de cour ; elle eut lieu dans la salle de spectacle du château de Saint-Cloud. Les ministres et tous les officiers de la suite du premier Consul y assistaient, ainsi que les ambassadeurs. On y joua *Esther*, avec les chœurs, et après la tragédie Lafon lut une cantate sur la guerre avec l'Angleterre, qui venait de recommencer après la courte paix d'Amiens.

Le temps de la chasse aux parvenus et aux grands airs de fraîche date, cessait peu à peu d'être de mise. Le théâtre avait pu, sous le Directoire, se divertir sans gêne aux dépens des ci-devant laquais travestis en gens d'importance, jeter la raillerie à bien des beaux carosses dont les maîtres étaient surpris de s'y voir ; mais adieu cette mine abondante ! Un autre temps ne permettait plus ces libres allures. La scène avait désormais des écueils et des casse-cous imprévus. Certains ridicules entraient comme matériaux dans la construction du nouvel édifice, et il devenait dangereux de s'y attaquer.

Il y eut un auteur qui en fit assez rudement l'épreuve, et précisément un de ceux qui avaient célébré le dix-huit brumaire ; ce fut Dupaty, un des six collaborateurs asso-

ciés pour *la Girouette de Saint-Cloud*. Fils du président Dupaty, qui a écrit les *Lettres sur l'Italie*, et frère de deux hommes distingués, l'un, le statuaire, dans les arts, l'autre, dans la magistrature, Emmanuel Dupaty avait servi tout jeune dans la marine. A dix-huit ans, embarqué comme aspirant, il fut blessé dans le combat fameux où périt *le Vengeur*; puis sa famille ayant été, comme tant d'autres, frappée dans sa fortune, il avait demandé tout ensemble à la littérature légère un amusement et une ressource.

Applaudi déjà plusieurs fois, Dupaty donna, le 27 février 1802, à l'Opéra-Comique, une pièce en un acte, intitulée *l'Antichambre, ou les Valets entre eux*, musique de Dalayrac. Deux aventuriers, Picard, fripon émérite et aguerri, et Lafleur, copiste encore timide de son camarade, sont nantis de papiers à l'aide desquels ils vont tenter un coup hasardeux. Ils se présenteront comme des gens de qualité chez M. Belval, pour épouser l'un sa fille et l'autre sa nièce, et toucher la dot des deux demoiselles. Mais le plan est éventé; ce sont eux-mêmes qui seront dupes. Au lieu de M. Belval et de sa famille, un des domestiques de la maison et ses parents, affublés aussi de noms d'emprunt, reçoivent les deux prétendus seigneurs. Tous les frais de belles manières que fait Picard ou qu'il fait faire à son élève, n'aboutissent pour eux qu'à une mystification. Cependant, Lafleur retrouve dans la prétendue riche héritière qu'il convoite une gentille ouvrière dont il fut amoureux, et comme, dans le fond, il n'est pas perverti, elle lui pardonne. Quant à Picard, il est bel et bien mis à la porte.

Au premier abord, ce sujet-là ne paraît absolument

rien renfermer de compromettant. L'ancien répertoire est rempli de ces tours de fripons et de ces déguisements de laquais en gens du beau monde, et il n'est pas probable que Dupaty, après l'hommage qu'il avait rendu au soleil levant, eût quelque intention satirique.

Mais si le Directoire, qui ouvrait ses salons du Luxembourg à l'impertinence des valets enrichis, ne songeait pas à les protéger contre les traits malins du théâtre, le temps avait grandement marché. Quand se reformait une monarchie, non pas encore de nom, mais de fait, quand s'organisait tout ce qui constitue l'entourage d'un souverain, quand une foule de seigneurs de contrebande s'escrimaient à prendre les allures et le ton de l'ancien Versailles, l'ombre d'une plaisanterie qui pouvait être appliquée, même sans l'intention de l'auteur, aux éléments de cette cour nouvelle, devenait un attentat. Dupaty en avait commis un sans y songer. Une bouffonnerie amusante, brodée d'une très-jolie musique, dans laquelle rivalisaient brillamment Martin et Elleviou, voilà tout ce qu'avaient cru voir le public de Feydeau et les journaux qui constatèrent le succès; mais de graves dénonciations étaient arrivées aux Tuileries. La seconde représentation était annoncée pour le surlendemain de la première, selon l'usage : on l'attendit vainement; la pièce était interdite, et encore ce ne fut là que le moindre coup. Dupaty eut à subir des rigueurs personnelles qui prirent pour prétexte une dette envers le service militaire. Jeté dans une voiture, entre deux gendarmes, il fut expédié à Brest, et confiné sur un ponton, prison d'horrible espèce, en attendant qu'il fût incorporé dans l'expédition destinée pour Saint-Domingue. Des démarches actives, notamment

les prières de Joséphine, firent à grand'peine révoquer cette décision, et remettre l'homme de lettres en liberté, au bout de plusieurs mois; autrement, son opéra-bouffe l'aurait très-probablement envoyé mourir de la fièvre jaune, avec l'armée presque entière et son chef, le général Leclerc, beau-frère du premier Consul. Quant à la pièce, le titre fut changé, l'action transportée au delà des Pyrénées, chez le seigneur don Gusman, qui remplaça M. Belval. Picard s'appela Picaros et Lafleur, Diégo, et ils s'affublèrent en don Alvarès et don Belflor, au lieu de M. des Guérets et de M. Saint-Clair. Moyennant ces changements, le 3 mai 1803, *Picaros et Diégo, ou la Folle soirée*, put faire applaudir de nouveau cette musique et surtout ce fameux duo où tant de chanteurs se sont escrimés. Bien des gens l'ont entendu sans se douter comment la politique et la persécution avaient pu intervenir dans l'histoire de cet opéra-comique.

Il convient d'ajouter que le régime impérial ne fut pas sans donner ensuite à Dupaty quelques dédommagements. Lui et Chazet, qui avait aussi fourni son contingent en l'honneur de l'événement de Saint-Cloud, se partagèrent l'emploi *d'ordonnateurs des fêtes de la cour*.

Le vent soufflait, dans ce moment, aux proscriptions dramatiques. Dans le même mois que *l'Antichambre*, un autre ouvrage fut frappé d'une rigueur pareille : ce fut le drame d'Alexandre Duval, *Édouard en Écosse*.

Cette pièce, où est habilement arrangée une histoire si intéressante par elle seule, avait été composée sans aucune intention politique; mais il est certain que ce prince déguisé, errant, traqué par une poursuite achar-

née, recevant une hospitalité périlleuse, et toujours au moment d'être découvert, pouvait aisément reporter les esprits vers une autre famille tombée du trône comme les Stuarts, et comme eux nourrissant l'espoir d'y remonter. Les highlands d'Écosse n'étaient pas non plus sans affinité avec le Bocage vendéen ou les landes de la Bretagne. Néanmoins, la pièce, lue avant la représentation chez Chaptal, le ministre de l'Intérieur, où étaient réunis d'autres hauts fonctionnaires, n'avait pas paru offrir de danger. En conséquence, elle avait eu son laisser-passer en règle. C'était Saint-Fal qui remplissait le rôle d'Édouard : Mlle Contat et Mlle Mars prêtaient leur talent à ceux de lady Dathol et de miss Macdonald. Joué pour la première fois le 17 février 1802, *Édouard en Écosse* obtint un grand succès qui, auprès de la masse du public, ne fut dû qu'au vif intérêt scénique; mais les royalistes y virent autre chose, et après leurs bravos enthousiastes, l'auteur en reçut une preuve par le grand nombre de cartes, portant de nobles noms, qui furent remises chez lui le lendemain. La police ne se méprit pas sur le caractère que prenait ce succès. Un mot en particulier avait produit un effet électrique. C'était la réponse : *Je ne bois à la mort de personne*, quand le colonel anglais propose à Édouard déguisé de boire à la mort du prétendant. Fouché ordonna de supprimer ces paroles; mais le mouvement y suppléa. Sans rien dire, l'acteur, avec un regard et un geste indignés, brisa son verre. Le public, à qui le mot était connu, se douta bien, d'ailleurs, pourquoi il n'était pas dit, et l'effet fut tout aussi grand que le premier jour.

Bonaparte avait voulu assister lui-même à cette se-

conde représentation. Pendant le premier acte, il avait paru être tout à l'intérêt des situations, et ne recevoir qu'une impression favorable. L'auteur, qui était dans la salle, et ne le quittait pas des yeux, se croyait sauvé ; mais un incident vint tout à coup à la traverse. Le premier acte fini, les applaudissements, qui semblaient craindre de couper l'intérêt en éclatant au milieu de l'action, se donnèrent libre carrière. Surtout, une loge en face de celle du premier Consul, manifesta un enthousiasme qui attira son regard perçant. Elle était occupée par M. de Choiseul et par d'autres personnes appartenant au monde de l'émigration, nouvellement rentré. Pour M. de Choiseul, que nous avons vu duc et pair de France, son retour s'était accompli par des circonstances qui avaient porté sur lui l'attention. Il était un des *naufragés de Calais*, un de ces émigrés qui, sous le Directoire, jetés par la tempête sur les côtes de France, furent revendiqués par des lois impitoyables, et sauvés après une longue lutte qui émut vivement les esprits. A ces bravos dont l'intention était bien affichée, le front de Bonaparte se rembrunit. La portée que l'on donnait à la pièce lui apparut clairement. Le parti des Bourbons en faisait un manifeste en leur faveur. Aussitôt, l'arrêt ne fut pas douteux : jusqu'à la fin de la représentation, le mécontentement du chef du pouvoir fut en raison de la sympathie du public. Le drame trop applaudi fut défendu, et cette colère, prenant de grosses proportions, fut près de faire tomber ses coups sur les fonctionnaires trop peu prévoyants et trop faciles.

Quoique l'auteur fût très-innocent de la signification prêtée à son œuvre, il était à craindre pour lui que la

foudre souveraine ne s'en tint pas à cette interdiction. Il prit précipitamment la route de Rennes, sa ville natale, où il alla faire une petite retraite. Revenu bientôt à Paris, il apprit ce qui était advenu pour Dupaty, à propos de *l'Antichambre*, joué dix jours après *Édouard en Écosse*. Cette affaire n'était rien moins que rassurante, et l'intérêt des royalistes pour l'auteur ne faisait qu'accroître le danger. Sur un avis officieux de son protecteur Chaptal, l'écrivain menacé prit le parti de mettre la frontière même entre lui et ce péril. Un seigneur russe, le prince Shikaskoy, l'avait engagé naguère à venir à Saint-Pétersbourg, et Duval, marié, père de famille, n'avait pas accepté cette invitation. Il la saisit comme une ressource dans la circonstance qui lui infligeait un exil; s'arrachant des bras de sa femme, de ses jeunes enfants, il partit pour la Russie, il alla chercher un refuge dans ce pays lointain, sous ce ciel rigoureux. Quant à *Édouard en Écosse*, il n'y eut pas pour lui d'amnistie, jusqu'à la fin de l'Empire; il ne reparut que le 9 juin 1814, lorsque la scène se rouvrit à plus d'une pièce proscrite sous le régime précédent.

Ce pauvre Duval jouait de malheur. De retour en France, il fit un ouvrage qui devait, à ce qu'il semble, être considéré en haut lieu comme une réparation. C'était l'année suivante, en 1803, quand le premier Consul pressait, avec toute la force de sa volonté si énergique et si active, les préparatifs d'une descente en Angleterre, pour frapper dans ses propres foyers l'ennemie puissante qui le défiait. Alexandre Duval était de retour à Paris. Le gouvernement demandait aux auteurs des ouvrages propres à stimuler l'esprit public.

Engagé par son frère, le savant Amaury Duval, à seconder ces vues, l'auteur d'*Édouard en Écosse* avait peu envie d'encenser celui auquel, en effet, il était loin d'avoir des obligations ; mais il y avait là un intérêt national et patriotique supérieur à la question personnelle, et cette considération le décida. Il crut trouver un su-et heureux dans cette autre descente qui conduisit à Londres le drapeau victorieux, parti des côtes de Normandie. Le drame de *Guillaume-le-Conquérant* fut représenté au théâtre Français le 16 décembre 1803. Si le public s'effaroucha de certaines formes qui lui parurent trop peu littéraires, et n'accorda pas à ce drame héroïque des applaudissements sans mélange, au moins l'auteur paraissait-il assuré de ne rien avoir à craindre, bien au contraire, du côté du pouvoir. Cependant, il n'en fut pas ainsi. L'ouvrage recelait un écueil dont ne s'était pas doutée la perspicacité de l'examen le plus attentif. Au troisième acte, les guerriers de Guillaume entonnaient la chanson de Roland, ce vieil hymne de combat qui, en effet, dans les champs d'Hastings, servit à enflammer l'ardeur des Normands. Méhul avait composé l'air des nouvelles paroles dont voici le dernier couplet :

> Mais j'entends le bruit de son cor
> Qui résonne au loin dans la plaine....
> Eh ! quoi ! Roland combat encor ?
> Il combat !... O terreur soudaine !
> J'ai vu tomber ce fier vainqueur ;
> Le sang a baigné son armure ;
> Mais, toujours fidèle à l'honneur,
> Il dit, en montrant sa blessure :
> « Soldats français ! chantez Roland.
> « Son destin est digne d'envie.

« Heureux qui peut, en combattant,
« Vaincre et mourir pour sa patrie ! »

Or, il y eut des gens qui, dans la mort de Roland à Roncevaux virent une menace, une funeste prophétie pour le premier Consul dans l'expédition d'Angleterre. Ces officieux coururent lui dénoncer ce couplet de mauvais augure, et *Guillaume-le-Conquérant*, lui aussi, fut défendu.

On voit que les fonctions de censeur dramatique, rétablies dans toutes les règles depuis le Consulat, auraient eu besoin des yeux d'Argus pour ne pas tomber en défaut. Elles étaient confiées à Félix Nogaret, surnommé l'*Aristénète français*, à qui la crainte continuelle de se trouver dans son tort (et il avait beau faire, pourtant) inspirait parfois des raffinements singuliers. Dans la comédie de Roger, *Caroline ou le Tableau*, jouée en 1800, un mot qui lui avait glissé entre les doigts, lui causa, le lendemain de la représentation, de vives transes ; il manda vite l'auteur, qui ne pouvait deviner le crime dont sa pièce était entachée. Or, dans plusieurs endroits, il était question d'une somme de *mille louis*. Des *louis !* Et le ci-devant comte de Provence, le frère de Louis XVI ! en un mot Louis XVIII ! Ce ne fut qu'une affaire de change ; la monnaie jaune fut convertie en monnaie blanche, et les *mille louis* en *vingt-quatre mille francs*.

Un autre auteur avait appelé un domestique *Dubois*, comme maint porteur de livrée dans le répertoire ancien et nouveau ; mais il avait ajouté sur l'indication des personnages : *valet intrigant et fripon*. Nogaret écrivit en marge : « Changer le nom de Dubois par respect pour M. le préfet de police. » Ce fonctionnaire eut bien de quoi être flatté du rapprochement.

Sans que les suites fussent aussi graves que pour les pièces de Dupaty et d'Alexandre Duval, il y en eut une autre qui, très-innocemment aussi, se trouva compromise par une application impossible à prévoir.

C'était dans les premiers mois de 1804, au moment de la conspiration de Georges Cadoudal, qu'il ne faut pas confondre, comme le font bien des gens, avec l'attentat de la rue Saint-Nicaise ou du trois nivôse (24 décembre 1800). Ce fut Saint-Régent qui conçut et exécuta cette affaire de la machine infernale. La conspiration de Georges avait pour but une attaque à force ouverte, quand le premier Consul se rendrait des Tuileries à Saint-Cloud. A cet effet, une maison était louée sur le quai, près de la barrière de Passy. Georges en aurait débouché brusquement à la tête d'une troupe de ses Chouans d'élite, appelés du Morbihan, et aurait assailli les cavaliers de l'escorte, le sabre et le pistolet au poing. Le premier Consul étant prisonnier ou tué dans la lutte, un des princes de Bourbon, qui devait se rendre à Paris d'avance, aurait paru, et l'on aurait proclamé le roi. Ce *Deus ex machiná* final était bien hasardeux, et tout l'ensemble du projet, où les illusions et les faux renseignements tenaient une large place, comme il arrive ordinairement dans cette sorte d'affaires, avait contre lui le nombre et la complication de ses rouages.

L'arrestation et les aveux d'un des conjurés avaient livré au gouvernement la connaissance du complot, non pas, cependant une connaissance entière. Georges Cadoudal, que la police savait être caché dans Paris, restait encore insaisissable, et son audace connue suffisait pour tenir en émoi un pouvoir si fortement

armé. Tous les limiers étaient sur pied ; les barrières de Paris étaient fermées ; des affiches contenant le signalement du redoutable conspirateur, couvraient partout les murs et promettaient une grosse prime à la dénonciation. L'appareil de ces précautions, le bruit de ces appels, la violence de leur expression, tant de moyens déployés pour s'emparer d'un seul homme, ce duel à outrance d'un gouvernement contre un individu, c'était de quoi frapper les esprits ; mais cette impression s'était tournée involontairement, chez beaucoup, en une sorte d'intérêt. Le hardi conspirateur breton, avec le mystère qui l'enveloppait, devenait un personnage de drame ou de roman. La police, d'ailleurs, a rarement le rôle populaire : la mise à prix d'une tête blesse toujours les instincts généreux, et la trahison qui livre un proscrit est méprisable pour tout le monde, même pour ceux qui la provoquent et la récompensent.

On venait de jouer à l'Ambigu *Tékéli ou le Siége de Montgatz*, un des mélodrames de Pixérécourt (*le Corneille du boulevard*, comme on le surnommait), qui eurent le plus de vogue. Le héros, ce magnat hongrois qui, à la fin du dix-septième siècle, lutta énergiquement contre l'Autriche, est réduit à se cacher de chaumière en chaumière. Il a trouvé un asile chez un meunier. Un paysan possède ce secret ; il propose au meunier de livrer le fugitif et de partager les cent ducats offerts comme prime. Le brave homme repousse avec indignation l'idée de cette lâcheté : « Qu'oses-tu dire, malheureux ? Tu vas, pour quelques misérables pièces d'or, livrer au supplice un homme que tu ne connais pas, qui ne t'a jamais fait de mal !

Tu ignores donc qu'il n'est pas de métier plus vil, plus infâme que celui de délateur; que le mépris universel est la juste récompense des lâches qui se jouent à ce point de la vie de leurs semblables? »

L'imagination des spectateurs se reporta sur cet autre proscrit que la police traquait de toutes parts, l'or à la main, et des applaudissements éclatèrent avec une expression et une force inaccoutumées. La pièce fut suspendue pendant plusieurs jours.

Si la transition fort peu sensible du Consulat à l'Empire — simple changement de mot — fut loin de rencontrer des obstacles de la part des corps officiels, et fut généralement acceptée comme un fait d'avance consommé, les annales dramatiques révèlent une manifestation qu'il n'est pas sans intérêt de recueillir. Cette protestation fort bruyante eut lieu aux dépens d'un auteur dont la position politique ne permettait aucune équivoque sur la pensée de ceux qui le traitèrent si rudement.

Cet auteur, M. de Carrion-Nisas, camarade de Bonaparte à l'école militaire de Brienne et officier de cavalerie en 1789, avait suivi la fortune de son ancien compagnon d'études. Il l'avait chaudement appuyé au dix-huit brumaire. Membre du Tribunat, il s'y était fortement déclaré en faveur de l'Empire, quand la question y fut portée pour la forme, et le discours qu'il prononça dans cette occasion n'avait point passé inaperçu. Carrion-Nisas s'occupait de littérature à ses loisirs. En 1802, il avait donné au Théâtre-Français une tragédie de *Montmorency* qui eut un succès d'estime d'une dizaine de représentations. Il en faisait répéter une seconde, *Pierre-le-Grand*, dans le moment où son

zèle venait de se manifester si hautement pour changer les faisceaux consulaires en sceptre impérial.

Une pièce sur Pierre-le-Grand, sur ce souverain créateur et fondateur, qui était jouée le 19 mai 1804, tout juste le lendemain du sénatus-consulte qui proclama l'Empire, voilà, il faut l'avouer, qui sentait grandement l'œuvre de circonstance, et il était permis de n'avoir aucun doute à cet égard, surtout d'après l'attitude politique de l'auteur. Néanmoins, Carrion-Nisas affirme dans sa préface que sa pièce était faite depuis cinq ans et reçue depuis quatre. Je l'ai lue en conscience, et je dois dire qu'un ouvrage composé dans un but d'allusion aurait rendu ce rapprochement plus sensible. Le sujet, c'est l'histoire d'Alexis Pétrowitz, le fils de l'empereur, ce prince autour de qui s'est rallié le vieux parti moscovite ; c'est la révolte de ce parti et la fin tragique d'Alexis. Que l'auteur et le théâtre aient fait, non sans dessein, coïncider la représentation avec l'acte solennel qui s'accomplissait, et rapproché du nouvel empereur le nom et l'idée de Pierre-le-Grand, on admettrait difficilement le contraire ; mais, je le répète, une pièce écrite pour la circonstance offrirait dans ses détails, à ce qu'il semble, des applications plus directes et plus marquées.

L'opinion qui ne voyait pas sans peine disparaître tout à fait la République, et qui gardait rancune à Carrion-Nisas pour son concours actif en faveur de l'Empire, n'était bien disposée ni pour l'auteur ni pour le sujet. Dans ses rangs, cette opinion comptait un grand nombre de jeunes gens à la tête vive, qui saisirent avec empressement l'occasion de faire au parterre, et en s'en prenant à une pièce, la protestation qu'il n'était pas

possible de faire autrement. Ils se donnèrent rendez-vous au Théâtre-Français, et ils s'y trouvèrent en force. On n'avait pas alors l'usage, les jours de première représentation, de remplir la salle d'un public factice, de manière à exclure les amateurs payants et indépendants ; au lieu d'être des jours de recettes nulles, ces jours-là étaient des jours de grosse recette, et le sifflet avait ses larges entrées pour son argent. Mais à *Pierre-le-Grand*, l'affluence fut telle, qu'une foule compacte, n'ayant pu pénétrer dans la salle, continua de remplir la rue de Richelieu devant le théâtre, et ce parterre du dehors était à l'unisson du parterre intérieur.

A le juger impartialement, *Pierre-le-Grand* ne méritait pas le sort qui lui était réservé. L'ouvrage le plus burlesquement mauvais aurait pu seul expliquer par lui-même, un pareil traitement. Or, *Pierre-le-Grand* n'était pas dans ce cas. Il participait souvent, il est vrai, de l'éloignement du goût d'alors pour l'expression simple et le mot propre. Dans sa *Mort de Henri IV*, jouée deux ans plus tard, Legouvé paraphrasait et périphrasait bien en quatre vers le mot de la *Poule au Pot* :

> Même je veux qu'au jour marqué pour le repos,
> L'hôte laborieux des modestes hameaux
> Sur sa table moins humble ait, par ma bienfaisance,
> Quelques-uns de ces mets réservés à l'aisance.

Carrion-Nisas ne faisait que se conformer à ce goût, en disant : *l'Arabe* pour les Turcs, *le Bosphore* pour la Turquie, *les Germains* pour les Allemands, comme s'il avait été question d'Arminius et de ses guerriers. La pauvreté fréquente de la rime, dont Voltaire a donné le regrettable exemple, était également assez familière au

public, pour qu'elle ne choquât pas plus ses oreilles dans *Pierre-le-Grand* qu'ailleurs. Du reste, le style est généralement pur ; il y a des traits, des morceaux, des scènes qui ont droit à des éloges, et les défauts n'arrivent pas à ce degré qui dispense d'en entendre davantage.

Aussi, ce n'était pas de cela qu'il s'agissait. C'était le discours de Carrion-Nisas au Tribunat que les opposants venaient siffler, en sifflant sa tragédie, et bientôt on ne put en douter. Tous les vents semblaient déchaînés, et jamais, sans doute, il n'y avait eu d'exemple d'un pareil vacarme. L'ouragan faisait rage à la fois dans la salle, dans les couloirs et jusque dans la rue. L'auteur lui-même le dit dans la préface où il raconte ses infortunes, et récrimine contre ses ennemis : « Quatre ou cinq cents amateurs qui n'avaient pu trouver place dans l'enceinte de la salle ou dans les couloirs, sifflaient, hurlaient, trépignaient dans la rue, et quoiqu'à coup sûr ils n'entendissent rien, on les entendait jusqu'à la barrière des Sergents[1]. »

Le premier acte seul fut à peu près entendu. Dans les autres, on ne put saisir, à la volée, que des lambeaux. Quand un vers, un hémistiche, offrait quelque prise, ce qui, dans d'autres dispositions, n'aurait excité qu'un murmure, soulevait des redoublements effroyables. Au troisième acte, est une scène d'apparat, où Pierre, sur son trône, exprimait ainsi les grandes vues de son règne :

> Boyards, popes, et vous, Strélitz, dont la licence
> Me força trop longtemps d'enchaîner la vaillance,

[1] Endroit de la rue Saint-Honoré, vers la rue du Coq, auquel on continuait de donner ce nom, à cause de la barrière qui jadis y avait existé.

Étrangers, les amis de mon peuple et les miens,
Esclaves, qui par moi deviendrez citoyens,
Je rends avec la paix le bonheur à la terre.
Reprenons les travaux que suspendit la guerre :
Ses stériles lauriers ont pour moi peu d'appas ;
Je la hais, je la fuis, mais je ne la crains pas.
Charles mit son honneur à ravager le monde :
Il détruisit, je crée ; il renversa, je fonde.
Un succès opposé fut l'objet de nos vœux,
Et la postérité nous jugera tous deux.
Cependant, par mes soins une armée aguerrie
D'un injuste mépris a sauvé la patrie ;
Mon pays par moi seul prit rang dans l'univers.
Des climats inconnus, de sauvages déserts
Ont révélé leur force à l'Europe alarmée.
J'impose une autre tâche à ma main désarmée :
Pressé du soin plus doux d'embellir vos destins,
Du trône descendu pour mieux voir les humains,
Mœurs, usages, beaux-arts, lois, intérêts, commerce,
Telle est l'étude immense où ma raison s'exerce,
Et par qui, devenus plus heureux et meilleurs,
Nous verrons dissiper ce long amas d'erreurs
Dont nous portons encor l'opprobre héréditaire.
J'aurais sans doute ici plus d'un reproche à faire,
Plus d'un crime peut-être, et d'un complot cruel,
A lire sur le front de plus d'un criminel.
Je crains peu pour ma vie, et je l'ai prodiguée ;
Mais contre mes bienfaits ma nation liguée
M'afflige, et je verrai la mort avec horreur,
Si je dois dans la tombe emporter sa grandeur.

Dans le vacarme qui servit d'accompagnement à ce discours, ce vers :

Il détruisit, je crée ; il renversa, je fonde,

vers qui n'est pas harmonieux, à la vérité, fit éclater l'explosion la plus furieuse. Talma, qui représentait

Pierre, finit par être démonté par un tel ouragan. Au dernier acte, Monvel, qui jouait le patriarche de Moscou, arrêté par le vacarme dans la lecture d'un billet important, perdit patience, et s'adressant au public, il demanda si l'on devait aller plus loin. Un immense : *Non! Non!* répondit à cette question imprudente, qui prévenait les vœux des opposants, et l'on baissa le rideau. Il y eut une vingtaine de jeunes gens arrêtés ; mais l'immolation était consommée. Les sacrificateurs ne tenaient pas à avoir été littérairement justes ; c'était bien une exécution politique qu'ils avaient prétendu faire. Le bruit fut répandu que les élèves de l'École polytechnique, où l'idée républicaine était vivace, s'y étaient activement associés, et il prit assez de consistance pour que le directeur de l'École, le savant chimiste Guyton-Morveau, jugeât convenable de publier cette lettre, adressée aux rédacteurs du *Journal de Paris* :

« Messieurs, j'apprends que quelques personnes affectent de répandre que les élèves de l'École polytechniques étaient en nombre à la première représentation de *Pierre-le-Grand*, donnée samedi dernier au Théâtre-Français. Pour faire tomber ces bruits non fondés, et qui ne peuvent être accrédités que dans des intentions répréhensibles, vous voudrez bien publier, ce que je puis certifier, que les exercices de l'École n'ont cessé ce jour-là qu'à huit heures et demie passées, et qu'il n'y manquait que cinq élèves qui étaient malades et retenus dans leurs lits. »

Les exercices ne furent-ils pas prolongés à dessein, et, si les élèves avaient eu la clef des champs, c'est-à-dire de la rue, le bruit qui courut n'aurait-il pas été

justifié? Ce sont là des présomptions que ce démenti n'interdit pas.

Pierre-le-Grand reparut cependant une fois, mais sans se relever, et la troisième représentation, annoncée pendant un mois, ne fut pas donnée. En revanche, le 3 juillet, au lieu de cette formule : *les Comédiens-Français sociétaires*, l'affiche portait, pour la première fois, celle-ci : *les Comédiens ordinaires de l'Empereur*.

Une pièce qui paraît bien avoir été composée en vue de la circonstance, et dont l'auteur avait des antécédents politiques très-différents de ceux de Carrion-Nisas, ce fut le *Cyrus* de Chénier, joué le 8 décembre 1804, six jours après le couronnement.

En écrivant cet ouvrage qui concourait à solenniser l'avénement du pouvoir élevé sur les ruines de la République, l'ancien membre de la Convention ne pouvait se dissimuler qu'il était peu d'accord avec lui-même. Il tâcha d'excuser cette concession à ses propres yeux comme aux yeux de ses amis, par des maximes et des conseils qu'il espérait apparemment faire accepter au nouveau César. Dans la scène finale où Cyrus reçoit la couronne, il lui fit prononcer un serment qui renferme à coup sûr un excellent programme :

> Toi qui lis dans les cœurs et punis le parjure,
> Sur ton autel sacré c'est par toi que je jure
> D'obéir à la loi, d'aimer la vérité,
> De donner pour limite à mon autorité
> Ce qui peut l'affermir : la justice éternelle,
> Les intérêts, les droits du peuple qui m'appelle ;
> D'aller chercher, d'atteindre, en versant des bienfaits,
> L'infortune muette et les malheurs secrets ;

Père des citoyens, juge pour les entendre,
Roi pour les gouverner, soldat pour les défendre,
D'illustrer le pouvoir déposé dans mes mains,
De respecter les dieux, de chérir les humains,
De régner par l'amour et jamais par la crainte,
Fidèle, sur le trône, à la liberté sainte,
Don qui nous vient des cieux, base des justes lois,
Premier besoin du peuple et soutien des bons rois.

Napoléon fut-il content de cette leçon, et la conscience politique de Chénier fut-elle parfaitement en repos pour l'avoir donnée? Ces questions laissent au moins des doutes. Le poëte avait été trop complaisant et trop réservé tout ensemble; trop complaisant, eu égard à ses principes; trop réservé, pour les exigences de celui auquel il en faisait jusqu'à un certain point le sacrifice. On est porté à croire que personne, en cette affaire, ne fut content, y compris le public, témoin le résultat peu favorable de la soirée. On ne vit pas se renouveler pour *Cyrus*, la catastrophe tapageuse de *Pierre-le-Grand*. La pièce fut entendue et jugée avec connaissance de cause. Les deux premiers actes marchèrent sans encombre. Le talent de l'auteur s'y fait reconnaître; sous le rapport du style, on le retrouve dans tout l'ensemble de l'ouvrage, remarquable par l'élévation et par l'éclat oriental de la couleur; mais l'action défectueuse du troisième et du quatrième acte compromit le succès, et ne put être compensée par l'apparat pompeux du cinquième. Le nom de l'auteur ne fut pas même demandé. C'était encore Talma qui représentait le héros: il n'avait pas de bonheur cette année-là. Son admirable talent ne put empêcher plus d'une autre chute, dans ce temps où le public était un tribunal de jugeurs attentifs. On ne tenta pas pour

Cyrus une nouvelle épreuve, dont l'auteur, sans doute, se souciait peu. Le *Moniteur* publia un compte rendu tout littéraire, mi-parti d'éloge et de critique, sans un mot qui se rapportât à l'intention de l'ouvrage, et il est à remarquer que le *Journal des Débats*, déclinant cette fois sa haute magistrature dramatique, se contenta de reproduire l'article de la feuille officielle.

Cyrus fut la dernière pièce de Chénier qui ait paru sur le théâtre de son vivant. Il en laissa plusieurs autres non représentées. L'une était *Tibère*, qui renferme des morceaux où Tacite semble respirer, tels que le monologue où Tibère exprime son mépris et son dégoût pour le servilisme de cette Rome et de ce Sénat, prosternés devant lui :

. Et c'est donc là régner !
Quel prestige maintient cet empire suprême,
Pesant pour les sujets, pour le tyran lui-même ?
Un seul, maître de tous, ordonnant de leur sort,
Et promettant la vie, ou prescrivant la mort !
Un seul ! Et les Romains tremblent devant un homme !
Les Romains ! où sont-ils ? Dans les tombeaux de Rome.
. .
Mais que sont désormais les pères de l'État ?
Un fantôme avili qu'on appelle Sénat.
O lâches descendants de Dèce et de Camille !
Enfants de Quintius ! postérité d'Émile !
Esclaves accablés du nom de leurs aïeux,
Ils cherchent tous les jours leur avis dans mes yeux,
Réservant aux proscrits leur vénale insolence,
Flattent par leurs discours, flattent par leur silence,
Et craignant de penser, de parler et d'agir,
Me font rougir pour eux, sans même oser rougir.

On ne sera pas étonné que Chénier, qui mourut avant la fin de l'Empire, en 1811, n'ait pu voir jouer

cette tragédie. Ses sentiments s'y étaient mis plus à l'aise qu'ils ne l'étaient dans *Cyrus*, et l'on peut supposer que, dans cette peinture, sa pensée ne s'était pas bornée au Sénat romain. Il l'épancha mieux encore dans la belle élégie de *la Promenade à Saint-Cloud*, qui devait à bien plus forte raison encore ne pas sortir de son portefeuille tant que l'Empire subsisterait. *Tibère*, imprimé dans les œuvres de l'auteur, n'en fut tiré que trente-deux ans après sa mort. Joué le 15 décembre 1843, il était ainsi interprété : *Tibère*, Ligier; *Séjan*, Marius; *Cnéius*, Geffroy; *Pison*, Guyon; *Agrippine*, Mlle Araldi. Les sévères beautés de cet ouvrage ne purent le soutenir, dans un temps où la tragédie vivait toute en Mlle Rachel, et sa carrière ne dépassa pas sept ou huit représentations[1].'

Quand le républicain Chénier se laissait aller à une concession dont il dut se repentir, quand David, le farouche David, s'apprivoisait jusqu'à devenir peintre de cour, et peignait le pape après avoir peint Marat, il y avait dans les lettres un homme à qui rien n'aurait pu arracher la transaction la plus légère avec ses principes, et qui offre un exemple bien beau à rappeler dans tous les temps : c'était le respectable Ducis, un homme qui a honoré les lettres, et qui apparaît comme une figure à part, dans les diverses périodes que sa longue carrière a traversées. Fils, époux, père, ami, chrétien, citoyen, Ducis a réuni toutes les vertus. Savoisien

1. Ce qui fit plus de bruit que la pièce n'en fit par elle-même, ce fut l'affaire entre M. Jules Janin et M. Félix Pyat, champion du conventionnel plus encore que du poëte, et qui répondit aux appréciations du critique des *Débats* sur Chénier, par une brochure extrêmement agressive. Poursuivi par M. Jules Janin pour fait d'injures, M. Pyat fut condamné à six mois d'emprisonnement.

d'origine (la Savoie était la patrie de son père qui avait à Versailles un modeste commerce), il semblait taillé dans les rochers granitiques de ce pays. Sa belle, vigoureuse et mâle figure, et son caractère non moins beau, non moins mâle, non moins vigoureux, s'accordaient parfaitement ensemble. Entré dans le monde au milieu des mœurs faciles du règne de Louis XV, rien n'avait altéré chez lui la pure candeur de l'âme, les pieuses leçons du foyer paternel. Il avait impunément affronté l'atmosphère du théâtre comme le frottement social. La bienveillance qu'il trouva chez le comte de Provence lui laissa des sentiments de reconnaissance inaltérables, sans néanmoins que cet attachement enlevât rien à son austère indépendance, si peu faite pour les cours. Dans les temps les plus terribles de la Révolution, dès lors sexagénaire, il ne recula ni devant les dévouements dangereux de l'amitié, ni devant aucune inspiration de sa conscience. Le ministre de l'Intérieur l'ayant nommé à une place de conservateur de la Bibliothèque nationale, qu'il ne crut pas devoir accepter, il osa dater sa lettre de refus du mois d'*octobre de l'ère chrétienne* 1793, pour protester en faveur de sa foi religieuse. Heureusement, ce ministre, Paré, était un honnête homme.

En ces jours affreux de la Terreur, Ducis écrivait à un ami cette lettre, si remarquable dans sa concision énergique :

« Que me parles-tu, Vallier, de m'occuper à faire des tragédies? La tragédie court les rues. Si je mets le pied hors de chez moi, j'ai du sang jusqu'à la cheville. J'ai beau secouer en rentrant la poussière de mes souliers, je me dis comme Macbeth : *ce sang ne s'effacera*

pas. Adieu donc la tragédie! J'ai vu trop d'Atrées en sabots, pour oser jamais en mettre sur la scène. C'est un rude drame que celui où le peuple joue le tyran. Mon ami, ce drame-là ne peut se dénouer qu'aux enfers. Crois-moi, Vallier, je donnerais la moitié de ce qui me reste à vivre pour passer l'autre dans quelque coin du monde, où la liberté ne fût point une furie sanglante. »

Après les campagnes d'Italie, Ducis avait eu quelques relations avec le général Bonaparte. Il avait applaudi à ses idées, à ses vues, mais il ne put approuver son procédé violent pour arriver à leur application. Néanmoins, dans les premiers temps du Consulat, quand Bonaparte cherchait à rallier autour de lui les hommes distingués en tous les genres, Ducis, qu'il n'oublia pas, ne vit point d'inconvénient à venir dîner à la Malmaison. Il y régnait encore une sorte de simplicité familière. Comme l'amphitryon exposait à ses convives, avec un certain laisser-aller, tout ce qu'il comptait faire pour créer un pouvoir fort, pour organiser toutes choses : « — Et après, général, lui demanda doucement Ducis. « — Après?... » répondit Bonaparte un peu pris à court : « après cela, bonhomme Ducis, si vous êtes content, vous me nommerez juge de paix dans quelque village. »

Le *bonhomme* ne fut pas dupe de ce semblant d'abnégation naïve. La seconde fois qu'il vint, le premier Consul, qui avait eu pour lui pendant le repas des prévenances particulières, l'emmena seul, après le café, faire quelques tours dans le parc. Il l'entretint amicalement, lui témoigna l'intention de rendre plus large une situation de fortune bien étroite pour l'âge et le

mérite du vieux poëte, de le mettre à même d'avoir une bonne et commode voiture à lui, au lieu du fiacre qui l'avait amené à la Malmaison. En ce moment Ducis leva les yeux vers une bande de canards sauvages qui traversait les airs, et les montrant à son interlocuteur : « Général, lui dit-il, voyez-vous ces oiseaux-là? Il n'y en a pas un qui ne sente de loin l'odeur de la poudre et ne flaire le fusil du chasseur. Eh! bien, je suis un de ces oiseaux sauvages. » Cette brusque saillie coupa court à l'entretien.

Cependant le premier Consul n'abandonna pas l'idée de rattacher à son gouvernement ce noble talent et cette haute vertu ; il le désirait même d'autant plus en raison de cette résistance qu'il rencontrait chez si peu d'hommes. Une position éminente fut offerte à Ducis, un siége de sénateur. Par un haut personnage autorisé à lui faire cette ouverture, il reçut l'assurance écrite que son acceptation seule était attendue pour que la nomination fût signée. Frappé par la Révolution dans sa modeste fortune, c'était à peine s'il possédait le nécessaire, le nécessaire d'un homme qui avait besoin de bien peu. Dans ce temps-là, en avril 1803, le Théâtre-Français lui acheta la jouissance de son répertoire, moyennant une pension de quinze cents francs, et cette rente constitua en grande partie son revenu dans un âge où, malgré sa forte constitution, les infirmités commençaient à l'atteindre. Eh bien! une offre si splendide ne lui causa pas même la lutte de la tentation. En vain beaucoup de personnes, par un sentiment d'intérêt sincère, allèrent jusqu'à l'obsession importune, il demeura inébranlable : « Il vaut mieux porter des haillons que des chaînes, » disait-il à un ami qui

admirait son refus, et qui, probablement ne l'aurait pas imité : c'était Campenon, gros fonctionnaire de l'Université, de plus, commissaire impérial près le théâtre de l'Opéra-Comique.

A la création de la Légion d'honneur, Ducis refusa pareillement cette décoration, qui était alors une distinction très-grande. Il vivait fort retiré à Versailles avec sa seconde femme, à laquelle il était destiné à survivre aussi; et la perte de deux aimables filles, enlevées à la fleur de l'âge, ne lui avait laissé aucun enfant. Là, il se faisait un monde à lui avec ses livres préférés, ses auteurs favoris, sa Bible, son Homère, son Shakspeare, son Corneille. A mesure que le Consulat avait marché vers un autre nom, son éloignement pour le nouveau maître de la France était allé croissant. Royaliste par ses affections, mais royaliste avec cette trempe de caractère, avec ce vigoureux et pur amour de la liberté qui en aurait fait un excellent républicain, il ne put que ressentir une profonde indignation quand le duc d'Enghien périt d'une mort si funeste. La proclamation de l'Empire combla pour lui la mesure, et cette âme de septuagénaire fit éruption, pour ainsi dire, dans une des productions les plus étranges où jamais ait débordé l'énergie d'un sentiment passionné. C'était une diatribe de quatre cents et quelques vers, non pas alexandrins, mais de huit syllabes à rimes mêlées, ce qui laissait plus de liberté à l'emportement échevelé de l'indignation. Là, se pressent à flots des beautés étincelantes, avec les hardiesses excentriques et vulgaires de l'expression, quelque chose du cri sauvage des sorcières de Macbeth, parmi de vrais accents lyriques, enfin une sorte de lave poétique, roulant avec elle tou-

tes ses scories. Par les soins d'une amie sûre qui en reçut la confidence, la dangereuse philippique resta cachée jusqu'à la fin du règne de Napoléon dans le coussin d'un fauteuil[1].

L'antipathie véhémente que le début de l'Empire avait inspirée à Ducis, les victoires du grand conquérant ne furent pas de nature à l'affaiblir. Ces victoires, c'était toujours la guerre, la guerre que Ducis exécrait comme un fléau, et de plus, comme un immense crime, toutes les fois qu'elle n'est pas justifiée par les motifs les plus légitimes, commandée par la nécessité la plus absolue. Même quand elle a le droit pour elle, la victoire est mêlée de bien cruelles images de deuil, de sang et de douleur; à plus forte raison la victoire qui n'est que le triomphe de la violence et de l'ambition, paraissait-elle à une âme si vertueuse et si sensible tout autre chose qu'un sujet de glorification et de réjouissances. Aux yeux de Ducis, Napoléon était la guerre personnifiée dans un homme : de là cet éloignement, disons plus, cette aversion que l'on comprend, d'après le caractère du vieux poëte, et qui prenait sa source dans un ardent amour pour l'humanité.

Il y eut des gens qui, pour expliquer de la part de Ducis le refus de tous ces avantages si vivement recherchés, richesse, titres, honneurs, dirent que sa tête était affaiblie. Ce bruit alla jusqu'à lui, et voici ce qu'il écrivit à ce sujet :

« Paris, 7 novembre 1806.

« Vous avez bien raison; il m'est fort indifférent que

1. Ce morceau original ne figure dans aucune édition des œuvres de Ducis : il se trouve dans les *Lettres sur Ducis*, par Campenon, un volume in-8°, 1824.

les hommes du jour me fassent passer pour un imbécile. C'est me rendre mon rôle très-facile à jouer, si j'étais homme à en jouer un. Je ne ferai aucuns frais ni pour soutenir ni pour détruire cette belle réputation. Je trouve cela trop commode pour y rien changer.

« Que voulez-vous, mon ami ? il n'y a point de fruit qui n'ait son ver, point de fleur qui n'ait sa chenille, point de plaisir qui n'ait sa douleur : notre bonheur n'est qu'un malheur plus ou moins consolé.

« Ma fierté naturelle est assez satisfaite de quelques *non* bien fermes que j'ai prononcés dans ma vie. Mais j'entends qu'on se plaint, qu'on gémit, qu'on m'accuse. On me voudrait autre que je ne suis. Qu'on s'en prenne au potier qui a façonné ainsi mon argile.

« Soyez assuré, mon ami, que je n'ai nul souci sur l'avenir. Je ne dois rien à personne. J'ai du bois pour la moitié de mon hiver, un quartaut de vin dans ma cave, et dans mon tiroir, de quoi aller pendant deux mois. Mon petit dîner, qui est mon seul repas, est assuré pour quelque temps, comme vous le voyez ; et je le prendrai, autant que je pourrai, chez moi et à la même heure.

« Mon revenu, tout chétif qu'il est, suffit à peu près aux dépenses d'un homme pour qui les besoins de convention n'existent pas. Ne concevez donc aucune inquiétude, et dites-vous qu'il me faut bien peu de chose, et pour bien peu de temps.

« Mais le chapitre des accidents, des maladies ? A cela je réponds que celui qui nourrit les oiseaux, saura bien aussi venir à mon aide. »

C'est avec une pareille modération de besoins et de

désirs que l'on possède l'indépendance et la dignité véritable. Cette lettre est bien mieux que d'un philosophe antique : elle est d'un philosophe chrétien. Dans les aimables épîtres où se jouait sa muse, Ducis parle de son petit jardin, de son petit potager, voire même du vin qu'il y récolte. Pures fictions poétiques ! Singulier privilége de son imagination qui lui créait un bien fantastique, dont il jouissait, par moments, comme d'une réalité ! Ce modeste domaine, qui l'aurait rendu trop riche, n'existait que dans ses vers.

Il s'en fallait, certainement, qu'autrefois la littérature ne connût pas les jalousies et les cabales. Cependant, on est obligé de le dire, elle présentait plus fréquemment que de nos jours l'exemple de cette confraternité qui rougirait de changer les nobles luttes de l'intelligence en un sordide assaut d'intérêts, qui ne place point l'avantage personnel avant toutes choses, et qui ne voudrait pas arriver à son but malgré le droit et la délicatesse, en marchant sur le corps d'autrui. Cette véritable amitié qui se réjouit du succès d'un confrère, qui est heureuse d'y aider, qui se plaît dans un doux échange de communications et de bons conseils, elle fut dignement réalisée par plusieurs des écrivains contemporains de Ducis ; mais aucun n'en offrit un modèle plus parfait que lui. Je ne parlerai pas de sa liaison avec Thomas : elle fut celle des deux frères le plus tendrement unis, bien que le *vous* n'ait jamais cessé d'être employé dans leurs rapports réciproques. Si Ducis tutoie son ami Vallier, dans la lettre qu'on a lue plus haut, c'est que Vallier était un camarade d'études, et que le tutoiement scolaire survit à la classe. Maintenant, le tutoiement est prodigué, souvent sans aucune

intimité réelle, tout en se déchirant l'un l'autre, et en saisissant toute occasion de se jouer de mauvais tours. Mieux vaut se dire *vous*, et s'aimer.

Il va sans dire que les succès littéraires de Thomas étaient aussi chers à Ducis que les siens propres. Mais il n'était pas besoin d'un degré d'amitié si intime pour que cet homme excellent s'intéressât de tout son cœur aux œuvres de ses confrères. Le caractère peu bienveillant de La Harpe, si disposé à la critique âpre et dure, ne devait pas être plus sympathique à Ducis qu'il ne l'était généralement : il y avait bien peu d'affinité entre deux hommes d'une nature si différente. Pourtant, en parlant du *Menzikoff* de La Harpe, joué avec un succès médiocre, Ducis se montre tout contrarié des défauts qui ont nui aux qualités de l'ouvrage. « Si M. de La Harpe avait eu affaire à moi, » écrit-il, « il n'aurait certainement pas donné sa pièce en cet état ; » et il ajoute : « J'ai fait de mon mieux à la représentation. » Il en dit autant pour *l'Homme personnel*, comédie de Barthe, qui avait, comme *Menzikoff*, faiblement réussi : « Je m'étais placé au parterre : j'ai fait de mon mieux. » Trouvez donc beaucoup d'auteurs qui aillent se placer au parterre ou ailleurs, pour applaudir et soutenir les pièces de leurs confrères !

La grande affaire des prix décennaux institués sous l'Empire, fournit à Ducis une occasion de manifester bien fortement l'abnégation qui lui faisait refuser, loin de le rechercher, tout avantage qu'on lui aurait offert au préjudice d'un autre. Quand l'Institut fut appelé, en 1810, à désigner dans chaque genre les œuvres les plus dignes d'être couronnées, quelques membres demandèrent que le nom de Ducis fût placé en tête de la

liste des concurrents, et que le gouvernement lui décernât une récompense spéciale, comme au vétéran de l'art tragique, et en raison de l'ensemble de ses ouvrages. Un de ses amis, M. de La Tour, crut qu'il s'agissait de donner à Ducis le prix de la tragédie pour son *Hamlet*, quoique cette pièce fût bien antérieure à la période décennale; mais elle avait été récemment reprise avec des changements. Dans cette idée, il écrivit au respectable solitaire de Versailles, pour lui faire connaître l'intention qu'il attribuait par erreur à l'Institut. Agé de soixante dix-sept ans, placé dans une position qui aurait été la gêne et la pauvreté pour un autre, Ducis se hâta de répondre en ces termes :

« Versailles, 17 novembre 1810.

« Je vous remercie, mon cher ami, de m'avoir informé sur-le-champ de ce qui se passe.

« Je ne croyais pas qu'il pût être au monde un poëte plus en sûreté que moi contre les prix décennaux. Ma tragédie d'*Hamlet* a été donnée bien avant la Révolution. C'est le talent de Talma qui l'a ressuscitée avec éclat. Mes corrections ont été faites avec la première intention de l'ouvrage. Il n'a rien de commun avec la nouvelle époque des dix années. J'en ai reçu la plus honorable récompense dans mon temps. L'Académie Française m'éleva au fauteuil de M. de Voltaire, et *Monsieur*, frère du roi Louis XVI, me plaça au nombre de ses secrétaires. Ma moisson alors a été faite en succès et en argent. Je n'aurais jamais pu comprendre qu'il y eût moyen de faire appartenir mon *Hamlet* aux prix décennaux. Ce serait vouloir que le passé devînt le présent, pour me ramener malgré moi sous les

récompenses d'aujourd'hui, auxquelles il est impossible que j'aie le moindre droit.

« Comment consentirais-je d'ailleurs à recevoir un prix qui a été décerné par l'Institut lui-même, et qui appartient si légitimement à l'éloquent auteur des *Templiers?* Il n'est aucune puissance sur la terre qui puisse m'y forcer. Ne perdez pas un instant, mon ami, pour aller trouver celui de nos confrères qui a eu cette idée, et déclarer clairement et formellement mon irrévocable résolution sur ce point.

« Si je me trouve placé entre la nécessité d'accepter ou de me perdre, mon choix est fait : je me perdrai.

« Vous aurez grand soin, mon cher de La Tour, de bien faire sentir à ceux qui ont eu cette intention que je prends et conserve au fond de mon cœur tout ce qui appartient à leur obligeance et à leurs suffrages, mais que je les aurais priés à mains jointes de n'ajouter rien au delà. Je n'ai pas besoin de la gloire poétique pour mon bonheur, ni d'un écu de plus pour mes besoins, enchanté de n'être rien, voulant n'être rien, ne recevoir rien, ne m'embarrasser de rien que d'achever paisiblement ma carrière dans la douce indépendance de mon âme et dans le plaisir de commercer encore avec les chastes muses, aux dernières bornes de ma carrière.

« Ah ! mon ami, que je me rappelle souvent et avec consolation ces belles paroles de Bossuet : *Dieu seul est grand, mes frères; tout passe et tout lasse. Il n'y a que la vérité qui reste et que la vertu d'heureuse.* »

Voilà une abnégation que bien des gens ne comprendront guère. *Ma moisson a été faite en succès et en argent!* Il est beaucoup plus fréquent, dans les lettres et par-

tout, de ne jamais trouver la moisson suffisante, et de travailler à la grossir par tous les moyens, au lieu de demander « à mains jointes » que l'on n'y ajoute pas[1].

Encore une citation où, je ne crains pas de le dire, la beauté toute simple du sentiment touche au sublime. Ducis avait quatre-vingts ans, quand il écrivait en parlant de son père et des exemples qu'il en avait reçus : « Je remercie Dieu de m'avoir donné un tel père. Il n'y a pas de jour que je ne pense à lui, et quand je ne suis pas trop mécontent de moi-même, il m'arrive quelquefois de lui dire : *Es-tu content, mon père ?* Il me semble alors qu'un signe de sa tête vénérable me réponde et me serve de prix. »

1. On aura plaisir à rapprocher de cette lettre celle que Méhul écrivit, en 1797, à propos d'un ouvrage d'un de ses confrères et dignes rivaux, Chérubini :

« Le hasard vient de me faire tomber entre les mains un journal intitulé *le Censeur*, et j'y trouve, non sans une extrême surprise, la phrase suivante à l'article *Médée* : « La musique, qui est de Chéru-« bini, est souvent mélodieuse et quelquefois mâle. » Il me semble que l'auteur de cet article aurait dû ajouter que cette musique est toujours riche, toujours grande, toujours belle et toujours vraie. *Le Censeur* continue et dit : « Mais on y a trouvé des réminiscences et « des imitations de la manière de Méhul. » Est-ce à Chérubini qu'un pareil reproche doit s'adresser ? A Chérubini, le plus original, le plus fécond de nos musiciens ? O censeur ! tu ne connais pas ce grand artiste. Mais moi qui le connais et qui l'admire, parce que je le connais bien, je dis et je prouverai à toute l'Europe que l'inimitable auteur de *Démophoon*, de *Lodoïska*, d'*Élisa* et de *Médée* n'a jamais eu besoin d'imiter pour être tour à tour élégant ou sensible, gracieux ou tragique, pour être enfin ce Chérubini que quelques personnes pourront bien accuser d'être imitateur, mais qu'elles ne manqueront pas d'imiter *malheureusement* à la première occasion. Cet artiste justement célèbre peut bien trouver un censeur qui l'attaque, mais il aura pour défenseurs tous ceux qui l'admirent, c'est-à-dire tous ceux qui sont faits pour sentir et admirer ses grands talents.

« MÉHUL. »

N'est-ce pas là quelque chose d'admirable? Ce vieillard au front blanchi, faisant son examen de conscience journalier devant la mémoire paternelle, comme le ferait un jeune homme de vingt ans qui aurait le cœur bien placé !

On peut dire avec vérité que le petit volume de la correspondance de Ducis, qui n'existe pas séparément, serait un des plus excellents manuels à mettre dans toutes les mains, car il n'y a pas un bel et bon exemple qui ne s'y trouve ; et je ne connais pas de lecture qui élève l'âme dans de plus pures et de plus saines régions.

Ducis devait vivre assez pour voir le retour des Bourbons : il ne mourut que le 30 mars 1816, dans sa quatre-vingt-troisième année. Ce lui fut une grande joie, — et il la témoigne avec un vif et doux épanchement, — de saluer dans Louis XVIII son ancien bienfaiteur, d'être reçu par lui en audience particulière, d'entendre dans la bouche royale des vers de son *Œdipe chez Admète*, cités avec un bienveillant à-propos. Ses derniers jours, au moins, furent entourés d'aisance, et le vénérable vieillard eut bien droit d'accepter, du prince qu'il aimait, la décoration qu'il avait refusée d'un pouvoir dont le séparaient ses convictions.

CHAPITRE II.

Le décret de 1807 sur les théâtres. — La littérature de l'Empire. — Sa valeur et son caractère. — Raynouard. — *Les États de Blois* représentés à Saint-Cloud. — Interdiction de cette tragédie. — La censure. — *Les Deux Gendres*. — *L'Intrigante* défendue et saisie. — *Ninus II*. — Espagnols et Assyriens. — Les pièces de circonstance sous l'Empire. — *La Colonne de Rosbach*. — *L'Inauguration du Temple de la Victoire*. — La paix de Tilsitt. — *Un Dîner par Victoire*. — *Les Bateliers du Niémen*, etc. — Les couplets contre l'Angleterre. — *Le Triomphe de Trajan*. — *Monsieur Durelief*. — Les embellissements de Paris en 1810. — Célébrations théâtrales du mariage de l'empereur et de la naissance du roi de Rome. — Un bouquet de fête chez Cambacérès. — 1814. — Tentatives pour réchauffer l'esprit public. — *L'Oriflamme*. — La reprise du *Siége de Calais*, etc. — Le succès de *Joconde*.

I

Après la manifestation violente dont *Pierre-le-Grand* fut l'occasion et la victime, et après la chute moins retentissante de *Cyrus*, un silence profond se fit dans les théâtres, quant aux témoignages peu favorables de l'opinion publique.

Aucune dissonance, même la moins prononcée, ne pouvait se mêler à ces hymnes louangeurs qui célébraient des victoires, qui chantèrent le mariage impé-

rial et qui versèrent les augures les plus pompeux sur un auguste berceau.

Si quelques bons mots circulaient verbalement, l'auteur se gardait bien d'en revendiquer la gloire. En se répétant à demi-voix ces plaisanteries, on s'amusait ordinairement à les mettre sous le nom de Brunet, qu'on en faisait l'éditeur universel. Cet inoffensif et pacifique Brunet ne se serait pas avisé, comme vous le pensez, de la moindre facétie compromettante; mais on n'en contait pas moins deux ou trois fois par mois que Brunet avait été conduit la veille à la préfecture de police, pour tel ou tel calembour, et que tous les jours il venait jouer sous l'escorte de deux gendarmes qui le remmenaient en prison après le spectacle. C'était au point que lorsqu'on était quinze jours sans faire circuler ce bruit, il demandait en riant : « Vous ne pourriez pas m'apprendre si j'ai été arrêté hier au soir? »

Dans l'énorme quantité d'ordres et de dépêches qui s'étendent à toutes choses, et qui donnent une idée de la prodigieuse activité de Napoléon, on en remarque une qui fait voir comment il entendait qu'on procédât pour un simple tapage de théâtre. Il paraîtrait qu'à celui de Rouen, quelques jeunes gens avaient fait du bruit et s'étaient permis des expressions malsonnantes envers la force armée. Napoléon formula lui-même le châtiment, dans cette dépêche à l'adresse de Fouché :

« Saint-Cloud, le 24 juin 1806.

« Ceux des jeunes gens qui ont fait tapage au spectacle de Rouen, qui ne sont pas mariés et qui ont moins de vingt-cinq ans, seront envoyés au 5e de ligne, qui est en Italie. Faites-les mettre sur-le-champ en marche.

En vivant avec les militaires, ils apprendront à les connaître et verront que ce ne sont pas des sbires.

« NAPOLÉON[1]. »

Un de ces actes de pouvoir par lesquels les questions étaient tranchées comme d'un coup de sabre, ce fut le rétablissement du monopole théâtral. Après la proclamation de la liberté de cette exploitation, en 1791, on avait compté à Paris près de cinquante théâtres. Il en existait encore vingt et quelques. Un décret en date du 25 avril 1807 n'avait pas touché à l'existence de ces théâtres; il se contentait de les réglementer, et les directeurs avaient droit de croire leurs entreprises garanties, quand, à peine trois mois après, — le 29 juillet, — un nouveau décret tomba sur le plus grand nombre comme un terrible coup de foudre. D'un trait de plume, les théâtres de Paris étaient réduits à neuf, savoir : le Théâtre-Français; — le théâtre de l'Impératrice comme annexe du Théâtre-Français, pour la comédie seulement (c'était la troupe de Louvois, qui s'établit, le 15 juin de l'année suivante, à la salle de l'Odéon, reconstruite aux frais du Sénat); — l'Opéra; — l'Opéra-Comique ; — l'Opéra-Buffa, comme annexe de l'Opéra-Comique; — le Vaudeville ; — les Variétés; — la Gaîté ; — l'Ambigu. La liste des théâtres supprimés comprenait : le théâtre Sans-Prétention ; — le théâtre Molière, rue Saint-Martin ; — le théâtre de la Cité ; — le Boudoir des Muses, vieille rue du Temple; — le théâtre du Marais, rue Culture-Sainte-Catherine;

1. *Correspondance de l'empereur Napoléon I^{er}*, publiée par ordre de l'empereur Napoléon III.

— les Jeunes Élèves, rue de Thionville (Dauphine). — les Jeunes Artistes, rue de Lancry ; — les Jeunes Comédiens (jardin des Capucines, où fut percée la rue de la Paix) ; — les Nouveaux Troubadours, boulevard du Temple ; — le théâtre de la Victoire, dans la rue de ce nom ; — le théâtre de la rue du Bac ; — le théâtre Mareux, rue Saint-Antoine ; — le théâtre du Panthéon, à l'Estrapade ; — le théâtre de l'Hôtel des Fermes, rue de Grenelle Saint-Honoré ; — le théâtre de la Jeune Malaga, boulevard du Temple. Le 28 décembre de la même année, le Cirque, établi dans la rue du Faubourg-du-Temple, put devenir théâtre et représenter des mimodrames à spectacle. En 1810, on permit de rouvrir la salle de la Porte-Saint-Martin, sous le nom de théâtre des Jeux Gymniques, pour y jouer des pantomimes et des prologues ou vaudevilles, dans lesquels deux acteurs seulement pouvaient parler ; mais ce n'était qu'une simple tolérance. L'arrêt des théâtres condamnés était formulé par ce seul article : « Tous les théâtres non autorisés par l'article précédent, seront fermés avant le 15 août. » Le délai n'était pas long. Six semaines ! Quant à des indemnités, il n'en était pas question. Outre les directeurs et entrepreneurs, tant de gens qui vivaient de ces spectacles durent, presque du jour au lendemain, chercher d'autres moyens d'existence.

Que la liberté des théâtres en eût fait surgir un nombre excessif, cela est vrai ; mais l'usage immodéré d'un droit ne détruit pas le principe, et tout monopole est une atteinte au droit commun. Que des gens fassent une entreprise téméraire et qu'ils y perdent leur argent, cela les regarde, en fait d'industrie théâtrale

comme pour toute autre exploitation, et l'autorité n'a pas à s'y ingérer. En ce qui touche ce genre spécial d'entreprises dans ses rapports avec l'ordre et la morale, il y a sans doute une surveillance nécessaire pour que certaines convenances ne soient pas méconnues; mais le reste est du ressort du public, et c'est à lui qu'il appartient de prononcer par ses sifflets ou par son abstention l'arrêt des théâtres qui ne sont pas viables. Sans doute, il serait à désirer qu'il n'existât pas d'autres spectacles que ceux qui tendent à l'élévation de l'intelligence, à la culture de l'esprit, ou qui, du moins, n'ont rien de nuisible ; mais on ne voit pas que le système restrictif, le système des priviléges, n'ait permis que des théâtres remplissant ces conditions. En faveur du décret de 1807, on alléguait l'intérêt du grand art théâtral. Or, à ce point de vue, le régime de liberté, où la tragédie et la comédie pouvaient être jouées partout, n'avait pas été stérile, bien loin de là. Il suffit de citer Baptiste aîné, Baptiste cadet, Damas, Firmin, Mlle Mars, Mlle Rose Dupuis, etc., qui avaient commencé leur carrière en dehors du Théâtre-Français, et qu'il fut bien aise d'appeler à lui.

Le décret de 1807 fut rigoureusement maintenu, sauf l'exception du Cirque et des Jeux Gymniques, jusqu'à la fin de l'Empire. Cette réglementation sévère des théâtres, si réduits dans leur nombre, et étroitement parqués chacun dans ses attributions, tenait à l'esprit général qui dominait alors. C'était l'esprit d'autorité dans sa dernière expression, et qui s'étendait sur tout, jusque sur le domaine des lettres et des arts. Tâchons d'apprécier ce côté de l'ère impériale avec une complète justice.

Une certaine critique de parti pris professe un dédain profond pour ce qu'on appelle la *littérature de l'Empire*, et la traite comme quelque chose qui n'existerait pas. Ces mépris superbes et ces airs railleurs me paraissent aller beaucoup trop loin, et bien des noms sont là pour leur être victorieusement opposés.

Ne comptons pas, si vous voulez, Cuvier, Laplace, Lacepède, qui sont avant tout des savants, mais qui ont montré, après beaucoup d'autres, combien des savants gagnent à être aussi des écrivains, et combien est faux le système qui a voulu séparer, dans les études classiques, les sciences et les lettres. Dans cette époque si superbement condamnée d'un seul mot, Lacretelle, Sismondi, Michaud, cultivaient dignement le champ de l'histoire. Chateaubriand, Mme de Staël, Fontanes, Bonald, l'abbé de Bausset, Victorin Fabre ; Joseph et Xavier de Maistre, étrangers par la nationalité, comme Jean-Jacques Rousseau, mais Français par leurs ouvrages ; le duc de Lévis, fin et ingénieux moraliste ; Chénier, ajoutant le mérite tout voltairien de sa prose à celui de son œuvre de poëte ; Ginguéné, dont *l'Histoire de la Littérature italienne* est adoptée par l'Italie même ; M. de Barante, qui préludait à de plus grands travaux dans son *Tableau de la Littérature française au dix-huitième siècle;* Mme de Flahaut ; Mme de Genlis, par quelques-unes de ses trop nombreuses productions ; voilà, en des genres et à des degrés divers, une phalange qui a bien son éclat. Dans la poésie, Delille, autrefois trop exalté peut-être, mais trop rabaissé aujourd'hui, et cet autre glorieux poëte, Ducis, faisaient paraître leurs derniers chants. Andrieux, Arnault, Millevoye, Legouvé, Campenon, Chènedollé, Alexandre Soumet, qui en-

trait dans la carrière; Berchoux, le fabuliste Le Bailly, Mme Dufresnoy, Mme Babois, ne méritent pas non plus d'être relégués dans le néant. Saint-Ange, Baour-Lormiant, Saint-Victor, Tissot, publiaient des traductions en vers très-dignes d'estime. La critique fut supérieure, en ce temps, à ce qu'elle a été dans aucun autre. Je ne parle pas de Geoffroy, à qui manquait l'impartialité, la probité littéraire; mais chez Daunou, Hoffman, Féletz, Dussault, les auteurs trouvaient d'excellents juges, des conseillers pleins de goût et de raison, et ils avaient profit à les lire, ce qui devrait toujours être pour les appréciations des œuvres de l'esprit. Certes, il y avait encouragement pour les écrivains, quand leurs ouvrages obtenaient des examens sérieux, raisonnés, approfondis, comme ceux des journaux d'alors, qui voyaient là une mission doublement obligatoire, et envers les auteurs et envers le public.

Au théâtre, si la tragédie n'offre, sous l'Empire, que des productions estimables, en tête desquelles il faut placer *les Templiers*, — car *Agamemnon* est antérieur même au Consulat,— Picard, Alexandre Duval, Étienne, après Collin d'Harleville, relevaient la comédie de l'état d'abaissement où elle était tombée. Ils peignaient les caractères, les mœurs: ils étaient francs et naturels; ils tendaient à ce vrai but de l'art comique : présenter un amusement qui moralise, ou tout au moins, qui ne démoralise pas. Dans une branche dramatique secondaire, Jouy écrivait des poëmes d'opéras comme *la Vestale* et *Fernand Cortez*, qui ont une valeur propre, et ne sont pas de simples canevas pour le musicien. L'opéra-comique aussi tâchait de ne pas tout devoir au compositeur. Même les auteurs qui travaillaient pour

les scènes de second ordre, aspiraient à faire des couplets qu'il fût possible de lire.

En résumé, si la littérature de l'Empire n'atteint pas à la hauteur des grands siècles, elle offre une réunion de talents faite pour être enviée par d'autres époques, et elle soutient honorablement le voisinage artistique de David, Gérard, Girodet, Gros, Guérin, Carle Vernet, Dupaty, Chaudet, Cartelier, qui, dans le même temps, tenaient avec gloire le pinceau et le ciseau. Cette littérature avait, ce qui est beaucoup, le respect d'elle-même et du public. Sans doute, il y eut alors Pigault-Lebrun et d'autres auteurs de la même école, amuseurs vulgaires des gens peu délicats; mais ces auteurs-là n'aspiraient pas à compter parmi les écrivains; ces bas-fonds restaient en dehors de la littérature, au lieu qu'on a vu, de notre temps, la littérature tomber jusque dans ces bas-fonds, comme les salons ont recherché les modes, les airs et le ton de la plus mauvaise compagnie.

Napoléon I*er*, qui voulait pour son règne toutes les splendeurs, désirait vivement que celle des lettres n'y manquât pas, et il fit, dans ce but, tout ce qui dépend du pouvoir souverain. Outre la création des prix décennaux, solennel concours où tous les genres littéraires devaient être couronnés, il donna de larges pensions: six mille francs à Baour-Lormian pour ses poésies ossianiques et sa tragédie d'*Omasis*, autant à Luce de Lancival pour son *Hector*, deux mille à Delrieu pour son *Artaxerce*. Napoléon récompensait là, faute de mieux, ce qu'il trouvait à récompenser, et il espérait sans doute, par ces munificences, faire naître un *Cid* ou un *Horace*, une *Phèdre* ou une *Mérope*. J'ai dit les

honneurs dont il voulut entourer la noble vieillesse de Ducis. Le Théâtre-Français était pour Napoléon une institution nationale qu'il dota magnifiquement, outre les faveurs particulières accordées aux principaux acteurs, notamment à Talma. Les représentations données aux Tuileries et dans les autres résidences impériales (j'en ai le tableau complet sous les yeux), se composaient des chefs-d'œuvre de la scène française, ou des pièces nouvelles qui tendaient le plus à s'en rapprocher. Quoique les scènes subalternes possédassent, en leur genre, de vrais talents, elles ne partageaient pas un honneur exclusivement réservé à l'art dans sa haute acception. A ces parterres de rois qu'il lui fut donné de réunir, Napoléon n'aurait pas voulu montrer d'autres échantillons de la France théâtrale. Lorsqu'une partie de la Comédie-Française alla jouer à Erfurt, en septembre et octobre 1808, voici quels ouvrages y furent représentés : *Cinna*, *Andromaque*, *Mithridate*, *Iphigénie en Aulide*, *Zaïre*, *Britannicus*, *Œdipe*, *Rhadamiste*, *Rodogune*, *Mahomet*, *le Cid*, *Bajazet*, *Horace*, *Manlius*, *Phèdre*. Certes, on ne saurait trop approuver, chez Napoléon, ce goût du grand et du beau.

Pourquoi donc, quand l'art dramatique dans son expression la plus élevée, était l'objet des préférences souveraines, quand les auteurs étaient si largement récompensés et le théâtre si bien doté, quand l'exécution était si admirable, pourquoi le résultat n'a-t-il pas été plus fécond? C'est que la volonté même de Napoléon ne pouvait créer des génies comme elle créait des armées; c'est qu'à ces riches encouragements, à ces appels entourés de tant de solennité, il manquait quelque chose, et ce quelque chose, cette grande condition

que rien ne saurait remplacer, c'était la liberté de la pensée, la liberté vivifiante et inspiratrice. On a reproché à la littérature de l'Empire, prise dans son ensemble, une solennité trop compassée, une sorte de froideur méthodique et de pompeuse uniformité; cette critique n'est pas sans fondement. Malgré son mérite réel, qu'il convient de venger d'un injuste dénigrement, cette littérature laisse trop voir l'empreinte d'un règne où tout était réglé par un ordre sévère, par une discipline inflexible, comme la tenue et les mouvements d'un bataillon. On y remarque une certaine roideur qui se retrouve aussi dans les monuments du temps, dans les formes même des meubles, comme un cachet général.

Sans doute il n'est pas dit qu'un gouvernement de liberté eût fait surgir des hommes de génie, et que le régime impérial nous ait fait tort d'un Corneille ou d'un Racine; mais quand l'auteur des *Templiers*, désigné par le jury des prix décennaux, pour le prix de la tragédie, voyait, malgré ce titre glorieux, la scène fermée à son second ouvrage, n'était-ce pas de quoi le dégoûter?

Ce fut pour *les États de Blois* que Raynouard eut à subir cette rigueur. Sous l'ancien régime, la cour se réservait souvent la primeur des pièces nouvelles : l'Empereur voulut avoir celle des *États de Blois*, et la tragédie inédite, mais dont plusieurs lectures avaient fait bruit, fut jouée au palais de Saint-Cloud, le 22 juin 1810. Membre du Corps législatif, Raynouard était du petit nombre de ceux qui laissaient percer ou deviner certaines velléités d'indépendance, sous les formes d'obséquieux dévouement imposées à cette assemblée.

Il n'avait pas de bonnes notes auprès de Napoléon, et l'on a dit même que la décision du jury décennal, qui couronnait Raynouard, put contribuer à ce que les prix n'aient pas été donnés. Il est donc permis de croire que l'essai des *États de Blois*, à Saint-Cloud, fut fait en vue du député suspect autant que de l'auteur dramatique. Cette œuvre sévère, où l'on reconnaît toujours l'homme aux savantes études d'histoire, quand l'auteur dramatique ne s'y montre pas assez, elle ne devait relever légitimement que de l'art; mais le juge suprême devant qui elle comparaissait préalablement, y chercha moins l'art que d'autres considérations.

Napoléon écouta d'abord avec un front de marbre et une attention impassible; puis, peu à peu, les personnes qui l'observaient virent le nuage se former, le mécontentement se trahir à certains signes légers, sous l'immobilité de sa contenance. Au théâtre de la cour, où l'étiquette ne permettait pas plus d'applaudir que de siffler, les impressions avaient cependant leur manière de se traduire. Plusieurs passages du rôle de Henri de Bourbon firent courir dans l'auditoire un demi-murmure favorable, une approbation contenue que l'on sentait plutôt qu'on ne l'entendait : sympathie involontaire où l'on ne pouvait supposer autre chose, dans un tel lieu, et de la part d'une telle assistance. Néanmoins, il fut visible que cette sympathie, si réservée qu'elle fût, froissait Napoléon. Son front vint à se rembrunir plus encore, à la scène du cinquième acte, où le brave Crillon refuse d'assassiner le duc de Guise, et de se souiller par un crime vainement coloré de la raison d'État. Catherine de Médicis lui parle des complots du duc de Guise; elle invoque le nom du roi, qui fait appel,

contre un ennemi si puissant, au bras du vaillant guerrier.

Mais comment frapper Guise.... à moins de le surprendre ?
Crillon ! vous m'entendez ?
<center>CRILLON.</center>
<center>Je crains de vous entendre.</center>
<center>LA REINE.</center>
L'instant presse. Arrêtons d'horribles attentats.
Crillon ! le roi lui-même a choisi votre bras.
<center>CRILLON.</center>
Quand je reçus l'honneur de la chevalerie,
Le roi me dit : « Sers Dieu, ton prince, ta patrie ;
« Sois fidèle à l'honneur.... » Et j'en fis le serment.
Chaque jour j'ai rempli ce saint engagement,
J'en atteste mon roi, les braves et la France.
Confiez à Crillon une noble vengeance,
C'est en guerrier français que je venge mon roi :
Si ma vie est à lui, mon honneur est à moi.

Il y avait une sanglante page que Napoléon aurait voulu certainement effacer de son histoire, même quand il la justifiait avec une insistance qui ne faisait que mieux trahir le cri de la conscience vainement combattu. Cette scène lui rappela, sans doute, la nuit funeste où, malheureusement pour sa gloire et pour leur propre honneur, d'autres guerriers n'imitèrent pas le loyal Crillon. A ce moment, le tout-puissant spectateur se contint à peine ; il prit huit ou dix fois du tabac avec une espèce de contraction impatiente, de mouvement nerveux qui ne disait rien de bon. Il ne parut plus écouter la fin de la pièce, et, en sortant, il défendit qu'elle fût jouée à Paris[1].

1. Ces détails sont racontés par Roger, l'auteur de *Caroline* et de *l'Avocat*, témoin oculaire. — *Les États de Blois* furent représentés

La censure exigeait des changements et des suppressions là où jamais on n'en aurait soupçonné cause ni prétexte. Dans *les Deux Gendres*, elle ne permit pas de dire (acte Ier, scène v) :

> Le *chambellan* Saint-Phar vient de se dégager.

Il fallut mettre le *comte de Saint-Phar*, par respect pour la charge de chambellan. Dans la même pièce (acte II, scène ix), on lit :

> Cependant je connais des gens très-importants,
> Et qui de mon crédit ne sont pas mécontents.

Primitivement, il y avait :

> Cependant, je connais des gens très-élevés,
> Et qui de mon crédit se sont fort bien trouvés.

Des gens très-élevés : le mot aurait fait également songer aux régions suprêmes ; et malgré l'innocuité de son emploi, il dut être changé ; et ces changements ne furent pas les seuls que la censure exigea, toujours dans le même ordre d'idées.

Dans une autre comédie d'Étienne, *l'Intrigante*, ce vers fut retranché :

> La fortune s'attache aux pas de nos guerriers.

En d'autres temps, il aurait été le bienvenu ; mais on était au commencement de 1813, au lendemain des dé-

le 30 mai 1814, après le retour des Bourbons, mais avec peu de succès ; malgré son mérite réel, malgré de très-beaux vers, l'ouvrage parut froid, surtout dans les deux derniers actes. Guise était joué par Talma, Henri de Bourbon par Lafon, Crillon par Baptiste aîné, et Catherine de Médicis fut la dernière création de Mlle Raucourt, morte l'année suivante.

sastres de Russie, et la fortune se montrait infidèle. Il y avait des gens qui fredonnaient ironiquement, par une application cruelle, cette ariette du vieil opéra-comique *le Tableau parlant* :

> Vous étiez ce que vous n'êtes plus,
> Vous n'étiez pas ce que vous êtes,
> Et vous aviez, pour faire des conquêtes,
> Et vous aviez ce que vous n'avez plus.
> Ils sont passés, ces jours de fêtes ;
> Ils sont passés ; ils ne reviendront plus.

Dans cette circonstance, le vers de *l'Intrigante* aurait ressemblé à une amère ironie.

Cette comédie avait eu plusieurs représentations, et elle était imprimée, quand l'Empereur voulut la voir. La censure, cette fois, avait permis qu'il fût vaguement question de la cour, comme du centre d'influence qui agit sur les péripéties de l'action. Il fallait donc que ces indications fussent bien innocentes, quoiqu'il leur fût difficile de l'être plus que celles des *Deux Gendres*. Quelques mots pouvaient aussi faire songer à ces mariages entre la roture guerrière et la vieille noblesse, qui entraient dans la politique de l'Empire. Ces torts-là suffisaient. Napoléon, dans cette courte apparition qu'il fit à Paris, entre la campagne de Russie et celle de Saxe, eut le temps de lancer ses foudres sur une comédie. Ainsi qu'il l'avait déjà fait pour d'autres ouvrages, il frappa d'un coup d'autorité personnelle, une pièce autorisée par ses censeurs. Le sourcil impérial se fronça, et non-seulement *l'Intrigante* fut interdite à la scène, mais encore elle fut saisie chez le libraire. Notez qu'Étienne était un des hommes les plus dévoués et les plus inféodés au pouvoir.

Comment, avec de telles entraves, la haute inspiration n'aurait-elle pas été refroidie?

Napoléon voulait que les auteurs se bornassent absolument à faire de l'art pour l'art. Il permettait à Mme de Staël *Corinne* et *Delphine*, et il proscrivait *l'Allemagne*. Tout ce bruit qui se fit pour savoir si l'auteur des *Deux Gendres* avait emprunté ou non quelques idées, quelques traits à une vieille comédie de collége d'un jésuite, cette quantité de pamphlets, de plaidoyers, de brochures pour ou contre, c'était là une pâture permise, approuvée même; c'était la queue du chien d'Alcibiade; mais toute idée d'un ordre élevé, toute question sérieuse, traduite sur la scène, risquait de rencontrer un insurmontable écueil.

La mutilation des *Deux Gendres* et l'interdiction de *l'Intrigante* prouvent que la muse de Molière était loin d'avoir ses coudées franches; toutefois, il lui restait le domaine de la vie ordinaire, de la fantaisie, des pièces d'intrigue; mais la tragédie a besoin d'avoir l'histoire pour domaine, l'histoire, cette grande école des souverains et des peuples; et que de sujets défendus, que de terrains fertiles, confisqués par d'infranchissables barrières!

Ce n'était pas seulement tel ou tel sujet, c'était tel ou tel pays, qu'il ne fallait pas toucher. En 1813, le Théâtre-Français joua le *Ninus II* de Brifaut, qui obtint un honorable succès, bien que les brouillards obscurs de l'antiquité assyrienne, avec ces noms de Ninus, de Zorame, d'Ostras, de Zarbas, de Rhamnisse, d'Elzire, ne fussent pas un élément où l'on pût s'empresser beaucoup de suivre l'auteur. Or, cette tragédie, telle qu'il l'avait conçue (c'est lui qui donne ce détail dans

ses œuvres), était empruntée primitivement à l'histoire d'Espagne, beaucoup plus rapprochée de nous et beaucoup plus vivante. Mais, sur ces entrefaites, arrivèrent les actes de Bayonne et l'invasion de la Péninsule, déplorables commencements d'une guerre où la résolution d'un peuple déterminé à combattre jusqu'à la mort, usa les forces et rendit inutiles les victoires des armées qui avaient triomphé de l'Europe. Par cette lutte nationale, ver rongeur de l'Empire, le sol de l'Espagne devenait brûlant, et il ne fallait plus y poser le pied, quoique l'action n'eût pas le moindre rapport avec les événements d'Aranjuez et de Bayonne.

En conséquence, le pauvre auteur tragique dut vieillir ses personnages d'une vingtaine de siècles, les travestir en Assyriens, transporter l'action des bords de l'Èbre ou du Tage sur ceux de l'Euphrate, faire un Ninus de son don Sanche, roi de Castille et de Léon, et changer l'assemblée des Cortès en conseil des Mages. C'était tout le contraire de *l'Antichambre*, dont les personnages avaient dû quelques années auparavant se déguiser en Espagnols. On rencontre bien, pendant la guerre de 1808, des pièces dont l'action se passe au delà des Pyrénées ; mais ce sont des comédies ou des vaudevilles. Une différence était faite, à ce qu'il paraît, entre l'Espagne sérieuse et l'Espagne comique.

Vous jugez comment, dans l'œuvre de Brifaut, la physionomie locale dut se trouver de la légère métamorphose qui fut opérée. Voilà les périls auxquels les auteurs étaient exposés sur le terrain de l'histoire.

Quand des institutions libres furent données à la France, leur influence générale ne tarda pas à faire circuler un air qui dilata les poitrines, et il sembla que

tout se détendait à la fois. De nouvelles semences tombèrent dans le sol intellectuel, et ne tardèrent pas à germer. On ne saurait contester le mouvement qui se fit sentir presque aussitôt, ces sources inconnues qui s'ouvrirent, cette luxuriante végétation de l'esprit, ces jets, ces élans qui ne furent pas tous heureux, mais d'où naquirent aussi des œuvres dignes de mémoire, des œuvres qui ne se seraient pas produites sous les conditions précédentes. Je citerai Casimir Delavigne comme un des auteurs qui peut-être auraient été perdus pour la scène, sans le changement de régime politique. D'abord, si le décret de 1807 n'eût pas subi de modifications, si l'Odéon n'avait pas été érigé en second Théâtre-Français, le jeune poëte n'aurait pas eu de tribunal d'appel pour accueillir son ouvrage éconduit. Puis, le monopole tragique des sociétaires de la rue de Richelieu n'aurait pas été la seule cause qui eût fermé la porte aux *Vêpres siciliennes*. Sans doute, en 1819, la censure dramatique existait toujours, mais elle tenait moins étroit le guichet des idées. Casimir Delavigne aurait-il pu, quelques années plus tôt, faire vibrer ce mot magique de *liberté*, ces sentiments et ces appels entraînants qui enlevèrent l'auditoire? Lorsque tout était résumé dans le souverain, aurait-on permis à Lorédan de faire retentir ce vers électrique :

Va mourir pour ton maître, et moi pour mon pays !

Évidemment *les Vêpres siciliennes*, par le fond même du sujet, par l'atmosphère morale où elles transportaient le spectateur, auraient été impossibles.

II

Des louanges qui vont jusqu'à l'adoration, des apothéoses pompeuses comme celles dont Louis XIV était le dieu, voilà, sous l'Empire, tout ce que le théâtre nous fournit pour l'histoire du temps; et aucun langage public ne pouvait offrir autre chose. La scène n'avait rien à faire que d'acclamer les victoires des armées et la gloire du souverain.

La journée d'Iéna, par exemple, eut pour la célébrer une pièce de Barré, Radet et Desfontaine, *le Rêve ou la Colonne de Rosbach*, jouée au Vaudeville le 15 novembre 1806. Une veuve française est établie en Allemagne avec ses filles, dont l'une aime un officier, son compatriote, qui combat en ce moment sous les ordres de Napoléon. Un officier prussien qui regarde une nouvelle journée de Rosbach comme assurée, en est, bien entendu, pour ses frais de galanterie auprès de la jeune Française. Tandis que les deux armées vont se heurter dans les plaines de la Saxe, la mère a rêvé qu'elle voyait partir pour la France la colonne commémorative élevée sur le lieu où Frédéric II défit le maréchal de Soubise. Quelle étrange et invraisemblable vision! Mais des nouvelles sont apportées : triomphe complet de l'armée française; Rosbach est vengé, effacé désormais; le rêve absurde est justifié. L'officier français arrive avec ses camarades; on chante les guerriers victorieux, on chante leur invincible chef;

on n'oublie pas non plus de lancer un trait aux Anglais, ce qui était un assaisonnement habituel.

> Loin de la guerre qu'il excite,
> L'Anglais demeure passif,
> Et se gave, dans son gîte,
> Et de bière et de rosbiff.
> Mais bientôt viendra son tour,
> Et nous donnerons un jour
> A l'Anglais bien repu
> Un dessert à l'impromptu.

Cette menace n'empêche pas de prophétiser une ère toute pacifique dont Napoléon (qui s'y attendrait?) sera le providentiel auteur :

> Vous verrez qu'il était devin,
> Cet abbé de Saint-Pierre
> Qui rêva qu'un beau jour enfin
> On n'aurait plus de guerre.
> Le héros réalisera
> Une fable aussi belle,
> Et sa valeur nous donnera
> La paix universelle.

A travers ces hymnes triomphaux, on voit ainsi poindre parfois le vœu d'une paix qui doit toujours être le prix de la victoire. Dans le *Séducteur en Voyage ou les Voitures versées*, joué au même théâtre le 4 décembre suivant, et que l'auteur, Dupaty, transforma par la suite en opéra-comique, le vaudeville final renferme ce couplet :

> Ne prenant jamais de repos,
> Sur les pas du dieu de la guerre,
> La victoire sous nos drapeaux
> Voyage dans l'Europe entière.

> Mais malgré les brillants succès
> Qui la couronnent au passage,
> Puisse la consolante paix
> Terminer bientôt son voyage!

Ce timide vœu, enveloppé dans la louange, mêlé avec l'acclamation, voilà tout ce qu'il était permis d'exprimer en présence des douloureux sacrifices sans cesse renaissants.

A ces humbles soupirs poussés vers la paix, l'Opéra répondit, le 2 janvier 1807, par le clairon belliqueux de l'*Inauguration du Temple de la Victoire*, intermède mêlé de chant et de danse, paroles de Baour-Lormian, musique de Winter, Lesueur et Persuis.

> Aux armes, enfants de la gloire!
> Mars vous arrache à vos foyers.
> Ne doutez point de la victoire :
> La palme d'Austerlitz orne vos fronts guerriers.
> Une même ardeur vous dévore.
> Les foudres remis en vos mains
> N'attendent, pour gronder encore,
> Que le signal du chef qui commande aux destins.
> Vainqueur du temps et de l'espace,
> Et des saisons et des frimas,
> Ils marchent ; leur bouillante audace
> Appelle l'heure des combats.
> Elle sonne.... l'aigle déploie
> L'éclair de son vol souverain,
> Et déjà ses serres d'airain
> Déchirent les flancs de sa proie.

La terrible boucherie d'Eylau suivit de près cette fanfare belliqueuse, et bien des combats devaient précéder encore la sanglante journée de Friedland, couronnement de la rude guerre dont Iéna n'avait été que le début.

Enfin, sur le fameux radeau du Niémen, Napoléon et Alexandre se donnèrent une de ces accolades qui ne sont pas toujours une garantie d'amitié éternelle. Les théâtres ne manquèrent pas de célébrer cette paix si désirée, mais qui n'était que la paix continentale, car la guerre continuait sur mer avec l'Angleterre, sans ralentir son opiniâtre acharnement, et bientôt cette puissance allait intervenir en Portugal et en Espagne, dans la nouvelle lutte que la Péninsule vit s'engager. Aussi, dans les pièces qui célébrèrent la paix de Tilsitt, la « perfide Albion » recevait-elle encore force traits. Dans *Un Dîner par Victoire*, joué au théâtre de l'Impératrice le 31 juillet 1807, Désaugiers faisait chanter ce couplet par un Anglais, avec l'accent consacré :

> Mon pays avec la France
> Il s'est jamais entendu ;
> Quand l'un pleure, l'autre danse ;
> Quand l'un bat, l'autre est battu,
> Et parce que le Angleterre
> Il fait la guerre sur l'eau,
> La France il vient de faire
> La paix sur un radeau.

Aux Variétés, dans *les Bateliers du Niémen*, Désaugiers, en société avec Francis et Moreau, reprenait le même thème ; il épuisait les comparaisons et les métaphores en l'honneur du radeau pacifique :

> Ce radeau sur qui se fonde
> L'espoir d'une heureuse paix,
> Va peut-être voir dans l'onde
> Nos maux s'éteindre à jamais.
> Pour le Niémen quelle gloire !
> Partout on n'entend qu'un cri :

> C'est le temple de mémoire
> Sur le fleuve de l'Oubli.
>
>
>
> L'arche où Noé se sauva
> Quand le déluge arriva,
> N'ravit qu'un homme au naufrage;
> Ce jour en sauv'davantage.
> > Mettons de niveau
> > L'arche et le radeau.

Les épigrammes et les menaces contre l'Angleterre abondent aussi, et peut-être jusqu'à l'excès; mais une fois les couplets chantés, les vaudevillistes ne s'inquiétaient pas si les faits venaient réaliser ces augures aventureux, et ils n'en perdaient ni un calembour ni une rasade.

> Certain espoir qui m'flatte
> Me dit qu'avant un an,
> L'radeau deviendra frégate,
> Et l'Niemen, océan.
>
>
>
> Du Niémen craignez les eaux,
> Messieurs les insulaires,
> Car on sait q'les p'tits ruisseaux
> Font les grandes rivières.
>
>
>
> Avant qu'l'an soit écoulé,
> La France au pas redoublé,
> Et la Russie et la Prusse,
> L'accompagnant au pas russe,
> > F'ront marcher l'Anglais
> > Au pas de Calais.

En revanche, les *Bateliers du Niémen* avaient maintes politesses pour les Russes, d'adversaires devenus amis :

> A leur bravoure, au champ d'honneur
> Nous rendons tous un juste hommage,

Et s'ils ont eu moins de bonheur,
Ils n'ont pas eu moins de courage.
.
Lon, lanla, laissez-les passer,
　　Ces militaires,
　　　Nos frères;
Dans nos bras j'pouvons les presser :
Nos emp'reurs viennent d's'embrasser.

Voilà qui est bien, et l'on ne peut qu'applaudir à ce procédé courtois; mais il aurait fallu que les mêmes soldats à qui l'on faisait des compliments dans telle occasion, ne fussent pas vilipendés et injuriés dans telle autre. Il y a inconséquence à serrer la main de gens que l'on a traités de sauvages, de barbares, que l'on a montrés sous un aspect ridicule et grotesque, et lorsqu'on est en guerre, il faut songer que l'on sera plus tard en paix. C'est une affaire de tact et de convenance qui a été trop souvent oubliée dans nos vaudevilles guerriers, et des circonstances plus récentes ont pu donner lieu à cette observation. Nous avons vu, il n'y a pas longtemps, Russes et Autrichiens traduits sur nos théâtres, ainsi qu'aux devantures de nos boutiques d'estampes, en caricatures ignoblement burlesques, et représentés comme des espèces de mannequins dont un coup de poing aurait raison. Pour une nation qui se pique d'être spirituelle par excellence, c'était un manque d'esprit autant que de bon goût. Outre que le jour de la réconciliation est toujours à prévoir, on se nuit soi-même, on se déprécie, en rabaissant son adversaire. En effet, si l'on est vainqueur, où est alors le mérite de la victoire? et si l'on éprouve un revers, — car la guerre est sujette à plus d'une chance, — quelle confusion d'être vaincu par des

ennemis que l'on a représentés comme si misérables !

Au Vaudeville, la pièce en l'honneur de Tilsitt était de Barré, Radet et Desfontaines, avec Dieulafoy en surplus, et elle avait pour titre : *l'Hôtel de la Paix, rue de la Victoire*.

>De la Néva, de la Seine,
>La paix rapproche les flots,
>En vain l'intrigue et la haine
>Avaient armé deux héros.
>Napoléon, Alexandre
>De l'Anglais trompent l'espoir.
>Deux grands hommes, pour s'entendre,
>N'ont besoin que de se voir.

Voilà, du moins, un couplet bien écrit et bien tourné; mais les convenances ne sauraient accepter celui-ci, sur le pauvre roi Georges III :

>Las de le voir triste et maussade,
>Et les yeux toujours obscurcis,
>Pour consulter sur le malade,
>Deux docteurs se sont réunis.
>Le résultat de l'entrevue,
>Après un sévère examen,
>C'est que, pour éclaircir sa vue,
>Il lui faut de l'eau du Niémen.

Qu'on ait joué, en 1793, *la Folie de Georges*, il n'y a pas à s'en étonner; mais en 1807, il fallait que l'animosité du pouvoir contre l'Angleterre fût bien vive, pour que la censure ne supprimât pas ce couplet, au point de vue des égards réciproques entre têtes couronnées.

Un autre couplet, dans *l'Hôtel de la Paix*, est à l'adresse de l'impératrice Joséphine :

> Une épouse auguste et chérie
> Trouve son plaisir le plus doux
> A charmer constamment la vie
> De celui que nous aimons tous.
> Un jour on lira dans l'histoire
> Du héros pacificateur :
> Mars et Minerve ont fait sa gloire ;
> Joséphine a fait son bonheur.

Il ne s'écoula pas longtemps avant qu'une autre impératrice fît son entrée aux Tuileries, et que les auteurs qui avaient chanté Joséphine la missent en oubli, pour célébrer la princesse appelée à prendre sa place. Ils n'eurent guère que le nom à changer, dans leur enthousiasme et leurs madrigaux.

L'Opéra, laissant passer tous ces vaudevilles, arriva le dernier ; mais ce fut avec une œuvre à laquelle il voulut donner une bien autre importance que celle d'un simple à-propos. Il prodigua toutes ses magnificences dans *le Triomphe de Trajan* (23 octobre 1807), un des plus beaux spectacles qu'il ait étalés. La pièce est d'Esménard, l'auteur du poëme de *la Navigation*. L'Empire avait une phalange de versificateurs habiles et sonores, comme Baour-Lormian et Esménard, que les idées hardies ne tourmentaient pas, et qui étaient parfaitement appropriés à ces pompes louangeuses, à ces solennités superbes.

Dans *le Triomphe de Trajan*, il faut reconnaître le mérite d'une versification élégante et harmonieuse. On en a cité cette invocation au Soleil :

> Astre éclatant de la lumière,

> Soleil ! Dieu du jour et des arts,
> Toi qui d'un seul de tes regards
> Embrasses la nature entière,
> Toi qui des siècles renaissants
> Mesures l'immense carrière,
> Dieu favorable, écoute ma prière
> Pour César et pour ses enfants !
> Puisses-tu ne rien voir dans tout ce qui respire,
> Et n'éclairer jamais, dans les âges lointains,
> Rien de plus grand que cet empire,
> De plus heureux que les Romains !

Il est juste de rappeler ici l'invocation du prologue d'*Hésione*, par Danchet :

> Père des saisons et des jours,
> Fais naître en ces climats un siècle mémorable.
> Puisse à ses ennemis ce peuple redoutable
> Être à jamais heureux, et triompher toujours !
> Nous avons à nos lois asservi la victoire ;
> Aussi loin que tes feux, nous portons notre gloire ;
> Fais dans tout l'univers craindre notre pouvoir :
> Toi qui vois tout ce qui respire,
> Soleil, puisses-tu ne rien voir
> De si puissant que cet empire !

Esménard, on le voit, a poussé un peu loin la réminiscence, mais sans doute que le temps le pressait. Il sut, du reste, encadrer la louange avec un certain art. Un prince des Daces, Sigismar, et son neveu Décébale conspirent contre Trajan ; une lettre de Décébale à Sigismar est saisie ; elle renferme contre eux une preuve irrécusable. Sigismar, Décébale et Elfride, fille de Sigismar, sont là, confondus, devant l'empereur, et croient qu'il va frapper sans pitié ; mais la clémence

l'emporte en lui sur la sévère justice. Le feu de l'autel est allumé, il y brûle la lettre accusatrice et dit :

César n'a plus de preuve et ne peut condamner.

C'est le trait bien reconnaissable de Napoléon à Berlin. Le prince de Hatzfeld, chef de l'administration municipale de cette ville pendant l'occupation française, allait être traduit devant une commission militaire pour une lettre adressée aux généraux prussiens qui tenaient encore la campagne, et auxquels il donnait des renseignements. Sa femme vint, éplorée, se jeter aux pieds de Napoléon qui, après lui avoir présenté la lettre interceptée, preuve accablante, lui dit de la jeter au feu. Il serait à souhaiter que l'on n'eût jamais loué, chez lui, que des actes aussi dignes de l'être. Les autres allusions du *Triomphe de Trajan* n'étaient pas moins faciles à comprendre. Ainsi, les bannières du cortége triomphal portaient cette inscription : LA DACIE CONQUISE, LES SARMATES VENGÉS, LES SCYTHES REPOUSSÉS. Pour *la Dacie*, lisez : *la Prusse*; pour *les Sarmates*, lisez : *les Polonais*; et pour *les Scythes*, lisez : *les Russes*.

Ce triomphe, qui formait le tableau final du second acte, offrait la plus savante étude et le plus brillant éclat de mise en scène. Au milieu d'un cortége où tout le vaste empire romain avait ses représentants, et suivi des captifs qui attestent ses victoires, Trajan s'avançait sur un char traîné par quatre superbes chevaux blancs. Cet attelage, avec la troupe de cavaliers qui précédait le char, était un luxe équestre qui excita particulièrement l'admiration. Les décorations, dues à MM. Degotty, étaient dignes de toutes les parties de ce magnifique spectacle, où l'œuvre disparaissait presque sous

les accessoires. Cependant, la musique de Persuis, à qui Lesueur s'était associé pour trois chœurs, avait un mérite très-honorable. Lainez réalisait dans Trajan un noble et majestueux empereur, et la danse réunissait un ensemble de talents sans pareil : Vestris et Duport, les deux rivaux qui fournirent à Berchoux le sujet de son poëme héroï-comique de *la Danse, ou les Dieux de l'Opéra*; Beaupré, Mme Gardel, Mlle Bigottini, Mlle Chevigny et cette belle Clotilde que Boïeldieu avait eu la mauvaise inspiration d'épouser. Avec toutes ces splendeurs, *le Triomphe de Trajan* eut cent représentations, et devint la pièce officielle de l'Opéra.

Esménard fut largement récompensé de son œuvre. Censeur des théâtres, censeur de la librairie, censeur du *Journal de l'Empire* (que de censeurs dans un seul homme!), il fut, de plus, chef de la troisième division du ministère de la police. Il était le bienvenu à la cour, et il entra en 1810 à l'Institut. Cette accumulation de profits et d'honneurs, il n'était pas destiné à en jouir longtemps, et une des places qu'il occupait fut la cause indirecte de sa mort prématurée. Une satire contre l'ambassadeur de Russie parut dans *le Journal de l'Empire*. Il n'entrait pas dans les vues de Napoléon de rompre, dans le moment, avec cette puissance, et Esménard, le censeur du journal, reçut l'ordre de s'absenter pendant quelque temps. On prétendit que l'idée de la satire venait de Napoléon lui-même, et que cette disgrâce passagère n'était qu'un jeu politique. Que cela fût ou non, le voyage d'Esménard eut une issue funeste. Comme il revenait de Naples, le 25 juin 1811, les chevaux de sa voiture s'emportèrent dans une descente rapide, près de Fondi, et, lancé contre un ro-

cher, il se brisa la tête. Triste et prompte fin de cette haute fortune !

Dans ce répertoire de l'Empire, il y a une petite pièce très-curieuse à exhumer, aujourd'hui surtout, qui se rapporte à l'histoire monumentale de Paris. Le règne de Napoléon vit exécuter ou commencer dans la capitale des travaux importants d'utilité ou d'ornementation. En maint endroit, on remuait des moellons, on taillait des pierres. Les gens peu occupés avaient de quoi passer leur temps, comme M. Leffilé, dans *les Oisifs* de Picard (1809), qui est, dit-il, « une espèce d'inspecteur des travaux publics, » et que les ouvriers du Louvre ont reconnu. La troisième classe de l'Institut proposa, comme sujet, pour le prix de poésie de 1810, les *Embellissements de Paris*. Barré, Radet et Desfontaines saisirent l'à-propos ; ils donnèrent au théâtre de la rue de Chartres, le 9 juin 1810, *M. Durelief, ou les Embellissements de Paris*, dont ils firent hommage à l'illustre corps par un envoi en couplets, quoique le Vaudeville, *l'Enfant malin*, ne portât pas ses visées jusqu'au laurier académique :

> En hasardant de faire
> Quelques couplets sur Paris,
> Le petit téméraire
> Est loin de songer au prix ;
> Car pour cet honneur suprême,
> Le zèle *non sufficit* :
> L'enfant ne prétend pas même
> A *l'accessit.*

Un architecte, porteur d'un de ces noms significatifs jadis en usage à la scène, M. Durelief, a fabriqué un Paris en miniature dont il fait l'exhibition. Après avoir

travaillé trente ans à cet ouvrage, il le croyait bien terminé ; mais voilà un « génie créateur » qui est venu lui tailler de la besogne et lui donner de quoi corriger et ajouter sans cesse :

>Cette vaste et riche capitale
>Qu'il orne de si beaux monuments,
>Je la tiens, en carton, dans ma salle,
>Et j'en suis les embellissements.
>Mais toujours je me trouve en arrière,
>Par ma foi, c'est bien désespérant :
>En petit même on ne peut pas faire
>Ce que cet homme-là fait en grand.

Cependant, il croit être au courant et avoir mis son œuvre à jour :

>Mon canal de l'Ourcq est fini,
>D'arbres naissants je l'ai garni ;
>Après bien des soins et des peines,
>J'ai placé toutes mes fontaines ;
>J'en suis au pont devant Passy,
>Et j'ai tous mes quais, Dieu merci,
>Qui noblement longent la ville entière
>Tout le long, le long, le long de la rivière,
>Tout le long, le long de la rivière.

Un notaire témoigne son admiration pour un monument d'une autre sorte, qui est particulièrement de sa compétence, le code Napoléon ; puis on en revient aux merveilles qui frappent les yeux, à « ce bel Arc de Triomphe qui domine Paris du haut des Champs-Élysées. » L'Arc de l'Étoile commençait seulement à sortir de terre, mais on l'avait figuré dans son état d'achèvement, en charpente et en toile peinte, pour l'entrée de la nouvelle impératrice Marie-Louise. L'édifice qui

avait dû être, avant la Révolution, l'église de la Madeleine, que Napoléon avait fait reprendre sur un nouveau plan comme un temple de la Gloire, et qui a reçu enfin sa première destination avec la physionomie païenne de la seconde, cet édifice longtemps en suspens montrait aussi sa colonnade naissante, vis-à-vis du Corps Législatif :

>Du même point s'élèvent à nos yeux
>L'asile de Thémis et celui de Bellone.
>Le rapprochement est heureux,
>Et cependant, il n'a rien qui m'étonne ;
>Celui que suivent à la fois
>Et la justice et la victoire
>Devait placer le temple de la Gloire
>En face du temple des Lois.

Non loin de là s'élève un autre monument qui est pour le vieux soldat Martial ce que le code Napoléon est pour le notaire.

MARTIAL.

Allez à la place Vendôme.

>Cette colonne que Paris
>Voit s'élever avec audace,
>Des canons pris aux ennemis
>Le bronze en couvre la surface.
>En montrant à notre œil ravi
>Nos batailles les plus notoires,
>La place Vendôme aujourd'hui
>Devient la place des Victoires.

DINDIN (*le carillonneur*).

Et je dis que si l'on y met les unes sur les autres toutes celles que nous avons remportées, cette colonne-là sera d'une belle hauteur.

MARTIAL.

Eh ! mon ami, elle se perdrait dans les nues.

DINDIN.

C'est possible.

DURELIEF.

Et toutes celles que nous retrace l'Arc de Triomphe du Carrousel, aussi remarquable par la noble simplicité de sa composition que par la richesse de ses détails !

MARTIAL.

Mes amis, s'il est beau d'élever de nouveaux monuments, il n'est pas moins glorieux de rétablir les anciens.

DINDIN.

Je gage qu'il veut parler de la Porte Saint-Denis, où j'ai manqué de me casser le nez il y a huit jours.

MARTIAL.

Paris, avec un juste effroi,
Voyait tomber en décadence
Ce monument de la vaillance
Et des conquêtes d'un grand roi.
Mais voilà que d'un mot la suprême puissance
Lui rend son caractère et sa magnificence :
Ce trait honore également
Et fera vivre d'âge en âge
Le héros qui reçoit l'hommage
Et le héros qui le lui rend.

DURELIEF.

Et le Louvre dont vous ne dites rien !

Ce Louvre d'antique origine,
Que tant de rois ont élevé,
Sous nos yeux tombait en ruine,
Avant même d'être achevé.
Mais bientôt, comme par magie,
O prodige ! ô charme subit !
Ce Louvre immense, à la voix du génie,
Se rétablit
S'achève et s'embellit.

MARTIAL.

Tout cela est admirable.

DURELIEF.

Sans doute, mais ce que j'aime, ce qui est charmant,

LE CONSULAT ET L'EMPIRE.

agréable, utile, ce sont ces fontaines jaillissantes qui donnent à la fois la fraîcheur et la salubrité.

DINDIN.

La salubrité! laissez donc.

> J'ai vu ces fontaines nouvelles
> Que vous vantez pompeusement;
> Les connaisseurs les trouvent belles,
> Quant à moi, j'en juge autrement.
> Leur aspect me fait de la peine,
> Et si des Innocents enfin,
> Je puis supporter la fontaine,
> C'est quand son eau se change en vin.

DURELIEF.

Et ces nouveaux marchés, si propres, si commodes!

VICTORINE.

Le plus joli, selon moi, c'est le Marché aux Fleurs.

> En place de vieux bâtiments
> Qui masquaient les bords de la Seine,
> De l'aimable et riant printemps
> On voit régner la souveraine.
> Là, sans recourir aux efforts
> De la brillante architecture,
> Pour nous étaler ses trésors,
> Flore a son temple de verdure.

DINDIN.

Ça fait qu'on n'ira plus acheter des bouquets sur le quai de la Féraille. En fait de marchés, parlez-moi du Marché des Jacobins; a-t-il subi une fière transformation, celui-là?

DURELIEF.

C'est vrai.

> Sur cette place étaient naguère
> Des moines qui pieusement
> Au public vendaient des prières
> Pour l'entretien de leur couvent.
> Puis, on vit des parleurs terribles
> Y vendre discours furibonds.

Aujourd'hui des marchands paisibles
Y vendent poulets et dindons.

MARTIAL *à Durelief.*

Mon ami, vous êtes au courant aujourd'hui ; mais prenez garde à vous.

DURELIEF.

Oh ! je suis là.

Quoiqu'à Paris on soit leste,
Je ne serai pas en reste.
J'ai l'œil vif, j'ai la main preste
Et rien ne m'échappera.
Incessamment, je l'espère,
Ma Bourse vous charmera,
Elle n'est qu'à fleur de terre,
Mais elle s'élèvera.
Tous les jours aussi je pense
A mon Grenier d'Abondance ;
Ce bâtiment d'importance
A l'Arsenal se verra.
La fontaine qui près de là
 Bientôt paraîtra,
 (Montrant sa tête.)
Moi je la tiens là,
Et j'en suis certain
Pour la mettre à fin,
D'après le dessin,
J'ai mon éléphant sous la main.

MARTIAL.

Oui, mon ami, je ne cesserai de le dire, votre petit Paris est bien complet.

Dans ce plan qui nous charme tous,
De grandes choses sont finies ;
Mais comment réunirez-vous
Le Louvre avec les Tuileries ?

DURELIEF.

Je n'en sais rien.

Je suis à l'affût des projets
Qu'à son gré le génie enfante,

Si bien qu'entre ces deux palais
Je n'ai que des pierres d'attente.

Cette scène ne reprend-elle pas un certain piquant après un demi-siècle, comme sujet de comparaison? Au lieu des embellissements de Paris admirés alors, c'est la reconstruction de Paris, qui a été entreprise. Le Paris de 1810, malgré les célébrations en alexandrins et en couplets, semblerait une ville du moyen âge, si on le retrouvait tel quel, en s'éveillant un matin. Parmi ces constructions si vantées, plus d'une a été condamnée, abattue, remplacée par des progrès encore plus nouveaux. Ainsi, les lanternes des rues parurent un bienfait, lorsque des cierges allumés devant les saintes niches étaient le seul éclairage; les réverbères à la place des lanternes semblèrent des astres rayonnants; le gaz a relégué les réverbères dans l'ombre, sauf à être lui-même éclipsé par quelque soleil portatif. « Ces nouveaux marchés, si propres, si commodes, » dont parle Durelief, n'ont plus semblé ni commodes ni propres. Celui des Jacobins (le marché Saint-Honoré), construit sur l'emplacement de l'ancien couvent qui a donné son nom aux clubistes ses hôtes et à leur parti, a vu ses bâtisses vermoulues mises à la réforme. On en a fait autant ailleurs, et les Halles centrales, ce palais grandiose de l'approvisionnement parisien, ont fait rentrer sous terre les vieilles échoppes arriérées.

Pour la fontaine des Innocents, si son eau ne se change plus en vin dans les fêtes publiques, c'est encore un progrès, car les cascades vineuses et les saucissons lancés dans la foule comme au milieu d'une bande de chiens affamés, ne faisaient que dégrader le

peuple par les ignobles luttes qui s'ensuivaient : au lieu de ce vilain régal dont les poignets vigoureux étaient seuls à profiter, on a parfaitement fait d'adopter, il y a déjà longtemps, les distributions à domicile. L'éléphant de la Bastille, annoncé comme une merveille, ne doit pas laisser de regrets, à en juger par son lourd modèle en plâtre, qui ne servit que de nid à rats. Quant aux *pierres d'attente* dont il est question dans le dernier couplet, elles ont reçu le complément qu'elles demandaient : le Louvre et les Tuileries se sont enfin donné la main qu'ils se tendaient inutilement depuis tant d'années.

Reste à savoir si nos démolisseurs et embellisseurs nouveaux ne se sont pas trop piqués d'honneur et s'ils n'ont pas été trop vite en besogne. Ceux de 1810 procédaient plus sagement, ils ne voulaient pas faire tout à la fois. Il ne suffit pas complétement que la ville soit magnifique ; il faut pouvoir s'y loger sans être riche à millions. La question de la vie à bon marché prédomine celle des larges percées et des grandes artères. L'air est une chose excellente; cependant on n'en vit pas, et la surabondance de spacieux boulevards n'est pas sans rappeler l'homme à projets des *Fâcheux*, qui voulait mettre toutes les côtes de France en ports de mer.

La pièce qui célébrait Paris embelli était tout d'un temps le bouquet du Vaudeville pour le mariage impérial. Un suprême embellissement venait, à la fin, effacer tous les autres. Sur un signal donné, la décoration s'ouvrait au bruit d'une fanfare, et laissait voir une figure allégorique représentant la ville de Paris qui tenait le portrait en transparent de l'impératrice,

avec cette inscription : VOILA MON PLUS BEL ORNEMENT;
et l'auguste image était ainsi saluée :

> Louise! Ah! grands dieux! quel délire
> A son aspect vient nous saisir!
> Pour la chérir
> En ces lieux chacun respire,
> A chacun de nous elle inspire
> Le respect et le plaisir.
> Tout dans ses traits intéresse;
> C'est la bonté, la grâce et la douceur.
> Heureux qui peut la voir sans cesse;
> Elle fait naître le bonheur;
> Paris languit en son absence,
> Mais que son retour est charmant!
> Tout s'embellit par sa présence;
> LOUISE est de Paris le plus bel ornement.

Tous les théâtres chantèrent à l'envi sur ce mode enthousiaste, et des citations répétées courraient le risque de la monotonie.

Parmi les louangeurs de l'Empire, une mention est due à Rougemont, qui fut ensuite un des chantres les plus féconds des fleurs de lis. Au théâtre de l'Impératrice, dans *le Mariage de Charlemagne,* il remonta aux vieux âges pour célébrer le mariage du Charlemagne nouveau. Mais aux Variétés, dans *les Fêtes françaises, ou Paris en miniature,* où il eut Gentil pour collaborateur, il ne procède pas par détours, et la louange est à bout portant. Un montreur de lanterne magique fait voir d'abord Marie-Louise dans les jardins du palais paternel, sous l'emblème anacréontique d'une fleur à peine éclose « autour de laquelle voltige une abeille. »

> Voyez cette charmante fleur
> Dont la tige en l'air se balance,

> Quitter le jardin enchanteur
> Où naguère elle prit naissance.
> Sur ce gage d'un doux accord
> Le bonheur des Français repose.
> Jusque sous les glaces du Nord
> L'abeille a deviné la rose.

Puis, c'est tout le voyage de l'impériale fiancée; son arrivée en France; et enfin, les réjouissances du mariage. Ici, les thuriféraires vont jusqu'à subordonner au génie, à la volonté de l'empereur, ce qui avait toujours passé pour être en dehors de la puissance humaine, c'est-à-dire la pluie et le beau temps. Un des personnages témoigne, relativement aux fêtes qui vont s'ouvrir, une crainte fondée sur le baromètre ou sur l'aspect du ciel :

— Cependant, Monsieur, le temps n'est pas trop sûr.
— Mon ami, rassure-toi, ce jour est du choix de notre souverain.

> On sait qu'à ses regards perçants
> L'avenir toujours se dévoile,
> Et quand il nous faut du beau temps
> Nous l'attendons de son étoile.
> Son génie a dans tous les lieux
> Su deviner l'instant prospère.
> Il est protégé dans les cieux,
> Comme il est aimé sur la terre.

Après ce compliment qui soumet les éléments eux-mêmes à l'*étoile* du héros, et qui en fait dépendre le soleil pour favoriser les fêtes ou pour mûrir le raisin, on ne voit pas comment il serait possible d'aller plus loin et il faut tirer l'échelle.

Il y eut cependant un mémorable assaut, l'année d'après, pour la naissance du roi de Rome. Ce fut dans

le mois consacré à Mars que naquit le fils du grand foudre de guerre; l'auteur qui aurait cru s'aviser seul de ce rapprochement, eût ressemblé à M. Musard, quand il se trouve être le cent soixante-dix-huitième OEdipe de l'énigme qu'il a devinée. L'Opéra ne manqua pas l'idée indiquée, avec *le Triomphe du Mois de Mars ou le Berceau d'Achille,* paroles de Dupaty, musique de Kreutzer. C'est une allégorie où les mois se disputent la prééminence en faisant valoir leur mérite réciproque; mais la palme est obtenue par Mars, qui a la gloire de voir naître, sous les auspices de son nom significatif, le futur vainqueur des Troyens. Au Théâtre-Français, Désaugiers ne faillit pas non plus au rapprochement sacramentel, dans les couplets qui terminent *l'Heureuse Gageure :*

> Illustre fils de la victoire,
> Reçois notre encens et nos vœux.
> Tu seras l'amour et la gloire
> De ton siècle et de nos neveux.
> Déjà, bénissant ta naissance,
> Nous voyons, à tes lois soumis,
> Dans le berceau de ton enfance
> Le tombeau de nos ennemis.
>
> Célébrons le mois mémorable
> Qui, dans un enfant adoré,
> D'un bonheur à jamais durable
> Nous donne le gage sacré.
> Le prince dont l'auguste père
> Hérita du nom des Césars,
> Devait recevoir la lumière
> Sous l'heureuse étoile de Mars.

L'Opéra-Comique acquitta son hommage par *la Fête villageoise ou l'Heureux militaire,* d'Étienne et Nicolo.

Rougemont se retrouva au théâtre de l'Impératrice, avec *l'Olympe, Rome, Paris et Vienne*, scènes épisodiques en vers. Au Vaudeville, *la Dépêche télégraphique*, de Barré, Radet et Desfontaines, fait parler le télégraphe aux grands bras, ce faiseur de signaux qui passa pour si merveilleux, malgré les interruptions de la nuit et du brouillard, et que le fil électrique a mis à la retraite :

> Vit-on jamais invention plus belle !
> Rapide comme les éclairs,
> Le télégraphe apporte une nouvelle
> Sur tous les points de l'univers,
> Et dans ce jour, empressé de répondre
> A nos vœux, à notre désir,
> En même temps qu'il épouvante Londre
> A Vienne il porte le plaisir.

Mars ne fait pas défaut à l'appel, parmi les divinités qui doteront l'enfant impérial :

> De Mars l'enfant recevra
> Ardeur, force, vaillance;
> Apollon lui donnera
> Génie, esprit, science;
> Minerve le guidera
> Dans sa noble carrière;
> Mais son meilleur guide sera
> L'étoile de son père.

Tous les périls sont conjurés, toutes les félicités sont garanties par cette seule naissance :

> Sur ce vaste empire
> Quels beaux jours vont luire !
> Comme ils vont détruire
> Les méchants projets !

> Mais quelle espérance
> Et quelle assurance!
> Quelle jouissance
> Pour les bons Français!

Les Variétés, par l'organe de Gentil, en disent autant dans *l'Heureuse nouvelle ou le Premier Venu*. Quand la vie et le cerveau, même chez l'adulte le plus vigoureux, sont sujets à tant d'accidents et peuvent faillir à toute minute, c'est sur la frêle existence d'un nouveau-né qu'un grand peuple doit faire reposer ses destins.

> Mais qui, de la France
> Comblant l'espérance,
> Contre l'avenir la défend?
> C'est un enfant.

Voici quels souhaits sont associés à cette assurance, peut-être un peu hardie :

> Qu'il vive jusqu'au plus grand âge,
> Auprès de ses nobles parents.
> Souhaitons-lui pour héritage
> Leurs traits, leurs vertus, leurs talents.
> Que, dans tous les temps, la souffrance
> S'éloigne à son moindre désir.
> Qu'il soit bercé par l'espérance,
> Et réveillé par le plaisir.

Le chœur final, précédé du cri général de : « Vive l'empereur! Vive l'impératrice! Vive le roi de Rome! » met encore l'avenir au défi :

> Chantons, chantons et la France et sa gloire
> Et le bonheur des deux nobles époux.

Sur l'avenir quelle victoire !
Chantons l'astre nouveau qui va briller sur nous.

Entre toutes ces pièces, celle qui eut le prix de la course est *l'Heureuse Nouvelle* ; elle mérite bien son second titre, car elle fut jouée le 20 mars, le jour même de l'événement. Le Vaudeville arriva en second, le lendemain 21 mars ; l'Opéra et l'Opéra-Comique le 27, etc. Il est clair que ces pièces étaient faites d'avance, et que surtout les premières arrivées devaient avoir leur scène finale en double, pour la double échéance d'un garçon ou d'une fille : version masculine et version féminine. On ne voit que l'Opéra qui avait risqué la chance, *le Berceau d'Achille* ne pouvant servir à deux fins. Dans les autres pièces, ce sont des gens dans l'incertitude inévitable en pareille conjoncture, — car il n'y a point ici de privilége, — mais qui sont préparés à tout événement. Celui-ci vante les mérites d'un prince, celui-là les charmes d'une princesse. Tout sera bien, quoi qu'il advienne. Si c'est un garçon, le génie paternel ; si c'est une fille, les grâces maternelles ; et, de cette manière, on composait encore un assez joli lot, en vue du pis-aller féminin. On avait d'ailleurs, pour se rattraper, la perspective d'une lignée nombreuse, promesse qui n'était pas négligée. Vivent les auteurs de circonstance qui savent leur métier !

Comment s'étonner que le souverain fût encensé de la sorte, quand la flatterie allait jusqu'au degré que l'on va voir, pour ceux qui seulement reflétaient les rayons de sa puissance ? L'impression nous a conservé une pièce composée pour la fête de l'archi-chancelier Cambacérès, par le vaudevilliste Joseph Pain, dont le nom s'associait assez plaisamment à celui de Bouilly,

son collaborateur le plus habituel. Voici le titre de cette œuvre curieuse de courtisannerie :

LE MANUSCRIT DÉCHIRÉ,

Bagatelle en un acte, en prose, mêlée de couplets,

Représentée au palais de S. A. S. le Prince archi-chancelier de l'Empire, le 23 juin 1809,

précédée d'un prologue en vers,

par M. JOSEPH PAIN.

Le prologue met en scène sous leurs propres noms plusieurs familiers de la maison, tels que d'Aigrefeuille et Villevieille, ces deux gourmets experts, commensaux attitrés du patron, et chacun chante ses louanges avec un enthousiasme qui sent les cuisines et l'office. Quant à la pièce, il s'agit d'un auteur en train de composer un à-propos pour cette bienheureuse Saint-Jean, et dont le manuscrit, déchiré et jeté par un maladroit, est rapporté morceau à morceau par les actrices qui doivent jouer les rôles. Les deux acteurs étaient Crétu et Brunet; les actrices étaient Mlle Rose Dupuis, du Théâtre-Français, Mme Crétu, de l'Opéra-Comique, Mlle Rivière, du Vaudeville, Mlle Cuisot, Mlle Pauline et Mlle Flore des Variétés. Cette Flore que nous avons vue finir si misérable, plus de quarante ans après, pouvant à peine, d'une langue épaissie, balbutier ses derniers rôles, elle représentait ici une jeune et fraîche bouquetière en fonds de compliments fleuris pour le héros de la fête. Du commencement à la fin, l'éloge à outrance ne tarit pas. On est étonné qu'un homme se fasse ou se laisse ainsi accabler en personne et à bout portant, de madrigaux et de louanges. L'actrice de l'Opéra-Comique porte le costume de Mme de Sévigné : de là

le titre de *bien bon*, transporté de l'abbé de Coulanges à l'archi-chancelier. Si l'on n'a pas fait parler l'Éloquence, c'est que le rôle était trop difficile,

> A moins que pour nous Monseigneur
> N'eût daigné l'écrire lui-même.

Ce n'est pas avec moins de succès que Son Altesse daigne passer du grave au doux :

> Le Prince, pour la rendre aimable,
> Cache la raison sous des fleurs.

Il a la bienfaisance, il a le génie, il a tous les dons, toutes les vertus.

> Ami du plus grand des vainqueurs,
> Lumière du siècle où nous sommes,
> Votre nom vivra dans nos cœurs
> Et dans la mémoire des hommes.

Mais voici encore mieux. Un impromptu d'un autre vaudevilliste, Moreau, fut chanté après la pièce, et ce serait dommage de ne pas en citer ce couplet :

> Jadis au peuple israélite
> Jean vint annoncer le Seigneur.
> Notre Jean fit maint prosélyte
> Aux décrets d'un autre Sauveur ;
> Mais si, dans un climat aride,
> Du prophète la voix se perd,
> La nôtre, que Minerve guide,
> Ne prêche pas dans le désert.

La comparaison avec le Sauveur était une réminiscence d'un vaudeville du Dix-Huit Brumaire ; mais elle est rajeunie par le rapprochement de l'archi-chancelier

et de saint Jean-Baptiste, avec Minerve brochant sur le tout.

D'après toutes ces citations, on conviendra qu'il serait difficile de trouver l'adulation portée plus loin qu'à cette époque, à moins de remonter jusqu'aux empereurs romains, que l'apothéose mettait tout net au rang des Dieux. Et encore les coupletiers de l'Empire ne restèrent pas loin de leurs devanciers, puisqu'ils soumettaient les cieux même aux convenances de César. Les plus hautes facultés ne sont pas toujours à l'épreuve d'une telle atmosphère. Peut-être le potentat que l'on comparait tantôt au Sauveur, tantôt à un Jupiter terrestre, avait-il fini par croire à cette obéissance de la nature; peut-être s'imagina-t-il que, dociles pour ses fêtes, les éléments le seraient aussi pour ses plans de campagne. Le désastre de Russie allait donner, dès l'année suivante, un cruel démenti à ces assurances téméraires.

> Détestables flatteurs! présent le plus funeste
> Que puisse faire aux rois la colère céleste!

IV

Ce système de tout absorber dans un homme, de faire vivre la France en lui, de supprimer partout l'esprit d'initiative, et, pour ainsi dire, la respiration publique, enfin d'attendre même le beau temps de son étoile, comme on l'a lu en propres termes, il devait porter ses fruits, aux jours des revers. On avait tant

dit à la nation de compter sur le Gouvernement et de s'en rapporter entièrement à lui, qu'elle abdiqua en effet le soin de ses affaires. Tandis que l'idée sérieuse était tenue en suspicion, que les épicuriens du Caveau avaient seuls pleine franchise pour chanter la bonne chère, le bon vin et les amours, le temps arrivait où un grand élan national, comme en 1792, aurait été nécessaire. La guerre approchait des frontières, elle les touchait, elle les franchissait; mais le Caveau chantait toujours, et *le Moniteur*, ainsi que les autres journaux, ses échos forcés, répétait que l'Empereur veillait, que l'Empereur se portait bien, que la France n'avait qu'à compter sur l'Empereur.

Dans ces jours extrêmes, le pouvoir tâcha, il est vrai, de réveiller l'esprit public et d'en tirer des ressources nouvelles; mais ces appels même avaient des formes circonspectes et réservées, et l'élan patriotique ne devait marcher qu'au pas de l'autorité. Tous les théâtres jouèrent des ouvrages destinés à échauffer et à exciter les esprits. Ils crièrent sus aux Cosaques; ils se mirent en frais d'accoutrement sauvages et de barbes rousses; ils traduisirent en action les estampes qui montraient ces cavaliers du Don et du Volga sous des formes affreuses et farouches, les chansons qui, soit en style héroïque, soit en style poissard, appelaient aux armes contre l'invasion. Mais dans ce répertoire assez nombreux, on retrouve le cachet personnel qui était imprimé partout, et à côté des pièces prises directement dans les faits du jour, on en rencontre un plus grand nombre qui procèdent par des allusions, par des rapprochements tirés de la vieille histoire monarchique.

De ces pièces, la plus solennelle fut *l'Oriflamme*, paroles d'Étienne et Baour-Lormian, musique de Berton, Kreutzer, Paër et Méhul, jouée à l'Opéra le 31 janvier 1814. C'est Charles Martel repoussant, dans les champs de la Touraine, l'invasion des Sarrasins. Nous voilà un peu haut dans la vieille histoire de la monarchie, un peu loin de *la Marseillaise*. Pour ne pas déroger à l'usage, nous avons là deux amants villageois, Nazir et Amasie, noms de fantaisie qui ne sentent guère la France du huitième siècle, ni même la France d'aucun temps. Nazir indiquerait même plutôt un personnage des *Mille et une Nuits*, un de ces musulmans envahisseurs que Charles Martel va combattre.

> A l'Hymen en ce jour
> Apportons nos offrandes,
> Et tressons des guirlandes
> Pour l'autel de l'Amour.

Ces offrandes à l'Hymen et cet autel de l'Amour sont empreints de la même fidélité locale que les noms des amants. Au milieu de cette pastorale, les clairons belliqueux retentissent : ce sont les guerriers qui courent se ranger sous les ordres de Charles Martel pour arrêter et écraser les barbares. L'oriflamme est déployée. A cette époque, l'oriflamme était seulement la bannière de l'abbaye de Saint-Denis, et non pas encore l'étendard de la monarchie française ; toutefois, ne chicanons pas sur ce point. Au moins, l'oriflamme existait ; mais il est plus difficile d'admettre un *chevalier*, trois cents ans et davantage avant l'institution de la chevalerie. Ce chevalier, portant l'ori-

flamme, entonne un hymne guerrier dont voici l'une des strophes :

> Que poursuivis, vaincus de toutes parts,
> Ils soient couverts d'une honte éternelle.
> Non, non, jamais de la ville immortelle
> Ils n'oseront insulter les remparts.
> Charles Martel a levé l'oriflamme;
> Il nous répond des combats et du sort.
> Frémis, frémis, orgueilleux Abdérame!
> Il est parti : c'est l'arrêt de ta mort.

Et le chœur reprenait avec toute la puissance des voix et de l'orchestre :

> Charles Martel a levé l'oriflamme, etc.

Hélas! toujours la même déification! toujours un homme érigé en dominateur des événements, en maître du destin! Et cela, quand des revers trop mémorables venaient de proclamer si hautement à quels retour la fortune est sujette! Certes, il fallait que l'aveuglement fût sans remède, et que la flatterie fût bien incorrigible.

> Il nous répond des combats et du sort!

Le 13 mars, *l'Oriflamme* fut suivie d'une ronde intitulée : *Gardons-nous bien*, par *le chevalier Dupaty*, ainsi lit-on en tête de ces couplets. On jouait encore l'*Oriflamme* le dimanche 20, et onze jours après, les troupes étrangères faisaient leur entrée dans Paris! L'empereur de Russie et le roi de Prusse furent acclamés dans la salle de l'Opéra, quand finissaient à peine d'y vibrer ces défis si assurés et si menaçants!

Charles Martel était à l'ordre du jour. A l'Ambigu on jouait aussi un *Charles Martel ou la France sauvée*. A la Gaîté, c'était *Philippe-Auguste à Bouvines*. L'Opéra-Comique donnait *Bayard à Mézières*, de Dupaty et Chazet, musique de Boïeldieu, Chérubini, Catel et Nicolo. Les Variétés même avaient une *Jeanne Hachette*, par Rougemont, où l'héroïne de Beauvais, se conformant au mot d'ordre général, remontait jusqu'au chef de la dynastie carlovingienne et invoquait la conservation de son empire.

> Le fondateur de ma patrie,
> Charles, l'exemple des guerriers,
> Du fond de sa tombe vous crie :
> « Français, défendez vos foyers.
> Repoussez jusqu'en Allemagne
> L'ennemi qui vient vous chercher.
> Soldats, ne laissez point toucher
> A l'empire de Charlemagne. »

Le Théâtre-Français n'eut pas d'ouvrage de circonstance fait exprès ; mais il en reprit une dont le choix, émané du ministre, était singulier sous plus d'un rapport ; c'était *le Siége de Calais*.

Quand cette tragédie fut jouée pour la première fois, en 1765, la France n'était sortie d'une guerre malheureuse que par une paix dure à subir. *Le Siége de Calais* obtint un très-grand succès, grâce aux sentiments d'héroïsme que de Belloy exprimait plus ou moins heureusement, et qui relevaient à ses propres yeux la nation humiliée. Cette vogue eut un tel caractère, que nulle critique n'était possible, sous peine de s'attirer cette terrible apostrophe : « Vous n'êtes donc pas Français ? » Louis XV avait accueilli par cet argument

peu concluant en littérature, quelques observations du maréchal de Noailles sur l'œuvre si exaltée. « Sire, répondit le maréchal, je voudrais que les vers de la pièce fussent aussi bons français que moi. » La ville de Calais envoya des lettres de bourgeoisie à l'auteur, dans une boîte en or; le gouvernement fit jouer cette pièce dans les villes de garnison ; puis, après tous ces honneurs, le *Siége de Calais* s'en alla prendre le rang beaucoup plus modeste que lui méritent quelques beautés, balancées par des imperfections trop nombreuses.

Ce fut probablement le souvenir de cette vogue passagère de la nouveauté qui décida, en 1814, le choix officiel. Il est à croire que le ministre n'avait jamais lu l'ouvrage qu'il désigna, ou que, en le parcourant, il fut surtout frappé de son caractère monarchique autant que national, du dévouement des Français à leur souverain, à leur *maître*, exalté en maint endroit. Outre que, malgré la noblesse de leur dévouement, le spectacle de six Français venant se remettre, la corde au cou, entre les mains d'un prince anglais, ne laisse pas d'avoir quelque chose de pénible, plus d'un passage était susceptible, devant un examen attentif, de provoquer des allusions peu favorables; aussi les censeurs firent-ils plus d'une coupure. Par exemple, dans la scène VII du quatrième acte, ils retranchèrent cette question d'Édouard III et cette réponse d'Aliénor :

> Qui peut d'un droit si saint me priver désormais?
> Quel autre peut régner sur la France?
> — Un Français.

Les vers qui suivent, et qui sont le développement de

ce dernier mot, durent également disparaître. L'encre rouge marqua aussi ces deux passages :

> Partez, prenez encor l'usurpateur pour maître ;
> Mais sachez qu'un tel roi n'a pas longtemps à l'être,
> Et que sous ses drapeaux, s'il peut les relever,
> Les bras de vos vainqueurs sauront vous retrouver.
> .
> Eh! que peut la pitié sur cette âme inhumaine?
> N'a-t-il pas vu vingt fois, d'un œil tranquille et fier,
> Tomber des légions sous la flamme et le fer,
> De débris et de morts couvrir les mers sanglantes,
> Les nations enfin, par lui seul expirantes?
> Son orgueil s'habitue à compter les mortels
> Comme de vils troupeaux nourris pour ses autels.
> Vous-mêmes, ses amis, aux dépens de vos têtes,
> Il vous croit trop heureux d'acheter ses conquêtes.

Quel pavé les censeurs jetaient, par ces suppressions, à la tête du pouvoir qu'ils prétendaient sauvegarder! Plusieurs spectateurs suivirent la représentation avec la pièce à la main, et ce qui était retranché n'était pas le moins curieux. Bref, cette tragédie déjà surannée, choisie et pourtant mutilée par l'autorité, chair et poisson tout à la fois, ne produisit pas un grand effet, malgré Saint-Prix et Talma, qui jouaient Eustache de Saint-Pierre et Godefroy d'Harcourt.

Ce n'était pas par des représentations théâtrales, par des pièces vieilles ou nouvelles, que pouvaient être réparées les conséquences de tout un règne, de tout un système appliqué avec la plus inflexible rigueur. Le ressort moral que l'on a brisé, ne reprend pas son action au commandement. Il y eut des bataillons de garde nationale mobilisée, qui furent envoyés au feu,

et qui se battirent avec une admirable bravoure ; mais quant au grand élan qui avait mis sur pied quatorze armées, par ce seul appel : *Citoyens, la patrie est en danger*, on ne le vit pas se renouveler. En vain le génie militaire du chef et l'héroïsme de ses derniers soldats s'épuisaient dans les suprêmes efforts d'une partie désespérée ; on lisait les bulletins de combats datés de quelques lieues de Paris, comme on avait lu naguère ceux qui venaient de bien loin : c'étaient toujours des récits de victoires dont les plus réelles même ne pouvaient retarder la catastrophe que de quelques jours. Ceux que trompaient ces récits s'endormaient sur leurs illusions ; les autres envisageaient la fin prévue, en raisonnant froidement sur ce qui adviendrait après. Les promeneurs des boulevards remplissaient les cafés et savouraient comme à l'ordinaire le soleil printanier. Après les pièces de circonstance, où les acteurs s'évertuaient pour chauffer la scène et la salle, le public rentrait se coucher, sans être plus disposé à fournir le moindre contingent de volontaires.

Un fait doit être remarqué : ce fut au milieu de ces péripéties extrêmes, quand les tristes preuves du voisinage de la lutte arrivaient jusque sous les yeux de la population parisienne ; ce fut alors que le théâtre Feydeau obtint un des succès les plus brillants qu'il compte dans ses annales. *Joconde* fut joué pour la première fois le 28 février 1814, tout juste un mois avant la prise de Paris, et il l'emporta non-seulement sur *l'Oriflamme* et sur toutes les pièces du même genre, mais encore sur les émotions bien autrement vives de la réalité. Pendant ce mois de mars, où le canon grondait déjà si près, *Joconde* poursuivit sa carrière triomphante.

On courait entendre Martin et Mme Gavaudan, applaudir l'air : *J'ai longtemps parcouru le monde*, la romance : *Dans un délire extrême*, le quatuor : *Quand on attend sa belle*, tous ces morceaux que l'on fredonnait en sortant, comme on eût fait dans les jours les plus paisibles.

Ce grand succès *quand même* d'un opéra-comique dans un pareil moment, n'est-il pas un trait caractéristique?

Dernier contraste! Étrange rencontre! Le lundi 28 mars, les Variétés donnaient, tout comme en temps ordinaire, une première représentation, *Monsieur et Madame Jobineau ou la Manie des Campagnes*, vaudeville de Merle et Ourry, dont le second titre put être tourné, par quelque chercheur d'équivoques, en un reproche cruel contre le conquérant malheureux. Le sujet, c'étaient les contrariétés d'un ménage de bourgeois parisiens qui ont cru s'assurer une paisible retraite dans un village de la banlieue, et qui s'y voient chargés de frais imprévus, assaillis de grotesques tribulations. Ce village, où l'on appelait le rire, c'était Pantin, dont les habitants allaient subir de bien autres épreuves. Le lendemain 29, les théâtres jouèrent encore. Les Variétés donnèrent la seconde représentation de *Monsieur et Madame Jobineau*, tandis que les troupes alliées, arrivant par la route de Meaux, préparaient l'attaque générale des positions qui couvraient Paris. Pantin, où se passait l'action comique, disputé avec acharnement, enlevé de vive force, à la baïonnette, vit, dans la terrible lutte, ses maisons toutes criblées, toutes remplies de morts, de blessés, de mourants. Le soir du 30, Paris regardait les feux de bivouac des Russes et des Prus-

siens allumés sur Montmartre même, bien près du joyeux théâtre de Brunet. Ce fut le spectacle de la soirée, et le lendemain 31, la grande cité curieuse en eut un autre où la foule ne manqua pas : — l'Europe armée défilant sur les boulevards.

FIN DU PREMIER VOLUME.

SUPPLÉMENT

ET

PIÈCES JUSTIFICATIVES

SUPPLÉMENT

ET

PIÈCES JUSTIFICATIVES.

APPENDICE SUR ROUGET DE LISLE.

La Marseillaise, qui a fait sortir de terre des armées, et qui a plus retenti dans le monde qu'aucun chant ancien ou moderne, *la Marseillaise* se rattache aussi à l'histoire du théâtre. Pendant la période révolutionnaire, elle ne cessa de s'y faire entendre, jouée ou chantée. Ressuscitée en 1830, puis en 1848, elle fut dramatisée, à cette dernière époque, par une éminente tragédienne qui, de Paris, la porta jusque sur les scènes de l'Amérique. Quelques détails sur ce chant fameux, ainsi que sur son auteur, avaient donc leur place marquée dans ce livre. Ils offriront, je pense, d'autant plus d'intérêt, que la vie de Rouget de Lisle est généralement aussi peu connue que *la Marseillaise* est célèbre. Son caractère et ses opinions dérangeront, chez beaucoup de personnes, des idées toutes faites et des sup-

positions absolument gratuites. *La Marseillaise* n'a pas été, d'ailleurs, la seule production de Rouget de Lîsle. Surtout, on sait peu qu'il doit être compté parmi les auteurs dramatiques. Les pages et les citations que je lui consacre empiètent, en partie, sur une époque postérieure à celle où ce volume est renfermé. D'un autre côté, je voulais présenter cette esquisse dans son ensemble. J'ai donc cru que le mieux était de la donner à part, en dehors de la narration qu'elle aurait trop interrompue.

Joseph Rouget de Lisle naquit à Lons-le-Saunier, le 10 mai 1760. Son père, qui était avocat, possédait à Montaigu, village voisin de cette ville, un modeste bien où s'écoulèrent les premières années du futur poëte, et Rouget de Lisle conserva toute sa vie le doux souvenir de cette champêtre maison qui en avait vu l'aurore. Il fit ses classes au collége de sa ville natale, et manifesta dès lors le goût de la poésie et de la musique. Néanmoins, l'état militaire fut celui qu'il choisit, et dans cette carrière, il adopta, lui dont les facultés et les goûts étaient ceux d'un artiste, une arme qui exige les études mathématiques les plus approfondies, les plus difficiles. De l'école militaire de Paris, il passa à l'école spéciale du génie, à Mézières, d'où il sortit aspirant sous-lieutenant en deuxième. Grenoble et l'âpre forteresse de Mont-Dauphin, dans les Alpes dauphinoises, furent ses premières garnisons. Il fut ensuite envoyé dans le Jura, au fort de Joux, et en 1791, il vint à Strasbourg, avec le grade de lieutenant en premier.

Cependant, Rouget de Lisle paraît avoir fait, vers cette époque, un séjour à Paris ; son premier essai au

théâtre nous l'indique. Le 29 février 1791, il fit jouer aux Italiens, salle Favart (le théâtre Italien ne l'était plus que de nom), une pièce intitulée *Bayard à Bresse*, musique de Champein, le compositeur de *la Mélomanie*. Cette pièce ne réussit pas, elle n'a pas été imprimée, et l'auteur la condamna par le mot *mauvais* dont il marqua le manuscrit infortuné.

Ce fut dans sa garnison de Strasbourg, sous l'impulsion de ce souffle puissant qui remuait la France entière, que Rouget de Lisle trouva la véritable direction de sa verve poétique et musicale. En septembre 1791, il composa dans cette ville, pour la fête de la Constitution, les paroles d'un *Hymne à la Liberté* qui furent mises en musique par Pleyel, maître de chapelle de la cathédrale. C'était le prélude de cet autre chant qui a fait sa renommée. On sait comment, en avril 1792, en rentrant de chez le maire Dietrick, où la nouvelle de la déclaration de guerre avait été l'unique et ardent sujet d'entretien, il improvisa dans une seule nuit, les paroles et la musique de ce chant vraiment inspiré. Jamais, en effet, il n'y eut accord plus vigoureux et plus complet du rhythme et de l'idée; jamais on ne sentit mieux jaillir d'un seul élan la pensée traduite par l'harmonie.

Chant de l'armée du Rhin, tel fut le premier titre de cette composition mémorable, le titre sous lequel Rouget de Lisle la publia. Du salon de M. Dietrick, qui de plein droit en avait eu les prémices, elle vola bientôt au loin. La musique de la garde nationale de Marseille l'ayant adoptée, le bataillon dit *des Marseillais*, mais qui était formé en majeure partie d'individus étrangers à cette ville, la chanta en arrivant à Paris, et c'est par

ce chemin détourné que l'hymne de Rouget de Lisle fut naturalisé dans la capitale. On l'appela *l'Hymne des Marseillais*, puis, par abréviation, *la Marseillaise*; et le *Chant de l'armée du Rhin* n'a plus eu d'autre nom. Mais le titre primitif est bon à constater comme un témoignage de l'intention du poëte musicien. C'était uniquement un hymne guerrier qu'il avait entendu écrire, à l'exemple de ceux par lesquels Tyrtée enflamma le courage de ses concitoyens. La défense du territoire menacé, tel était le seul but, la seule pensée de Rouget de Lisle, et si ce chant qu'il ne destinait qu'à exalter le patriotisme et la valeur, a été trop souvent prostitué aux orgies sanglantes de l'échafaud, l'auteur de *la Marseillaise* doit être formellement absous de cet emploi qu'il désavouait de toutes les forces de son âme.

Pour en être bien assuré il suffit de rappeler quels sentiments il manifesta par ses actions, et quelle fut sa position pendant l'horrible temps de la Terreur.

La nouvelle de la journée du 10 août, qui consommait la chute du trône, trouva Rouget de Lisle capitaine et attaché à la place d'Huningue, en qualité d'ingénieur en chef. Il avait prêté serment comme militaire à la royauté constitutionnelle; ce serment, il le maintint, et refusa d'adhérer à la déchéance du roi. Ce fut au son de *la Marseillaise* que marchèrent les assaillants à l'attaque des Tuileries, et si le capitaine Rouget de Lisle eût été à Paris, on ne l'aurait pas vu certainement à leur tête, lui, royaliste constitutionnel; car on ne saurait trop dire que telle était l'opinion de l'homme que beaucoup de personnes se représentent comme un révolutionnaire forcené. La *catastrophe du dix août,*

telle est son expression bien significative, pour désigner cette journée funeste dans une note jointe, par la suite, à *la Marseillaise*.

La brutale rigueur dont le loyal officier fut frappé, ne découragea pas son patriotisme. Beaucoup de ses camarades avaient émigré, cœurs non moins loyaux, mais qui envisageaient autrement la question du devoir. Rouget de Lisle crut qu'il devait continuer à servir quand même la cause de la Révolution, en la séparant des excès et des crimes. Il s'offrit comme volontaire au général Valence, qui commandait l'armée des Ardennes, et il fit apprécier ses talents d'ingénieur au siége de Namur. Mais quand la Terreur eut inauguré décidément son règne, il ne fut plus permis à Rouget de Lisle, même en qualité de simple volontaire, d'être le compagnon d'armes de ceux que guidait aux combats son hymne de guerre. Bien plus, on a peine à se le figurer, le Tyrtée français, celui dont les accents, partout répétés, donnaient tant de soldats, tant de victoires à la République, l'auteur de *la Marseillaise*, pour tout dire, fut jeté en prison. Jamais, certes, l'ingratitude politique ne se manifesta plus monstrueuse[1].

1. Voici la note dont j'ai parlé plus haut, et dans laquelle Rouget de Lisle parle des persécutions qu'il essuya :

« Je fis les paroles et l'air de ce chant à Strasbourg, dans la nuit qui suivit la proclamation de la guerre, fin d'avril 1792. Intitulé d'abord *Chant de l'armée du Rhin*, il parvint à Marseille par la voie d'un journal constitutionnel, rédigé sous les auspices de l'illustre et malheureux Dietrick. Lorsqu'il fit son explosion, quelques mois après, j'étais errant en Alsace, sous le poids d'une destitution encourue à Huningue pour avoir refusé d'adhérer à la catastrophe du 10 août, et poursuivi par la proscription immédiate qui, l'année suivante, dès le commencement de la Terreur, me jeta dans les prisons de Robespierre, d'où je ne sortis qu'après le neuf thermidor. » C'est à Saint-Germain en Laye que Rouget de Lisle fut détenu.

Traité comme un ennemi, comme un aristocrate, Rouget de Lisle n'en célébra pas moins un fait mémorable de la marine française, accompli quand il était encore en prison. Il chanta les vaillants marins du vaisseau *le Vengeur*, dont la perte glorieuse avait l'éclat d'une victoire. Le fait d'armes est assez beau dans son exactitude, et n'avait pas besoin que la Convention, pour enflammer les esprits, y ajoutât les circonstances romanesques adoptées par le poëte, comme elles le sont par la tradition. La vérité est que les marins du *Vengeur* ne se vouèrent pas à l'héroïque suicide qu'on leur prête. Au moment où le vaisseau, après avoir lâché sa dernière bordée, s'enfonçait sous les flots, les canots anglais, d'après les lois de la guerre civilisée, se hâtèrent de venir le long du bord, et tous les marins français qui purent s'y jeter, profitèrent de ce moyen de salut. Le vaisseau ayant disparu, les malheureux blessés et mutilés furent engloutis avec lui ; mais les hommes qui se soutinrent ou qui revinrent sur l'eau, s'accrochant aux débris flottants, furent également recueillis par les embarcations anglaises. Le commandant Renaudin fut sauvé, ainsi que plusieurs de ses officiers. Du cautionnement de Tavistock (on appelait *cautionnement* les lieux où les officiers prisonniers résidaient sur parole), Renaudin adressa au gouvernement français, sous la date du 19 juin 1794, un rapport détaillé dans lequel il établit ces circonstances et donne le chiffre des hommes échappés à la mort. Il fut de 267, sur 723 que comptait *le Vengeur* avant son premier combat. Le commandant et son état-major furent traités avec tous les égards que méritait leur valeur, et Renaudin put même retourner en France avant échange. Il reçut le

grade de contre-amiral, avec lequel il est mort en 1809.

Cette rectification n'atténue en quoi que ce soit l'héroïsme de l'équipage du *Vengeur*. Il se battit jusqu'à la dernière extrémité au cri de *Vive la République*, répété par ceux-là même que la mer engloutissait, et les survivants ne firent qu'obéir tout naturellement à l'instinct de conservation inné chez l'homme. Loin qu'on soit fâché de voir rétablir la vérité aux dépens de la légende, on sera bien aise de savoir que tous ces braves ne périrent pas, et qu'un assez grand nombre purent être rendus à la France [1].

A sa sortie des prisons, d'où il aurait bien pu monter sur l'échafaud, si le règne du sang eût duré davantage, l'indignation de Rouget de Lisle contre les bourreaux de la France éclata par le *Chant du neuf Thermidor*, frère historique de *la Marseillaise*.

> Aux prodiges de la victoire
> Qu'un autre consacre ses chants.
> Que ses vers mâles et touchants
> Célèbrent les fils de la gloire.
> En vain leur courage indompté
> Nous gagnait cent et cent batailles.
> Le crime, au sein de nos murailles
> Allait tuer la liberté.
> Chantons la liberté, couronnons sa statue,
> Comme un nouveau Titan, le crime est foudroyé.
> Relève ta tête abattue !
> O France ! à tes destins Dieu lui-même a veillé.
>

1. Voir, dans la *Biographie universelle*, t. LXXVIII (supplément), le rapport textuel du commandant Renaudin, dont l'original est aux archives du ministère de la Marine.

> Pars, vole, active Renommée,
> Vole aux deux bouts de l'univers.
> Du peuple écrasant ces pervers
> Que la nouvelle soit semée.
> Peins-nous citoyens et guerriers
> Terrassant, d'un même courage,
> Les rois dans les champs du carnage,
> Les factieux dans nos foyers.
> Chantons la liberté, etc.

Le *Chant du neuf Thermidor* fut toutefois moins adopté que le *Réveil du Peuple,* qui fut par excellence l'hymne thermidorien.

Réintégré dans l'armée et nommé capitaine de première classe en mars 1795, Rouget de Lisle accompagna en Bretagne Tallien son ami, lors de l'affaire de Quiberon, où il fut blessé. Il en a écrit une relation qui fut insérée en 1834 dans le tome II des *Mémoires de Tous,* où elle forme 130 pages. Rouget de Lisle y soutient qu'il n'y eut pas de capitulation avec les émigrés, quand ils mirent bas les armes. Qu'il n'y ait pas eu de capitulation écrite et dans les formes, c'est ce qui paraît bien démontré; mais ce qui ne l'est pas moins, c'est que les émigrés, en se rendant, crurent et durent croire fermement qu'en échange, la vie sauve leur était garantie. Il est regrettable que dans cette narration l'auteur se soit laissé aller envers les victimes à quelques paroles hostiles et amères. On peut y voir un tribut payé au souvenir de son amitié pour Tallien, qui fut associé aux odieuses boucheries de Vannes et d'Auray, et que l'absence même de toute promesse, de tout engagement, ne saurait absoudre. Ces quelques mots échappés à Rouget de Lisle sont en opposition avec le ton général de son récit et surtout avec l'humanité de

sa propre conduite dans ces lamentables événements.

Cité dans le rapport officiel et désigné comme ayant droit à une récompense, Rouget de Lisle fut nommé chef de bataillon le 2 mars 1796. Néanmoins, il donna sa démission quelques jours après. Cette détermination paraît avoir eu pour cause le défaut prononcé de sympathie entre lui et Carnot, dont l'influence était puissante à cette époque. En 1797, pressé par le général Hoche, Rouget de Lisle voulut reprendre du service ; mais sa demande fut rejetée par ce motif qu'un officier démissionnaire ne pouvait pas être rappelé sous les drapeaux, et sa carrière militaire fut terminée.

Ne pouvant reprendre l'épée, Rouget de Lisle voulut au moins servir encore la patrie par ses inspirations. En 1798, le Directoire chercha par de véhéments appels à surexciter l'esprit public contre l'Angleterre, restée en guerre avec la république après la paix de Campo-Formio. Rouget de Lisle composa, paroles et musique, le chant de *Vengeance*, qui fut exécuté à l'Opéra et dont voici trois strophes :

> Aux armes ! qu'aux chants de la paix
> Succède l'hymne des batailles !
> Aux armes ! loin de nos murailles
> Précipitons nos rangs épais !
> Qu'importe l'Europe vaincue ?
> Qu'importe la foule éperdue
> De ces rois tremblant devant nous ?
> La paix nous est-elle permise ?
> L'agitateur de la Tamise
> N'a point succombé sous nos coups.
>
> C'est lui qui des peuples armés
> Soudoya les hordes serviles.

Par lui, de nos guerres civiles
Les flambeaux furent allumés.
Des bourreaux de notre patrie
Son or suscita la furie,
Sa main aiguisa les couteaux!
Nos revers, notre aveugle rage,
Nos crimes, tout fut son ouvrage,
De la France il fit tous les maux.

Vengeance! jusques aux trois mers,
Que ce cri sacré retentisse! |
Vengeance! nous ferons justice
A la patrie, à l'univers.
Artisan des malheurs du monde,
Trop fier dominateur de l'onde,
En vain crois-tu nous échapper.
Sur tes bords crus inaccessibles,
Le géant, de ses bras terribles,
Va te saisir et te frapper.

.

Peu après le dix-huit brumaire, le premier Consul demanda un hymne guerrier à Rouget de Lisle; celui-ci fit le *Chant du Combat*, qui fut exécuté également sur le Théâtre des Arts et qui débute ainsi :

J'entends mugir le signal des combats;
Debout, debout, enfants de la victoire!
Il faut ou vaincre ou mourir en soldats,
Voici l'instant des périls, de la gloire.

Ils avaient cru lasser notre constance,
De leurs succès tous ces rois enivrés.
Leur fol orgueil, de notre belle France
Se partageait les lambeaux déchirés.
Fils du grand peuple, en vain parmi les braves,
Au plus haut rang nous venions nous asseoir.
Déchus, flétris, dans leur coupable espoir,
Nous retombions au rang de leurs esclaves,
Entendez-vous le signal des combats? etc.

Après avoir été pendant quelque temps agent commercial et accrédité du gouvernement batave près de la République, Rouget de Lisle eut, en 1801, une fourniture de vivres de l'armée; mais de telles entreprises ne lui convenaient guère ; il avait trop peu l'esprit des affaires pour y réaliser une fortune même médiocre, et telle que la probité n'eût pas à en rougir. Il ne voulut plus vivre que pour les lettres et l'art musical. En 1798, il avait fait jouer au théâtre Favart, en société avec Desprez, une comédie en deux actes mêlée de chant, musique de Della Maria, *Jacquot ou l'Ecole des Mères*. Cette pièce, un peu plus heureuse que *Bayard à Bresse*, n'a pas cependant été non plus imprimée. Ne dédaignant pas d'obscurs labeurs, Rouget de Lisle traduisit des ouvrages anglais ; il publia quelques nouvelles, quelques productions légères en prose. Quoiqu'il eût une grande simplicité de goûts, et que le souvenir profond d'un amour de sa jeunesse l'ait toujours empêché de se marier, il ne vivait qu'avec peine de ces modestes travaux. En 1812, il se vit dans la pénible nécessité de vendre sa part patrimoniale de cette maison de Montaigu, à laquelle se rattachaient ses impressions les plus chères. On ne lira pas avec indifférence la touchante élégie qu'il lui consacra :

> Séjour charmant de mon enfance,
> Lieu d'amour et de souvenirs,
> Où dans les bras de l'espérance
> Je fus bercé par les plaisirs;
> Toit paternel, champêtre asile,
> Où tout me plaît et m'attendrit,
> Quels jours riants, quel sort tranquille
> Vous retracez à mon esprit!

Ici ma douce et tendre mère
Épia mes premiers accents.
Ici l'œil inquiet d'un père
Surveillait mes défauts naissants.
Aux jeunes accords de ma lyre,
Ici, plein d'un trouble enchanteur,
Je vis la beauté me sourire,
Et sentis palpiter mon cœur.

Salut, tours, antique chapelle,
Ornements de ces beaux lointains,
Forêt, dont l'ombre solennelle
Protégea mes jeux enfantins !
Salut, monts aux cimes glacées !
Salut, sommets audacieux,
Qui, frappant mes jeunes pensées,
Avec vous les portiez aux cieux !

Que j'aime le calme qui règne,
Sous ce beau ciel d'or et d'azur !
Qu'avec délices je me baigne
Dans cet air balsamique et pur !
Qu'avec délices je m'éveille
Aux sons rustiques et connus
Qui font renaître à mon oreille
Les temps qui ne reviendront plus !

Lieu chéri ! pendant les orages
Tu fixais mon œil rassuré :
Je vins, tout froissé des naufrages,
Te croyant le port désiré.
Vain espoir ! séduisant mensonge !
Projets si doux sans avenir !
Ah ! pour moi vous êtes un songe
Que je tremble de voir finir.

Toit paternel, champêtre asile,
Lieu de souvenirs et d'amour !
Loin de vous s'il faut qu'on m'exile,
Hélas ! ce sera sans retour.

Errant aux rives étrangères,
Nulle à mes yeux n'aura d'attraits :
Vous eûtes mes amours premières ;
Vous aurez mes derniers regrets.

Peut-être sera-t-on surpris d'apprendre que l'auteur de *la Marseillaise* célébra le retour des lis. *Dieu conserve le Roi!* un *God save the King* français, tel est le titre et le refrain d'un chant par lequel il salua, en 1814, l'arrivée de Louis XVIII :

Dieu conserve le Roi, l'espoir de la patrie,
Le fils aîné des Lis, le rempart de la loi !
Qu'il fasse le bonheur de la France attendrie !
 Dieu conserve le Roi !

Qu'il règne heureux longtemps ; que sa main paternelle
Chasse au loin la discorde, et le crime, et l'effroi !
Qu'elle ouvre les trésors d'une paix éternelle !
 Dieu conserve le Roi !

Quand le trône, debout sur sa base sacrée,
Repose, soutenu par le peuple et sa foi,
Que le Roi soit le nœud de l'union jurée !
 Dieu conserve le Roi !

En 1817, Rouget de Lisle fit paraître un autre chant bourbonnien, un chant héroïque sur Henri IV :

Honneur, honneur au Béarnais,
L'orgueil des Lis, l'idole de la France !
Les braves chantent sa vaillance,
Les peuples chantent ses bienfaits.
Dès le printemps de ses années
On le vit ce qu'il fut toujours.
L'aurore de ses destinées
En prépara l'illustre cours.
Bravant les dangers, la fatigue,

> Impatient de tout repos,
> Ses jeux annonçaient le héros
> Qui dompta Philippe et la Ligue.
> Honneur, honneur au Béarnais, etc.

A propos de ces chants monarchiques de Rouget de Lisle, que l'on ne crie pas à l'inconstance, à la versatilité. Jadis, Rouget de Lisle avait énergiquement refusé d'adhérer à la déchéance de Louis XVI, roi constitutionnel; et il intitula « chant constitutionnel, » cet hymne où il saluait le frère de Louis XVI, le prince qui rendait le gouvernement représentatif à la France. Ce tribut était, d'ailleurs, tout désintéressé. Rouget de Lisle continua de vivre dans une position précaire, d'où le parti libéral ne se mit pas en peine de le tirer. Apparemment, ce parti le considérait comme un instrument usé, désormais inutile, et lui reprochait son hommage à Louis XVIII, hommage qui n'aurait dû, dans aucun cas, effacer le souvenir des services immenses rendus par *la Marseillaise* à la cause de la Révolution.

Entre les travaux obscurs que lui commandait la nécessité, tels que sa collaboration à la *Bibliothèque britannique*, Rouget de Lisle publia, en 1825, son monument lyrique, les *Cinquante Chants français*, paroles de divers auteurs. De ce nombre était cette noble victime de l'échafaud révolutionnaire, André Chénier, dont il avait mis en musique la *Jeune Captive.* Il s'était exercé également sur le *Montagnard émigré* de Chateaubriand :

> Combien j'ai douce souvenance.

Néanmoins, l'air consacré a prévalu. Sans jalousie contre Béranger, si choyé par l'opinion qui négligeait le barde national de 1792, Rouget de Lisle avait aussi

prêté ses accords à plusieurs des compositions du célèbre chansonnier; mais il avait choisi seulement parmi celles que tout le monde peut aimer et applaudir. Entre les chants dont les paroles appartiennent à Rouget de Lisle, on doit citer *Roland à Roncevaux*, composé dans le même temps que *la Marseillaise*, et qui est une de ses plus belles inspirations.

 Où courent ces peuples épars?
 Quel bruit a fait trembler la terre,
 Et retentit de toutes parts?
 Amis, 'est le cri du dieu Mars,
 Le cri précurseur de la guerre,
 De la gloire et de ses hasards.
 Mourons pour la patrie,
C'est le sort le plus beau, le plus digne d'envie.

 Voyez-vous ces drapeaux flottants
 Couvrir les plaines, les montagnes?
 Plus nombreux que les fleurs des champs,
 Voyez-vous ces fiers mécréants
 Se répandre dans nos campagnes
 Pareils à des loups dévorants?
 Mourons pour la patrie, etc.

 Combien sont-ils? combien sont-ils?
 Quel homme ennemi de sa gloire
 Peut demander : « Combien sont-ils? »
 Eh! demande où sont les périls.
 C'est là qu'est aussi la victoire.
 Lâche soldat! combien sont-ils?
 Mourons pour la patrie, etc.

 Je suis vainqueur, je suis vainqueur.
 En voyant ma large blessure,
 Amis, pourquoi cette douleur?
 Le sang qui coule au champ d'honneur,

> Du vrai guerrier c'est la parure,
> C'est le garant de sa valeur.
> Je meurs pour la patrie.
> C'est le sort le plus beau, le plus digne d'envie [1].

Le refrain de *Roland à Roncevaux*, paroles et musique, a été transporté par Rouget de Lisle dans le *Chant du Vengeur*. Il fut depuis emprunté pour un autre chant qui, de nos jours, a retenti à toutes les oreilles, celui des *Girondins*, placé dans le drame du *Chevalier de Maison-Rouge*, et qui devint l'hymne de Février. Le reste de l'air est différent, ainsi que la coupe des paroles; mais bien peu de personnes connaissent l'origine du refrain, et savent que la révolution nouvelle eut cette dette envers le père de *la Marseillaise* [2].

Dans ce recueil remarquable, l'inspiration puise à des sources très-diverses, et chante sur des modes très variés. Le Tyrtée de la Révolution, chevaleresque par l'imagination et le sentiment, aime à remonter jusqu'à la vieille France. Il passe de l'hymne tonnant des batailles à la douce élégie, à la tendre et gracieuse romance, et n'a jamais, tout le monde lui rendra cette justice, que des accents dictés par des idées généreuses et pures.

Mieux que les deux tentatives théâtrales dont j'ai parlé, un autre ouvrage inscrit Rouget de Lisle parmi les auteurs dramatiques; c'est l'opéra de *Macbeth*, joué

1. Comme on l'a vu dans ce volume, Alexandre Duval plaça un chant de *Roland* dans son drame de *Guillaume le Conquérant;* mais ce fut Méhul qui en composa la musique.

2. Les *Cinquante Chants français*, format grand in-4°, Paris, 1825, avec une lithographie-frontispice de la mort de Roland, sont indiqués comme se vendant chez l'auteur, passage Saulnier, n° 21. Ils se trouvent à la Bibliothèque impériale.

pour la première fois à l'Académie royale de Musique le 29 juin 1827. Craignant probablement que, malgré son chant royaliste de 1814, *la Marseillaise* ne lui fût une mauvaise recommandation, il fit présenter *Macbeth* par un de ses amis, M. Charles His, attaché au ministère de l'Intérieur; mais l'incognito ne pouvait être longtemps gardé. Néanmoins le *Macbeth* imprimé remplace par trois étoiles le nom de l'auteur des paroles. Le compositeur, M. Chelard, s'était essayé aux Italiens par un opéra en un acte, la *Casa da vendere*, imitation de *Maison à vendre*. Sa partition de *Macbeth* avait une valeur réelle, et il trouva une position très-honorable à Munich, comme maître de chapelle du roi de Bavière; mais cette œuvre était plus savante que dramatique, et l'ouvrage n'eut qu'un petit nombre de représentations. Le vieux roi Duncan était joué par Dabadie, Macbeth par Derivis, lord Douglas par Adolphe Nourrit, lady Macbeth par Mme Dabadie, Moïna, fille du roi, par Mlle Cinti (Mme Damoreau). Les ballets étaient de Gardel. Le poëme méritait une plus longue carrière. Il est de la même école que *la Vestale* et *Fernand Cortez*, c'est-à-dire qu'il aspire à pouvoir être lu comme à être chanté. J'en citerai d'abord l'air de Macbeth.

> Loin de moi, coupable pensers,
> Que j'abjure, que je déteste;
> Loin de moi, délire funeste
> Qui surprit mes sens oppressés !
>
> Digne de ma gloire première,
> Je suivrai ma noble carrière
> D'héroïsme et de loyauté.
> Prince, guerrier, sujet fidèle,
> A tous j'offrirai le modèle
> Qui par tous doit être imité.

Je veux, je l'obtiendrai peut-être,
Que l'avenir dise de moi :
« Macbeth fit plus que d'être roi :
« Macbeth a mérité de l'être. »

Cet air-monologue de lady Macbeth a du mouvement et de la force.

.
. Le sort en est jeté.
L'occasion sourit : elle sera saisie
Mon époux va venir.... de quelle anxiété
Mon cœur en l'attendant n'est-il pas tourmenté !
 Dans le sien qui balance encore,
Oh ! comment allumer, au gré de tous mes vœux,
Cette soif de régner dont l'ardeur me dévore ?...
Ambitieux, mais faible, ardent, mais généreux,
Invincible guerrier, prince pusillanime,
Macbeth peut bien vouloir, mais non commettre un crime.
De ce cœur indécis je saurais triompher ;
Tous ses scrupules vains, je les veux étouffer.
Venez, esprit du meurtre ! accourez, troupe horrible !
Rendez-moi comme vous sanguinaire, inflexible.
La pitié, le remords.... qu'ils se taisent !... Et toi,
 Mère du crime et des ténèbres,
O nuit ! double l'horreur de tes voiles funèbres,
Engloutis dans ton sein et mon complice et moi.

Ce chœur est mieux écrit aussi que la plupart des chœurs d'opéra :

Heureux les rois qui fondent leur empire
Sur le bonheur, l'amour de leurs sujets !
Contre eux en vain la trahison conspire,
Le sort contre eux épuise en vain ses traits.
Sur leurs débris, du sein du malheur même,
Plus glorieux, on les voit s'élever.
Au front des rois Dieu met le diadème :
C'est la vertu qui doit l'y conserver.

Le dialogue de cette tragédie lyrique a souvent de la vigueur, et est dramatiquement coupé. On en jugera par cette scène du second acte où l'ambitieuse lady Macbeth, voyant l'agitation, la lutte intérieure à laquelle est livré son mari, joue près de lui le rôle de démon tentateur.

LADY MACBETH.

Où vas-tu?

MACBETH.

Laisse-moi.

LADY MACBETH.

D'où naît ce trouble extrême!

MACBETH.

Je te crains, je me crains moi-même....
Laisse-moi!...

LADY MACBETH, *avec ironie.*

De quoi te plains-tu?
Eh! ne reçois-tu pas le prix de ta vertu?
N'entends-je pas encor, de joie environnée,
Ces voûtes proclamer le royal hyménée?
Dans trois jours, à Douglas, Macbeth, comme à son roi,
N'aura-t-il pas juré son hommage et sa foi?

MACBETH.

A Douglas!... Ah! plutôt, n'écoutant que ma rage...

LADY MACBETH.

Qui, toi?... tu serviras où tu pouvais régner;
 Et pour jamais au honteux vasselage,
 Mon fils et moi devons nous résigner.

MACBETH.

Cesse par tes discours d'aggraver mon outrage.

LADY MACBETH, *avec emportement.*

Cesse donc de le mériter.
(*Le beffroi sonne minuit. Ils écoutent en silence.*)

LADY MACBETH, *plus calme.*
Entends-tu cette heure fatale?
Tout dort.... l'instant qu'elle signale
Peut tout changer, tout arrêter.
MACBETH, *à lui-même.*
Tout dort.... L'instant qu'elle signale
Peut tout changer, tout arrêter.
LADY MACBETH.
Sois homme.... la couronne est prête;
Un seul coup la met sur ta tête.
Un seul coup!... ose le porter.
MACBETH.
Tu le veux.... la couronne est prête....
(*La main sur son poignard.*)
Allons.... tout mon corps a frémi....
LADY MACBETH.
Qu'attends-tu? la couronne est prête....
Un seul coup....
MACBETH, *à lui-même.*
Mon roi!... mon ami!...
LADY MACBETH.
Un seul coup la met sur ta tête....
MACBETH.
Dans mes foyers!... sans défense!... endormi!...
(*Il reste frappé de stupeur.*)
LADY MACBETH, *avec fureur.*
Va, va, dans ton cœur je sais lire.
Ton bras craint de frapper, quand ton cœur le désire.
(*Lui arrachant le poignard.*)
Eh bien! lâche!... c'est moi!... Donne-moi ce poignard.
(*Elle court à l'appartement du roi, dont elle ouvre la porte, et d'où il sort une faible clarté.*)
MACBETH.
Que fais-tu?
LADY MACBETH, *du seuil, jette les yeux dans l'intérieur et revient éperdue en s'écriant :*
Je ne puis.... l'aspect de ce vieillard,
Son front, ses cheveux blancs, m'ont rappelé mon père.

MACBETH.

Sortons....

LADY MACBETH.

Mais toi, soldat, toi dont l'âme plus fière
N'est point soumise à ces émotions
Des femmes, des enfants, vaines illusions,
Qui te retient? ton orgueil, ton audace,
D'un plus haut prix peuvent-ils s'occuper.
 Le sceptre dans ta main se place;
 Le sceptre va-t-il t'échapper?

C'est sans aucun doute une étude intéressante de voir le chantre de *la Marseillaise* emprunter un sujet dramatique à Shakespeare, un sujet comme celui de *Macbeth*, et l'on ne me reprochera pas la place que j'ai donnée à ce qui sera une véritable révélation pour beaucoup de lecteurs.

La révolution de 1830 fut le signal d'une résurrection pour *la Marseillaise*, et vint améliorer la position de son auteur. Dès le 6 août, la veille de son appel au trône, le duc d'Orléans fit une pension de 1500 francs à Rouget de Lisle qui, au mois de décembre suivant, fut décoré de la Légion d'Honneur. En 1832, par les démarches réitérées de Béranger, deux autres allocations de mille francs chacune, prises sur les fonds ministériels, furent accordées au poëte-musicien émérite, et il eut enfin plus d'aisance qu'il n'en avait jamais connu. Il se mit en pension à Choisy-le-Roi, chez son ami, M. Voïart, le père de Mme Tastu. C'est là qu'il mourut le 27 juin 1836, à l'âge de soixante-seize ans. Il a laissé en manuscrit des opéras, qui, on peut le présumer, ne doivent pas être sans valeur.

Une édition des œuvres de Rouget de Lisle, où son *Macbeth* aurait place, fait défaut aux bibliothèques.

Presque tout le monde ne connaît de lui que *la Marseillaise*, et il n'est pas juste qu'une œuvre célèbre d'un auteur relègue dans l'ombre toutes les autres, quand elles méritent de n'être pas oubliées[1].

1. Un frère de Rouget de Lisle, le maréchal-de-camp Rouget, était mort avant lui, en 1833.

I

AFFAIRE DE L'OPÉRA D'ADRIEN (1792).

Mémoire adressé par Hoffman à Pétion, maire de Paris, au sujet de l'interdiction de cet ouvrage [1].

Monsieur le Maire,

Permettez-moi de vous adresser des réclamations sur l'arrêté du corps municipal relativement à l'opéra d'*Adrien*, dont je suis l'auteur.

Des bruits injurieux se sont répandus sur cet opéra. Sans examiner si des bruits suffisent pour faire dé-

1. Ce document, qui intéresse à la fois l'histoire politique et l'histoire théâtrale de l'époque, est aussi un exemple de courage qu'on ne saurait trop mettre en lumière. Hoffman faillit payer cher, sous la Terreur, son énergique protestation. Heureusement son arrestation fut prévenue par quelques interventions officieuses, entre autres, à ce qu'il crut savoir, celle du conventionnel Vadier. Il dut beaucoup aussi aux bons offices d'un membre du comité de sa section, un blanchisseur nommé Gabriel, dont le désintéressement refusa toute récompense. L'auteur d'*Adrien* ne démentit jamais l'esprit d'indépendance qui formait le fond de son caractère. Il n'accepta que la croix de la Légion d'honneur, sous la Restauration, ne voulant, quoique sans fortune, aucune place, aucun avantage pécuniaire, et il ne consentit jamais non plus à faire valoir ses droits incontestables au fauteuil académique. Il s'était fixé à Passy, où il vivait fort retiré, fermant sa porte à tout visiteur qui aurait voulu solliciter sa bienveillance comme critique. Son instruction profonde embrassait, dans ses articles du *Journal des Débats*, les sujets les plus divers, et sa conversation avait un piquant auquel son bégaiement ajoutait encore. Né en 1760 à Nancy, Hoffman est mort en 1828.

fendre la représentation d'un ouvrage, j'ai pris le parti de le faire imprimer, de le livrer à la censure publique, la seule qui puisse exister, et dans un écrit répandu avec profusion, j'ai protesté contre les intentions que l'on me prêtait, et j'ai prouvé qu'une pièce de théâtre faite avant la Révolution, et traduite de Métastase, ne pouvait avoir été composée dans le dessein d'insulter à la constitution.

La municipalité était déjà chargée de l'administration de l'Opéra, quand cet ouvrage a été reçu, ou plutôt ce sont les officiers municipaux, directeurs de l'Opéra, qui ont reçu *Adrien*. Depuis dix-huit mois, que cette pièce est adoptée, on a eu plus que le temps nécessaire pour s'apercevoir si elle était écrite dans un sentiment contraire au nouvel ordre de choses; on a eu le loisir de remarquer toutes les opinions dangereuses qu'elle pouvait contenir. Cependant la municipalité ne l'a point rejetée; on a même fait 200 000 francs de dépense pour la mettre au théâtre, on a paisiblement laissé achever toutes les répétitions; et lorsque l'ouvrage est prêt à paraître sur la scène, lorsque l'auteur, en le livrant à l'impression, a prouvé la fausseté des reproches qu'on lui faisait, lorsque le public désabusé a lu l'ouvrage sans réclamer contre lui, lorsque tous les officiers municipaux en ont tenu et lu les exemplaires sans les faire dénoncer, la municipalité, effrayée de quelques lettres anonymes, de bruits vagues, et des déclamations de quelques malveillants; la municipalité, dis-je, contre les lois et les formes, empêche arbitrairement que la pièce soit représentée; et ce qui est plus cruel pour moi par le laconisme de son arrêté, elle laisse subsister, elle semble même confirmer des

calomnies odieuses, et compromet par là mon honneur, mon bien-être et ma sûreté. Je dis ma sûreté, car si la municipalité déclare qu'elle rejette *Adrien*, par rapport aux troubles qu'il peut causer, qui osera le jouer sur son théâtre? et s'il est de nature à ce qu'on n'ose pas le jouer, qui peut oser l'avoir fait?

C'est à vous, monsieur le Maire, que j'adresse ma plainte, parce que vous êtes plus que personne en état d'en sentir la justice; et je vous parlerai comme je le ferais au corps municipal tout entier.

Dans cette circonstance vous avez à mes yeux trois caractères distincts. Je vois d'abord en vous M. Pétion, qui a été un des plus zélés défenseurs de la liberté de la presse, de la liberté indéfinie, et qui a tant contribué à faire abolir toute censure *préalable*, censure que vous avez reconnue odieuse et indigne d'un peuple libre.

Vous êtes ensuite à mes yeux le chef du corps municipal chargé de la police de la ville de Paris.

Enfin, vous êtes pour moi le premier administrateur de l'Opéra, puisque la municipalité a l'entreprise de ce spectacle.

Comme M. Pétion, il est impossible que vous approuviez une acte d'autorité contraire à une loi connue, et vous savez mieux que personne que nul ouvrage ne peut être proscrit et prohibé sans que préalablement dénonciation en soit faite et jugement porté.

Lorsque vous étiez membre de l'Assemblée Constituante, vous avez énoncé et fait adopter, sur la liberté *indéfinie* de la presse, une opinion qui est devenue une loi pour toute la France. C'est cette loi que je réclame, monsieur, et je l'invoquerai jusqu'à ce qu'on m'ait

prouvé que la loi n'est puissante que contre la faiblesse, et qu'elle reste faible devant la violence.

Si c'est comme chef de la municipalité que vous avez défendu la représentation d'*Adrien*, permettez-moi de vous dire que vous n'en aviez pas le droit. La loi est formelle, la voici : *Les officiers municipaux ne pourront pas arrêter ni défendre une pièce, sauf la responsabilité des auteurs.* Rien de plus précis que ce texte ; il est sans ambiguité, et n'a pas besoin d'interprétation. Je le répète donc, le corps municipal a fait une démarche inconsidérée, en arrêtant une pièce sans l'avoir fait d'abord dénoncer et juger, et dans ce cas j'ai un juste recours à l'autorité supérieure.

Si c'est comme entrepreneur et directeur de l'Opéra que vous avez pris l'arrêté du 12 mars, j'ai bien plus de réclamations à vous faire. Dans le cas où mon ouvrage cessait de vous convenir, vous, directeur de spectacle, vous deviez simplement me rendre mon manuscrit, sans l'entacher d'aucune observation défavorable, sans parler des troubles qu'il peut causer, car ce motif appartient au municipal, et point au directeur : vous deviez me le rendre en toute propriété, me laisser la liberté de le porter à un autre théâtre, et vous soumettre à une indemnité telle que vous en auriez exigé de moi, si j'avais moi-même retiré mon ouvrage ; vous deviez enfin agir comme la Comédie-Française ou Italienne, quand elle rend un ouvrage qu'elle ne veut pas jouer.

Vous avez donné de la publicité à la séance qui défend l'opéra d'*Adrien*. Vous avez parlé dans l'arrêté des impressions défavorables qu'on en a reçu ; vous avez excipé des troubles qu'il peut causer, vous avez

pris contre lui un arrêté d'éclat, vous ne m'avez pas rendu la propriété de mon ouvrage, vous n'avez stipulé aucune indemnité envers l'auteur : il est donc clair que vous avez agi en municipal, et non en directeur de spectacle.

Il est impossible, Monsieur, que vous veuilliez excuser un acte aussi arbitraire, si contraire surtout à la probité de M. Pétion, à l'intégrité de M. le maire de Paris, et à la loyauté d'un administrateur.

J'ai donc, sous ces rapports, un triple droit de vous demander que vous ayez la bonté de me déclarer si l'arrêté du 12 mars émane du corps municipal ou de la direction de l'Opéra. Dans le premier cas, vous m'approuveriez sans doute de recourir en homme franc et libre aux autorités supérieures, pour y invoquer la protection de la loi : dans le second, je vous redemande un ouvrage que vous avouez ne vouloir pas faire représenter, je vous le redemande avec l'indemnité qui m'est due, et avec une déclaration qu'en le rejetant vous n'avez pas prétendu le dévouer à la réprobation publique.

J'insiste sur cet article, parce que votre arrêté, qui laisse subsister toute prévention défavorable, me compromet sous tous les rapports. Si quelques hommes qui osent s'appeler la Nation, ont poussé l'audace jusqu'à menacer d'incendier l'Opéra, d'insulter aux acteurs, et de déployer la violence à la représentation d'*Adrien*, vous sentez, monsieur le Maire, qu'ils ne sont pas disposés à traiter l'auteur plus favorablement. C'est pourtant à ces hommes que votre arrêté me livre ; en approuvant ces craintes, en cédant à la menace, en laissant croire que je la mérite, et en ne stipulant aucun

dédommagement pour moi, vous ne faites que satisfaire les malveillants qui attaquent l'ouvrage, et vous ne punissez que l'auteur, qui n'est pas coupable.

« Mais, » me dira-t-on (c'est là le seul prétexte de l'arrêté), « il vaut mieux interdire la représentation « d'une pièce de théâtre que de s'exposer aux troubles « qu'elle peut occasionner. »

Ce principe est bon en apparence, et il séduit tous ceux qui n'y réfléchissent pas. Mais, monsieur le Maire, vous n'en sentez que trop bien les funestes conséquences qui s'étendraient à tout autre objet qu'aux pièces de théâtre.

Eh quoi! pour éviter l'effet de quelques menaces, on proscrit un ouvrage qui ne mérite pas d'être menacé!

Mais qui vous a fait ces menaces? Quels sont les gens qui doivent exciter des troubles? Quels sont leurs motifs? Les ont-ils fait connaître? On me répond qu'il court des bruits, qu'il y a des lettres anonymes, qu'on s'apprête à des actes de violence, qu'on parle d'incendier.

Et c'est sur des *on dit*, sur des menaces, sur des lettres anonymes, c'est pour des incendiaires, que des magistrats enlèvent la propriété d'un citoyen, et défendent un ouvrage que la loi a permis! Ils le défendent sans l'accuser, lorsqu'ils l'ont sous les yeux et qu'ils peuvent juger s'il est coupable!

Celui qui menace mérite seul la sévérité des lois; celui qui est menacé a seul droit à la protection des magistrats et au secours de la force publique. Ce principe, vrai de tout temps, est plus incontestable encore dans un siècle de liberté. Et cependant le corps muni-

cipal, en prenant l'inverse d'un principe aussi sacré, s'unit à ceux qui menacent, pour nuire à celui qui est injustement menacé.

On veut prévenir des troubles, dites-vous. Empêchez-les, ces troubles, punissez ceux qui les causent, et ne corrompez pas le plaisir du public dans un genre d'amusement qui lui est cher. Êtes-vous magistrats? Êtes-vous respectables? faites-vous respecter, faites respecter la loi, et l'on ne vous menacera plus d'incendier vos spectacles; du moins, on ne vous menacera plus impunément.

Vous voulez éviter des troubles, et vous les entretenez, et vous cédez à ceux qui les fomentent, et vous pliez devant ceux qui vous menacent!

Vous voulez éviter des troubles, et vous proscrivez un ouvrage. C'est-à-dire que tous ceux qui voudront faire tomber une pièce quelconque seront sûrs d'y réussir, en menaçant, en calomniant, en insultant ouvertement; c'est-à-dire qu'un spectacle jaloux d'un autre pourra soudoyer quelques crieurs faméliques qui, par des allusions forcées et ridicules, jetteront un voile odieux sur une pièce établie à grands frais, et la détruiront en la dévouant à la réprobation politique; c'est-à-dire qu'on favorisera le perturbateur dans la crainte d'exciter un trouble; c'est-à-dire que celui qui m'attaquera, me calomniera, aura le magistrat pour protecteur, et sera d'autant plus sûr de me nuire, que des lettres anonymes et des bruits vagues suffiront pour faire lancer un arrêté contre moi; c'est-à-dire que moi-même, par représailles, je pourrai écrire, menacer, cabaler et faire défendre l'ouvrage d'un rival littéraire; c'est-à-dire enfin (et j'ai quelque honte à

l'exprimer), c'est-à-dire que la loi, qui pliera toujours devant la menace, s'avilira au point de ne pouvoir plus se faire écouter. Voilà, monsieur le Maire, la conséquence funeste, mais infaillible, du principe qui a servi de base à l'arrêté du 12 mars.

Je me résume; et sans doute il est affligeant qu'il ait fallu être si long pour plaider une cause aussi simple. Je dis donc que si l'arrêté du 12 mars émane du corps municipal, la loi est violée. Il fallait préalablement dénoncer l'ouvrage, et ne me punir qu'après un jugement légal. Si l'arrêté émane d'une administration de spectacle, les entrepreneurs doivent me rendre ma pièce, m'indemniser, déclarer qu'ils n'ont pas prétendu la juger, et me laisser par écrit la liberté de la porter à un autre théâtre.

Voilà, monsieur le Maire, des raisons que je crois justes, et que je soumets cependant à M. Pétion, c'est-à-dire au plus zélé défenseur de la liberté *indéfinie* de la presse.

D'après cette réclamation, si vous ne daignez pas me répondre et si vous croyez ne me devoir aucune satisfaction, ne soyez pas étonné, monsieur, si je donne la publicité de l'impression à ce Mémoire. S'il est décidé qu'on ne me rendra pas justice, je veux au moins que tout le public sache que je l'ai méritée, que je l'ai demandée, et que je ne l'ai pas obtenue.

II

Note publiée par Hoffman au sujet d'*Adrien* [1].

L'opéra d'*Adrien*, dont la Commune du 2 septembre a empêché les représentations, et auquel l'auteur n'a rien voulu changer, parce qu'il n'y a rien vu de coupable, appartient aujourd'hui au théâtre Feydeau. Cet ouvrage, tant calomnié et tant désiré, n'a mérité

Ni cet excès d'honneur, ni cette indignité.

On a voulu me forcer à retrancher ou à refaire quelques vers de cet ouvrage. Des conseils littéraires m'auraient trouvé docile; des ordres despotiques m'ont trouvé inflexible. M'ordonner de travailler, c'est me condamner à la paresse.

Quand le public, qui seul est mon juge, désapprouvera quelques scènes de mon ouvrage, elles disparaîtront; si l'autorité s'en mêle, les scènes resteront, fussent-elles mauvaises, et mon opiniâtreté lassera même la tyrannie.

1. Après le règne de la Terreur, Hoffman et Méhul acceptèrent pour *Adrien*, les propositions de Sageret, directeur du théâtre Feydeau. Le Théâtre des Arts (l'Opéra) ayant élevé des prétentions de propriété sur cet ouvrage dans une note que publièrent plusieurs journaux, l'auteur du poëme y répondit par celle-ci. Mais le théâtre Feydeau ferma, par suite des mauvaises affaires de Sageret. L'Opéra changea d'administration, et Hoffman consentit à lui rendre *Adrien*, qui fut enfin représenté.

Au théâtre Feydeau, cet ouvrage prouvera que ses admirateurs et ses détracteurs ont également eu tort de s'échauffer sur un si petit sujet; mais il prouvera du moins que l'auteur fera plutôt mille mauvais vers qu'une bassesse.

On répond que l'Opéra a des droits sur cet ouvrage : oui, sans doute, il en a, si les mauvais procédés, l'esprit de jacobinisme et la barbarie sont encore des droits. Qu'il vienne les faire valoir, je l'attends.

On a dit que les auteurs d'*Adrien* avaient reçu des avances sur cet ouvrage. Ceux qui répandent ce bruit sont aussi vils que les municipaux qui régnaient alors. Pour moi, je n'ai reçu de l'Opéra que de mauvais traitements; je ne nie pas la dette.

Pour Méhul, il est incapable de traiter avec un théâtre, s'il avait des engagements avec un autre.

<div style="text-align:right">HOFFMAN.</div>

III

Lettre adressée à la Convention par Laya, le soir du 12 janvier 1793, pour protester contre l'interdiction de *l'Ami des Lois*, prononcée par la Commune [1].

Citoyens législateurs,

Un grand abus d'autorité vient d'être commis contre un citoyen, dont le crime est de proclamer les lois,

[1]. Laya était né en 1761, à Paris, d'une famille originaire d'Espagne; il est mort en 1833, membre de l'Académie française. M. Léon Laya, qui a suivi avec succès la carrière dramatique, est un de ses fils.

l'ordre et les mœurs : on a anticipé sur la décision de votre commission d'instruction, à laquelle vous avez renvoyé l'examen d'un ouvrage intitulé *l'Ami des Lois*. Je me suis rallié dans cet ouvrage aux principes éternels de la raison; c'était m'identifier avec vous, et l'on vous a calomniés dans le disciple qui ne faisait que répéter vos leçons. Les faux monnayeurs en patriotisme ont affecté de faire croire que j'avais imprimé à la place de leur effigie celle des plus honnêtes patriotes. C'est ainsi que, du temps de Molière, les tartuffes prétendirent que le poëte avait voulu jouer le véritable homme pieux. Un de vos décrets, citoyens, punit de mort quiconque tendra au démembrement de la République : qu'ai-je donc fait? J'ai marqué du fer chaud de l'infamie le front des anarchistes *démembreurs*, tandis que ma main, d'un autre côté, attachait l'auréole civique sur celui d'un véritable patriote tenant à l'unité du gouvernement. La Commune, suspendant la représentation de mon ouvrage, argumente d'une prétendue fermentation alarmante dans les circonstances : le trouble qui se manifeste aujourd'hui n'est dû qu'à son arrêté placardé à l'heure même où le public était déjà rassemblé pour prendre des billets. C'est à la cinquième représentation, après quatre épreuves paisibles, qu'elle ose suspendre *l'Ami des Lois*. Comment justifiera-t-elle, cette Commune (et je dénonce ce fait), l'ordre qu'elle vient d'intimer aux comédiens, à l'instant où je partais pour me présenter devant vous ? Cet ordre porte que les comédiens seront tenus de lui soumettre, tous les huit jours, le répertoire de la semaine, pour censurer, arrêter ou laisser passer les pièces de théâtre au gré de ses caprices. Ainsi l'ancienne police

vient de ressusciter sous l'écharpe municipale. Comment se justifiera-t-elle, cette Commune, d'oser regarder et de faire courir les comédiens comme ses valets? de les avoir mandés, il y a quatre jours, pour les tancer de ce qu'ils venaient de représenter *le Cid*, tandis qu'elle tolère sur d'autres théâtres et *le Cid* et *l'Orphelin de la Chine*[1]? A-t-elle donc oublié encore que les despotes de Versailles voyaient chaque jour représenter et *Brutus*, et *la Mort de César*, et *Guillaume Tell*, etc.? Ah! sans doute, il est temps de s'élever contre ces *modernes gentilshommes de la Chambre*. Où en sommes-nous donc, citoyens, si celui qui prêche l'obéissance aux lois est condamnable? S'il en est ainsi, couvrez-vous de cendres, ô vous, à qui il reste encore quelque portion d'âme et d'humanité, et courez vous ensevelir dans les déserts!

Non, je n'ai point fait, comme on ose le dire, de mon art, qui doit être l'école du civisme et des mœurs, la satire des individus. De traits épars dans la Révolution, j'ai composé les formes de mes personnages : je n'ai point vu tel et tel; j'ai vu des hommes.

Étranger à l'intrigue, étranger aux factions, je vis avec mon cœur seulement, et mes amis; je ne connais point, je n'ai jamais vu ce citoyen que des échos d'imposture ont déjà proclamé le rémunérateur de mon civisme[2]. Que celui qui a acheté ma plume se présente,

1. Il y a dans *le Cid* un rôle de roi. De là l'incivisme reproché à ce chef-d'œuvre, quand il était représenté par le Théâtre de la Nation, qui était fort mal noté auprès du parti jacobin; mais le Théâtre de la République devait à sa couleur politique des immunités auxquelles Laya fait allusion.

2. Roland, ministre de l'Intérieur.

qu'il parle, s'il ose! Elle ne sera jamais vendue, cette plume, qu'au saint amour des lois et de la liberté! Je ne connais que ma conscience, je suis fort d'elle : ils m'attaquent, ces gens qui ont intérêt à ce que le peuple soit méchant, parce que j'ai prouvé dans mon ouvrage qu'il est bon, essentiellement bon, parce que je l'ai vengé des calomnies qui lui attribuent les crimes des brigands. Citoyens, je ne vois que vous, que la loi que vous dictez au nom du peuple, et je me sens plus libre et plus grand, en lui soumettant ma volonté, que ces misérables esclaves qui prêchent la désobéissance à vos décrets.

LAYA.

IV

12 janvier 1793.

Décret sur la représentation de *l'Ami des Lois*.

La Convention Nationale, sur la lecture donnée d'une lettre du maire de Paris, qui annonce qu'il y a un rassemblement autour de la salle du Théâtre de la Nation, qui demande que la Convention Nationale prenne en considération une députation dont le peuple attend l'effet avec impatience, et dont l'objet est d'obtenir une décision favorable, afin que la pièce de *l'Ami des Lois* soit représentée, nonobstant l'arrêté du corps municipal de Paris, qui en défend la représentation, passe à l'ordre du jour, motivé sur ce qu'il n'y

a point de loi qui autorise les corps municipaux à censurer les pièces de théâtre.

V

14 janvier 1793.

AFFAIRE DE L'AMI DES LOIS.

Proclamation du Conseil exécutif provisoire concernant la représentation des pièces de théâtre.

Le Conseil exécutif provisoire, en exécution du décret de la Convention Nationale de ce jour, délibérant sur l'arrêté du Conseil général de la Commune de Paris, en date du même jour, par lequel il est ordonné que les spectacles seront fermés aujourd'hui ; considérant que les circonstances ne nécessitent pas cette mesure extraordinaire, arrête que les spectacles continueront d'être ouverts. Enjoint néanmoins, au nom de la paix publique, aux directeurs des différents théâtres, d'éviter la représentation des pièces qui, jusqu'à ce jour, ont occasionné quelque trouble, et qui pourraient le renouveler dans le moment présent ;

Charge le maire et la municipalité de Paris de prendre les mesures nécessaires pour l'exécution du présent arrêté.

VI

16 janvier 1794.

Décret relatif à la compétence pour la suspension ou la défense des représentations d'œuvres dramatiques (affaire de *l'Ami des Lois*).

La Convention nationale casse l'arrêté du Conseil exécutif provisoire, en ce que l'injonction faite aux directeurs des différents théâtres, étant vague et indéterminée, blesse les principes, donnerait lieu à l'arbitraire, et est contraire à l'article 6 de la loi du 13 janvier 1791, qui porte que « les entrepreneurs ne recevront des ordres que des officiers municipaux, qui ne pourront arrêter ni défendre la représentation d'une pièce, sauf la responsabilité des auteurs et des comédiens, que conformément aux lois et aux règlements de police. »

VII

3 août 1793.

Décret relatif à la représentation des pièces propres à former l'esprit public [1].

Art. 1er. A compter du 4 de ce mois, et jusqu'au 1er septembre prochain, seront représentées trois fois la semaine, sur les théâtres de Paris qui seront désignés par la municipalité, les tragédies de *Brutus, Guillaume Tell, Caïus Gracchus,* et autres pièces dramatiques qui retracent les glorieux événements de la Révolution, et les vertus des défenseurs de la liberté. Une de ces représentations sera donnée chaque semaine aux frais de la République.

2. Tout théâtre sur lequel seraient représentées des pièces tendant à dépraver l'esprit public, et à réveiller la honteuse superstition de la royauté, sera fermé, et les directeurs arrêtés, et punis selon la rigueur des lois.

La municipalité de Paris est chargée de l'exécution du présent décret.

1. Par un décret du 3 pluviôse an II (22 janvier 1794), la Convention alloua une somme de 100 000 livres pour ces représentations.

VIII

AFFAIRE DE PAMÉLA.

Extrait du compte rendu de la séance de la Convention Nationale du 3 septembre 1793.

BARRÈRE. — Le Comité a pris cette nuit des mesures pour raviver l'esprit public. Il est des choses plus utiles en apparence, mais que l'on trouvera nécessaires, quand on pensera aux commotions que l'opinion publique a souvent reçues[1]. Le Théâtre de la Nation, qui n'était rien moins que national, a été fermé. Cette disposition est une suite du décret du 2 août, portant qu'il ne serait joué sur les théâtres de la République que des pièces propres à animer le civisme des citoyens. La pièce de *Paméla*, comme celle de *l'Ami des Lois*, a fait époque sur la tranquillité publique. On y voyait non la vertu récompensée, mais la noblesse[2]; les aristocrates, les modérés, les feuillants, se réunissaient pour applaudir les maximes proférées par des *mylords*; on y entendait des éloges du gouvernement anglais, et dans ce moment où ce duc d'York ravage notre territoire. Le Comité fit arrêter les représentations de la pièce. L'auteur y fit des corrections; cependant, il y

1. Le sens semble indiquer qu'il faut lire : *moins nécessaires*. J'ai copié scrupuleusement le texte du *Moniteur*, dont l'impression laissait beaucoup à désirer.
2. La pièce est intitulée *Paméla, ou la Vertu récompensée*.

laissa des vers qu'on ne peut pas approuver, tels que celui-ci :

> Le parti qui triomphe est le seul légitime.

Hier, cette pièce fut représentée sur ce théâtre, et l'aristocratie, qui est toujours aux aguets, s'y assembla. Pendant la représentation, un patriote, un aide-de-camp de l'armée des Pyrénées, envoyé auprès du Comité de Salut public, fut indigné de voir encore sur la scène les marques distinctives de la noblesse, de voir la cocarde noire arborée, d'entendre applaudir à l'éloge du gouvernement aristocratique d'Angleterre. Il interrompit; à l'instant il fut cerné, couvert d'injures, et arrêté.

Le Comité, à qui tous les faits furent rapportés, se rappela de l'incivisme marqué dans d'autres occasions par les acteurs de ce théâtre, et qu'ils étaient soupçonnés d'entretenir des correspondances avec les émigrés, et fit attention que le principal vice de la pièce de *Paméla* était le modérantisme; il crut qu'il devait faire arrêter les acteurs et les actrices du Théâtre de la Nation, ainsi que l'auteur de *Paméla*.

Si cette mesure paraissait trop rigoureuse à quelqu'un je lui dirais : Les théâtres sont les écoles primaires des hommes éclairés et un supplément à l'éducation publique.

(L'Assemblée applaudit à cette mesure et la confirme[1]).

1. Les pièces affichées par le Théâtre de la Nation pour ce jour-là, 3 septembre, où il fut fermé, étaient la *Veuve du Malabar* et *le Médecin malgré lui*. Pendant plus d'un mois, l'annonce des spectacles dans les journaux, porta : THÉATRE DE LA NATION. *Relâche jusqu'à nouvel ordre*; puis l'ancienne Comédie-Française disparut complétement de la liste des théâtres.

IX

Extrait du volume intitulé : *Liste générale et très-exacte des noms, âges, qualités et demeures de tous les Conspirateurs qui ont été condamnés à mort par le Tribunal révolutionnaire, établi à Paris par la loi du 17 août 1792, et par le second Tribunal révolutionnaire établi à Paris par la loi du 10 mars 1793, pour juger tous les ennemis de la Patrie.*

« Marie-Olympe de Gouges, femme Aubry, se disant veuve Aubry, âgée de 38 ans, native de Montauban, demeurant à Paris, rue du Harlay, section du Pont-Neuf, a été condamnée à mort et exécutée le 13 brumaire (3 novembre). »

L'histoire théâtrale se trouve bien malheureusement liée à cette citation funèbre.

Olympe de Gouges, qui avait pour mère une revendeuse à la toilette, et qui, selon certaines versions, aurait été une fille naturelle de Louis XV, était une de ces femmes dont la tête ardente s'exalta au feu de la Révolution. Mariée à un sieur Aubry, dont elle ne portait pas le nom, et connue dans la chronique galante, elle était auteur de quelques pièces de théâtre et de quelques romans moins que médiocres, quand les événements politiques la jetèrent dans une nouvelle carrière. Elle s'enthousiasma pour Mirabeau ; elle publia maintes brochures où, entre autres idées, elle réclama l'émancipation des femmes. « Nous avons bien

le droit, disait-elle, de monter à la tribune, puisque nous avons celui de monter à l'échafaud. » En attendant que cette égalité politique des deux sexes pénétrât dans la loi, Olympe de Gouges fut l'organisatrice de la Société populaire de femmes que l'on appela *Société des Tricoteuses*. Par un étrange revirement, après avoir attaqué Louis XVI pour l'affaire de Varennes, elle s'offrit à le défendre quand il fut mis en accusation, et elle s'éleva fortement contre les hommes de la Terreur. Un jour, la notoriété qu'elle avait attirée sur elle la fit reconnaître et cerner par un groupe. Un homme lui saisit brutalement la tête sous son bras, et lui arracha son bonnet en criant : « Qui veut de la tête d'Olympe pour quinze sous? — Mon ami, j'y mets la pièce de trente, » dit-elle intrépidement. La foule se prit à rire, et Olympe, s'esquivant, fut sauvée pour cette fois.

Le 23 janvier 1793, elle avait fait jouer au Théâtre de la République une prétendue pièce en quatre actes intitulée *le Général Dumouriez à Bruxelles ou les Vivandiers*, dans laquelle figurait aussi le général *Égalité* (le duc de Chartres). C'était un cadre à évolutions militaires et à combats, où le décousu des scènes, l'emphase ou la platitude du style allaient aussi loin que possible. Le public, si accommodant pour des œuvres de circonstance qui ne valaient pas mieux, malmena rudement cette production indigeste. Néanmoins, quelques voix ayant demandé le nom de l'auteur, une actrice, la citoyenne Candeille, parut pour le dire. Alors une femme à l'accent et au visage d'énergumène, — c'était Olympe de Gouges, — se levant dans une loge, dénonça les acteurs comme ayant exprès joué de manière à faire tomber la pièce. Mlle Candeille protesta contre cette

imputation, en prenant les spectateurs à témoin. Ceux-ci lui donnèrent raison et huèrent l'auteur comme ils avaient hué sa pièce : il y en eut même qui suivirent la malheureuse Olympe à sa sortie, en la sifflant et en réclamant le prix de leur place. Une seconde représentation fut essayée : elle n'alla pas jusqu'à la fin. Pour se dédommager, un certain nombre de spectateurs, sautant sur la scène, y chantèrent et dansèrent la *Carmagnole*, que les autres répétaient en chœur. Comme dernier appel, Olympe fit imprimer son ouvrage, avec une préface où elle renouvelait ses plaintes et ses invectives contre les comédiens et surtout contre Mlle Candeille, auteur aussi, qui venait de faire jouer sa *Belle Fermière*, et à qui elle imputait les menées d'une jalouse cabale.

Le triste ouvrage tombé au Théâtre de la République devait avoir pour Olympe de Gouges des résultats encore bien plus déplorables que les sifflets et les humiliations. Arrêtée, elle vit se dresser contre elle, comme un témoignage accusateur, l'œuvre qui ne semblait justiciable que des sifflets, et qui en avait subi toute la sévérité. Dans l'intervalle, Dumouriez avait tenté de tourner son armée contre le gouvernement conventionnel, dans l'intérêt de la famille d'Orléans, et n'ayant pu y réussir, il avait consommé sa défection. Par une barbare absurdité, la pièce qui avait célébré le général de la Révolution victorieux, fut présentée devant le sanglant tribunal comme un indice de complicité avec le général défectionnaire, et devint un des éléments de la sentence de mort prononcée contre Olympe de Gouges. L'infortunée, que toute énergie abandonna devant l'idée de l'échafaud, tenta la ressource d'une dé-

324 SUPPLÉMENT

claration de grossesse; mais ce fut inutilement, l'expertise médicale ayant répondu que la grossesse, si elle existait, n'était pas assez avancée pour que l'on pût la constater.

L'arrêt d'Olympe de Gouges, qui porte le numéro 146 de la funèbre liste, vient presque immédiatement avant celui de Louis-Philippe-Joseph Égalité, ci-devant duc d'Orléans, inscrit sous le numéro 150. Le duc d'Orléans fut condamné et exécuté le 7 novembre 1793 [1].

X

18 nivôse an IV (4 janvier 1796).

Arrêté du Directoire exécutif, concernant les spectacles [1].

Le Directoire exécutif arrête : Tous les directeurs, entrepreneurs et propriétaires des spectacles de Paris

1. Le nombre des condamnés du Tribunal révolutionnaire de Paris portés sur la liste que je cite est de 2637, jusqu'au 9 thermidor *inclusivement*, car la Terreur continuait de frapper ses victimes ce jour-là même, tandis qu'elle succombait à la Convention. Ensuite, et dès le lendemain, viennent à leur tour les terroristes, Robespierre en tête.

2. Après la journée du 13 vendémiaire, les mesures du pouvoir tendirent à réprimer et à frapper l'esprit anti-républicain qui s'était associé à la réaction thermidorienne. L'arrêté que nous donnons ici fut une de ces mesures. L'ordre de jouer de nouveau dans les spectacles l'air *Ça ira*, que cette réaction avait banni, et l'interdiction du *Réveil du Peuple*, dont elle avait fait son hymne attitré, sont des indications bien significatives.

sont tenus, sous leur responsabilité individuelle, de faire jouer, chaque jour, par leur orchestre, avant la levée de la toile, les airs chéris des républicains, tels que *la Marseillaise, Ça ira, Veillons au Salut de l'Empire*, et *le Chant du Départ*.

Dans l'intervalle des deux pièces, on chantera toujours l'hymne des Marseillais, ou quelqu'autre chanson patriotique.

Le Théâtre des Arts donnera, chaque jour de spectacle, une représentation de *l'Offrande à la Liberté*, avec ses chœurs et accompagnements, ou quelqu'autre pièce républicaine.

Il est expressément défendu de chanter, laisser ou faire chanter l'air homicide dit *le Réveil du Peuple*.

Le ministre de la police générale donnera les ordres les plus précis pour faire arrêter tous ceux qui, dans les spectacles, appelleraient par leurs discours le retour de la royauté, provoqueraient l'anéantissement du corps législatif ou du pouvoir exécutif, exciteraient le peuple à la révolte, troubleraient l'ordre et la tranquillité publique, et attenteraient aux bonnes mœurs.

Le ministre de la police mandera, dans le jour, tous les directeurs et entrepreneurs de chacun des spectacles de Paris; il leur fera lecture du présent arrêté, leur intimera, chacun à leur égard, les ordres qui y sont contenus : il surveillera l'exécution pleine et entière de toutes ses dispositions, et en rendra compte au Directoire.

XI

25 pluviôse an IV (14 février 1796).

Arrêté concernant la police des spectacles[1].

Le Directoire exécutif, considérant que le but essentiel de ces établissements publics, où la curiosité, le goût des arts, et d'autres motifs, attirent chaque jour un rassemblement considérable de citoyens de tout sexe et de tout âge, étant de concourir, par l'attrait même du plaisir, à l'épuration des mœurs et à la propagation des principes républicains, ces institutions doivent être l'objet d'une sollicitude spéciale de la part du gouvernement;

Que l'article 356 de l'acte constitutionnel place sous la surveillance particulière de la loi toutes les professions qui intéressent les mœurs publiques;

Qu'à cet égard la constitution n'a fait que sanctionner les principes déjà consacrés par la loi du 2 août 1793, qui, en ordonnant la représentation périodique, sur les théâtres de Paris, de pièces républicaines, ordonne aussi que tout théâtre sur lequel seraient représentées des pièces tendant à dépraver l'esprit public et à réveiller la honteuse superstition de la royauté, sera

1. On reconnaîtra dans cet arrêté le même but et la même indication que dans celui qui précède.

fermé, et les directeurs arrêtés pour être punis suivant la rigueur des lois;

Que celle du 14 du même mois charge textuellement les conseils généraux des communes de diriger les spectacles, et d'y faire représenter les pièces les plus propres à former l'esprit public et à développer l'énergie républicaine;

Que, par ces dispositions, la Convention Nationale a clairement dérogé à celle de la loi du 13-19 janvier 1791, rappelée dans les décrets des 14 et 16 janvier 1793, qui interdisait aux municipalités la faculté d'arrêter ou défendre la représentation des pièces, sauf la responsabilité des auteurs ou comédiens;

Que, néanmoins, quelques auteurs d'ouvrages dramatiques, ainsi que quelques directeurs ou artistes des théâtres, particulièrement dans les grandes communes de la République, cherchent à se soustraire à l'action salutaire de cette direction et de cette surveillance, en affectant, par un dangereux abus des principes, de confondre la liberté de la presse, si religieusement et si justement consacrée par la constitution, avec le droit essentiellement subordonné à l'autorité civile de disposer d'un établissement public, pour y influencer, par le prestige de la déclamation et des arts, une grande masse de citoyens, et y répandre avec sécurité le poison des maximes les plus anti-républicaines, et qu'il est essentiel de rappeler aux citoyens les lois qui placent tous les établissements de ce genre sous la surveillance expresse et directe des pouvoirs constitués,

Arrête ce qui suit :

Art. 1ᵉʳ. En exécution des lois qui attribuent aux officiers municipaux des communes la police et la di-

rection des spectacles, le bureau central de police, dans les cantons où il en est établi, et les administrations municipales dans les autres cantons de la République, tiendront sévèrement la main à l'exécution des lois et règlements de police sur le fait des spectacles, notamment des lois rendues les 16-24 août 1790, 2 et 14 août 1793 ; en conséquence, ils veilleront à ce qu'il ne soit représenté sur les théâtres établis dans les communes de leur arrondissement, aucune pièce dont le contenu puisse servir de prétexte à la malveillance et occasionner du désordre, et ils arrêteront la représentation de toutes celles par lesquelles l'ordre public aurait été troublé d'une manière quelconque.

Art. 2. Conformément à l'article 2 de la loi du 2 août, précitée, le bureau central de police et les administrations municipales feront fermer les théâtres sur lesquels seraient représentées des pièces tendant à dépraver l'esprit public, et à réveiller la honteuse superstition de la royauté, et ils feront arrêter et traduire devant les officiers de police judiciaire compétents, les directeurs desdits théâtres, pour être punis suivant la rigueur des lois.

XII

AFFAIRE DES ASSEMBLÉES PRIMAIRES, OU LES ÉLECTIONS.

Dialogue-préface placé par Martainville en tête de la pièce [1].

Nous allons, au lieu de Préface, donner un échantillon du style et de la conduite du Bureau central; ce préambule a été aussi imprimé en affiche.

Le théâtre des Jeunes Artistes donnait, depuis trois jours, avec le plus grand succès un vaudeville intitulé l'ASSEMBLÉE PRIMAIRE OU LES ÉLECTIONS; la quatrième représentation était affichée pour hier. Le directeur est mandé au Bureau central. Il s'explique et sort avec une autorisation provisoire de donner la pièce. Une heure après, il prend un remords aux membres du Bureau central. Arrive un arrêté portant : LE DIRECTEUR NE DONNERA PAS TELLE PIÈCE, IL FERA METTRE DES BANDES SUR SES AFFICHES. Cet arrêté n'était pas motivé. On s'y soumit, mais le soir je me transportai au Bureau central avec un artiste du théâtre. On nous introduit auprès des administrateurs. Je m'adresse à

[1]. Ce morceau est assez curieux pour qu'on soit bien aise d'en trouver ici le texte complet, à la suite duquel vient le *nota* que j'ai cité, page 161. — Le titre de la pièce porte : *les Assemblées primaires,* et non *l'Assemblée,* comme on lit dans ce dialogue.

Limodin, qui seul avait signé l'arrêté de défense. Je vais mettre notre conversation en dialogue.

<div style="text-align:center">MOI.</div>

Citoyen, vous avez pris un arrêté qui défend la représentation de la pièce intitulée : L'ASSEMBLÉE PRIMAIRE. J'en suis l'auteur, et je crois qu'il eût été du devoir ou au moins de la délicatesse du Bureau central de la motiver.

<div style="text-align:center">LIMODIN.</div>

Nous n'avons pas besoin de motiver de tels arrêtés.

<div style="text-align:center">MOI.</div>

Voudriez-vous au moins le faire de vive voix?

<div style="text-align:center">LIMODIN.</div>

Le titre seul de la pièce suffit pour la proscrire... et toute la pièce répond au titre.

<div style="text-align:center">MOI.</div>

L'avez-vous lue?

<div style="text-align:center">LIMODIN.</div>

Non, mais c'est égal.

<div style="text-align:center">MOI.</div>

Oui, c'est comme si vous l'aviez lue.

<div style="text-align:center">LIMODIN.</div>

Je sais qu'il y a un endroit où vous parlez d'une fille que son père ne veut marier qu'à un électeur, et vous dites : *Cette fille sait mieux ce qu'il lui faut que l'Assemblée primaire.* N'est-il pas scandaleux, citoyen, de comparer l'Assemblée primaire à une fille?

<div style="text-align:center">MOI, *souriant*.</div>

Citoyen! Ah! que vous êtes méchant! Croire que j'ai comparé l'Assemblée primaire à une fille! Ah! c'est trop malin!... Mais, tenez, j'ai le manuscrit sur moi, jetez-y un coup d'œil.

<div style="text-align:center">LIMODIN, *s'adressant à un citoyen qui était dans la salle, à quelques pas de là*.</div>

Citoyen, vous qui avez plus d'esprit que moi, dites-moi ce que vous pensez de ce couplet-là. (*Et il lui relit le couplet de l'Assemblée et de la fille.*)

<div style="text-align:center">LE CITOYEN.</div>

Quant à moi.... Sûrement.... Parce qu'enfin....

LIMODIN, *vivement.*

Vous voyez que tout le monde est de mon avis.

MOI.

Oui, qui ne dit mot consent.

LIMODIN.

Qu'est-ce que c'est encore que cela?

Pour tâcher que l'Assemblée
Paraisse un p'tit brin calée.

MOI.

Citoyen, vous détachez deux vers d'un couplet. Souvenez-vous que le cardinal de Richelieu disait : « Donnez-moi six lignes du plus honnête homme et je le fais pendre[1]. »

LIMODIN.

Nous ne sommes pas le cardinal de Richelieu et nous ne voulons faire pendre personne.

MOI.

En vérité? Oh! bien, je commence à être plus tranquille.

LIMODIN.

Vous avez beau faire le goguenard ; votre pièce ne sera pas jouée, parce qu'elle peut occasionner du trouble.

MOI.

Au moins voilà-t-il une raison. Cependant, observez que les pièces capables de causer du trouble produisent surtout leur effet pendant la première effervescence, et la mienne a déjà été donnée trois fois. Le calme le plus profond n'a été interrompu que par les fréquents applaudissements du public, que je crois un aussi bon juge que le Bureau central.

LIMODIN, *s'échauffant.*

Je me f.... du public!!! JE ME F.... DU PUBLIC!!!

MOI.

Vous m'allez forcer, moi chétif, à dire comme Molière : « Monsieur ne veut pas qu'on le joue. »

LIMODIN.

Pas de propos.

UN CITOYEN, *que je ne connais pas, mais qu'à son ton je soupçonne être un administrateur me dit :*

Vous avez avili les Assemblées primaires.

[1]. Ce mot n'est pas du cardinal de Richelieu, il est du conseiller d'État Laubardemont.

MOI.

Lisez la pièce et vous verrez le contraire.

LE MÊME CITOYEN.

Mais f....! Monsieur!

MOI.

Ah! citoyen, je ne croyais pas que cet endroit dût retentir d'un mot comme celui que vous venez de prononcer. Quant au terme de MONSIEUR.... vous qui craignez tant qu'on n'avilisse les fonctions de citoyens, respectez-en du moins le titre; car, CITOYEN, quoique simple CITOYEN, je suis autant CITOYEN qu'un CITOYEN magistrat.

LIMODIN.

Bientôt on fera une pièce intitulée : LE CORPS LÉGISLATIF.

MOI.

Parbleu! vous me donnez une bonne idée.

LIMODIN.

Il y a six ans, auriez-vous osé mettre le roi et sa famille sur la scène[1]?

MOI.

Vous comparez le Corps Législatif au roi et à sa famille.... Si je ne vous connaissais pas, je vous prendrais pour un *avilisseur*.

LIMODIN.

Vous auriez craint la guillotine.

MOI, *avec chaleur et en fixant Limodin.*

J'ai gémi en prison, et j'ai moins frémi de l'idée de la mort que de l'atrocité des hommes qui prêchaient dans leurs sections la mutilation du Corps Législatif et l'assassinat des meilleurs citoyens français.

LIMODIN.

Citoyen, vous me faites perdre un temps précieux. Retirez-vous, et soyez sûr qu'on ne jouera pas votre pièce pendant la durée des Assemblées primaires.

MOI.

C'est donc votre dernier mot?

1. Ce dialogue ayant lieu en 1797, ce serait par inadvertance que Limodin aurait dit : « *six* ans, » pour rappeler le règne de l'échafaud.

LIMODIN.

Absolument.

MOI.

Adieu donc, citoyen.

Et nous nous retirâmes en disant entre nous : ET C'EST LA UN MAGISTRAT !

A. MARTAINVILLE.

XIII

Dès avant l'expédition d'Égypte, à la suite des victoires d'Italie et du traité de Campo-Formio, le général Bonaparte avait reçu des honneurs qu'il n'est pas sans intérêt de rapprocher du dix-huit brumaire, car c'était dès lors cette journée qui se préparait. Je ne parlerai pas d'une mauvaise pièce d'allusion par Sauvigny, *Scipion l'Africain*, jouée au Théâtre de la République, et qui eut grand besoin du passe-port de l'intention, témoin ce vers grotesque :

Capoue a sauvé Rome, et Carthage est malade.

J'emprunterai plutôt à Roger, dans une de ses préfaces, ce souvenir d'une représentation donnée au commencement de 1798, sur le théâtre Feydeau :

« Le vainqueur de l'Italie était alors à Paris ; c'était à qui lui rendrait des hommages. Plus il feignait vouloir s'y dérober, plus on l'en accablait ; et tous ces hommages n'étaient pas, à vrai dire, d'une invention également heureuse.

« Quel fut, par exemple, le spectacle joué par ordre devant l'auteur du traité de Campo-Formio, devant le futur empereur des Français? L'opéra du *Traité nul* et la tragédie de *Macbeth*. Cet *à-propos* ne rappelle-t-il pas la représentation de *Britannicus*, donnée depuis en présence de l'impératrice Joséphine, au moment même où s'opérait son divorce?

« Etait-ce par hasard, par maladresse ou par malice qu'on avait choisi *Macbeth?* Je l'ignorais. Ce que je sus seulement à n'en pouvoir douter, c'est que le grand général, quelque effort qu'il fît pour se cacher dans le fond de sa loge et pour dissimuler ses émotions, n'entendit pas sans embarras ces vers du vieux Duncan à Macbeth :

> Près d'être enveloppé du bruit de la victoire,
> Tu ne veux, je le vois, qu'échapper à la gloire.
> Jamais l'ambition ne corrompra ton cœur,

Et que son trouble fut surtout remarquable au récit de la vision de Macbeth :

> Et tous trois, dans les airs, en fuyant loin de moi,
> M'ont laissé pour adieu ces mots : *Tu seras roi!* »

XIV

25 avril 1807.

Arrêté du ministre de l'Intérieur portant règlement pour les théâtres de Paris et des départements [1].

Titre I^{er}.
Des théâtres de Paris.

Art. 1^{er}. Les théâtres, dont les noms suivent, sont considérés comme *grands théâtres*, et jouiront des prérogatives attachées à ce titre par le décret du 8 juin 1806 :

1° Le *Théâtre-Français* (théâtre de S. M. l'Empereur).

Ce théâtre est spécialement consacré à la tragédie et à la comédie.

Son répertoire est composé : 1° de toutes les pièces (tragédies, comédies et drames) jouées sur l'ancien théâtre de l'Hôtel de Bourgogne, sur celui que dirigeait Molière, et sur le théâtre qui s'est formé de la réunion de ces deux établissements, et qui a existé sous diverses dénominations jusqu'à ce jour ; 2° des comédies jouées

1. La rigoureuse délimitation de genre où les théâtres furent renfermés, et d'autres dispositions de cet arrêté, portent tellement le caractère du régime d'alors, que cette reproduction nous a paru intéressante comme document pour l'histoire, aussi bien que comme document théâtral.

sur les théâtres dits *Italiens*, jusqu'à l'établissement de l'Opéra-Comique.

Le *Théâtre de l'Impératrice* sera considéré comme une annexe du Théâtre-Français, pour la comédie seulement.

Son répertoire contient : 1° les comédies et drames spécialement composés pour ce théâtre ; 2° les comédies jouées sur les théâtres dits *Italiens*, jusqu'à l'établissement de l'Opéra-Comique ; ces dernières pourront être représentées par le théâtre de l'Impératrice, concurremment avec le Théâtre-Français.

2° Le *théâtre de l'Opéra* (Académie impériale de Musique).

Ce théâtre est spécialement consacré au chant et à la danse ; son répertoire est composé de tous les ouvrages, tant opéras que ballets, qui ont paru depuis son établissement, en 1646.

1° Il peut seul représenter les pièces qui sont entièrement en musique, et les ballets du genre noble et gracieux : tels sont tous ceux dont les sujets ont été puisés dans la mythologie et dans l'histoire, et dont les principaux personnages sont des dieux, des rois ou des héros.

2° Il pourra aussi donner (mais non exclusivement à tout autre théâtre) des ballets représentant des scènes champêtres, ou des actions ordinaires de la vie.

3° Le *théâtre de l'Opéra-Comique* (théâtre de S. M. l'Empereur).

Ce théâtre est spécialement destiné à la représentation de toute espèce de comédies ou drames mêlés de couplets, d'ariettes et de morceaux d'ensemble.

Son répertoire est composé de toutes les pièces

jouées sur le théâtre de l'Opéra-Comique, avant et après sa réunion à la Comédie-Italienne, pourvu que le dialogue de ces pièces soit coupé par du chant.

L'*Opéra-Buffa* doit être considéré comme une annexe de l'Opéra-Comique. Il ne peut représenter que des pièces écrites en italien.

Art. 2. Aucun des airs, romances et morceaux de musique, qui auront été exécutés sur les théâtres de l'Opéra et de l'Opéra-Comique, ne pourra, sans l'autorisation des auteurs ou propriétaires, être transporté sur un autre théâtre de la capitale, même avec des modifications dans les accompagnements, que cinq ans après la première représentation de l'ouvrage dont ces morceaux font partie.

Art. 3. Seront considérés comme *théâtres secondaires:*
1° Le *théâtre du Vaudeville.*

Son répertoire ne doit contenir que de petites pièces mêlées de couplets, sur des airs connus, et des parodies.

2° Le *théâtre des Variétés, boulevard Montmartre.*

Son répertoire est composé de petites pièces dans le genre grivois, poissard ou villageois, quelquefois mêlées de couplets également sur des airs connus.

3° Le *théâtre de la Porte Saint-Martin.*

Il est spécialement destiné au genre appelé *mélodrame*, aux pièces à grand spectacle. Mais dans les pièces du répertoire de ce théâtre, comme dans toutes les pièces des théâtres secondaires, on ne pourra employer pour les morceaux de chant, que des airs connus.

On ne pourra donner sur ce théâtre des ballets dans le genre historique et noble; ce genre, tel qu'il est

indiqué plus haut, étant exclusivement réservé au Grand-Opéra.

4° Le *théâtre dit de la Gaîté*.

Il est spécialement destiné aux *pantomimes* de tout genre, mais sans ballets; aux *arlequinades* et autres *farces* dans le goût de celles données autrefois par *Nicolet* sur ce théâtre.

5° Le *théâtre des Variétés-Étrangères*.

Le répertoire de ce théâtre ne pourra être composé que de pièces traduites des *théâtres étrangers*.

Art. 4. Les autres théâtres actuellement existants à Paris, et autorisés par la police antérieurement au décret du 8 juin 1806, seront considérés comme annexes ou doubles des *théâtres secondaires :* chacun des directeurs de ces établissements est tenu de choisir, parmi les genres qui appartiennent aux théâtres secondaires, le genre qui paraîtra convenir à son théâtre.

Ils pourront jouer, ainsi que les théâtres secondaires, quelques pièces de répertoires des grands théâtres, mais seulement avec l'autorisation des administrations de ces spectacles, et après qu'une rétribution due aux grands théâtres aura été réglée de gré à gré, conformément à l'art. 4 du décret du 8 juin, et autorisée par le ministre de l'intérieur.

Art. 5. Aucun des théâtres de Paris ne pourra jouer des pièces qui sortiraient du genre qui lui a été assigné.

Mais lorsqu'une pièce aura été refusée à l'un des trois grands théâtres, elle pourra être jouée sur l'un ou sur l'autre des théâtres de Paris, pourvu toutefois que la pièce se rapproche du genre assigné à ce théâtre.

Art. 6. Lorsque les directeurs ou entrepreneurs de

spectacles voudront s'assurer que les pièces qu'ils ont reçues ne sortent point du genre de celles qu'ils sont autorisés à représenter, et éviter l'interdiction inattendue d'une pièce dont la mise en scène aurait pu leur occasionner des frais, ils pourront déposer un exemplaire de ces pièces dans les bureaux du ministère de l'Intérieur.

Lorsqu'une pièce ne paraîtra pas être du genre qui convient au théâtre qui l'aura reçue, les entrepreneurs ou directeurs en seront prévenus par le ministre.

L'examen des pièces dans les bureaux du ministère de l'Intérieur, et l'approbation donnée à leur représentation, ne dispenseront nullement les directeurs de recourir au ministère de la Police, où les pièces doivent être examinées sous d'autres rapports.

Art. 7. Pour que les théâtres n'aient pas à souffrir de cette détermination et distribution de genres, le ministre leur permet de conserver en entier leurs anciens répertoires, quand même il s'y trouverait quelques pièces qui ne fussent pas du genre qui leur est assigné; mais ces anciens répertoires devront rester rigoureusement tels qu'ils ont été déposés dans les bureaux du ministère de l'Intérieur, et arrêtés par le ministre.

Par cet article, toutefois, il n'est nullement contrevenu à l'article 4 du décret du 8 juin, qui ne permet à aucun théâtre de Paris, de jouer les pièces des grands théâtres, sans leur payer une rétribution.

(Les dispositions qui suivent sont relatives aux théâtres des départements, théâtres sédentaires et troupes ambulantes.)

XV

Décret du 29 juillet 1807, sur la fixation du nombre des théâtres à Paris.

Titre Ier.

(Ce titre renferme des dispositions générales.)

Titre II.

Du nombre des théâtres et des règles auxquelles ils sont assujettis.

Art. 4. Le *maximum* du nombre des théâtres de notre bonne ville de Paris est fixé à huit; en conséquence, sont seuls autorisés à ouvrir, afficher et représenter, indépendamment des quatre grands théâtres mentionnés en l'art. 1er du règlement de notre ministre de l'Intérieur, en date du 25 avril dernier, les entrepreneurs ou administrateurs des quatre théâtres suivants :

1e Le théâtre de la Gaîté, établi en 1760 : celui de l'Ambigu-Comique, établi en 1772, boulevard du Temple, lesquels joueront concurremment des pièces du même genre désignées aux paragraphes 3 et 4 de l'art. 3 du règlement de notre ministre de l'intérieur.

2° Le théâtre des Variétés, boulevard Montmartre, établi en 1777; et le théâtre du Vaudeville, établi en

1792, lesquels joueront concurremment des pièces du même genre, désignées aux paragraphes 3 et 4 du règlement de notre ministre de l'Intérieur.

Art. 5. Tous les théâtres non autorisés par l'article précédent seront fermés avant le 15 août.

En conséquence, on ne pourra représenter aucune pièce sur d'autres théâtres dans notre bonne ville de Paris, que ceux ci-dessus désignés, sous aucun prétexte, ni y admettre le public, même gratuitement, faire aucune affiche, distribuer aucun billet imprimé ou à la main, sous les peines portées par les lois et règlements de police.

Art. 6. Le règlement susdaté fait par notre ministre de l'Intérieur, est approuvé pour être exécuté dans toutes les dispositions auxquelles il n'est pas dérogé par notre présent décret.

Art. 8. Nos ministres de l'Intérieur et de la Police générale sont chargés de l'exécution du présent décret[1].

1. L'article 4 compte quatre grands théâtres seulement, parce que l'Opéra-Buffa restait en dehors du nombre. Il n'avait pas de salle en propre et alternait deux fois par semaine avec la troupe du théâtre de l'Impératrice, qu'il suivit de la salle Louvois à l'Odéon.

XVI

Ouvrages représentés par la Comédie-Française à la Cour impériale, dans les résidences des Tuileries, de l'Élysée, de Saint-Cloud, de Fontainebleau, de la Malmaison, de Compiègne et de Trianon.

TRAGÉDIES.

Ouvrages.	Auteurs.
Agamemnon.	Lemercier.
Andromaque.	Racine.
Artaxerce.	Delrieu.
Athalie.	Racine.
Bajazet.	Racine.
Bérénice.	Racine.
Britannicus.	Racine.
Brutus.	Voltaire.
Cid (le).	Corneille (P.).
Cinna.	Corneille (P.).
Comte d'Essex (le).	Corneille (Thomas).
Coriolan.	La Harpe.
Électre.	Crébillon.
Esther.	Racine.
États de Blois (les).	Raynouard.
Hector.	Luce de Lancival.
Héraclius.	Corneille (P.).
Horace.	Corneille (P.).
Iphigénie en Aulide.	Racine.
Iphigénie en Tauride.	Guymond de La Touche.
Mahomet.	Voltaire.
Mahomet II.	Baour-Lormian.
Manlius.	Lafosse.
Mithridate.	Racine.

Ouvrages.	Auteurs.
Mort de César (la).	Voltaire.
Mort de Henri IV (la).	Legouvé.
Mort de Pompée (la).	Corneille (P.).
Nicomède.	Corneille (P.).
Ninus II.	Brifaut.
OEdipe.	Voltaire.
Omasis.	Baour-Lormian.
Oreste.	Voltaire.
Othello.	Ducis.
Phèdre.	Racine.
Philoctète.	La Harpe.
Polyeucte.	Corneille (P.).
Rhadamiste et Zénobie.	Crébillon.
Rodogune.	Corneille (P.).
Rome sauvée.	Voltaire.
Sertorius.	Corneille (P.).
Templiers (les).	Raynouard.
Tippo-Saëb.	Jouy.
Venceslas.	Rotrou.
Vénitiens (les).	Arnault.
Zaïre.	Voltaire.

COMÉDIES.

Abbé de l'Épée (l').	Bouilly.
Amant bourru (l').	Monvel.
Amour et la Raison (l').	Pigault-Lebrun.
Assemblée de Famille (l').	Riboutté.
Avare (l').	Molière.
Aveugle clairvoyant (l').	Legrand.
Avis aux Mères ou les Deux Fêtes.	Dupaty.
Avocat Patelin (l').	Brueys.
Barbier de Séville (le).	Beaumarchais.
Babillard (le).	Boissy.
Bourru bienfaisant (le).	Goldoni.
Brueys et Palaprat.	Etienne.
Caroline ou le Tableau.	Roger.
Cercle (le).	Poinsinet.

Ouvrages.	Auteurs.
Châteaux en Espagne (les).	Collin-d'Harleville.
Conteur (le).	Picard.
Crispin rival de son maître.	Le Sage.
Deux Gendres (les).	Étienne.
Deux Pages (les).	Dezède.
Distrait (le).	Regnard.
École des Bourgeois (l').	Dalainval.
Épreuve nouvelle (l').	Marivaux.
Esprit de Contradiction (l').	Dufresny.
Ésope à la cour.	Boursault.
Étourdis (les).	Andrieux.
Fausse Agnès (la).	Destouches.
Fausses Confidences (les).	Marivaux.
Fausses Infidélités (les).	Barthe.
Femmes savantes (les).	Molière.
Festin de Pierre (le).	Molière (mis en vers par Thomas Corneille.)
Florentin (le).	La Fontaine.
Folies amoureuses (les).	Regnard.
Gageure imprévue (la).	Sédaine.
Héritiers (les).	Alexandre Duval.
Heureusement.	Rochon de Chabannes.
Heureuse Erreur.	Patrat.
Homme du Jour (l').	Boissy.
Inconstant (l').	Collin-d'Harleville.
Intrigue épistolaire (l').	Fabre-d'Eglantine.
Intrigante (l').	Étienne.
Jeu de l'Amour et du Hasard (le).	Marivaux.
Jeunesse de Henri V (la).	Alexandre Duval.
Joueur (le).	Reguard.
Legs (le).	Marivaux.
Mariage de Figaro (le).	Beaumarchais.
Mariage secret (le).	Desfaucherets.
Méchant (le).	Gresset.
Menteur (le).	Corneille (P.).
Mère jalouse (la).	Barthe.
Métromanie (la).	Piron.
Minuit.	Désaudras.

Ouvrages.	Auteurs.
Misanthrope (le).	Molière.
Molière avec ses Amis.	Andrieux.
Monsieur de Crac.	Collin-d'Harleville.
Nièce supposée (la).	Planard.
Optimiste (l').	Collin-d'Harleville.
Original (l').	Hoffman.
Originaux (les).	Fagan.
Parleur contrarié (le).	Delaunay-Vasary.
Philinte de Molière (le).	Fabre-d'Églantine.
Philosophe sans le savoir (le).	Sédaine.
Plaideurs (les).	Racine.
Précepteurs (les).	Fabre-d'Églantine.
Procureur arbitre (le).	Poisson (Philippe).
Projets de mariage (les).	Alexandre Duval.
Pupille (la).	Fagan.
Retour imprévu (le).	Regnard.
Revanche (la).	Roger et Creuzé de Lesser.
Rivaux d'eux-mêmes (les).	Pigault-Lebrun.
Secret du Ménage (le).	Creuzé de Lesser.
Shakespeare amoureux.	Alexandre Duval.
Somnambule (le).	Pont de Veyle.
Sourd (le).	Desforges.
Suite d'un Bal masqué (la).	Mme de Bawr.
Tartuffe (le).	Molière.
Tartuffe de Mœurs (le).	Chéron.
Trois Sultanes (les).	Favart.
Tyran domestique (le).	Alexandre Duval.

Quelques distributions de rôles, dans ces représentations de la cour impériale, feront juger combien l'exécution y était excellente, et quelle réunion de talents possédait le Théâtre-Français.

Distribution du MISANTHROPE, dans la représentation donnée à Saint-Cloud, le 24 avril 1806 :

Alceste	Fleury.
Philinte	Baptiste aîné.

Oronte	Desprez.
Acaste	Armand.
Clitandre	Michelot.
Dubois	Dugazon.
Le garde des maréchaux	Larochelle.
Célimène	Mlle Louise Contat.
Eliante	Mlle Mars.
Arsinoé	Mme Thénard.

Pour la représentation du *Cid* donnée dans la même résidence, le 1er juin suivant, l'Empereur avait indiqué lui-même la distribution des rôles et fait rétablir celui de l'Infante, qui fut rempli par Mlle Georges. Rodrigue était joué par Talma, Don Diègue par Monvel, le roi par Lafon, Don Gormas par Baptiste aîné. La distribution du rôle de Chimène est omise dans le document que j'ai sous les yeux ; mais il dut nécessairement être joué par Mlle Duchesnois.

LES FEMMES SAVANTES.

(Représentation donnée à Saint-Cloud le 24 juillet 1806.)

Clitandre	Fleury.
Chrysale	Grandménil.
Vadius	Dazincourt.
Trissotin	Baptiste cadet.
Ariste	Lacave.
Le Notaire	Varenne.
Philaminthe	Mlle Louise Contat.
Bélise	Mme Thénard.
Armande	Mme Talma.
Henriette	Mlle Mars.
Martine	Mlle Devienne.

Le 27 du même mois, *Mahomet* fut joué à Saint-

Cloud, et les ambassadeurs de la Porte Ottomane assistèrent à cette représentation. Reste à savoir, en supposant qu'ils comprissent le français ou que la pièce leur fût traduite par un interprète, s'ils trouvèrent que le caractère du prophète et les mœurs orientales y fussent peints avec fidélité.

HORACE.

(Représentation du 25 septembre 1807, à Fontainebleau.)

Le vieil Horace	Saint-Prix.
Horace	Talma.
Curiace	Damas.
Tulle	Baptiste aîné.
Valère	Desprez.
Flavian	Lacave.
Sabine	Mlle Duchesnois.
Camille	Mlle Georges.
Julie	Mlle Gros.

Mlle Raucourt figure aussi dans plusieurs de ces représentations (rôles de Léontine dans *Héraclius*, de Clytemnestre dans *Iphigénie*, de Cornélie dans la *Mort de Pompée*, de Cléopâtre dans *Rodogune*, d'Agrippine dans *Britannicus*, etc.) Le Théâtre-Français avait donc alors trois tragédiennes en première ligne : Mlle Raucourt, Mlle Georges et Mlle Duchesnois.

En 1813, pendant la suspension d'armes qui suivit les batailles de Lutzen et de Bautzen, Napoléon ne voulut pas être privé de son spectacle favori, les représentations du Théâtre-Français. L'élite des comédiens de la rue de Richelieu furent appelés à Dresde, dans cette courte interruption des combats, comme ils l'a-

vaient été à Erfurt, en 1808. Voici quelles gratifications furent allouées à tous ceux qui firent ce voyage :

Fleury	10,000 fr.
Mlle Mars	10,000
Talma	8,000
Mlle Georges	8,000
Saint-Prix	6,000
Desprez	6,000
Saint-Fal	6,000
Baptiste cadet	6,000
Armand	6,000
Devigny	6,000
Mlle Émilie Contat [1]	6,000
Mlle Bourgoin	6,000
Michot	4,000
Thénard	4,000
Michelot	4,000
Mlle Thénard	4,000
Mlle Mézeray	4,000
Barbier	3,000

Le souffleur et le perruquier même ne furent pas oubliés ; ils reçurent chacun 500 fr., ainsi que les chefs des figurants. Le total s'élève à 111,500 fr., indépendamment de 42,800 fr. pour les frais de retour.

Ajoutons que les hauts dignitaires de l'Empire étaient tenus d'avoir leur loge au Théâtre-Français, et de la payer largement.

Outre les représentations données dans les résidences impériales et à l'étranger devant l'Empereur, il y en eut beaucoup, dans la salle de la rue de Richelieu, auxquelles il assista. Elles se composaient, soit des

1. Sœur de Mlle Louise Contat. Elle jouait l'emploi de soubrette.

chefs-d'œuvre classiques, soit des ouvrages nouveaux signalés par leur importance et leur succès.

De son côté, le public se portait aux premières représentations du Théâtre-Français, avec un empressement attesté par des chiffres d'où il ressort, en outre, que l'appréciation des ouvrages était bien livrée à des spectateurs payants et indépendants. *La Mort de Henri IV* fit à la première représentation 5,608 fr. de recette ; *le Tyran domestique* 3,825 fr. ; *les Templiers* 5,075 fr. ; *les Deux Gendres* 4,116 fr., etc.

On remarquera qu'entre ces quatre ouvrages, ce fut aux tragédies, d'après le chiffre de la recette, que le public se montra le plus empressé. Le sujet promettait deux grandes études d'histoire nationale, et les esprits ne demandaient que de s'attacher à ces hautes et nobles applications de l'art dramatique, où revivent les faits mémorables et les hommes célèbres du pays. Avec une telle disposition dans le public, avec la belle exécution de notre grande scène littéraire, avec les largesses, les préférences, les encouragements personnels que le souverain lui prodiguait, comment ne pas répéter ce qui nous a frappé déjà ? Il n'y avait rien que l'Empire ne fît pour l'art, sauf qu'il lui refusait la liberté ; mais l'absence de cette seule condition suffisait pour neutraliser en grande partie tout le reste. La liberté, c'est l'âme, c'est la vie ; plus les autres encouragements étaient magnifiques, plus ressort l'évidence de cette conclusion.

XVII

C'est par suite d'une disposition d'un précédent décret sur les théâtres, en date du 8 juin 1806, que les Variétés étaient, en juillet 1807, au boulevard Montmartre. Cette disposition n'est pas moins caractéristique et moins significative que le décret qu'on vient de lire.

L'article 3 de celui de 1806 renferme ces mots : « Les entrepreneurs du théâtre Montansier, d'ici au 1er janvier 1807, établiront leur théâtre dans un autre local. »

La prospérité continue de ce spectacle avait excité des jalousies, des plaintes, surtout en ce qui touchait son grand voisin, le Théâtre-Français. « On prétend que je fais du tort à Talma », disait Brunet, « nous ne jouons pourtant pas le même genre. » Certainement, Brunet et ses camarades pouvaient remplir jusqu'au comble la petite salle Montansier, sans que celle du Théâtre-Français fût moins pleine quand jouaient Talma et les autres talents éminents qui en étaient la gloire ; mais les jours où l'affiche n'offrait pas cet attrait puissant, les joyeuses pochades de la salle Montansier pouvaient bien enlever, en effet, quelques écus au caissier du grand théâtre. L'intérêt de l'art et du bon goût fut invoqué. On cria même à l'immoralité, quoique les drôleries théâtrales de ce temps semblent presque d'innocentes naïvetés auprès du genre qui s'est fait accepter et

adopter aujourd'hui. Cette accusation d'immoralité, invoquée auprès d'un juge tel que Fouché, n'était pas sans avoir son côté risible ; mais ce digne arbitre des convenances et de l'honnêteté publique provoqua l'arrêt qui condamna tout simplement Brunet et ses associés à s'en aller ailleurs. Le 31 décembre 1806, ils firent leurs adieux au Palais-Royal, et se refugièrent provisoirement, faute de mieux, à la salle de la Cité, qui se trouvait disponible. C'était un véritable exil, car le quartier était loin d'être aussi favorable, et l'on s'en aperçut tout aussitôt. Le public, que des couplets d'adieu avaient prié de ne pas craindre de passer la Seine, ne se rendait pas à cet appel, et les représentations allaient être interrompues, sans l'aubaine inespérée d'un grand succès, celui de *la Famille des Innocents*, par Sewrin et Chazet. Pendant ce temps, on pressait la construction de la salle du boulevard Montmartre. L'ouverture en fut faite le 24 juin 1807, par le *Panorama de Momus*, à-propos de Désaugiers, Moreau et Francis, et là commença pour ce spectacle une longue période de prospérité ; mais la décision qui l'y avait conduit n'en était pas moins empreinte d'un étrange arbitraire, et elle donne lieu à de sérieuses réflexions, car en fait de principes, rien ne saurait être indifférent.

FIN DU SUPPLÉMENT.

TABLE.

PREMIÈRE PARTIE. — LA RÉVOLUTION.

INTRODUCTION. — Le prologue dramatique de la Révolution; *le Mariage de Figaro.* — La première représentation. — La salle prise d'assaut. — Vogue sans exemple. — L'engouement et les attaques. — L'utilité des ennemis. — L'art de *faire* ses succès. — Comment Beaumarchais devança son époque. — *Le Mariage de Figaro* dans sa portée politique et sociale................................. 3

CHAPITRE I. — Premières manifestations politiques. — *L'Ambitieux et l'Indiscrète* et M. Necker. — *Charles IX.* — Chénier. — Talma. — Dugazon. — Les deux partis politiques au Théâtre-Français. — *Charles IX* redemandé. — Orages violents à cette occasion. — Pièces de circonstance. — *Le Réveil d'Épiménide.* — *Le Tombeau de Désilles.* — *Le Despotisme renversé.* — *Le Couvent.* — *Le Mari Directeur.* — *Les Victimes cloîtrées.* — Progrès de la discorde. — Le théâtre du Palais-Royal. — Son origine. — La salle de la rue de Richelieu. — La scission s'accomplit. — Ouverture de la salle Richelieu avec Talma et les autres dissidents. — Rivalité des deux théâtres. — *L'Ami des Lois.* — Graves événements à l'occasion de cette pièce. — La Commune et l'appel à la Convention. — Le général Santerre. — *Paméla.* — Les Comédiens-Français arrêtés et leur théâtre fermé. — Leur condamnation imminente. — Comment ils furent sauvés. — Le régime de la Terreur au Théâtre de la République. — Dugazon acteur et auteur. — *L'Émigrant.* — *Le Modéré.* — *Le Patriote du dix Août.* — *Le Jugement dernier des Rois.*

— L'ancien répertoire revu et corrigé. — Le neuf thermidor et la réaction. — Les diverses fractions de l'ancienne Comédie-Française. — Le théâtre Louvois fructidorisé. — Impopularité et décadence du Théâtre de la République. — Triple direction de Sageret. — Réunion générale et reconstitution à la salle Richelieu.... 18

CHAPITRE II. — Le Cousin Jacques. — Ses pièces politiques. — *Nicodème dans la Lune.* — Sa vogue prodigieuse. — Combien cette pièce valut à l'auteur. — *Le Club des bonnes Gens.* — *Les deux Nicodèmes.* — Le Vaudeville. — *L'Auteur du Moment.* — *La Chaste Suzanne.* — Application qui fut faite dans cette pièce, et ses résultats. — Rançon payée par les auteurs et le théâtre. — L'Opéra. — *Le Camp de Grandpré, le Siège de Thionville, la Fête de l'Égalité.* — *La Papesse Jeanne.* — *Une Journée du Vatican.* — Le théâtre de la Cité. — *Les Salpétriers républicains.* — *L'Époux républicain.* — *La Folie de Georges.* — Le sang et l'eau de rose. — Le répertoire de la réaction thermidorienne. — *L'Intérieur des Comités révolutionnaires.* — *Le Souper des Jacobins.* — Martainville. — *Le Concert de la rue Feydeau.* — Le mouvement électoral royaliste. — *Les Assemblées primaires ou les Élections.* — Interdiction de cette pièce. — Singulière protestation de l'auteur. — Le dix-huit fructidor. — État de la société sous le Directoire. — Les nouveaux riches. — Les déclassés de l'ancien régime. — Les deux Ségur. — Une leçon de politesse. — Ségur *sans cérémonie.* — La guerre théâtrale aux spéculateurs, aux parvenus, aux fournisseurs. — *L'Agioteur.* — *Les Modernes enrichis.* — *Madame Angot.* — *L'Entrée dans le Monde.* — Les indications d'époque et le costume théâtral. — L'exercice du culte et une citation de comédie. — Barras. — Le dix-huit brumaire. — Pièces relatives à cette journée.. 102

DEUXIÈME PARTIE. — LE CONSULAT ET L'EMPIRE.

CHAPITRE I. — Changement de régime. — La cour qui se forme. — Les représentations officielles sous le Consulat. — Les ridicules à ménager. — *L'Antichambre.* — Mésaventures de la pièce et de l'auteur. — *Édouard en Écosse.* — *Guillaume le Conquérant.* — Le

censeur Nogaret. — Les mille louis. — Le valet Dubois. — *Tékéli* et Georges Cadoudal. — Proclamation de l'empire. — Une manifestation anti-impérialiste. — Carrion-Nisas et *Pierre le Grand.* — Chénier et *Cyrus.* — Ducis. — Le dîner à la Malmaison. — Les canards sauvages. — Les offres refusées. — Citations des lettres de Ducis.. 191

Chapitre II. — Le décret de 1807 sur les théâtres. — La littérature de l'Empire. — Sa valeur et son caractère. — Raynouard. — *Les États de Blois* représentés à Saint-Cloud. — Interdiction de cette tragédie. — La censure. — *Les deux Gendres.* — *L'Intrigante* défendue et saisie. — *Ninus II.* — Espagnols et Assyriens. — Les pièces de circonstance sous l'Empire. — *La Colonne de Rosbach.* — *L'Inauguration du Temple de la Victoire.* — La paix de Tilsitt. — *Un Dîner par Victoire.* — *Les Bateliers du Niémen,* etc. — Les couplets contre l'Angleterre. — *Le Triomphe de Trajan.* — *Monsieur Durelief.* — Les embellissements de Paris en 1810. — Célébrations théâtrales du mariage de l'empereur et de la naissance du roi de Rome. — Un bouquet de fête chez Cambacérès. — 1814. — Tentatives pour réchauffer l'esprit public. — *L'Oriflamme.* — La reprise du *Siége de Calais,* etc. — Le succès de *Joconde*........ 225

SUPPLÉMENT ET PIÈCES JUSTIFICATIVES.

Appendice sur Rouget de Lisle........................... 281
Pièces justificatives et additions....................... 303

FIN DE LA TABLE.

PARIS. — IMPRIMERIE GÉNÉRALE DE CH. LAHURE
Rue de Fleurus, 9

www.ingramcontent.com/pod-product-compliance
Lightning Source LLC
Chambersburg PA
CBHW071614220526
45469CB00002B/337